KB121411

지브리의 문학

Acknowledgement

Page 120：対談〈自分〉という問題を処理する、新しい小説を 朝井リョウ
Permission granted by Ryo Asai

Page 132：座談『教団X』の衝撃 中村文則・川上量生
Permission granted by Fuminori Nakamura and Nobuo Kawakami

Page 181：対談 暗い小説が読まれる時代が再び来る
—『夜を乗り越える』をめぐって
又吉直樹
Permission granted by Naoki Matayoshi

Page 227：座談「映画全体が非常に静かで、抑制がきいていて、気持がいい
—『レッドタートル ある島の物語』をめぐって
Michael Dudok de Wit・池澤夏樹
Permission granted by Natsuki Ikezawa

지브리의 문학

스즈키 도시오
Toshio Suzuki

대원씨아이

호조키와 스튜디오 지브리
— 서문을 대신하여

따지고 보면 『호조키[1]』를 읽으려 한 동기는 불순했다. 미야자키 하야오를 이해하고 싶다는 한 가지 이유였다. 무슨 말이냐면, 막 알고 지냈을 무렵의 미야자키 하야오가 홋타 요시에 씨[2]의 팬이었으며, 그가 쓴 『호조키사기[3]』를 읽고 크게 충격을 받았기 때문이었다. 처음 만난 직후 그와 상성이 좋다 느낀 나

1 方丈記. 가마쿠라 시대. 1185∼1333년. 가인 가모노 조메이의 수필집으로 안겐 대화재 등 여러 자연재해 속에 세상을 살아가는 고뇌와 불안을 이야기하며, 후반부에는 암자에 사는 자유인의 감상을 노래한다.
2 堀田善衛. 1918∼1998년. 일본의 문학가이며 대표적인 진보 사상가.
3 方丈記私記. 1945년 도쿄 대공습 가운데서 『호조키』를 재발견한 저자가 자신의 전쟁 체험을 기반으로 중세 『호조키』를 이야기하는 책. 1971년도에 초판이 출간된 후 일본문화를 비판하는 명저로 손꼽힌다. 마이니치출판문화대상 수상.

는 그가 읽었던 것을 모조리 찾아 읽으려 했다. 안 그러면 대화가 성립하지 않으니까. 그래서 『호조키사기』도 처음에는 의무감으로 읽기 시작했다.

하지만 읽으면서 크게 매료되었다. 중세가 그랬듯 현대 또한 난세라는 홋타 씨의 지적에 눈이 번쩍 뜨이는 기분이었다. 그리고 쇼와 20년(1945년) 3월 10일에 있었던 도쿄 대공습을 회상하며, 초토화된 도쿄에서 망연자실한 사람들과, 800년 전 가모노 조메이[1]의 경험을 겹쳐서 보았다. 홋타 씨는 『호조키』를 읽으면서 대체 일본은 어떻게 변해가는가를 생각했다. 그런 내용의 책이었다.

게다가 내가 가장 흥미를 느낀 것은, 조메이가 자신이 체험한 교토를 엄습한 천재지변 — 안겐 대화재[2], 지쇼 회오리바람[3], 후쿠하라 천도[4], 요와 기근[5], 겐랴쿠 대지진[6]을 마치 현대

1 鴨長明, 1155~1216년, 헤이안 시대부터 가마쿠라 시대에 걸쳐 활약한 일본의 시인이자 수필가. 『호조키사기』의 원전이 된 『호조키』의 저자이기도 하다. 그는 『호조키』에서 화재나 천도(遷都) 등 자신이 실제로 겪은 일을 사례로 들어 인생의 무상함을 이야기했다.
2 安元の大火, 안겐 3년(1177년) 4월 28일에 헤이안쿄에서 발생한 대화재. 불길은 당시 교토의 남동쪽 일대를 거의 태우고 궁성까지 미쳤다고 한다.
3 治承の辻風, 지쇼 4년(1180년) 4월에 발생한 용오름으로 많은 건물이 파손되었다.
4 福原遷都, 지쇼 4년(1180년), 현재의 효고 현 북부에 새로운 궁전을 세우고 추진되었던 천도 계획.
5 養和の飢饉, 요와 원년(1181년)에 발생한 대기근. 전국적으로 큰 혼란을 빚었으며, 교토에서만 4만 명 이상의 아사자가 발생했다.
6 元暦大地震, 겐랴쿠 2년(1185년) 8월에 발생한 대지진. 기록이 교토 인근으로 한정되어 자세한 규모는 알 수 없으나, 이 지진으로 인해 연호가 바뀌었다는 설까지 있을 정도.

의 르포처럼 정확하기 이를 데 없이 그려냈다는 지적이었다. 동시에 홋타 씨 자신 또한 초토화된 도쿄[1]를 리얼하게 보고했다. 나도 애니메이션의 세계에 들어가기 전에는 출판업계의 말단에 몸을 담은 기자 나부랭이였다. 자신이 본 것, 들은 것을 과함도 부족함도 없이 제삼자에게 보고하는 게 기자다. 홋타 요시에라는 작가의 입장에 친근감을 느낀 나는 그 후 홋타 요시에의 모든 저서를 읽어댔으며, 그가 난세를 살아간 역사의 관찰자, 기록자였던 인물들에게 깊은 관심을 가진 사람임을 알게 되었다.

그리고 오해를 무릅쓰고 말하자면, 미야 씨는 그런 데에는 전혀 관심이 없었다. 『호조키』에 그려진 헤이안 말기와 도쿄의 풍경에 대해 망상에 망상을 거듭하며, 그것을 부풀리기에 열심이었다. 그것도 세부에 이르기까지, 구체적이고 현실적으로 생생하게. 미야 씨라는 사람은 자신이 생각하고 그려내는 시대와 풍경 속에 시간이동해 스스로 섞여 들어가고 그 도시를 빚어내며 나아간다. 그런 것을 좋아하는 사람이었다.

미야자키 하야오는 세간의 인상과는 상당히 다른 인물인지도 모른다. 『이웃집 토토로』로 대표되듯 보기에는 밝은 작품

1 1945년 도쿄 대공습의 참사를 담았다.

이 많기 때문이다. 하지만 한편으로는 『바람계곡의 나우시카』
가 있다. 종말론의 색이 짙은 작품이다. 미야 씨는 내가 처음
만났을 때부터 비관론자였다. 그것도 어지간한 비관론자가
아니다. 한 번 비관하면 몸이 망가질 정도로 지장을 받았다.
잠들지 못하는 밤이 이어지고, 심지어 눈이 퉁퉁 부어 걷지 못
하게 되는 그런 사람이었다. 『모노노케 히메』에 등장하는 오
코토누시의 최후를 떠올려보라. 친제이(큐슈)를 영토로 삼아
다스리는, 나이 500세의 거대 멧돼지 왕이다. 그것이 미야 씨
그 자체. 하지만 그 비관의 깊이가 작품을 낳았다.

　미야 씨가 언제 비관론자가 되었는지는 나도 잘 모른다. 다
만 나는 그의 그러한 가치관에 적잖이 공감했다. 마음속의 깊
은 어둠, 그것이 미야자키 하야오라는 작가에게는 창조의 원
점이 되었으리라고 이해했다.

　나는 이 『호조키사기』를 읽으면서 나 자신의 인생을 결정
했다. 미야자키 하야오식의 오독誤讀을 이해하면서, 동시에 책
의 내용을 파악했다. 그것이 내 업무에서 내가 할 일이라고 생
각했기 때문이다. 그렇게 해야만 그의 생각이 세상으로 이어
진다. 나는 진심으로 그렇게 생각했다.

　『이웃집 토토로』를 만들 때의 이야기다. 미야 씨는 극 중에
등장하는 풍경이 그 후 어떻게 됐는지를 끝에 덧붙이고자 했

다. 강은 고속도로가 되고, 밭에는 빌딩이 솟고, 분위기는 완전히 변한다. 미야 씨가 이미지보드를 보여주었을 때 나는 완강히 반대했다. 그렇게 했다간 그때까지 기분 좋게 영화를 보던 사람들을 배신하게 된다고.

그 후 우리는 홋타 씨의 신간이 간행될 때마다 자연스럽게 둘만의 독서회를 열었다. 서로 독후감을 들려주는 것이다. 하지만 마지막에는 반드시라고 해도 좋을 정도로 『호조키사기』 이야기가 되었다. 그리고 미야 씨는 인터뷰에서 몇 번이나 『호조키』 이야기를 했다.

나중에 홋타 씨와 알게 된 우리는 매년, 새해가 밝고 시간이 좀 지나면 즈시(가나가와 현)에 있던 홋타 씨의 자택을 방문했다. 그것은 1년에 한 번뿐인 연중행사였으며, 홋타 씨가 숨을 거둘 때까지 이어졌다. 같은 시대에 홋타 씨가 있었다는 것은 우리에게는 행운이라고밖에 할 수 없었다.

도쿄의 요요기에 있던 홋타 씨의 아파트에 비디오 플레이어를 가져가 『바람계곡의 나우시카』를 함께 본 적이 있다. 시바 료타로 씨를 게스트로 초대해 홋타 씨와 미야 씨 셋이서 일본에 관해 이야기를 나눈 적도 있다. 도쿄와 오사카에서 이야기를 나눈 시간은, 합치면 열 시간 이상에 이르렀다. 이것은

『시대의 바람소리¹』라는 책이 되었다. 그리고 만년, 홋타 씨의 생애에 단 한 번 열렸던 출판기념 파티에 참여한 것도 행복한 추억이었다.

돌이켜보면 그로부터 벌써 30여 년의 세월이 흘렀다. 대체 그동안 『호조키사기』를 몇 번이나 보았을까.

각설하고, 여기까지 쓰고 나서 겨우 깨달았다. 지브리, 아니, 미야자키 하야오와 『호조키』의 깊은 관계에 대해. 믿을 수 없는 이야기지만 나는 지금 처음으로 깨달았다. 나의 어리석음이 부끄러울 따름이다.

-『성지의 입구 - 교토 시모가모 신사, 식년천궁의 기도』
슈후노토모샤 2014년

1 時代の風音

목차

自分がやっている のに。
自分がやって ほんじゃない。
プロデューサーという仕事。

자신이 하고 있음에도
자신이 하고 있지 않은.
프로듀서라는 일.

제1장

—

뜨거운 바람이 온 길

— 지브리 작품을 돌이켜보며

『나우시카』는 아직 끝나지 않았다

『바람계곡의 나우시카』를 스크린으로 보았다. 26년만의 재회다. 곁에는 미야 씨가 있었다. 시사회장이 어두워지자 긴장했다. 손에 힘이 들어가고 땀이 배어 나왔다. 그리고 『나우시카』가 시작되었다. 언제나 영화를 다 만들고 나면 우리는 두 번 다시 보지 않으며, 또한 보고 싶지도 않다. 그렇지 않고선 다음으로 갈 수 없다. 하지만 이번에는 특별한 사정이 있었다.

디즈니에서 다음 블루레이 디스크Blu-ray Disc 타이틀을 결정해달라는 요청이 온 것은 『벼랑 위의 포뇨』[1] 블루레이 뒤풀

1 崖の上のポニョ

이 날로, 작년 연말이었다. 『포뇨』 다음에는 어떤 작품을 BD로 할까. 그때까지 아무 생각도 없었지만 나는 즉시 대답했다. 『나우시카』로 하면 어떨까요? 그 자리에 동석했던 지브리와 디즈니 관계자들의 표정이 얼어붙었다. 그들이 생각했던 것은 『천공의 성 라퓨타』였으며 『나우시카』는 블루레이로 만들 '최후의 작품'이라고 멋대로 생각했던 모양이었다. 그리고 그렇게 대답한 것과 동시에 나에게는 또 한 가지 생각이 떠오르고 있었다.

『나우시카』 개봉은 1984년 3월. 당시 일본 영화는 실사도 포함해서 대부분 필름에서 직접 현상했다. 현재는 별도의 필름을 만들어서 현상하는 경우가 많지만, 당시에는 그것이 당연했다. 그 수는 거의 백 통. 그만큼 현상하면 필름에 흠집이 생기고 손상이 심해진다. 게다가 시간이 지나면서 열화되는 부분도 있다. 지금 현존하는 필름을 현상하면 개봉 당시와는 다른 것이 나온다. 특히 색채는 완전히 퇴화되고 만다. 그것을 언젠가, 개봉 당시의 깨끗한 필름 그대로 복원해보고 싶었다. 그것이 『나우시카』에 관여했던 나의 오랜 숙제였다.

그날부터 촬영부의 오쿠이 아쓰시 씨를 중심으로, 『나우시카』의 원판을 어떤 방침에 따라 만들지 논의가 시작되었다. 하지만 오쿠이 씨는 『나우시카』 제작에 직접 관여하지는 않

뜨거운 바람이 온 길

았다. 무엇을 기준으로 원판을 만들 것인가. 추측은 가능하지만 정작 중요한 부분을 알 수 없었다. 디지털 기술은 뭐든지 해낼 수 있다. 중고품을 신품으로 둔갑시키는 것도 식은 죽 먹기다. 그래서 나온 결론은, 감독인 미야 씨에게 정하라고 하자는 것이었다. 그 수밖에 없었다. 미야 씨가 회의에 참가했다. 미야 씨의 의견은 단순명쾌했다.

일이 끝나고 귀가하면 미야 씨는 곧잘 디즈니 채널을 본다. 그곳에서 방영되는 것은 디지털 처리로 '색 보정'을 한 옛날 작품들이다. "모독이죠, 그건." 이번 이야기가 거론되기 전부터 미야 씨는 디지털 처리에 관해 부정적인 의견을 토로했다. "과거의 명작이 디지털 처리를 거치면, 색이 까슬까슬하고 천박한 작품이 되어버려요. 그건 만든 사람에 대한 모독이죠. 세월이 지나면 작품이 낡은 빛을 띠는 건 당연해요. 나도 그렇게해서 과거의 명작을 보며 살아왔고요. 아무리 기술의 진보가 있다 하더라도 그걸 신품으로 바꿔버릴 권리가 누구에게 있을까요." 그것이 미야 씨의 의견이었다.

그의 말을 정리하자면 이랬다. 기본은 공개 당시의 것을 존중했으면 한다. 그 이상으로 깨끗하게 만들지는 않는다. 현상

과정에서 생겨난 흠집은 복원한다. 이로파카[1]는 그대로 남길 것 등등.

오쿠이 씨는 미야 씨의 의견을 존중해, 2개월에 걸쳐 충실하게 데이터화를 진행했다. 필름 한 콤마 한 콤마[2]를 스캔해 하나하나 데이터로 바꿔나가는, 정신이 아득해지는 작업이었다. 그렇게 3월 1일, 시사회 날이 다가왔다. 보기 싫어하는 미야 씨를 내가 설득했다. 당시를 기억하는 스태프는 지브리에는 이미 거의 없다. 참석한 것은 정말로 몇 안 되는 스태프뿐이었다. 10분 전에 시사회실로 가자 이미 미야 씨가 자리를 잡고 앉아 있었다.

사실은 2~3일 전부터 미야 씨가 좌불안석 안절부절못했던 것을 나는 알고 있었다. 『나우시카』와의 재회를 기다리는 미야 씨는 분명히 흥분해 있었다.

상영이 끝났다. 회의실에 스태프가 모여 미야 씨의 감상을 기다렸다. 미야 씨는 겨우 무거운 입을 열었다. 낡아 보였다는 감상이 제일 먼저 나왔다. 그리고 이렇게 말한 것이 인상적이었다. "스즈키 씨, 기술적으로, 우리는, 아주 먼 곳까지 오고

1 色バカ, 동화의 프레임 중에서 한두 장만 색을 잘못 칠해, 실제 애니메이션에서는 순간적으로 이상한 색이 반짝거리는 것처럼 보이는 현상.

2 '프레임'과 같은 말.

말았어요."

이야기를 나눠본 결과, 이 영상을 기본으로 삼으면서 조금만 고치기로 했다. 미야 씨의 주문은 한 가지였다. 필요한 곳에 녹색을 조금만 더 넣었으면 좋겠다고.

다음날 오쿠이 씨가 내 방에 찾아왔다. "미야자키 씨가 울고 계시던데요. 그건……." 나는 이렇게 대답했다. "『나우시카』는 아직 끝나지 않았어. 나도 미야 씨도, 그때 일어났던 사건을 모두 기억하고 있어. 후회도 있고, 그건 좋았지 싶은 일도 있고."

-디즈니 '지브리가 가득 COLLECTION' 『바람계곡의 나우시카』
프레스 인포메이션 2010년

사대주의자

—『이웃집 토토로』와『반딧불이의 묘』

옛날 '사대주의자[1]'라는 말이 유행한 적이 있다. 원래는 일본보다 서양이 뛰어나다는 언행을 보이는 사람을 가리키는 멸칭이었으며, 예를 들어 나쓰메 소세키의『도련님』에 등장하는 빨간 셔츠가 전형적인 예였다. 하지만 2차 대전이 끝나면서 약간 의미가 바뀌었다.

전쟁에서 미국에 패한 일본이라는 나라를 좋아할 수가 없고, 그렇다고 해서 미국에 꼬리를 흔들 수도 없다. 그렇다면? 또 다른 서양, 유럽이 있다. 미국과는 달리 유럽에는 오랜 전

1 西洋かぶれ

통과 역사가 있지.

새로운 '사대주의자'의 탄생이었다. 그것은 유럽을 동경하고 유럽의 문물을 친근하게 여기는 사람들을 가리키는 말이었다.

다카하타 이사오와 미야자키 하야오 두 사람도 예외는 아니었다. 두 사람 모두 그런 시대가 낳은 아이였다.

두 사람은 유럽을 무대로 『알프스 소녀 하이디』와 『엄마 찾아 삼만리』를 만들었으나, 그런 작품을 만드는 데에 아무런 저항감도 거부감도 없었다. 오히려 그것은 기쁨이었다. 그런 시대였다.

하지만 시대의 흐름은 두 사람에게 큰 변화를 가져다주었다. 일본을 무대로 일본인이 주인공인 작품을 만들고 싶다. 어느샌가 그렇게 바라게 되었다.

당시 미야자키 하야오의 발언 중에 이런 말이 남아있다.

"일본에 빚이 있다. 그것을 갚고 싶다."

이렇게 해서 기획한 것이 『이웃집 토토로』와 『반딧불이의 묘』 동시 상영이었다. 지금이야 일본이 무대인 작품이 신기할 것도 없지만, 당시 일본의 애니메이션 업계에서는 상당히 획기적인 야심작이었다. 기획으로부터 헤아려보면 사반세기, 25년 전 일이다.

최근의 이야기지만 어떤 사람이 이런 말을 한 것이 인상적이었다.

일본이 전쟁에 패하길 잘 했다.

만약 이겼더라면 정말로 끔찍한 나라가 됐을 것 같다 ―.

- 디즈니 '지브리가 가득 COLLECTION' 『이웃집 토토로』·『반딧불이의 묘』
프레스 인포메이션 2012년

　　　　　　　　　　　　　　　　　　　　뜨거운 바람이 온 길

인간의 삶은 둘뿐이다

―『추억은 방울방울』과『마녀 배달부 키키』

지금으로부터 20년도 더 된 이야기다.

'커리어 우먼'이라는 유행어가 있었다. 번역하면 '일할 수 있는 여성'이라는 뜻이 될까. 시대가 그런 여성들을 요구했다.

"그 성공률은?" 어느 날 진지한 표정의 다카하타 씨에게서 질문을 받았다.

"글쎄요, 5퍼센트 정도 아닐까" 하고 아무런 근거도 없이 대답하자 다카하타 씨는 혼자 생각에 잠긴 듯했다. 그리고 문득 중얼거렸다.

"그럼 나머지 95퍼센트의 사람은 그 후 어떻게 가는 걸까요."

27세의 다에코[1]가 탄생한 순간이었다.

'마녀'의 세계에서는 하늘을 나는 일은 특별한 능력이 아니다. 그것은 공부를 잘한다거나 그림을 잘 그린다거나 운동을 잘하는 것과 비슷한 정도의 의미다. 그러므로 키키는 택배 일을 시작해도 장사로 대성하고 회사를 크게 해 사장이 되겠다는 야심은 가지지 않는다. 하루하루를 무탈하게 보내면 그것으로 충분하다. 미야 씨는 작품을 시작하면서 스태프에게 그렇게 말했다.

인간의 삶은 둘뿐이다. 목적을 가지고 여기에 도달하기 위해 노력하는 것. 혹은 눈앞의 일을 꾸준히 해나가며 미래를 여는 것. 키키와 다에코. 공교롭게도 두 사람의 공통점은 모두 삶이 후자의 타입에 속한다는 점이었다.

다카하타 이사오와 미야자키 하야오 두 사람은 어느 시대에나 유행으로부터 등을 돌린다. 여기에 현대를 살아갈 힌트가 있다.

-디즈니 '지브리가 가득 COLLECTION' 『추억이 방울방울』·『마녀 배달부 키키』
프레스 인포메이션 2012년

1 『추억은 방울방울』의 주인공 오카시마 다에코.

포르코는 왜 돼지가 되고 말았는가?

―『붉은 돼지』

미야자키 하야오는 전철 타는 것을 좋아한다.

유명인이므로 주위 사람들이 걱정하면 태연히 이렇게 대답한다.

"무서운 표정 짓고 있으면 아무도 몰라."

실제로는 그렇지 않다. 승객들이 모르는 척해주는 것이다. 고마운 일이다. 하지만 본인은 그렇게 생각하지 않는다. 언젠가 나와 둘이 전철을 탄 적이 있다. 그때 승객 중 한 사람이 사인을 청했다. 내가 조그만 목소리로 부드럽게 거절하자 그 사람도 포기해주었다. 전철에서 내려 목적지에 거의 다 왔을 때 미야 씨가 화를 냈다.

"스즈키 씨가 옆에 있으니까 들키잖아요."

나도 이럴 때는 모르는 척하고 미야 씨를 무시한다. 이 에피소드, 사실은 단순히 웃고 넘어갈 이야기가 아니다. 미야자키 하야오의 본질 중 일부가 드러나는 에피소드라고 나는 생각한다.

『붉은 돼지』의 콘티를 그리기 시작했을 때, 나는 놀랐다.

주인공이 돼지 머리로 태연하게 시내를 돌아다니는 장면이 있는데, 아무도 놀라지 않는 것이다. 물론 그런 얼굴을 가진 것은 주인공 하나뿐이다. 감상을 들려달라고 하기에 나도 모르게 불쑥 묻고 말았다. 포르코는 왜 돼지가 되고 말았을까?

"사소한 겁니다, 그런 건."

그런 인과관계를 일일이 설명하니 일본 영화가 재미없다는 것이다. 하지만 미야 씨는 나의 요망에 호응하고자 지나와의 장면을 덧붙여주었다.

"어때, 이젠 알겠어요?"

영화를 만들 때 미야 씨라는 사람은 매사를 부감High Angle 으로 보지 않는다.

아니, 그렇게 봐서는 안 된다고 생각하는 사람이다.

그래서 이따금 말과 행동이 기이하게 비친다.

나에게는 미야자키 하야오가 작가라는 사실을 실감한 에피소드 중 하나였다.

-디즈니 '지브리가 가득 COLLECTION' 『붉은 돼지』
프레스 인포메이션 2013년

진정한 프로듀서

── 『바다가 들린다』

기획이란 것은 언제든 누군가의 불순한 동기에서 시작된다. 이 작품의 경우에는 도쿠마쇼텐의 편집자였던 미쓰키 사나에였다. 그녀는 처음부터 꿍꿍이를 가지고 있었다. 당시의 대인기작가 히무로 사에코 씨에게 책을 쓰게 하고, 그 원작을 토대로 지브리에서 영상을 만드는 것. 사실 히무로 씨는 당시 슈에이샤의 전속 작가였으므로 여기에 도쿠마가 파고들기란 지극히 어려운 일이었다. 하지만 지브리를 미끼로 이를 실현했으니 훌륭하다고 말할 수밖에 도리가 없다.

그녀의 주특기는 말술을 마셔도 취하지 않는다는 것이다. 술을 매우 좋아하던 히무로 씨에게 그녀는 자신의 주특기를

제대로 발휘했을 것이다. 다만 내 기억에는 취해서 인사불성에 빠진 미쓰키 사나에를 자택까지 바래다주는 사람은 언제나 히무로 씨였다. 그러나 히무로 씨라는 사람은 그 사실을 개의치 않는다. 어떻게 된 일이냐 하면, 늘 극진하게 접대해주는 편집자들에게 진저리가 났던 것이리라. 처음으로 지브리를 찾아왔던 히무로 씨는 매우 흡족해하며 이 일화를 들려주었다.

그렇게 되어 미쓰키 사나에가 히무로 씨를 데리고 지브리에 등장했을 때 히무로 씨는 이미 그녀의 손바닥 위에 있었다. 작가와 편집자의 입장이 역전된 것이다. 작가는 이따금 마조히스트가 되고 그 사실을 기쁨으로 여긴다. 영문 모를 소리를 하는 미쓰키 사나에를 도와주는 건 거의 히무로 씨의 역할이었다.

일은 점점 신속하고 순조롭게 추진되었다. 최근 영화의 주인공은 불량배뿐인데, 우등생을 주인공으로 삼으면 요즘 관객들에게는 어떨까? 무대는 도사의 고치 시. 지방 도시를 무대로 삼아, 이윽고 도시로 나갈 고등학생들의 청춘 군상. 졸업 때 고치는 도쿄로 가는 사람과 간사이로 가는 사람으로 나뉜다. 그 점이 재미있다고 히무로 씨는 단숨에 이야기했다. 그런 그녀의 곁에서 싱글벙글 웃으며 고개를 끄덕이고 맞장구를

치는 미쓰키 사나에. 제목은 『바다가 들린다』.

그 후 『아니메주』[1]에서 연재가 시작되었는데, 얼마 지나지 않아 영상화 이야기도 동시에 진행되었다. 니혼 TV 방영도 눈 깜짝할 사이에 결정되었다. 경축일 오후의 특별 프로그램. 여느 때의 멤버가 지브리에 모였다. 정신이 들고 보니 모든 관계자가 미쓰키 사나에의 손바닥 위에서 춤을 추고 있었다. 그러고 보니 『마녀 배달부 키키』 때 미쓰키 사나에는 이미 히무로 씨와 미야자키 하야오의 대담을 따낸 상태였다.

그로부터 22년, 그 사이에 히무로 씨는 젊은 나이로 세상을 떠났다. 미쓰키 사나에는 그 후로도 도쿠마쇼텐에서 편집 일을 계속했다. 그녀의 이름이 영화 속의 엔딩 크레디트에 커다랗게 오르지는 않는다. 그러나 이 일화로도 알 수 있듯, 그녀야말로 이 영화의 진정한 프로듀서였다.

-디즈니 '지브리가 가득 COLLECTION' 『바다가 들린다』
프레스 인포메이션 2015년

1 アニメージュ. 일본의 애니메이션 잡지. 1978년부터 간행되었으며, 『바람계곡의 나우시카』 만화판을 연재한 것을 비롯해 지브리의 작품을 많이 다룬다.

돼지에서 너구리로
―『폼포코 너구리 대작전』

지금 생각해도 어처구니없는 이야기였다.

어느 날 미야 씨가 불쑥 말했다.

"돼지 다음은 너구리다!"

말을 꺼낸 사람도 대단하지만 받아들인 사람도 참 대단했다.

심지어 멋들어진 영화가 나왔으니, 현실은 소설보다도 기구한 법.

당시의 일을 떠올려보자. 우선 미야 씨의 설명을 들었다.

"내가 자신을 주인공으로 영화를 만들었으니까, 이번에는 그걸 파쿠 씨가 해보는 거야."

파쿠 씨란 다카하타 감독을 말한다.

미야 씨가 왜 이런 말을 꺼냈는지는 지금도 잘 모르겠다. 그것을 다카하타 씨에게 전했을 때, 당연한 말이지만 다카하타 씨는 고개를 갸웃거렸다.

"그게 무슨 뜻입니까?"

준비해둔 대답이 있었다.

"예로부터 일본에는 너구리를 주제로 한 재미있는 이야기가 많이 있잖습니까. 다카하타 씨는 그걸 일본인이 영화로 만들어야 한다고 역설하셨죠. 절호의 기회 아닌가요? 한번 해봅시다."

다카하타 씨는 그럴 때 두말없이 네 알겠습니다, 하고 고개를 끄덕이는 사람이 아니다.

그 정도는 알고 있었다. 나에게는 계기가 필요했다. 계기만 있으면 그 다음에는 어떻게든 된다. 아니, 어떻게든 해야만 한다. 다카하타 씨라면 어떻게든 해준다. 나는 그렇게 믿고 매일같이 다카하타 씨의 집을 방문했다.

그 후 일어난 온갖 사건에 대해서는 다른 기회에 다루기로 하자.

너구리를 소재로 다카하타 씨는 역사상 전무후무한 가공 다큐멘터리를 만들어냈다.

실제로 일어난 사건이지만, 산을 하나 무너뜨리고 그곳에

베드타운을 만든다. 그곳에 살던 너구리들이 이를 잠자코 지켜보았을까? 그렇지 않았을 것이다. 그들 나름대로 인간들과 독자적인 싸움을 했을 것이 분명하다. 둔갑술의 부흥이라는 아이디어는 일본의 전통적인 너구리 이야기를 묘사하고도 남는 내용이 되었다. 게다가 현대의 이야기를 그려낸 영화로 보더라도 걸작으로 만들어냈다.

처음 이야기를 꺼내고 반년, 그로부터 각본이 완성되기까지 반년 정도가 걸렸을까. 기억은 망각의 저편으로 멀어졌으나 이것만은 말할 수 있다. 같은 말을 되풀이하는 것 같지만 다카하타 씨는 어떤 기획이라도 형태로 만들어주는 사람. 나에게는 그런 확신이 있었다.

- 디즈니 '지브리가 가득 COLLECTION' 『폼포코 너구리 대작전』
프레스 인포메이션 2013년

곤도 요시후미 씨의 등 ─
─ 『귀를 기울이면』

필요한 일이 있어서 『귀를 기울이면』을 보았다. 계산해보니 17년 만이다. 보기 시작하면서 아연실색했다. 애니메이션이 엄청난 것이다. 움직임만으로 성별은 물론이고 대체적인 연령과 성격도 알 수 있다. 주인공 시즈쿠와 언니, 그리고 어머니와 아버지, 모두 느낌이 다르다. 상반신, 특히 손의 움직임에 특징이 있어 걸으면 확연히 두드러진다. 게다가 공간이 있다. 깊이가 있다. 가족이 함께 식사하는 아파트 부엌방의 넓이. 좁다. 하지만 좁기에 가족의 거리가 가까워진다. 아파트 단지에서 생활하는 가족은 이런 느낌이다. 화면이 숨을 쉰다. 이런 것들을 지탱해주는 배경도 좋다. 여름에서 가을로. 이렇

게 해야 계절감을 느낄 수 있다는 본보기 같은 그림이다.

시즈쿠가 골동품 가게 지큐야地球屋를 방문하는 장면에서, 그녀가 계단을 뛰어 내려가는 부분이 있다. 그녀는 평소 눈에 익었던 마을의 풍경이 전혀 다른 표정을 보이는 데에 놀란다. 그리고 그 광경에 눈길을 빼앗긴다. 하지만 마을을 바라보는 그녀의 컷은 놀랍게도 카메라가 등 뒤에 있다. 기존의 애니메이션에서 등으로 연기했던 작품이 또 있었을까.

감독은 이제는 작고한 곤도 요시후미 씨. 향년 47세, 나와 같은 세대 사람이었다. 어떻게 이런 멋진 작품을 남길 수 있었을까. 노력도 재능도 있었다. 그리고 시대와 운까지. 비교해서 현재의 지브리는 어떤가. 『코쿠리코 언덕에서』를 제작하던 막바지에 전편을 보는 것은 정말로 힘든 작업이었지만, 보길 잘했다.

스튜디오로 돌아간 나는 즉시 미야 씨의 자리를 찾아갔다. 나의 심상찮은 분위기에 미야 씨가 무슨 일 있었느냐고 물어보았다. 사정을 설명하자 한숨을 쉬었다. 그 후 자리로 돌아가 일을 하고 있으려니 곧 미야 씨가 나타났다. 아까 했던 얘기 말인데……

-디즈니 '지브리가 가득 COLLECTION' 『귀를 기울이면』
해설서 2011년

시대의 전환점

—『모노노케 히메』

자신을 위해서가 아니라 남을 위해 싸운다. 어렸을 때부터 주인공은 그런 것으로 생각했다. 나우시카는 바람계곡의 500명을 위해 싸웠다. 그러므로 수긍이 갔다. 관객으로서 주인공에게 공감하는 모습은 그 한 가지였다.

하지만 『모노노케 히메』의 주인공 아시타카는 달랐다. 아시타카는 누군가를 위해서가 아니라 자신을 위해 싸웠다. 팔에 얼룩이 생긴 아시타카는 허울 좋은 명분 때문에 마을에서 쫓겨났다. 얼룩은 마을 사람들에게는 끔찍한 것이었다.

그렇게 떠날 때의 음악은 당연히 아시타카의 복잡한 심경을 표현한 것이어야만 한다. 미야 씨는 히사이시 조 씨에게 그

렇게 의뢰했다. 고민했다. 그래도 되는 걸까. 설령 그렇다고
해도 나는 주인공이 여행을 떠나는 장면은 늘 장대해야 한다
고 생각했다.

　나의 고민을 털어놓자, 히사이시 씨는 그럼 두 곡을 만들어
보겠다고 말했다. 그리고 두 곡이 완성되었다. 어느 것 하나
뒤떨어지지 않는 명곡이었다. 자, 그럼 어느 쪽이 좋을까. 어
느 쪽으로 할지를 결정할 때 히사이시 씨가 나에게 눈짓으로
신호를 했다. 미야 씨는 망설임 없이 장대한 쪽을 택했다.

　이 시기를 경계로 그 후의 히어로들은 자신을 위한 싸움을
펼쳐나갔다. 지금 돌이켜보면 알 수 있다. 『모노노케 히메』 무
렵에 큰 시대의 전환점이 있었음을.

<div align="right">

－디즈니 '지브리가 가득 COLLECTION' 『모노노케 히메』

프레스 인포메이션 2013년

</div>

센과 치히로의 두 배로 갚기

말의 무서움에 관해 쓰겠다. 말 한마디가 운명을 바꿔놓는 일이 있다. 2000년 가을쯤이었던 것으로 기억한다. 아카사카를 걷다가 친구 후지마키 나오야[1]와 마주쳤다. 훗날 『벼랑 위의 포뇨』를 부르고, 하쿠호도 DYMP의 사원이면서, 연말 홍백가합전에까지 등장했던 바로 그 후지마키다.

둘다 시간이 괜찮아서 차를 마시기로 했다. 이듬해 여름에 공개될 『센과 치히로의 행방불명』으로 화제가 옮겨갔다. 후지마키에게는 남의 일이었기 때문인지, 흥행 예상에 대해 무책

1 藤巻直哉, 1952년~, 일본의 영화 프로듀서. 여기서 언급된 2000년 당시에는 주제가를 부르거나 단역의 목소리를 맡는 등의 활동으로 지브리 작품과 관여했다.

임하게 이렇게 내뱉었다.

"내버려 둬도 대박 날걸요? 다들 그러더라고요.『모노노케 히메』절반은 갈 거라고."

그 한마디가 나에게 불을 지폈다. 공연히 화가 났다. 뭐야, 다들 그런 식으로 생각했던 거야? 관계자들을 만나보면 다들 진지함 그 자체였다. '낙관' 같은 말은 절대 입에 담지 않았다. 하지만 후지마키 씨의 말을 들어보니 내가 잘 아는 이 작품의 당사자들까지도 쉽게 흥행할 거라는 기분으로 그렇게 말했다는 것이다. 참고로 미야자키 하야오의 전작『모노노케 히메』가 일본 극장 영화의 흥행 기록을 만든 직후였다.

이날을 계기로 작품에 대한 나의 자세가 크게 달라졌다. 나는 악마가 되어 집요하게 매달렸다. 절반이라면 두 배를 목표로 삼자. 당시 유행하던 말로 한다면 '두 배로 갚기'[1]였다. 해야 할 일은 두 가지밖에 없었다. 우선 홍보의 내용. 원래 같으면 치히로와 하쿠의 연애 이야기다. 아니라는 생각이 들었다. 치히로와 가오나시의 이야기다. 감독이라는 인종은 이따금 자신이 무엇을 만드는지 알지 못할 때가 있다. 내가 가오나시로 홍보를 시작하자 미야자키 하야오가 의아한 표정으로 내

1 倍返し

앞에 나타났다.

"스즈키 씨, 가오나시 가지고 홍보하게?"

나는 아무렇지도 않다는 양 대답했다.

"치히로와 가오나시의 이야기니까요."

여기에 개봉관 수와 광고의 양을 『모노노케 히메』의 두 배로 했다. 나는 배급 책임자에게 연락을 취했다.

그리고 2001년 여름, 『센과 치히로』는 『모노노케』의 기록을 크게 경신하며 불멸의 기록을 만들어냈다. 그것은 내 예상마저 넘어선, 믿기 힘든 숫자였다.

『센과 치히로』는 왜 불멸의 기록을 만들었을까? 작품도 좋았다. 홍보도 잘 되었다. 흥행 측의 큰 노력도 있었다. 모든 것이 잘 풀렸지만, 나는 후지마키 씨의 그 한마디를 잊을 수가 없다.

-디즈니 '지브리가 가득 COLLECTION' 『센과 치히로의 행방불명』
프레스 인포메이션 2014년

뜨거운 바람이 온 길

미야자키 하야오와 지내는 법
―『고양이의 보은』

젊은 사람들끼리 영화를 만든다. 이것은 지브리에서는 큰 과제였다.

우선 미야자키 하야오가 만든 것과 비교된다. 이것은 젊은 사람들에게는 크나큰 괴로움이다. 둘째로 가까운 곳에 미야자키 하야오가 있다. 이것은 경험해본 사람이 아니고선 알 수 없는 엄청난 압박감이다. 꽤 오래된 이야기인데, 어떤 기획에서 젊은 감독을 발탁했더니 겨우 2주도 되지 않아 그는 십이지장궤양에 걸려 입원했다.

『고양이의 보은』은『센과 치히로의 행방불명』다음 작품이었다. 그 초대형 히트작의 뒤를 누구에게 맡길까? 고민하고

고민한 끝에 발탁된 것이 모리타 히로유키[1] 군이었다.

그의 특징은 아무도 흉내 낼 수 없는 끈덕짐이 있다는 것. 애니메이터로서 끈덕지게 작업했던 그림과 움직임은 정평이 나 있었다. 그런 그의 목표가 연출이라는 사실을 나는 알고 있었다.

그가 『고양이의 보은』에 착수하자 미야 씨가 모리타 군의 책상 옆에 달라붙었다. 불안이 치밀었다. 모리타 군이 감독 일을 내팽개칠 위험이 있었다. 아예 도망칠지도 모른다.

미야 씨는 생각나는 것들을 말했으며, 또한 그림을 그려 보여주었다. 심지어 그런 속도가 보통이 아니다. 여기서 어지간한 사람은 따라가지 못하고 도피하게 된다.

하지만 모리타 군은 달랐다. 도망치기는커녕 의문이 생기면 미야 씨를 찾아내 붙잡아선 하염없이 질문했다. 자신이 철저하게 납득할 때까지.

처음에야 미야 씨도 꼬박꼬박 대답해주었지만 횟수가 늘어남에 따라 미야 씨가 진저리를 치기 시작했다. 도망친 것은 미야 씨였다.

모리타 군은 처음부터 끝까지 마이 페이스로 『고양이의 보

1 森田宏幸

은』을 만들어냈다.

– 디즈니 '지브리가 가득 COLLECTION' 『고양이의 보은』
『기블리즈 episode 2』프레스 인포메이션 2013년

선택할 수 없는 것

―『하울의 움직이는 성』, 『게드 전기』

인간은 태어날 시대를 선택할 수 없다.

미야자키 하야오는 시대와 싸우며 영화를 만들어왔다.

마법사들이 악마와 계약하고,

스스로 이형異形의 괴물이 되어 싸우는 것이 이 시대의 '전쟁'이었다.

그러나 마법사 하울은 오직 홀로,

전쟁에 등을 돌리고 하루하루를 무료하게 살아갔다.

그런 그의 앞에 나타난 사람은 마녀에게 저주받아,

90세 할머니가 되어버린 소피.

두 사람은 하울의 성에서 기묘한 공동생활을 시작하고,

차츰 마음이 통하게 되지만,

그 성은 네 개의 다리로 움직이는, 사람들이 두려워 떠는
'움직이는 성'이었다…….

인간은 가족을 선택할 수 없다.

미야자키 고로는 위대한 아버지를 두고, 아버지와 싸우며
살아왔다.

그런 그의 인생과 주인공 아렌의 삶이 겹쳐 보인다.

세계의 균형이 무너지기 시작하는 시대,

사람들은 바쁘게 움직이고 돌아다니지만 목적은 없으며,

그들의 눈에 비치는 것은

꿈, 혹은 죽음, 혹은 어딘가 다른 세계였다.

인간의 머리가 이상해지고 있다.

마음에 어둠을 가진 소년 아렌 앞에 나타난 대현자 게드.

재앙의 근원을 찾고자 두 사람은 세계의 끝까지 여행을 떠
난다…….

끔찍한 현실로부터 눈을 돌릴 것인가, 혹은 돌리지 않고 살
아갈 것인가?

사람은 태어날 시대를 선택할 수 없고, 가족을 선택할 수도

없다.

여기에 갈등이 있고, 인생의 큰 의미가 있다.

- 디즈니 '지브리가 가득 COLLECTION' 『하울의 움직이는 성』・『게드 전기』
프레스 인포메이션 2011년

일본인과 전쟁
—『바람이 분다』

전투기를 너무나 좋아하고, 전쟁을 너무나 싫어한다. 미야자키 하야오는 모순의 인간이다. 인간에 대한 절망과 신뢰, 그 틈바구니에서 미야 씨는 살아왔다. 그러면 왜 그는 그렇게 되었을까?

별로 알려지지는 않았지만 미야자키 하야오는 전쟁에 대해서도 박식하다. 일본만이 아니라 전 세계의 전쟁사에 대해 박식하다. 특히 독소獨蘇전쟁에 관해 이야기할 때는 열변을 토한다. 온갖 국지전에 대해서도 입수할 수 있는 별별 책을 다 읽었으며, 전투에 사용된 전투기나 전차 등등 무기류에 이르기까지 지식이 풍부하다. 그의 이야기에 따르면 2천만 명이 죽

었다고 한다. 그리고 인간이 체험한 가장 어리석은 전쟁이었다고 단죄한다.

한편으로 그는 누구보다도 간절히 평화를 바란다. 젊었을 때는 반전 데모 같은 곳에 수없이 참가했으며, 지금도 그 마음을 품고 살아간다.

그런 그가 제로센[1]을 설계한 호리코시 지로[2]를 주인공으로 만화 연재를 구상하기 시작했던 것은 5년쯤 전의 일이었다. 오늘 처음으로 이야기하는 것이지만 그의 창작 노트 '바람이 분다'에 2008년이라고 적혀 있었다고 한다.

그런 그에 대해 잘 알고 있던 나는 당연하게도 이번에는 '바람이 분다'를 만들자고 제안했다. 그의 대답은 무뚝뚝했다.

"스즈키 씨 어떻게 된 거 아닌가요? 이 만화는 내 취미의 범위에서 그리는 겁니다. 영화화라니 터무니없는 소리지."

"애니메이션 영화는 아이들을 위해 만들어야지, 어른들 걸 만들어선 안 돼요."

하지만 나는 매달렸다. 프로듀서의 기본은 구경꾼 근성이다. 미야자키 하야오가 전쟁을 주제로 어떤 영화를 만들까. 전투 장면은 미야 씨의 주특기다. 설마 이번 영화를 호전적인 내

1 零戰. 2차 대전 당시 구 일본해군에서 사용한 0식 함상 전투기의 통칭.
2 堀越二郎

용으로 만들지는 않을 터. 그런 사실은 처음부터 알고 있었다. 주특기가 차단되었을 때, 작가는 종종 걸작을 만들어낸다.

이 이야기를 처음 꺼낸 것이 2010년 여름. 그 후 나와 미야 씨는 몇 번이나 이야기를 나누었다. 그리고 가을이었던 것으로 기억한다.

"알았어요. 영화가 될지 어떨지 검토해보죠. 연말까지 기다 려줘요."

기획이 결정된 날을 잊을 수 없다. 12월 28일이었다. 새해 가 밝자 미야 씨는 즉시 콘티 작업에 들어갔다. 지로의 어린 시절과 간토 대지진의 한복판, 지로와 여주인공인 나호코의 만남까지를 순식간에 그려냈다─.

공교롭게도 동일본 대지진이 일어나기 전날이었다.

전후 68년, 인간에 대한 절망과 신뢰를 품고 살아온 사람이 미야자키 하야오만은 아니다. 이 테마야말로 일본인이 품은 가장 큰 문제라고 나는 확신하고 있다.

2013. 5. 28.

-『바람이 분다』
프레스 시트 2013년

우지이에 세이이치로라는 누름돌

—『가구야 공주 이야기』

.

우지이에 세이이치로[1]가 없었더라면 이 영화는 만들 수 없었다. 모든 게 우지이에 씨의 한마디에서 시작되었다.

"나는 다카하타 씨의 작품을 좋아해. 특히『이웃의 야마다 군』을 정말 좋아하지. 다카하타 씨의 신작을 보고 싶어. 큰 적자를 내도 상관없어. 돈은 전부 내가 대겠어. 내 저승길 선물로."

그렇게 가구야 공주의 기획이 결정되고 제작이 시작되었는데, 관계자 모두가 우지이에 씨의 취미 활동에 쌍수 들고 찬동했던 것은 아니었다. 그뿐이랴, 이 기획과 거액의 제작비에 격

1 氏家齊一郎

정하는 목소리가 압도적으로 많았다. 경제적 합리성을 생각한다면 폭거라고 할 수 있는 시도였기 때문이다.

하지만 당시 우지이에 씨에게 대놓고 이견을 제기할 수 있는 사람은 아무도 없었다. 그만큼 우지이에 씨는 무서운 존재였다. 2005년의 일이었다.

그 후 제작은 여러 가지 사정으로 자꾸만 지연되어 진전을 보이지 않았다. 그러저러한 사이에 2011년 우지이에 씨가 돌아가셨다. 죽기 직전, 우지이에 씨는 각본을 읽고 중간까지 완성된 콘티를 보았다.

"가구야 공주는 제멋대로인 아이구먼. 하지만 난 그런 여자를 좋아하지."

그 말이 강하게 인상에 남아있다. 다카하타 씨에게 전하자, 뜻대로 되었다는 양 싱글벙글 웃었다.

우지이에 씨가 돌아가신 후, 아무도 입 밖에 내지는 않았지만, 관계자 모두에게 이 기획의 앞길이 어떻게 될까 하는 불안이 솟아났다. 그런 큰 불안을 날려버린 것이 현재 니혼 TV의 사장인 오오쿠보 요시오[1] 씨였다.

"우지이에 씨의 유지를 잇는다." 오오쿠보 씨는 확고하게

1 大久保好男

말했다. 알다시피 개봉일마저 연기되었다. 그 사실을 보고하러 가자 오오쿠보 씨는 추가 예산을 내주었다. 그 예산이 실사 영화 대작 한 편 분량에 필적하는 비용이었음에도.

그의 내심을 헤아려본다면, 틀림없이 우리가 알지 못할 고생이 있었을 것이다. 오오쿠보 씨는 털끝만큼도 그런 내색을 비추지 않았다.

훗날 가구야 공주의 현장을 찾아와준 오오쿠보 씨가 솔직한 감상을 들려주었다. 벽에 붙여놓은 그림을 전부 본 후였다.

"이거 늦어질 만하네요."

초대작을 만드는 조건은 후원자의 존재라고 나는 생각한다. 만들어달라. 이 한마디가 크게 작용한다. 이 한마디를 해줄 수 있는 사람, 후원자가 없으면 과감한 기획의 실현은 불가능하다. 우지이에 씨는 돌아가신 후에도 살아서 이 작품의 누름돌이 되어주었다. 그리고 이 누름돌은 나를 움직이고 다카하타 씨를 움직였으며, 관계자의 걱정을 말없이 걷어내는 역할까지 해주었다.

이상, 돌아가신 분의 존함을 크레디트 첫머리에 쓴 이유였다.

-『가구야 공주 이야기』
프레스 시트 2013년

두 장의 포스터
―『추억의 마니』

『추억의 마니』와 '호두까기 인형과 생쥐 임금님 전展'의 포스터 그림을 비교해보기 바란다. 언뜻 아무런 관계도 없을 법한 두 장의 그림이, 가만히 살펴보면 겹쳐 보인다. 금발 소녀와 네글리제. 자세히 보면 같은 모티프로 그린 것이다. 또한 그림 속의 소녀도 나이가 비슷하다.

요네바야시 히로마사[1]가 그린 마니의 그림을 미야 씨는 비판했다.

"마로는 미소녀만 그린다니깐. 그것도 금발……."

[1] 米林宏昌

마로[1]란 요네바야시 히로마사의 애칭이다. 그것은 서양에 대한 일본인의 콤플렉스라고도 지적했다. 그러던 어느 날, 미야 씨가 '호두까기 인형과 생쥐 임금님 전'을 위한 포스터를 만들었다. 한복판에 우뚝 서서 앞으로 걸어오는 것은 주인공인 마리였다. 어떤 특정한 사람들을 대상으로 삼은 것이 아니라, 널리 일반에 어필하려면 이렇게 그리면 된다. 그런 목소리가 들려오는 듯한 매력적인 그림이었다.

그 그림을 보며 어떤 스태프가 가르쳐주었다. 미야 씨가 PD(프로듀서)실에 찾아와서, 그 자리에 있던 서너 명의 여성 스태프를 상대로 "네글리제란 건 어떻게 그리더라?" 하고 물어봤다고 한다. 그리고 한 사람이, 그거라면 이건 어떠냐고 영화 포스터를 가리키자 미야 씨는 그것을 보며 정말로 기뻐 싱글벙글하며 자신의 아틀리에로 돌아갔다는 거다. 물론 미야 씨는 전부터 그 포스터의 존재를 알고 있었다.

그리고 완성된 것이 예의 포스터다. 처음에는 아무도 알아차리지 못했으나, 어떤 스태프가 말했다.

"이거 마니네요."

나도 듣기 전까지는 알지 못했지만 분명 그랬다. 미야 씨는

1 麻呂, 헤이안 시대에 귀족 남성의 1인칭으로 쓰였던 말.

뜨거운 바람이 온 길

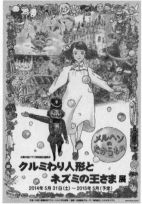

© 2014 Studio Ghibli·NDHDMTK

© Museo d'Arte Ghibli
© Studio Ghibli

대체 무슨 꿍꿍이였을까? 짐작으로는, 은퇴 따위 무슨 소리냐, 미야자키 하야오는 건재하다는 거였다. 그뿐이랴, 미야 씨의 부재를 틈타 스튜디오에서 태연히 작품을 만들던 마로에 대한 도전장이었다.

마로가 그린 그림이 자신이 예상한 범위 내였기에 미야 씨도 웃으며 넘어갔던 것이 분명하다. 그것은 미야 씨를 위협하는 그림이었다. 마로가 그린 캐릭터는 이제까지 지브리에서 아무도 시도하지 않았던 관능성이 있는 캐릭터였다.

마니를 보고 지브리를 좋아하던 사람들이 어떻게 생각할까. 그것이 이번 작품에 대한 나의 '은근한 즐거움'이다.

-『추억의 마니』
프레스 시트 2014년

지브리의 최신작이 프랑스에서 온다

—『붉은 거북』

2016년 5월, 칸 국제영화제에 처음으로 참가했다. 마이클
두독 드 비트[1] 감독의『붉은 거북 – 어느 섬 이야기[2]』를 들고.
생각해보면 긴 여정이었다. 마이클에게 장편 영화를 만들어
보지 않겠느냐고 제안했던 것이 2006년 가을. 그때까지 마이
클은 단편의 명수였다.

겨우 8분의 작품으로 한 여성의 인생을 멋지게 그려냈던
『아버지와 딸[3]』. 이 영화를 본 나는 마이클의 장편을 보고 싶

1 Michael Dudok de Wit

2 レッドタートル ある島の物語, 일본 제목

3 Father and Daughter

어졌다. 지브리가 도와준다면— 그것이 마이클의 조건이었다. 나는 즉시 다카하타 이사오 씨에게 이야기를 전하고 승낙을 받아냈다.

한편 나는 프랑스의 영화제작 겸 배급회사 와일드 번치[1]의 프로듀서, 뱅상 마라발[2]에게도 제안했다. 시나리오 제작은 둘째 치고 현장은 유럽이 될 것이다. 그렇다면 지브리와 30년간 교류했던 뱅상이 최적일 것이다. 도쿄 에비스에서 『아버지와 딸』을 보았던 뱅상도 작품을 마음에 들어 했으며, 그 자리에서 협조를 쾌히 승낙했다. 준비는 진행되었다. 하지만 각본을 결정하는 데에는 시간이 필요했다.

어떤 영화를 만들까? 마이클의 제안은 무인도에 떠내려온 한 남자의 이야기였다. 세상에 널리고 널린, 소위 로빈슨 크루소 이야기. 하지만 마이클이 만들면 각별하리라 나는 확신했다. 꿈이 부풀어 올랐다.

다카하타 씨와 실제 협업이 시작되었다. 하지만 커뮤니케이션이 어려웠다. 마이클이 사는 영국과 일본은 멀었다. 전자기기의 진보를 이용해도 서로의 생각을 나누기가 어려웠다. 아직도 영국은 지구 반대편이다. 그래서 마이클에게 제안했

1 Wild Bunch
2 Vincent Maraval

다. 시나리오를 일본에서 만들어보지 않겠느냐고.

원래 일본을 좋아했던 마이클은 두말없이 일본으로 날아왔다. 지브리 근처에 아파트를 빌려, 매일같이 다카하타 씨와 얼굴을 마주 대고 회의했다. 마이클은 다카하타 씨와 의논한 내용을 토대로 자신의 생각을 정리해나갔다. 한 달이라는 예정이 눈 깜짝할 사이에 지나갔다. 이렇게 시나리오와 콘티 제작은 순조롭게 진행되고, 마이클도 장편 영화 제작법을 습득해나갔다.

결국 마이클에게 의뢰했던 때로부터 헤아려 거의 10년의 세월이 지나서야 영화는 완성되었다. 예상보다 시간이 걸렸던 것이 자금 조달과 계약이었다. 마이클은 완벽주의자였으므로, 스태프가 그린 그림을 이래선 안 된다며 자기 혼자 그리겠다고 말을 꺼내지는 않을지가 가장 큰 걱정거리였으나, 이는 기우로 끝났다. 실제 제작은 햇수로 3년. 마이클은 이성으로 자신을 제어하며 멋지게 장편 애니메이션 영화의 감독을 해냈다. 62세의 나이에 내는 첫 장편 작품이다. 단편 작가로서 오랜 커리어를 가진 마이클이라면 완고하고 독선적이어도 이상할 것 없었다. 그러나 그는 이성적인 감독이었다.

영화가 완성된 후 칸 국제영화제에서 소식이 날아왔다. '주목할 만한 시선' 부문에 노미네이트된 것이다. 애니메이션 영

화가 이 부문에 뽑힌 것은 매우 드문 일이라고 한다. 관계자 일동에게 이의는 없었다. 이리하여 우리 스태프도 바다를 건너게 되어, 지브리로서는 처음 칸 국제영화제에 참가했다.

『붉은 거북』은 칸에서 '주목할 만한 시선' 부문 특별상을 수상했다. 영상과 소리의 시상詩想이 넘쳐흐르는 이 영화 자체가 특별한 작품이라는 것이 심사위원의 평이었다.

-『붉은 거북』
프레스 시트 2016년

지브리 건물

　미야 씨를 잘 아는 사람은 입을 모아 지적한다. 미야 씨가 만드는 건물의 큰 특징은 '홀 나선계단'이라고. 사실 그렇다. 최근 작품이라면 『코쿠리코 언덕에서』에 등장한 카르티에 라탱. 아들 고로의 작품이지만 그 건물만은 미야 씨가 직접 디자인했다.

　"이게 있으면 영화가 되거든."

　건물에 들어가 올려다보면 커다란 홀이 있고, 계단이 나선을 이룬다. 그 백미는 뭐니 뭐니 해도 『센과 치히로의 행방불명』에 등장하는 욕실일 것이다. 그렇다면 떠올리지 않을 수 없는 것이 지브리 미술관의 중앙 홀이라고 이름 붙인 대형 공

간. 미술관을 찾아온 사람은 이내 홀 나선계단과 마주하게 되며, 자신도 모르게 하늘을 올려다본다. 그리고 눈 깜짝할 사이에 영화의 주인공이 되어 작품 세계에 몰두한다.

말할 필요도 없지만 미술관의 설계도 미야 씨가 직접 맡았다.

그리고 여기까지는 모두가 상상할 수 있는 미야자키 하야오의 환상 공간. 하지만 미야 씨가 하는 일은 거기서 그치지 않는다. 미야 씨에게는 알려지지 않은 또 한 가지 얼굴이 있다. 우선 반경 3미터 이내의 범위에서 발상을 시작하는 것이다. 지브리의 제1스튜디오를 만들기로 결정되었을 때, 미야 씨가 가장 먼저 말을 꺼낸 것은 주차장이었다.

처음에 커다란 나무를 심고, 그 틈을 누비듯 주차장을 둔다고 한다. 나를 상대로 상상을 굴렸던 것인데, 감탄한 부분이 두 군데 있었다.

하나는 주차장 지면을 콘크리트로 깔고 싶지 않다, 인터로킹[1] 포장으로 하고 싶다는 이야기였다. 어떤 건물이든 주차장 때문에 볼품없어진다나. 그리고 가르쳐준 것이 인터로킹이라는 물건. 자세한 설명은 잊어버렸지만, 전체에 까는 것이 아니라 맨땅이 드러나는 인터로킹을 하고 싶다는 이야기였다.

1 Inter-locking. 도로나 공공장소의 포장에 쓰이는 블록. 하중이 걸리면 블록끼리 서로 맞물리며 무게를 분산시키는 구조로 되어 있다.

이렇게 하면 표면으로부터 빗물을 침투시켜 땅속으로 방출할 수 있으며, 물구덩이가 생기지도 않고, 주변의 수목을 육성하는 데에도 도움이 된다고 한다. 사진을 보여주었기 때문에 기억하는데, 실제로 아름다웠다. 나뭇조각 틈으로 맨땅이 보이는 풍취였다. "여기에 잡초가 돋아났으면 좋겠네요"라고도 했다.

또 한 가지 놀랐던 것이, 스튜디오에서 차를 가진 사람의 리스트를 작성해 차종까지도 모두 파악해두었다는 점이었다.

"현관 옆에 한 대 분량의 주차 공간을 만들 겁니다. 거기에 스즈키 씨 차를 대요."

심지어 주차 공간은 네 대 분량밖에 만들지 않는다고 한다. 그 이상은 경관을 침해한다는 것이다. 그리고 형형색색의 차가 늘어선 모습을 상상하며, 주차장의 크기를 결정했다. 스튜디오도 현관으로 들어서면 물론 홀이 있고, 안으로 나아가면 나선계단이 있었다.

미술관을 설계할 때에도 미야 씨다운 면모가 드러났다. 우선 소년의 방을 만들었다. 할아버지에게 받은 방이라는 설정이다. 벽 하나에 온통 이미지보드를 붙이고, 천장에는 비행기며 프테라노돈을 매달았다. 나아가 방의 이미지보드를 그렸다. 그러는 사이에, 기억이 확실하지는 않지만, 열여섯 개 정

뜨거운 바람이 온 길

도 되는 방이 완성되었다. 이것을 쭉 둘러보면 어떻게 영화가 만들어지는지 알 수 있는 구조라고 한다. 그리고 그러한 것들을 실제 부지에 배정해보았다. 전혀 들어가질 않았다. 미야 씨가 짜증을 낸다.

"부지가 왜 이렇게 좁은 거야!"

그렇대도 이것은 처음부터 정해진 사항. 이노가시라 공원은 높이 제한도 엄격했다. 그것을 무시한 채 아무 생각 없이 그림을 그려댔으니 당연히 들어가지 않을 수밖에. 그러던 어느 날이었다. 미야 씨가 기뻐하며 내게 다가왔다.

"지하를 파면 되죠."

그렇게 하면 한 층이 더 넓어진다. 하긴, 좋은 아이디어였다. 돈이 꽤나, 많이 들 뿐. 그래도 모든 방을 다 넣을 수는 없었지만, 뭐, 어떻게든 되었다. 이것이 신비로운 환상 공간이 만들어진 계기가 되었다. 입구에서 계단을 내려오면 중앙 홀, 하늘을 올려다보면 그 순간 중추신경에 이변이 발생한다.

"어? 지금 몇 층이었지?"

중앙 홀의 크기에 압도되어 사람들은 제정신을 잃는다. 그리고 지하 1층에 있으면서 1층이라고 착각한다. 지금 계단을 막 내려왔는데도. 그리고 돌아다니는 사이에 자신이 몇 층에 있는지 알 수 없게 된다. 그것은 좁은 공간이라는 우연이 이루

어낸 업적이었다. 이토이 시게사토[1] 씨가 『센과 치히로의 행방불명』 때 여분으로 만들어준 카피 문구가 도움이 되었다.
"미아가 되자, 함께."

제약이 있을 때, 미야 씨는 불탄다. 그리고 난제를 해결한다. 이것은 영화 제작에서도 몇 번이나 경험했던 일이었다.

언젠가 가토 슈이치[2] 씨에게 직접 들은 말이 있다. 서양 사람이 에도 저택을 견학하면, 대부분 건축구조의 복잡함과 이것을 어떻게 설계했는가에 대해 경탄한다고 한다. 정답은 에도 저택에는 설계도가 없다는 것. 일본의 건물은 부분부터 만들기 시작한다. 우선 도코바시라[3]를 어디에 세우는가. 도코바시라가 결정되면 다음으로는 도코노마의 바닥판과 천장판. 그 방이 완성되어야 비로소 옆방을 어떻게 할지를 생각한다. 그 후에는 '증축'으로 전체가 완성된다.

이와는 반대로, 서양에서는 우선 전체를 생각한다. 성당이 좋은 예다. 거의 예외 없이 하늘에서 내려다보면 십자가로 보인다. 베네치아에 있는 유명한 산마르코 대성당도 그렇다고

1 糸井重里, 1948년~, 일본의 카피라이터. 스튜디오 지브리 작품의 광고문구도 다수 담당했다.
2 加藤周一, 1919~2008년, 일본의 평론가, 의학박사. 의원을 개업하는 한편 소설과 문예 평론을 집필하면서 시를 발표했다. 캐나다의 브리티시 컬럼비아 대학에 초빙을 받아 일본 고전을 강의한 경력이 있다.
3 床柱, 객실의 상좌 쪽을 장식하는 빈 공간(도코노마) 옆에 세워두는 장식 기둥.

한다. 그리고 정면에서 보면 좌우대칭. 그 후에 세부의 제단이니 고해실의 위치, 장식 같은 것을 생각한다.

정신이 번쩍 드는 기분이었다. 오랫동안 함께 일해 온 미야 씨에 대해 본능으로만 느끼던 것을 논리로 이해할 수 있었다. 『하울의 움직이는 성』을 한번 생각해보기 바란다.

"스즈키 씨, 이거 성으로 보이나요?"

그 말을 들었던 날을 인상 깊게 기억한다. 미야 씨는 우선 대포를 그리기 시작했다. 생물의 커다란 눈처럼 보였다. 다음으로 서양풍의 오두막이니 발코니를, 나아가 커다란 입 같은 것을, 심지어 혀까지 덧붙였다. 마지막에는 커다란 도르래 같은 기계적인 것을.

여담이지만 이것이 미야 씨가 서양에서 갈채를 받는 큰 이유다. 서양인은 이해하지 못한다. 뭐가 뭔지 영문을 알 수 없는 디자인인 것이다. 그래서 현지 매스컴의 풍부한 상상력이니, 마치 피카소가 다시 온 것 같다느니 하는 반응이 나온다. 이것은 예시에 불과하지만 나는 가토 슈이치 씨의 말씀 덕에 눈앞에 있는 미야 씨가 하는 일을 이해하고, 이해한 것과 동시에 미야 씨에게 피드백을 줄 수 있게 되었다.

홀 나선계단은 물론 서양의 영향일 것이다. 그리고 반경 3 미터 이내에서 시작되는 발상은 일본적인 것이 분명하다. 미

야자키 하야오는 지금도 21세기의 화양절충[1] 건축물을 만들어내고 있다.

-『지브리의 입체건축물전』
도록 2014년

1 和洋折衷. 일본식과 서양식의 절충.

뜨거운 바람이 온 길

さよならだけが
人生ならば
また来る春は何すだろう。
～寺山修司より～

作별만이 인생이라면
다시 오는 봄은 무엇이련가.
～데라야마 슈지로부터～

제2장

인생의 책장

―― 소소한 독서이력

나를 길러준 책의 숲

⟨소년 시절⟩

푸른 포옹 아오야기 유스케 / (스크랩) / 1973년	**볕이 드는 언덕길** 이시자카 요지로 / 신초분코 / 1962년
청춘이란 무엇인가 이시하라 신타로 / 고단샤 / 1965년	**바다를 보고 있던 조니** 이쓰키 히로유키 / 고단샤분코 / 1974년
아스나로 이야기 이노우에 야스시 / 신초분코 / 1958년	**우리들의 시대** 오에 겐자부로 / 신초분코 / 1963년
작화 땀투성이 오쓰카 야스오 / 아니메주분코 / 1982년	**인생극장** 오자키 시로 / 신초분코 / 1947년
채배 오치아이 히로미쓰 / 다이아몬드샤 / 2011	**전사의 휴식** 오치아이 히로미쓰 / 이와나미쇼텐 / 2013

독토르 맘보 청춘기 기타 모리오 / 주오코론샤 / 1968년	**등번호가 사라진 인생** 곤도 다다유키 / 산케이신문사 / 1979년
3번가의 저녁놀-선집, 여름 사이간 료헤이 / 쇼가쿠칸 / 1994년	**타올라라 검** 시바 료타로 / 신초분코 / 1972년
빨간두건 조심해 쇼지 가오루 / 주오코론샤 / 1969년	**스기우라 시게루 걸작 만화 전집** 스기우라 시게루 / 슈에이샤 / 1957년
사루토비 사스케 스기우라 시게루 / 펩출판 / 1987년	**싸움 엘레지** 스즈키 다카시 / TBS출판회 / 1976년
캡틴 지바 아키오 / 슈에이샤 / 1974년	**유키의 태양** 지바 데쓰야 / 고단샤, 무시프로 / 1978년
소설 아타미 살인사건 쓰카 고헤이 / 가도카와분코 / 1986년	**무능한 사람** 쓰게 요시하루 / 니혼분게이샤 / 1988년
속물도감 쓰쓰이 요시타카 / 신초분코 / 1976년	**데즈카 오사무 만화전집** 데즈카 오사무 / 고단샤 / 1977년
불새 데즈카 오사무 / 고단샤 / 1978년	**전후시** 데라야마 슈지 / 기노쿠니야쇼텐 / 1965년
시대의 사수 데라야마 슈지 / 하가쇼텐 / 1967년	**눈의 기억** 도미시마 다케오 / 케이분샤분코 / 1987년
스가타 산시로 도미타 쓰네오 / 도쿄분게이샤 / 1986년	**대보살고개** 나카자토 가이잔 / 슌주샤 / 1925년
이사나 C. W. 니콜 / 분게이슌주 / 1987년	**유협전** 바론 요시모토 / 후타바샤 / 1973년

두더지의 노래 애니메이터의 자서전
모리 야스지 / 아니메주분코 / 1984년

무면목 태공망전
모로호시 다이지로 / 우시오출판 / 1989년

프로야구삼국지
야마토 큐시 / 베이스볼매거진샤 / 1977년

인간필승법
야마쓰 유키치 / 히트출판사 / 1992년

미야모토 무사시
요시카와 에이지 / 고단샤 / 1975년

PEOPLE
와다 마코토 / 미술출판사 / 1973년

(이야기 세계)

누구
아사이 료 / 신초분코 / 2012년

아사쿠라 세쓰의 스테이지워크 1991~2002
아사쿠라 세쓰 / PARCO출판 / 2003년

감독부적격
안노 모요코 / 쇼덴샤 / 2005년

마시아스 길리의 실각
이케자와 나쓰키 / 신초샤 / 1993년

논짱 구름을 타다
이시이 모모코 / 후쿠인칸쇼텐 / 1967년

수갑 동반자살
이노우에 히사시 / 분게이슌주 / 1972년

반짝이는 별자리
이노우에 히사시 / 슈에이샤 / 1985년

시의 마음을 읽다
이바라기 노리코 / 이와나미주니어신쇼 / 1979년

역전여관
이부세 마스지 / 신초분코 / 1960년

허수아비
로버트 웨스톨 / 후쿠타케쇼텐 / 1987년

모모
미하엘 엔데 / 이와나미쇼텐 / 1976년

돗코이쇼
엔도 슈사쿠 / 요미우리신문사 / 1970년

내가 버린 여자
엔도 슈사쿠 / 고단샤분코 / 1972년

꽃그림자
오오카 쇼헤이 / 고단샤분게이분코 /
2006년

오다 사쿠노스케 전집
오다 사쿠노스케 / 고단샤 / 1970년

부부 선재
오다 사쿠노스케 / 신초분코 / 2000년

등화절
가타야마 히로코 외 / 게쓰요샤 /
2004년

호쿠사이 미술관
가쓰시카 호쿠사이 / 슈에이샤 / 1990년

거짓말쟁이와 모나리자
E. L. 코닉스버그 / 이와나미쇼텐 /
1975년

바울을 찾아서
가와우치 아리오 / 겐토샤 / 2013년

악동일기
아고타 크리스토프 / 하야카와쇼보 /
1991년

케스트너 소년문학전집
에리히 케스트너 / 이와나미쇼텐 /
1962년

로테와 루이제
에리히 케스트너 / 이와나미쇼텐 /
1962년

오즈 야스지로의 예술
사토 다다오 / 아사히센쇼 / 1978년

일본 영화사
사토 다다오 / 이와나미쇼텐 / 1995년

독수리 군기를 찾아
로즈마리 서트클리프 / 이와나미쇼텐 /
1972년

사랑이 심판받을 때
사와치 히사에 / 분게이슌주 / 1979년

딸과 나
시시 분로쿠 / 신초분코 / 1972년

죽음의 가시
시마오 도시오 / 신초샤 / 1977년

해변의 삶과 죽음
시마오 미호 / 소주샤 / 1974년

괴물들이 사는 나라
모리스 센댁 / 후잔보 / 1975년

보이
로알드 달 / 하야카와쇼보 / 1989년

예술과 패트런
다카시나 슈지 / 이와나미신쇼 / 1997년

현란한 그림자극 오즈 야스지로
다카하시 오사무 / 분슌분코 / 1985년

이야기 속의 이야기
다카하타 이사오 해설 / 아니메주분코 / 1984년

일본미술전사
다나카 히데미치 / 고단샤 / 1995년

어린 마음의 노래
다니우치 로쿠로 / 신초샤 / 1969년

첫 심부름
쓰쓰이 노리코 외 / 후쿠인칸쇼텐 / 1977년

강은 살아있다
도미야마 가즈코 / 고단샤 / 1978년

싫어싫어 유치원
와다 마코토 / 미술출판사 / 1962년

행인
나쓰메 소세키 / 신초분코 / 1952년

그림책 반딧불이의 묘
노사카 아키유키 외 / 신초샤 / 1988년

프라냐와 나
유리 노르슈테인 / 도쿠마쇼텐 / 2003년

이사하야 창포 일기
노로 구니노부 / 분게이슌주 / 1977년

하쿠인전(도록)
하쿠인 / Bunkamura / 2012년

영화란 무엇인가
앙드레 바쟁 / 미술출판사 / 1967년

눈꺼풀의 어머니 - 구쓰카케 도키지로
하세가와 신 / 치쿠마분코 / 1994년

히치콕 / 트뤼포
알프레드 히치콕 외 / 쇼분샤 / 1981년

죽어가는 천황의 나라에서
노마 M. 필드 / 미스즈쇼보 / 1994년

어린이의 영역
후지타 준코 / 아니메주분코 / 1990년

생명의 첫날밤
호조 다미오 / 가도카와분코 / 1955년

주신구라란 무엇인가
마루야 사이치 / 고단샤 / 1984년

오후의 예항
미시마 유키오 / 신초분코 / 1968년

아훔
무코다 구니코 / 분게이슌주 / 2003년

야기 주키치 시집
야기 주키치 / 신분가쿠쇼보 / 1967년

살아있다 나도 쓸 수 있다
야마다 우타코 / 리론샤 / 1961년

**야나기바시 이야기 - 옛날도
지금도**
야마모토 슈고로 / 아사히분코 / 1964년

**영화이해학 입문 - 영화의
어디를 어떻게 읽을 것인가**
도널드 리치 / 스튜디오 지브리 /
2006년

**고향 - 나의 도쿠야마무라
사진일기**
마스다 다즈코 / 자코메테이 출판 / 1983
년

가무사리 숲의 느긋한 나날
미우라 시온 / 도쿠마쇼텐 / 2009년

미야자키 하야오의 잡상노트
미야자키 하야오 / 대일본회화 / 1997년

빨강머리 앤
루시 모드 몽고메리 / 신초분코 /
2008년

끝도 없는 도중기
야스오카 쇼타로 / 고단샤 / 1995년

이른봄 스케치북
야마다 다이치 / 야마토쇼보 / 1986년

로마의 휴일
요시무라 히데오 / 아사히분코 /
1994년

삐삐 롱스타킹
아스트리드 린드그렌 / 이와나미쇼텐 /
1964년

〈아사히 예능 계열〉

노상관찰학 입문
아카세가와 겐페이 외 / 치쿠마쇼보 /
1986년

항담 혼모쿠테이
안도 쓰루오 / 토겐샤 / 1964년

만화영화론
이마무라 다이헤이 / 신젠비샤 / 1948년

개그맨의 세계
에이 로쿠스케 / 분게이슌주 / 1969년

쇼와 괴물전
오야 소이치 / 가도카와쇼텐 / 1957년

권력의 음모
오가타 가쓰유키 / 현대사출판회 /
1976년

친선야구에 온 스파이
루이스 카우프만 외 / 헤이본샤 /
1976년

요바이[1]의 민속학
아카마쓰 게이스케 / 아카시쇼텐 /
1994년

일본 영화의 젊은 나날
이나가키 히로시 / 주코분코 / 1983년

니힐리즘(전후일본사상체계 3)
우메하라 다케시 / 치쿠마쇼보 / 1968년

전후비사
오모리 미노루 / 고단샤 / 1975년

원숭이의 무리에서 공화국까지
오카 아사지로 / 유세이도출판 / 1968년

나는 가와라코지키[2] 고찰
오자와 쇼이치 / 산이치쇼보 / 1969년

쇼와의 극－영화각본가 가사하라 가즈오
가사하라 가즈오 외 / 오타출판 /
2002년

1 夜這い, 남자가 밤에 여자의 침상으로 숨어들어가는 행위.
2 河原乞食, 가와라모노(河原者)라고도 한다. 중세 일본에서의 피차별계급 중 하나로, 강변
 (가와라)에서 주로 살았다고 하여 이렇게 불렸다. 도축업자, 피혁가공업자 등이 있으며 근
 대 이후에는 가부키 배우도 여기에 포함된다.

안 되는 녀석들
가스가 다이치 / 분게이슌주 / 2013년

반골-스즈키 도민의 생애
가마타 사토시 / 고단샤 / 1989년

매춘 결정판-간자키 리포트
간자키 기요시 / 현대사출판회 / 1974년

『시민 케인』, 모두 진실
로버트 L. 캐린저 / 치쿠마쇼보 / 1995년

악정, 총성, 난
고다마 요시오 / 고사이도출판 / 1974년

정본 일본의 희극인
고바야시 노부히코 / 신초샤 / 2008년

인간의 조건
고미카와 준페이 / 산이치신쇼 / 1956년

무엇이 멋이냐
사이토 류호 / 소주샤 / 1972년

사설 코미디언사
사와다 다카하루 / 하쿠스이샤 / 1977년

일본열도두꺼비
조지 아키야마 / 고단샤 / 1973년

관료들의 여름
시로야마 사부로 / 신초샤 / 1975년

영화감독 야마나카 사다오
가토 다이 / 키네마슌보샤 / 2008년

동거시대
가미무라 가즈오 / 후타바샤 / 1986년

전쟁을 모르는 아이들
기타야마 오사무 / 브론즈샤 / 1971년

특공의 사상
구사야나기 다이조 / 분게이슌주 / 1972년

무실
고토 쇼지로 / 산이치쇼보 / 1980년

이치죠 사유리의 성(性)
고마다 신지 / 고단샤분코 / 1983년

아쿠타로
곤 도코 / 가도카와분코 / 1961년

나의 다나카 가쿠에이 일기
사토 아키코 / 신초샤 / 1994년

전후 매스컴 회유기
시바타 히데토시 / 주코분코 / 1995년

닌자무예첩
시라토 산페이 / 쇼가쿠칸 / 1966년

소설 다나카 기누요
신도 가네히토 / 요미우리신문사 / 1983년

인생의 책장

사설 우치다 도무 전
스즈키 나오유키 / 이와나미쇼텐 /
1997년

혈맥
레슬리 다우너 / 도쿠마쇼텐 / 1996년

도몬 겐 애장판 - 쇼와의 아이들
도몬 겐 / 쇼가쿠칸 / 2000년

적색 엘레지
하야시 세이치 / 세이린도 / 1972년

후에후키가와
후카자와 시치로 / 주오코론샤 / 1958년

도쿄 언더월드
로버트 화이팅 / 가도카와분코 / 2002년

영화흥행사
마에다 유키쓰네 / 도쿠마쇼텐 / 1997년

뜨내기의 계보 제3부 지옥늑대편
마사키 모리 / 세이린도 / 1973년

기록 노나카 히로무 회고록
미쿠리야 다카시 외 / 이와나미쇼텐 /
2012년

하품의 일본인
유재순 / 사쿠힌샤 / 1994년

캐치프레이즈술
세키네 다다오 외 / 와이즈출판 /
1995년

지에조 일대기
다나카 리키야 / 사회사상사 / 1987년

완본 찬바라[1] 시대극 강좌
하시모토 오사무 / 도쿠마쇼텐 / 1986년

꽃과 용
히노 아시헤이 / 가도카와분코 / 1962년

우리나라 여자 3할 할인
후지와라 신지 / 도쿠마분코 / 1982년

극한의 민족
혼다 가쓰이치 / 아사히 신문사 /
1967년

영화처세 하늘의 권, 땅의 권
마키노 마사히로 / 헤이본샤 / 2002년

일본의 검은 안개
마쓰모토 세이초 / 분게이슌주 / 1973년

**유협(遊俠) 한 마리 – 가토 다이의
세계**
야마네 사다오 / 겐토샤 / 1970년

**사진집 부모가 자식에게 전하고
싶은 것 – 쇼와의 아이들**
각켄 / 1986년

1 チャンバラ, 연극이나 드라마, 영화 등에서 검으로 싸우는 액션 장면을 일컫는 말.

《인문사상》

자장가의 탄생
아카사카 노리오 / 고단샤겐다이신쇼
/ 1994년

아미노 요시히코 저작집
아미노 요시히코 / 이와나미쇼텐 /
2008년

일본의 중세 1~12
아미노 요시히코 외 / 주오코론신샤 /
2002년

프로테스탄트 윤리와 자본주의 정신
막스 베버 / 이와나미분코 / 1989년

도설 근대일본주택사
우치다 세이조 외 / 가지마출판회 /
2001년

말을 거는 중세 이탈리아의 산악도시 테베레 강 유역
오타니 사치오 외 / 가지마출판회 / 1977년

일본어의 기원
오노 스스무 / 이와나미신쇼 / 1957년

모라토리엄 인간의 시대
오코노기 게이고 / 주코소쇼 / 1978년

역사란 무엇인가
E. H. 카 / 이와나미신쇼 / 1962년

자신 속에서 역사를 읽는다
아베 긴야 / 치쿠마쇼보 / 1988년

이형의 왕권
아미노 요시히코 / 헤이본샤라이브러리
/ 1993년

역사를 보는 법 생각하는 법
이타쿠라 기요노부 / 가세쓰샤 / 1986년

전후 일본 스터디즈
우에노 지즈코 외 / 기노쿠니야쇼텐 /
2008년

늙어가는 아시아
이즈미 게이치로 / 주코신쇼 / 2007년

사회과학의 방법
오쓰카 히사오 / 이와나미신쇼 / 1966년

나무의 생명 나무의 마음 외
오가와 미쓰오 / 소시샤 / 1993년

오사라기 지로 패전일기
오사라기 지로 / 소시샤 / 1995년

가토 슈이치 저작집
가토 슈이치 / 헤이본샤 / 1979년

일본문학사 서설
가토 슈이치 / 치쿠마쇼보 / 1975년

메이지 천황
도널드 킨 / 신초샤 / 2001년

저작권사화
구라타 요시히로 / 센닌샤 / 1983년

**무라의 전쟁과 평화
(일본의 중세 12)**
사카타 다다시, 에바라 마사하루, 이나바
쓰구하루 / 주오쿠론신샤 / 2007년

실존주의는 휴머니즘이다
사르트르 / 진분쇼인 / 1957년

스즈키 다이세쓰 수문기
시무라 다케시 / 일본방송출판협회 /
1967년

선과 일본문화
스즈키 다이세쓰 / 이와나미신쇼 /
1940년

정신과 물질
다치바나 다카시, 도네가와 스스무 /
분게이슌주 / 1990년

추도사
쓰루미 슌스케 / 편집그룹SURE /
2008년

**그래도 일본인은 『전쟁』을
선택했다**
가토 요코 / 아사히출판사 / 2009년

게으름뱅이 정신분석
기시다 슈 / 주코분쇼 / 1982년

세계가 토요일 밤의 꿈이라면
사이토 다마키 / 가도카와쇼텐 /
2012년

사토 주료 - 조각 70년의 일
사토 주료 / 고단샤 / 2008년

남자들에게
시오노 나나미 / 분슌분코 / 1993년

서구의 몰락
오스발트 슈펭글러 / 고가쓰쇼보 /
1971년

총, 균, 쇠
재레드 다이아몬드 / 소시샤 / 2000년

패배를 껴안고
존 W. 다우어 / 이와나미쇼텐 / 2001년

에도의 마을
나이토 아키라 외 / 소시샤 / 1982년

일본의 역사 21 마을 사람
나카이 노부히코 / 쇼가쿠칸 / 1975년

나의 삼촌 아미노 요시히코
나카자와 신이치 / 슈에이샤신쇼 /
2004년

민족이라는 이름의 종교
나다 이나다 / 이와나미신쇼 / 1992년

**이카루가 궁의 장인–
궁궐 목수 3대**
니시오카 쓰네카즈 외 / 도쿠마쇼텐 /
1977년

감기의 효용
노구치 하루치카 / 젠세이샤 / 1984년

신비한 기독교
하시즈메 다이사부로, 오사와 마사치 /
고단샤겐다이신쇼 / 2011년

쇼와사
한도 가즈토시 / 헤이본샤 / 2004년

의식과 사회
스튜어트 H. 휴즈 / 미스즈쇼보 /
1970년

인구감소사회라는 희망
히로이 요시노리 / 아사히센쇼 / 2013년

이미지와 환상
대니얼 J. 부어스틴 / 도쿄소겐샤 /
1964년

성의 역사
미셸 푸코 / 신초샤 / 1986년

**인터넷에서 '이어진다'는 것의
참을 수 없는 가벼움**
후지와라 도모미 / 분게이슌주 / 2014년

'일본인론' 재고
후나비키 다케오 / 고단샤학술문고 /
2010년

자유로부터의 도피
에리히 프롬 / 도쿄소겐샤 / 1965년

홋타 요시에 전집
홋타 요시에 / 치쿠마쇼보 / 1974년

고야
홋타 요시에 / 신초샤 / 1974년

호조키사기
홋타 요시에 / 치쿠마분코 / 1988년

역사법칙주의의 빈곤
칼 포퍼 / 주오코론샤 / 1961년

중세의 빛과 그림자
호리고메 요조 / 고단샤학술문고 /
1978년

청춘의 종언
미우라 마사시 / 고단샤 / 2001년

민속학의 여행
미야모토 쓰네이치 / 고단샤학술문고 /
1993년

뱀과 십자가
야스다 요시노리 / 진분쇼인 / 1994년

야마자키 마사카즈 저작집
야마자키 마사카즈 / 주오코론샤 /
1982년

기후가 말하는 일본의 역사
야마모토 다케오 / 소시에테분코 /
1976년

나쓰메 소세키를 읽다
요시모토 다카아키 / 치쿠마쇼보 /
2002년

일본사
에드윈 O. 라이샤워 / 분게이슌주 /
1986년

슬픈 열대
클로드 레비 스트로스 / 주오코론샤 /
1977년

일본의 사상
마루야마 마사오 / 이와나미신쇼 /
1961년

잊힌 일본인
미야모토 쓰네이치 / 이와나미분코 /
1984년

영국과 일본
모리시마 미치오 / 이와나미신쇼 /
1977년

토노 이야기 - 산의 인생
야나기다 구니오 / 이와나미분코 /
1976년

근대의 포옹
야마자키 마사카즈 / PHP연구소 /
1994년

유뇌론
요로 다케시 / 치쿠마가쿠게이분코 /
1998년

제국의 잔영
요나하 준 / NTT출판 / 2011년

고독한 군중
데이비드 리스먼 / 미스즈쇼보 / 1964년

떠나버린 시대의 잔영
와타나베 교지 / 헤이본샤라이브러리 /
2005년

* 저작자 이름순.

* 전집, 분책 등 여러 권에 걸친 타이틀의 간행 연도는 첫 번째 책
 이 간행된 해를 기준으로 했다.

(주/ 저자명은 외래어 표기법을 따르되, 언론이나 저서를 통해 국내에 알려
진 작가는 이를 기준으로 표기했습니다. 서적명은 일본어판의 원제를 직역하
되, 국내에 번역 출간된 서적인 경우 이에 따랐음을 밝힙니다.)

-「스즈키 도시오를 미야자키 하야오로 이어준 232권」
구성: 고야나기 아키코
『AERA』 2014년 8월 11일

데라야마 슈지 『전후시 – 율리시즈의 부재[1]』

　젊었을 때, 데라야마 슈지[2]의 책을 탐독했다. 그중 한 권이 이 책이었다. 1967년, 시대는 학생운동 전야였다. "구텐베르크의 인쇄기 발명이 사람들에게서 육성을 빼앗아갔다." 첫머리부터 나는 매료되었다.

　"인쇄 기계는 '언어'를 획일화해 지식 발달에 도움을 주었으며, 나아가서는 '큰 커뮤니케이션'을 낳기에 이르렀다. 그러나 우리의 섬세한 감정을 드러내는 어떤 말도, 고함도, 속삭임도, 모두 같은 크기의 납 주물에 들어간다는 활자의 무서움을

1　戰後詩 – ユリシーズの不在
2　寺山修司

알아차린 자는 아무도 없었다."

그리고 데라야마는 '역사를 싫어했다'고 고백한다.

역사는 "'지나간 날'에 대해 말하거나 '아마도 찾아오리라 생각되는 날'에 대해 귀를 기울일 뿐, 현재 진행 중인 것은 아니었으므로." 그 점에서 지리는 다르다.

"세계는 모두 지리적 존재라고 생각한다. 국가로서 생각하는 것보다는 토지로서 생각하는 편이 훨씬 신선하고, 또한 인간적인 것 같다."

그 기준에서 데라야마는 전후시의 좋고 나쁨을 비평해나간다.

당시 데라야마가 했던 말을 정확하게 이해했는지 어떤지는 영 애매하다. 그러나 나는 화려하고도 도전적인 데라야마의 수사에 심취했다. 그리고 잘못된 이해가 됐든 뭐가 됐든, 자신 나름대로 곱씹었다. 정확하게 이해하는 것은 뒤로 미뤄도 된다고 생각했다.

데라야마는 언어의 세계를 살아가는 천재였다. 생각이란 '언어'가 단위이며, 이를 구축해나가는 것. 그 사실을 안 것만으로도 의미가 있었다.

그 후 나는 '개인이 역사에 미치는 역할'이라는 제목으로 졸업논문을 썼다. 물론 데라야마의 영향이었다.

그로부터 45년, 나는 이를 기회로 다시 한번 데라야마의 모든 작품을 살펴보고 그 무렵의 자신과 재회해보고자 한다.

-「서가산책」『신문 적기(赤旗)』
2012년 1월 8일

야마토의 스즈키 도시오

불상들이
사라져가네 아득한 하늘로
거침없이

뜨거운 슬픔에
새치름한 표정으로

천천히 고개를 들고
휴식을 취하는 것은

그것은
끊임없이 사랑해야만 하는 것이
아득한 어딘가의 바다로
떠나갈 때

밤이 되었을 때
불상들은
깊고 깊은 기지개에
자신을 잊었다.

저자가 대학 1학년 무렵에 썼던 시.
동인지 「D 세포」에서

20세의 독서 노트

— 노사카 아키유키, 오다 사쿠노스케, 후카자와 시치로

『반딧불이의 묘』를 읽고 노사카 아키유키[1]의 팬이 되어, 『포르노 감독』,『미국 톳나물』을 비롯한 노사카의 소설과 수필을 탐독했다. 내용도 내용이지만 마침표가 적고 쉼표가 하염없이 이어지는 신기한 화법에도 매료되었다. 그의 문체가 오다 사쿠노스케[2]라는 작가에게 영향을 미쳤다는 것을 알고, 오다가 지은 『부부 선재』를 읽었으며, 마찬가지로 팬이 되었으나 서점의 책장에 오다 사쿠노스케의 작품은 그 한 권밖에 없었고, 이러저러하는 사이에 고단샤에서 전집이 나왔다.

1 野坂昭如
2 織田作之助

즉시 1, 2권을 입수해 『아이코마 후지[1]』, 『청춘의 역설[2]』 같은 책을 탐독한 것까지는 좋았지만, 학생이었던 나는 돈을 계속 쓸 수가 없었다. 나머지 여섯 권은 돈이 생기면 사겠다 결심했으나 이내 잊어버리고 말았다. 그리고 이번에는 오다 사쿠노스케의 작품을 통해, 이하라 사이카쿠[3]에게서 영향을 받았음을 배웠지만, 고전에 대해 잘 몰랐던 나는 아직 사이카쿠를 제대로 읽고 이해하기는 어려울 거라 제멋대로 판단했다. 나이 먹고 공부를 한 다음 읽겠다 결심했으나, 사실은 64세가 된 오늘에 이르기까지 아직도 읽지 않고 있다.

그리고 후카자와 시치로[4]를 만났다. 후카자와 시치로 하면 『나라야마부시코』가 가장 유명하지만 나에게는 『후에후키가와[5]』 쪽이 잘 맞았으며, 후카자와를 좋아하게 된 이유는 노사카 아키유키나 오다 사쿠노스케를 좋아했던 것과 공통점이 있었다.

전쟁 시절의 어린 형제(『반딧불이의 묘』), 오사카의 서민 생활(『부부 선재』), 전국시대의 농민들(『후에후키가와』), 각

1 合駒富士
2 青春の逆説
3 井原西鶴
4 深沢七郎
5 笛吹川

각 주제는 다르지만 첫 번째 공통점은 등장인물이 모두 불쌍하고도 우스꽝스러운 약자라는 점이다. 과거 문학은 약자를 위해 존재했으며, 강한 인간에게 문학 따위는 필요가 없었다. 그 본질은 지금 이 시대에도 변함이 없다. 둘째로 종교적 윤리적인 터부를 깨뜨려 인간의 삶을 가르쳐주는 내용이라는 점이다. 셋째로, 묘사와 표현이 모두 담담하며 대상으로부터 거리감을 둔 것이 나의 생리에 맞아 마음이 편안했다는 점이다.

노사카 아키유키, 오다 사쿠노스케, 후카자와 시치로, 세 사람을 좋아하게 되면서 자신이 어떤 존재인지를 조금씩 알게 되었던, 그것이 나의 20세 시절 독서 체험이었던 듯하다.

1971년 무렵, 후카자와 시치로가 토부 히키후네 역 근처에 이마가와야키[1] 가게 '유메야'를 열었는데, 내 기억이 틀림없다면 그 개점 축하 파티가 아사쿠사의 모쿠바칸에서 열렸고, 나는 손님을 맞이하는 스태프 중 한 사람으로 그 자리에 있었다. 후카자와 시치로는 내가 가까운 거리에서 본 첫 번째 작가였다.

대학을 졸업하고 출판사에 들어가 애니메이션 영화 『반딧불이의 묘』를 기획하고 영화화 승낙을 받고자 노사카 아키

1 일본식 풀빵.

유키의 자택을 찾아간 것은 그로부터 15년 정도가 지난 후였다.

-「20세의 독서 노트」『코메이 신문』
2012년 9월 3일

이와나미분코의 세 권

『하기와라 사쿠타로 시집[1]』(미요시 다쓰지[2] 선정)

마음을 무엇에 비유하리 마음은 수국……으로 시작하는 '마음'.

젊은 시절, 사쿠타로의 순정소곡집 중 이 한 편을 되풀이해 읽어 아직도 외울 수 있다. 그때 나는 24세였다.

『부부 선재』(오다 사쿠노스케)

노사카 아키유키는 이 사람의 문체를 흉내 내 습작에 힘썼

1 萩原朔太郎詩集
2 三好達治

인생의 책장

다고 한다. 이를 어디선가 보고 탐독하는 사이에 나의 문장도 이상해졌다.

그것도 어쩔 수 없는 것이, 나는 이 소설로 남녀의 행위를 배웠다.

『잊힌 일본인[1]』(미야모토 쓰네이치[2])

이 책을 가르쳐준 것은 다카하타 이사오, 미야자키 하야오 두 사람이었다.

"어? 아직도 안 봤어요?" 하고 무시당했던 기억은 아직도 생생하지만 나중에 나는 두 사람의 작품이 여기서 왔음을 알게 되었다.

<div align="right">

-「나의 세 권」『도서』
이와나미분코 창간 90년 기념호 2017년 4월 게재

</div>

1 忘れられた日本人
2 宮本常一

바람이 분다, 이제는 살 수 없으리

이 한 구절은 호리 다쓰오[1]가 발레리의 시를 해석한 것으로 유명하지만, 어떤 사람이 그건 오역 오용이라고 가르쳐주었다. 발레리의 시를 직역하자면 '바람이 불려 한다. 나는 살아야만 한다'는 뜻. 이를 호리 다쓰오는 '바람이 불었다'고 완료형으로 해석한 후, 그 뒤를 '살까. 아니, 살 수는 없다. 죽자'고 반어를 써서 원래의 시와는 완전히 반대로 해석했다.

동경대 문학과 출신의 작가가 어째서 그런 오역 오용을 했을까?

1 堀辰雄

나는 아무것도 몰랐으나, 조사해보니 일본 문학계에서는 논쟁이 있었다고 하며 사실은 아직도 해결되지 않은 문제라고 한다. 호리 다쓰오의 단순한 오역 오용인지, 혹은 깊은 이유가 있어서 그렇게 한 것인지. 의문은 의문을 부르고 그 세계에서는 여러 가지 설이 난무하는 문학사상 대사건이었음을 알았다.

문외한인 내가 무어라 하는 것도 주제넘은 일이지만, 나는 원래 구경꾼 근성이 있다. 허심탄회하게 원작을 다시 읽고 생각해보았다.

그리고 문득 떠오른 것이 『귀를 기울이면』에서 인용했던 존 덴버의 「컨트리 로드」. 극 중에서 주인공 시즈쿠는 번역을 부탁받아 이를 해석하는데, 원래의 시는 '고향으로 돌아가고 싶다'는 의미였지만, 놀랍게도 작사가인 스즈키 마미코는 '고향을 버린다'로 해석했다. 이 영화의 프로듀서였던 나는 한순간 고민했으나, 미야자키 하야오가 그게 좋다고 했으므로 따르기로 하고 더 이상은 언급하지 않았다. 그 편이 영화의 내용에 어울렸기 때문이다.

망상이 부풀었다. 어쩌면 호리 다쓰오도 오역 오용을 하려고 생각했던 것은 아닐지도 모른다. 발레리가 쓴 시가 힌트가 되어, 문득 의미를 반대로 해석한 한 구절을 떠올렸던 것은 아

닐까. 호리 다쓰오는 '살까. 아니, 살 수는 없다. 죽자'고 생각했던 것이 틀림없다. 하지만 힌트가 발레리였던 이상 이를 밝혀두고는 싶었다. 그렇기에 소설의 첫머리에 발레리의 시를 인용했다.

바람이라는 명제에 대해 생각하는 사이에 이런 망상이 떠올랐다.

-『이토오카시』
2012년 여름호

흐르는 강물은

가모노 조메이에 대해 알아보니, 현대에서 말하는 소위 '부잣집 도련님'이었으며, 아무 노력도 하지 않고 출세하고자 했던 사람이었음을 알았다.

아버지가 시모가모 신사[1]의 네기[2]였으며, 순조롭게 가면 장래가 보장되어 있었겠지만 18세 때 아버지가 죽으면서 인생이 곤두박질쳤다. 그동안 하던 일이라면 노래를 짓는 것과 비파를 켜는 것. 시간에 구애받지 않고 정진했으므로 노래와 비파 실력은 상당했다고 한다.

1 교토에서 제일 오래된 신사.
2 正禰宜, 중세시대 일본의 신사에서 제례를 통솔하던 신직.

그에게 주목한 것이 고토바인[1]. 와카쇼[2]의 기인으로서 조메이에게 말을 걸었다. 이때만큼은 조메이도 평생 유일하게, 열심히 일했다. 그 모습을 본 고토바인이 조메이를 동정해, 아버지의 신분이었던 시모가모 가와이 신사의 네기로 천거했지만, 사실 신관으로서 얼마나 직무에 태만했는지는 세상이 다 알았으므로 주위가 수긍하질 않았다. 고토바인도 포기할 수밖에 없어 이번에는 시모가모와 비교하면 한 단계 급이 낮은 곳의 네기로 천거했는데 조메이는 이를 받아들이지 않았다. 자존심만 강해 프라이드에 상처를 입었던 것이리라. 그런 면이 '도련님'인 셈이다. 말년에는 사네토모[3]가 노래 선생으로 조메이를 불렀다. 이것이 마지막 기회라는 양 가마쿠라로 달려갔으나, 때는 이미 늦었으니, 사네토모의 선생은 사다이에로 이미 결정이 난 상태였다.

그야말로 엎친 데 덮친 인생이었다.

그러는 사이에 또 한 가지 조메이의 특징이었던 것이 주거. 사는 곳이 점점 작아졌다는 점이다. 이것은 그가 쓴 『호조키』에 자세히 나와 있는데, 아버지 쪽 할머니의 집을 이어받기는

1 後鳥羽院. 일본 제82대 천황.
2 일본 고유의 단형시 와카를 편찬하는 헤이안 시대의 임시 관청.
3 実朝. 미나모토노 사네토모. 가마쿠라 막부의 3대 쇼군.

인생의 책장

했지만 그 집을 유지하지 못해 30여 세에 이사해 작은 집에서 살게 되었다. 할머니의 집을 기준으로 삼는다면 10분의 1 크기였다. 50세를 맞아 출가한 후에는 이곳저곳을 전전하고, 마지막에 자리한 것이 중년 무렵 암자의 100분의 1도 못 되는 방장方丈, 다시 말해 현대로 따지면 가로세로가 3미터인, 이동이 가능한 가설 주거였다.

그것은 출가했기 때문은 아니었다. 현세에서의 출세가 좌절되었으므로 이번에는 내세에서의 출세를 바란 것이다.

높은 신분이나 훌륭한 집, 여기에 무슨 의미가 있을까. 조메이는 그렇게 썼지만 적극적으로 그렇게 되었던 것은 아니다. 벼락치기로 공부한 불교의 가르침에, 매사에 집착하지 말라고 적혀있었기 때문이다.

홋타 요시에는, 조메이는 속물이며 불교에 귀의했다고 해봤자 딱히 공부를 했던 것도 아니라고 단언했는데,『호조키』를 읽어보면 그 사실을 잘 알 수 있다.『호조키』의 마지막 부분은 그 방장에 집착하는 자신을 발견하고, 이래서야 정말 극락에서 출세할 수 있을까 걱정하며 끝이 난다.

흐르는 강물은 끊이지 않으므로 원래의 물이 아닐진저. 이 말을 그러한 심경에 이르지 못했던 사람이 남겼다 생각하면 감회가 새롭다.

그렇다 쳐도 조메이라는 사람은 참으로 인간미가 있는 사람이었다.

그런 생각을 하니 문득 떠올랐다. 이노우에 히사시 씨가 살아 있었다면 조메이야말로 이노우에 씨가 쓰는 극의 주인공에 딱 어울린다. 이제는 그것도 불가능하겠지만, 누군가 조메이에 관해 쓴 사람은 없을까. 조사해보니 젊었을 때 처자식을 둔 적이 있었다고 한다. 여기에 아이디어를 가미하면 어떻게 될까.

내 친구 중, 60세가 넘어서 이혼을 결심한 남자가 있다. 문제가 생길 수 있으니 이름은 밝히지 않겠지만, 젊었을 때 결혼하고 이혼했다가 새로운 사람과 만나 결혼하고, 또 이혼하고, 다시 같은 사람과 결혼했다. 이번 이혼은 같은 사람과의 이혼이다. 헷갈린다. 단순화하면 세 번 결혼하고 이번에는 세 번째 이혼을 준비하는 중이다.

이 에피소드를 조메이의 인생에 겹쳐보면, 더욱 인간적인 이야기가 되어 사람들의 관심을 불러일으킬 거라고 확신하는데, 과연 어떨까.

전에 국문학 교수에게 가르침을 청한 적이 있다. 조메이에 관한 나의 견해에 대해 오류가 없는지 물어보니, 대체로 옳다는 대답이 돌아왔다. 다만 학자는 그런 식으로는 쓸 수 없다고 하면서도 교수는 기뻐서 견딜 수 없는 눈치였다.

"그러니 스즈키 씨, 제발 써주세요."

기탄없이 써보고자 한다.

-『분게이슌주』
2014년 12월호

고지엔 사전의 영험

고지엔[1]에 관한 수수께끼에 대해 써보고자 한다.

처음에는 아버지의 선물로 고지엔을 만났다. 그것은 내가 중학교에 입학했을 때였다. 하지만 왜 아버지가 굳이 고지엔을 골라 선물하셨을까. 책 따위와는 무관하던 분이었다. 아버지의 책이라고 하면 좋아하시던 장기책 정도뿐이었다. 지금 생각해보면 알 도리도 없지만, 돌아가시기 전에 물어볼 것을 하고 지금은 깊이 반성하고 있다.

그 고지엔은 그 후 대학에 입학한 나를 따라 도쿄까지 왔

1　広辞苑. 이와나미쇼텐에서 1955년부터 출간한 일본의 대표 사전.

다. 6년의 세월을 거친 고지엔은 표지가 떨어져 테이프로 붙여놓은 상태였다. 하지만 왜 그렇게까지 파손되었을까. 열심히 썼던 기억은 전혀 없었다. 그 증거로 속은 깨끗했다. 다른 목적에 썼던 걸까. 기억이 뚝 떨어져 나가고 없다. 혹시 발판으로 쓰기라도 했나?!

나는 그 후 출판사에 취직했는데, 그 직전이었던 것으로 기억한다. 두 번째 고지엔을, 이번에는 자비로 구입했다. 늘 곁에 있던 첫 번째 고지엔은 사실 그저 곁에 두기만 했을 뿐이었다. 두기만 했을 뿐 펼쳐본 기억은 없었다. 그런데 왜 한 권을 더 샀을까. 이것도 기억이 날아가고 없다. 덧붙이자면 이 제2판은 아직도 내 곁에 있는데 속은 역시 깨끗하다.

취직하고 주간지의 기획부에 들어간 나는 그 후 다이닛폰인쇄[1]의 교정실에서 날마다 고지엔과 마주했다. 악연이라고 해야 할까. 처음으로 고지엔의 신세를 지게 되었지만, 그렇다고 해서 시종 펼쳐보았던 것은 아니었다.

그런 내가 어떤 잡지의 편집장이 되어 부하를 두게 되었다. 그리고 곧잘 이렇게 야단을 쳤다고 한다.

"사전을 찾을 거면 고지엔을 봐!"

1 大日本印刷

왜 하필 고지엔이었을까. 다른 사전은 왜 안 되는 걸까. 지금도 옛날 부하를 만나면 곧잘 이 에피소드가 화제에 오른다. 이것도 수수께끼 중 하나다.

그리고 여기까지 쓰다가 문득 생각이 났다. 나는 왜 사전을 찾지 않을까. 사실은 이것이 가장 큰 수수께끼다. 출판 일에 사전은 반드시 따라다니는 법. 필수 아이템일 터. 그런데도 거의 쓰지 않고 이 나이를 맞았다. 대체, 나는, 어디서 한자와 한자의 뜻을 기억했을까. 모르겠다. 기억나지 않는다. 스스로 말하는 것도 주제넘은 짓이지만 한자와 한자의 뜻에 대해 나는 잘 아는 편에 속한다. 사전을 찾는 일이 적었던 인생인데도. 다만 통속 소설과 만화만은 걸신들린 듯이 탐독했다.

이야기가 옆길로 새지만 미야자키 하야오는 사전을 자주 찾아본다. 그와의 교제도 벌써 40년 가까이 되어 사전을 펼치는 모습을 몇 번이나 보았다. 그에게 사전은 일하는 데 없어서는 안 될 것 중 하나다. 그리고 최근의 일이다. 아드님이 전자사전을 사준 모양이었다. 내용은 고지엔. "이거 편리하네요" 하면서 기쁘게 찾고 있다. 그 모습을 곁눈질하면서 나는 조금 부러워졌다. 무엇이든 소홀히 하지 않는다. 미야 씨에게는 그런 근면함이 있다.

이야기는 아직 끝나지 않았다. 고백하건대 그 후 나는 디지

인생의 책장

털 고지엔을 두 번 구입했다. 소위 갈라파고스 휴대폰에 다운로드해서. 이러면 언제든 사전을 볼 수 있다. 그것은 나에게 소소한 즐거움이었다. 그리고 누군가에게 "이 단어는 무슨 뜻인가요?" 하는 질문을 받기를 은근히 기다렸다. 나의 소소한 허영심이었을 것이다. 하지만 그 기회는 결국 찾아오지 않았다.

출판사에서 나는 주간지 다음에는 계간과 월간지를 만들게 되었다. 그리고 누구에게도 말하지 않았지만, 언젠가 사전 편집을 해보고 싶다는 생각을 하기 시작했다. 누구였는지는 모르겠지만, 사전을 한 권 만드는 데는 10년 정도가 걸린다는 말을 들은 것이 계기였다. 10년에 한 권의 책을 만든다. 그것은 꿈만 같은 이야기였다. 그렇다고 해서 고매한 뜻이 있었던 것은 아니다. 10년 동안, 진종일 느긋하게 우아하게 보낸다. 그것도 매일. 바빠지는 것은 분명 10년을 통틀어 마지막 한 달뿐일 것이다. 그것이 나의 백일몽이었다. 말하자면 나는 궁극의 '게으름뱅이'라는 뜻일까.

세 번째 고지엔인 6판 고지엔을 어떤 사람에게 받았을 때, 나는 초판 고지엔을 버렸다. 고민하고 또 고민하고 하염없이 생각한 끝에 내린 결단이었다. 덧붙이자면 그것은 헤아려보니 거의 50년도 넘게 내 곁에 있던 물건이었다. 이것을 버렸다간 천벌을 받는다. 그런 생각도 들었다. 그렇다면 나에게 고

지엔이란 무엇인지 정체가 보인다. 부적. 그렇다, 신사에서 팔고 있는 그것이다.

가지고 있기만 해도 안심이 된다. 들고 있기만 해도 머리가 좋아지는 것 같다. 버리면 천벌을 받는다…… 노력하지 않고 어떤 성과를 얻는다. 영험이라는 말이 문득 떠올랐다. 나의 책장에는 본존처럼 6판과 2판이 나란히, 엄숙하게 장식되어 있다.

올봄, 나의 조그만 친구 두 사람이 고등학교에 입학한다. 나는 망설임 없이 두 사람에게 고지엔을 선물하기로 했다.

-『도서』
2015년 6월호

『유뇌론』과 『감기의 효용』

제가 추천하는 첫 번째 책은 요로 다케시[1]의 『유뇌론[2]』입니다. 현생인류 호모 사피엔스의 뇌 기능은 지난 수만 년 동안 바뀌지 않았으며, 그 뇌로 생각한 것을 구체화한 것이 인간의 역사입니다. 처음에는 자연의 동굴에 살았지만 이윽고 건축물을 만들고, 도시를 만들었습니다. 그것의 궁극이 현대의 도시이며, 자연조차 뇌에 의해 인위적으로 배치되어 뇌의 산물인 인공물에 에워싸여 있습니다. 현대인은 이처럼 뇌화사회腦化社會에서 살아가는 셈입니다.

1 養老孟司
2 唯腦論

나아가 문화나 사회제도는 물론이고 언어나 의식, 마음 등 인간이 영위하는 모든 활동은 뇌에 유래했다고 설명하고 있습니다. 특히 언어발생론이 저에게는 함축이 깊어 공부가 되었습니다. 뇌의 시각 영역은 빛, 다시 말해 전자파를 포착해 신호로 바꾸어 보내는 곳입니다. 청각 영역은 음파를 신호화해서 보냅니다. 이 시각과 청각 두 가지를 뇌세포가 연결한 결과 언어가 발생했다는 것이죠.

이것을 읽고 미야자키 하야오의 애니메이션이 왜 많은 사람들에게 지지를 얻는지 문득 짚이는 구석이 있었습니다. 현대인은 과도할 정도로 시각과 청각에 의존하며 촉각, 후각, 미각을 소홀히 하고 있습니다. 그런데 미야자키의 애니메이션에는 오감에 호소하는 것이 넘쳐납니다. 인간은 원래 오감을 모두 활동시켜 살아가는 존재라는 데에 공감하실지도 모르겠군요.

인공물에 에워싸인 생활은 피곤하므로, 의도적으로 무의식의 시간을 만들지 않으면 심신의 균형이 무너진다는 것이 요로 씨의 지적입니다. 그의 경우 그것이 곤충채집이며, 제 경우 매주 일요일에 어머니와 나가는 신사불각 순례가 아닐까요.

인생의 책장

나머지 한 권은 노구치 세이타이[1]의 창시자인 노구치 하루치카[2]의 『오래 살고 싶으면 감기에 걸려라』입니다. 감기란 피로가 쌓여 몸이 나빠졌을 때 몸이 균형을 잡으려 하는 자연의 건강법이라는 것이 저자의 생각입니다. 그러니 약을 써서 억지로 낫게 해서는 안 된다는 것이지요. 몸이 발하는 SOS 신호에 따라 경과를 잘 기다리면 '감기에 걸린 후에는 마치 뱀이 탈피하듯 신선한 몸이 된다'고 합니다. 목욕하면 감기가 낫는 등 저는 경험적으로 알고 실행했던 것들이 이 책에도 실려 있어 기뻤습니다.

저는 몸을 단련해 의도적으로 감기에 걸리는 방법을 체득했습니다. 무슨 말인가 하면, 다카하타 이사오 감독도 미야자키 하야오 감독도 작품 제작에 들어가면 전혀 감기에 걸리지 않습니다. 제가 감기에 걸렸다간 업무에 차질을 빚게 마련입니다. 그래서 지브리의 휴일인 12월 31일과 설날 이틀 동안만 감기에 걸리도록 오랫동안 조절을 해왔습니다. 30일 밤에 감기에 걸리고, 31일에는 거의 드러누워 지내고, 1일부터 자연치유력으로 회복해, 2일 아침에는 말끔한 몸이 되어 일터로 가는 것이죠. 긴장을 풀면 그만이기 때문에 감기에 걸리기는

1 整体. 일본의 민간요법. 안마나 지압 등으로 골격 및 관절을 교정하는 기술.
2 野口晴哉

쉽습니다.

병에 걸려도 그것을 즐기는 요령이 중요합니다. 『유뇌론』에서도 말하듯 뇌가 마음에 미치는 영향, 마음을 먹는 방법은 큰 영향을 주게 마련입니다. 뇌화사회인 현대에는 뇌와 몸의 균형이 더더욱 중요해지지 않을까요. (담화)

-「어쨌든 재미있었던 책」『사라이』
2012년 6월호

역사책에서 '현재'를 읽는다

사실 저는 대학에서 사회학을 전공했지만, 졸업 논문은 어째서인지 역사에 관해 썼습니다. 제목은 「개인이 역사에 미치는 역할」(웃음). 유명한 플레하노프의 『역사에서 개인의 역할』(이와나미분코)를 뒤집어서 3일 만에 완성한 것인데요, 학창시절에 만난 후로 몇 번이나 되풀이해 읽었던 것이 E. H. 카의 『역사란 무엇인가』(이와나미분코)입니다.

이 책에는 "역사란 현재와 과거의 대화다"라는 유명한 말이 나옵니다. 다시 말해 애초에 역사의 '사실' 자체가 보이는 사람에 따라 다른 것이고, 시대나 입장에 따라 달라지는 것이라는 데서 출발하는 것입니다. 우리는 현재의 눈으로밖에 과거

를 볼 수 없고, 반대로 역사를 어떻게 볼지 묻는 것은 지금 우리의 모습을 아는 방법으로도 쓸 수 있지 않겠느냐, 그렇게 생각한 것이지요.

그러므로 저에게는 대니얼 J. 부어스틴[1]의 『이미지와 환상』(도쿄소겐샤)은 미디어론임과 동시에 시대를 고찰한다는 점에서 역사책이기도 합니다. 이것은 1961년에 쓰였지만 당시 미국으로 대표되는 대중 소비사회, 그리고 미디어의 존재가 구체적인 사례와 함께 묘사되어 있습니다. 이것은 사실 제가 영화 홍보에 손을 대면서 매우 참고한 책이기도 합니다(웃음).

왜냐하면 우리가 영화 일을 시작한 80년대, 90년대에는 '이 영화는 30대 후반의 일하는 여성'과 같이 처음부터 타깃을 좁혀 설정하는 마케팅이 크게 유행했기 때문이지요. 하지만 저는 지브리 작품의 기획서에 항상 '타깃: 모든 세대, 남녀 불문'이라고 적었습니다. 홍보나 배급 책임자에게는 꾸지람을 들었지만 저는 오히려 같은 것을 누구나 원하며 보고 싶어하는 데에 대중 소비사회의 본질이 있으며, 그런 마케팅이 사실은 더 범위가 넓은 것이 아니냐고 생각했던 것입니다. 그 바탕이 되었던 것이 부어스틴이었으며, 리스먼의 『고독한 군중』(미스

1　Daniel J. Boorstin

즈쇼보)이나 에리히 프롬의 『자유로부터의 도피』(도쿄소겐샤)였습니다. 현재를 보려고 일부러 가까운 과거로 시점을 돌리는 것도 유용한 방법임을 알았습니다.

이렇게 돌이켜보면, 저는 아무래도 실제로 일어난 역사 그 자체보다도 그 역사를 어떻게 보느냐는 데에 흥미의 중점이 있는 것 같습니다. 그런 의미에서 대조적인 것이 미야 씨인데, 철저히 구체적인 것밖에 관심이 없지요. 예를 들면 홋타 요시에 씨의 『호조키사기』(치쿠마분코) 같은 것을 읽어도 헤이안 말기, 지진, 수해, 역병, 기근 등에 잇달아 공격당하는 도시의 구체적인 묘사에 몰입해 머릿속에서 그림으로 재현해나가는 것을 좋아합니다. 그리고 거기에 자기 자신도 있고 싶어 하고요(웃음).

한편 저는 가모노 조메이와 같은 인물 쪽에 관심이 갑니다. 교토의 유서 깊은 신관 가문에서 태어났지만 18세에 아버지를 잃고, 유복한 할머니의 집을 물려받았지만 서른 이후 이사하지 않을 수 없게 되었습니다. 그곳은 할머니의 집에 비교하면 10분의 1밖에 안 되는 작은 집이죠. 그리고 마지막에는 사방이 1장밖에 안 되는 방장의 암자에 살았습니다. 다시 말해 평생에 걸쳐 집이 점점 작아졌던 사람인 셈입니다. 노래와 비파로 출세하려 해보기도 했지만, 아무래도 속세에서 벗어난

다기보다는 시대에 휩쓸려 희롱당한 사람인 것처럼 보입니다. 그렇게 가모노 조메이에게 현대인을 겹쳐보기도 하고, 반대로「NHK 스페셜」같은 프로를 보면서 이것은 역사의 흐름 속에서 어디쯤 있을까 생각해보는 것을 좋아합니다.

최근에는, 미즈노 가즈오[1] 씨의 『자본주의의 종언과 역사의 위기』(슈에이샤신쇼)도 재미있었습니다. 자본주의는 항상 프런티어를 낳아 자기증식을 해왔지만, 이미 아프리카 같은 곳밖에는 남지 않았다는 지적이며, 앞으로 인간은 어떻게 되는가 하는 생각에 매우 자극을 받았습니다. 결국 지금 자신이 살아 있는, 이 뭔지 모를 현재를 보는 시각이나 힌트를 체득하는 것이 저에게는 역사를 대하는 방법이겠지요. (담화)

-「달인 10인이 선택한 교양력 증강 북 가이드 - 스즈키 도시오의 세 권」
『분게이슌주 SPECIAL』 2015년 계간 여름호

1　水野和夫

2016년 가을, 추천하는 다섯 권

『붉은 거북—어느 섬 이야기』(마이클 두독 드 비트/원작, 이케자와 나쓰키/구성·글, 이와나미쇼텐, 2016년)

지브리의 최신작은 감독 이하 유럽의 스태프를 기용해 만들었다. 이케자와 나쓰키 씨에게 영화를 보여주자 예상대로 내내 감탄. 즉시 영화의 해설과 그림책의 구성, 문장을 써주셨다. 그 뛰어난 완성도에는 감독도 우리도 그저 감동했을 뿐.

『타마린드 나무[1]』(이케자와 나쓰키[2] 저, 보이저, 2014년)

1 タマリンドの木
2 池澤夏樹

연애 소설이라고 하면 아무래도 달짝지근해지게 마련이다. 그러나 이케자와 씨의 연애 소설은 사뭇 다르다. 남녀 각자가 어떤 삶을 선택할까? 그 충돌이 현대의 연애 소설이구나, 하고 수긍하게 된다. 재미있어서 단숨에 읽어버렸다.

『나의 소멸[1]』(나카무라 후미노리[2] 저, 분게이슌주, 2016년)

이 소설은 제목이 곧 캐치프레이즈다. 나카무라 후미노리는 타인의 기억을 인위적으로 조작한다는 터무니없는 테마에 도전했다. 타인의 인생을 걸고 싶다는 선망, 타인에게 걸게 하고 싶다는 욕망. 이 세상은 한순간의 꿈! 지금 사는 인생은 진짜일까, 진짜란 무엇일까?

『안녕, 정치여 – 여행 동료에게[3]』(와타나베 교지[4] 저, 쇼분샤, 2016년)

최근 세계정세가 어쩌고저쩌고, 그리고 일본은 어떻게 될지 등등, 나라를 근심하는 논의가 일본을 뒤덮고 있지만 그런

1 私の消滅
2 中村文則
3 さらば、政治よ 旅の仲間へ
4 渡辺京二

건 알 바 아니다. 아무래도 상관없다. 반골적인 인물 와타나베 쿄지의 현대를 살아가는 지혜란?

『밤을 넘어서다[1]』(마타요시 나오키[2] 저, 쇼가쿠칸, 2016년)

이것은 문학의 역할에 관해 쓴 책이다. 마타요시 씨는 한마디 한마디를 소홀히 하지 않는다. 책을 읽으며 반드시 그것을 피와 살로 삼는다. 그렇게 해 마타요시 나오키가 탄생했다.

·현재의 테마는 에마뉘엘 토드의 『가족 시스템의 기원』을 어떻게 읽을까? 가족 시스템이 모든 사상을 낳았다고 한다. 읽어야겠다!

-「바쁠 때는 책을 읽는다. 한가할 때는 읽지 않는다(웃음)」
honto 북트리 2016년 https://honto.jp/booktree.html

1 夜を乗り越える
2 又吉直樹

誰かと対話する。
人と人の間が生まれる。
そこにエゴは無い。

누군가와 대화한다.
인간과 인간의 사이가 태어난다.
여기에 에고는 없다.

제3장

즐거운
작가들과의 대화

'자신'이라는 문제를 처리하는 새로운 소설을

아사이 료[1]

소설가. 1989년생. 2009년, 『내 친구 기리시마 동아리 그
만둔대[2]』로 제22회 소설 스바루 신인상을 수상하며 데뷔.
2013년 『누구[3]』로 제148회 나오키상을 수상. 『세계지도의
밑그림[4]』은 2013년 슈에이샤에서 간행. 최근 저서로는 『누
구신데[5]』(신초샤, 2016년)가 있다.

1 朝井リョウ
2 桐島、部活やめるってよ
3 何者
4 世界地図の下書き
5 何様

아사이 저의 신간 『세계지도의 밑그림』의 표지 삽화를 스튜디오 지브리의 곤도 가쓰야 씨께서 그려주셔서 정말 기쁩니다. "역시 안 되겠다는데요" 하는 연락이 언제 올지 몰라 걱정했죠. 다 된 그림도 정말 너무 멋졌지요. 스즈키 씨가 곤도 씨께 말씀을 해주셨죠?

스즈키 표지 의뢰를 받았을 때, 가쓰야라면 할 거로 생각했거든요. 그는 하고 싶지 않은 일은 안 해요. 다시 말해 하고 싶은 일은 하죠(웃음).

아사이 지금 그 말을 들으니 무서워지는데요……. 프로듀서로서 상대의 의욕을 이끌어내는 비결이 무언가 있나요?

스즈키 아니요, 가쓰야는 아사이 씨의 작품을 전부터 알고 있었으니 이번 책에서도 무언가 감명을 받은 면이 있었던 것 같아요. 읽자마자 "할게요" 그러던걸요.

아사이 더더욱 영광이네요……. 얼마 전에 개봉한 『바람이 분다』도, 사실 미야자키 감독님은 영화화할 생각이 없으셨다면서요? 그걸 스즈키 씨가 설득하셨다고 들었는데.

스즈키 원작은 미야자키 하야오가 『모델 그래픽스』라는 모형잡지에 연재했던 만화인데, 이걸 영화로 만들자고 했더니 고함을 질렀어요. "제정신입니까!" "일을 뭐라고 생각하는 거야!" 그러면서.

아사이 우와, 감독님이 고함을 지르셨군요. 민감한 부분을 건드려버렸던 걸까요?

스즈키 그렇죠. 아이들이 보는 애니메이션이라는 표현 방법으로 어른의 것을 다뤄서는 안 되고, 하물며 전쟁 같은 건 말도 안 된다고 그랬어요.

아사이 이번 영화는 실존 인물이 모델이죠. 제로센을 설계한 호리코시 지로라는 사람의 반생과, 호리 다쓰오의 소설『바람이 분다』가 섞여 있고. 원래 미야자키 감독님은 비행기를 엄청 좋아하시죠?

스즈키 전투기는 매우 좋아하지만 전쟁은 매우 싫어한다는, 모순을 품은 사람이에요. 왜 사람은 그런 일을 할까, 전쟁에 대해서도 엄청나게 공부하고요. 장서의 절반은 전쟁 관련 책이라고 해도 좋을 정도죠. 그래서 한 번은 제대로 마주하고 작품을 만들어보는 게 좋지 않겠느냐고 했어요.

아사이 실제로 영화를 보면 전쟁에 대한 의견을 소리 높여 칭송하는 내용이 아니고, 호리코시 지로가 아름다운 비행기를 만들고자 하는 모습이 줄거리잖아요. 한결같이 꿈을 좇는 모습은 꼭 아이들에게도 보여주고 싶어요.

스즈키 저도 그렇게 생각합니다.

아사이 저는 지브리 캐릭터의 객관성이 없는 점을 좋아해요.

호리코시 지로도 주위의 눈을 개의치 않고 하고 싶은 일을 하염없이 좇아가고, 좋은 사람이지만 협조성이 없죠. 요즘 세상에서 협조성이 없으면 살아가기 힘든 면이 있는데, 호리코시 지로의 객관성 없는 면에 굉장히 위안을 받아요.

스즈키 그렇구나! 역시 대단하시네요. 그런 식으로 보실 수 있다니.

아사이 아름다운 비행기를 만든다는 꿈이 이루어지고, 그게 어떤 식으로 쓰일지를 "1기도 돌아오지 않았습니다"라는 말로 시사하니까요. 저도 호리코시 지로와 하나 되어 절망을 느꼈지만, 그 후에 꿈이 무너져도 힘을 다해 살아가야만 한다는, 그런 사실을 제시해줘서 안도했어요.

단 한 글자가 다른, 환상적인 마지막 장면

스즈키 그러셨군요. 이젠 뭐, 아사이 씨니까 제가 말씀드릴게요. 사실은 마지막 장면이 달랐어요. 그림은 그대로지만요.

아사이 네? 대사가 다르단 뜻인가요?

스즈키 맞아요. 그것도 딱 한 글자. 마지막으로 지로의 죽은

아내 나호코가 나타나서 그에게 "살아주세요(이키테[1])"라고 하잖아요. 그거 원래는 "오세요(키테[2])"였어요.

아사이 네에—?! 의미가 180도 바뀌잖아요!

스즈키 '生' 한 글자를 넣었을 뿐인데 말이죠. "오세요" 그대로였으면 마지막 장면은 연옥에 있는 지로를 피안彼岸에 있는 나호코가 데리러 왔다는 의미가 되겠지요.

아사이 지금 저 소름 돋았어요……. 꿈이 무너진 지로가 "살아주세요"라고 들을 때에 함께 격려받은 저로서는 충격이네요…….

스즈키 포스터에도 쓰였던 "살아야 한다"라는 말은 제가 생각한 거지만, 그게 힌트가 되었는지도 모르겠어요. 그렇다면 특별한 작품이 태어나려 했던 걸 제가 부숴버린 게 아닐까 하고 고민했죠. 개인적으로는 "오세요"도 재미있었으니까.

아사이 저도 재미있는 것 같아요.

스즈키 아사이 씨 같으면 마지막 대사는 어떻게 하시겠어요?

아사이 소설에서 쓰려 한다면 처음에는 "오세요"를 생각할지도 모르겠네요. 저는 쓸 때 독자분들과 1대 1로 마주하는 감각이 있으니까 그런 이야기여도 괜찮을 것 같지만, 수백만 수

1 生きて
2 来て

천만 명이 보는 이야기라고 생각하면 저도 갈등할 것 같아요. "살아주세요", "오세요" 고민되네…….

스즈키 미야 씨도 수많은 관객에 대해서는 의식하지 않아요. 『센과 치히로의 행방불명』도 사실은 단 한 사람에게 보여주고 싶어서 만든 거니까요. 곧잘 인터뷰에서 "세계를 의식하고 만들고 있나요?"란 질문을 받지만, 그런 생각은 안 해요.

아사이 그런데 이번 영화는 미야자키 감독님이 좋아하시는 것을 전부 넣은 개인적인 작품이라는 생각이 들던데요.

스즈키 그렇죠? 저는 그의 그런 마음을 방해해버린 게 아닐지……. 엔딩 스태프롤의 미야자키 하야오라는 이름 배경도 작품 전체 중에서 가장 흐릿한 그림이잖아요. 그건 피안이에요. 그 그림을 보면 역시 미야 씨는 "오세요"를 하고 싶었던 거구나 싶어요.

아사이 다시 한번 "오세요"를 생각하며 보고 싶어지네요. 이 이야기는 개봉한 지 몇 주쯤 지나 오봉[1] 무렵에 세간에 공개하면 "그렇구나. 한 번 더 봐야겠다" 하는 사람이 속출하지 않을까요……?

1 お盆. 양력 8월 15일에 지내는 일본 명절.

실낱같은 희망을 그린 『세계지도의 밑그림』

스즈키 하하하, 무서운 말씀을 하시네요. 아사이 씨의 신작 『세계지도의 밑그림』은 초등학생들 이야기죠? 아동양호시설[1]에서 살아가는 아이들이 나온다던데요.

아사이 초등학교 3학년 때 사고로 부모님을 잃고 삼촌 부부와 살지만 학대를 받아 아동양호시설로 온 사내아이가 주인공이에요. 여기서 조금씩 주위와 친해지죠. 하지만 언젠가 모두 양호시설이라는 안전한 장소에서 떠나야만 하거든요. 그런 이야기를 쓰고 싶었습니다.

스즈키 표지에 있는 게 시설 아이들이군요.

아사이 네. 그들 중에는 왕따를 당하는 아이도 있어요. 왕따를 그만두게 하려고 해도 왕따를 주도하는 아이는 변하질 않죠. 그럴 때는 그 장소에서 도망쳐도 된다는 것도 쓰고 싶었어요. 살아갈 장소를 바꾸면 인생이 바뀔지도 모른다. 그야말로 꿈이 무너진 후라도, 다시 꿈을 꿀 수 있을지도 모른다는 걸 쓰고 싶어서 지금 얘기 나온 "오세요" "살아주세요" 문제는 남

1 兒童養護施設, 고아원을 말한다. 일본에서는 '고아'를 차별적인 단어로 보며, 아울러 현재는 부모를 잃어서가 아니라 부모의 학대로부터 아이를 보호하기 위한 성향이 강하므로 오래전부터 '양호시설' 혹은 '아동양호시설'이라 부른다.

의 일이 아닌 것처럼 들리네요.

스즈키 아, 그렇겠네요.

아사이 다만 저도 무책임하게 "이 너머에 희망이 있어"라고 쓰고 싶진 않아요. 꿈이 무너져도, 다시 새로운 희망이 '태어날지도 모른다'는 형태로밖에 쓸 수 없죠. 하지만 그런 실낱같은 희망을 내세우고 싶었어요.

스즈키 요즘 소설은 참 대단한 데까지 왔죠. 아사이 씨께는 전에 말씀드렸지만 아주 오래전에 『스타워즈』의 프로듀서와 이야기한 적이 있었어요. 할리우드는 그때까지 갱 영화가 됐든 역사 영화가 됐든 주제는 'LOVE'였어요. 하지만 앞으로는 'PHILOSOPHY(철학)'가 없으면 관객은 오지 않는다는 거예요. 그렇지 않고선 『스타워즈』에서 다스 베이더가 아버지였다는 설정은 들어가지 않았을 거라는 얘기죠.

아사이 미야자키 감독님의 영화에도 철학이 있죠. 여러 가지 메타포가 있고, 다양한 사람이 서로 의논을 하고.

스즈키 아사이 씨의 『누구』도 분명히 그렇죠. '자신'이라는 문제를 다루고 있어요. 인류는 '자신'이란 것을 발견해 불행해졌어요. 예술도 옛날에는 자기표현이라는 개념과는 무관했잖아요. 레오나르도 다빈치나 미켈란젤로는 주문받은 작품을 만들었으니까 거기에 '자신'은 없었죠.

아사이 '자신'이 발견된 건 그리 오랜 옛날이 아니었죠.

스즈키 작가 시마오 도시오 씨의 아내였던 시마오 미호[1] 씨가 쓴 『바닷가의 삶과 죽음[2]』은 그녀의 고향 아마미의 섬이 무대인데, 이 소설에는 '자신'이란 것이 나오질 않아요. 시마오 씨의 아드님과 섬에 갔던 적이 있거든요. 거기서는 3세대가 같이 살아서 자신의 것과 남의 것의 구별이 없어요. '자신'이란 것을 발견하기 이전의 일본은 이랬구나 하는 생각이 들었죠.

아사이 지금은 자기실현이니 자기표현이니 해서 '자신'이 아주 무겁죠.

스즈키 그렇게 되면 앞으로 이야기는 어떻게 바뀔까요?

'자신'이 너무나도 무거운 세상에서

아사이 『바람이 분다』의 지로는 다르잖아요. 주위의 평가 같은 건 신경도 쓰지 않고, 그저 꿈을 좇아가니까. 지로 같은 삶을 살기는 힘들어지고 있어요. 하지만 저도 소설을 쓰고 있는 시간은 자신을 객관화하지 않는 것 같아요. '자신'을 의식하지 않

1 島尾ミホ
2 海辺の生と死

죠. 책이 나올 때 인터뷰에서 이런저런 말을 듣고, '그런 건 전혀 생각해보지 않았는데' 싶었던 적이 한두 번이 아니었고요.

스즈키 미야 씨는 인터뷰에서도 주관적으로 말하죠. 그래서 무슨 소릴 하는지 전혀 알아들을 수 없을 때가 있어요(웃음). 아사이 씨도 인터뷰 때 그렇게 해보시죠?

아사이 아, 저 인터뷰할 때는 작가가 아니라 회사원의 얼굴이 되어버리는 바람에[1], 그게 재미없다는 소릴 들었어요. 간파당했나 봐요.

스즈키 그랬죠.

아사이 프로듀서의 눈은 대단하네요……. 전 지로가 부러워요. 설계한 비행기가 날아가는 장면에서도 별로 기뻐하는 표정이 아니죠. 저 같으면 주위를 신경 쓰느라 아주 활짝 웃었을 거예요(웃음). 스즈키 씨는 '자신'을 주체하지 못한 적은 없나요?

스즈키 저는 지금 '자신'을 표현하는 사람들 곁에서 일하지만, 이쪽이 더 편해요.

아사이 스즈키 씨 자신은 자기표현을 하지 않는 게 편한가요?

스즈키 저는 옛날 가치관으로 살고 있는지도 모르죠. 편집자였을 때도 남의 문장을 고칠 때는 완전히 그 사람이 된 채로

1 아사이 료는 작가 생활을 하면서도 직장을 계속 다니고 있다.

써서, 본인에게 "맞아, 이런 걸 쓰고 싶었어" 하고 감사를 받은 적도 있었어요. 사실은 미야 씨의 토토로를 따라 그리는 건, 다른 그림 그리는 분들과 비교해도 제가 제일 잘하죠.

아사이 다른 애니메이터 분이 그리면 그 사람의 버릇이 나오지만, 스즈키 씨는 완전히 미야자키 감독님이 된다는 거군요.

스즈키 그렇죠. 그림 그리는 분이 토토로를 그릴 때는 '자신'이 방해가 되거든요. 저는 '자신'을 드러내지 않는 게 목적이 되었으니까요. 예술가보다는 장인[1]을 동경해서 그럴까.

아사이 '자신'을 지우고 완벽히 다른 사람이 되는 장인이네요, 그건.

스즈키 논픽션 작가 중에도, 어떤 인물의 르포를 써도 비슷한 인물상이 되는 사람이 있어요. 아마 거기에 '자신'이 나오기 때문이겠죠. 하지만 한편으로는 『쿠라마텐구』를 쓴 오사라기 지로 씨 같은 분은 "쿠라마텐구는 모두에게 사랑받았지만 내가 썼다는 것은 아무도 모릅니다. 그것이 나의 긍지입니다"라고 말했어요. 자신이 쓴 인물이 혼자 돌아다니는 것을 기뻐한다는, 그런 기분이 될 수 있으면 편하죠.

아사이 '자신'을 버리지 않고선 그 경지에는 갈 수 없겠네요.

1 職人

스즈키 앞으로는 어떻게 되어갈까요. 이젠 '자신' 같은 건 덮어버리면 좋을 텐데.

아사이 한 번 발견한 것을 없었던 것으로 되돌리기는 어렵죠.

스즈키 아사이 씨, '자신'이라는 문제를 처리하는 그런 새로운 소설에 도전해보세요.

아사이 어, 어려운걸요. 하지만 인생은 길다고 하니, 언젠가는…….

스즈키 기대하겠습니다(웃음).

-구성: 다키이 아사요
「아사이 료, '지브리의 스즈키 P'를 만나러 가다」
『SPUR』2013년 9월호

『교단 X』의 충격

나카무라 후미노리

소설가. 1977년생. 2002년 『총』으로 제34회 신초 신인상을 수상하며 데뷔. 2005년 『흙 속의 아이』로 제133회 아쿠타가와상, 2010년 『쓰리』로 제4회 오에 겐자부로상을 수상. 『교단 X』는 2014년 슈에이샤에서 간행. 최근의 저서는 『나의 소멸』(분게이슌주, 2016년).

가와카미 노부오

실업가, 영화 프로듀서. 1968년생. 97년에 주식회사 드왕고 설립. 현재 동사 대표이사회장, 가도카와 주식회사 대표이사장, 스튜디오 지브리 프로듀서 수습. 최근의 저서는 『스즈키 씨도 알 수 있는 인터넷의 미래'』(이와나미신쇼, 2015년).

요네쿠라 사토미[2]
저자의 친구. 애서가.

스즈키 오늘 이렇게 와 주셔서 고맙습니다.

나카무라 아뇨, 무슨 말씀을.

스즈키 그리고 여기 셋은 모두 『교단 X』의 팬입니다(웃음).

나카무라 네? 정말요?

스즈키 간단히 말씀드리자면 『교단 X』를 처음 발견한 게 요네쿠라 씨였고, 저에게 추천해줬죠. 엄청 재미있어서 단숨에 읽어버렸습니다.

나카무라 고맙습니다.

스즈키 그리고 제가 가와카미 씨에게 추천했죠. 이건 분명 좋아할 거라고.

나카무라 그랬군요.

스즈키 심지어 가와카미 씨는 이 책을 읽기 위해 입원까지 했어요.

가와카미 아니 아니, 때마침 입원했을 때 스즈키 씨한테 아쿠

1 鈴木さんにも分かるネットの未来
2 米倉智美

타가와상 작가 작품 중에 엄청난 책이 있다는 말을 들은 거였어요. 아쿠타가와상 작품은 짧잖아요. 그래서 금방 읽을 수 있겠거니 싶었는데 아무리 읽어도 끝나질 않는 거예요(웃음). 전자책으로 읽어서 얼마나 두꺼운지 몰랐거든요[1]. 이상하다고 생각하면서 다 읽었죠.

스즈키 자고 있는데 저한테 경과보고가 왔어요. 재미있다고.

나카무라 놀라셨겠네요.

스즈키 요네쿠라 씨가 꼭 와줬으면 했던 이유는, 저는 읽은 지 꽤 시간이 지나서 잊어버린 게 많지만 요네쿠라 씨는 잘 기억하거든요. 책에 나온 문장 그 자체를.

요네쿠라 아뇨, 그렇지는(웃음).

스즈키 그런고로 오늘은 이렇게 셋이 동시에 공격할 예정입니다.

나카무라 고마운 말씀이네요.

스즈키 계기는 말이죠, 아마존에서 책을 사면서 리뷰를 보고 화가 났던 거예요. 별 험담을 다 써놨더라고요.

나카무라 인터넷은 어쩔 수 없죠(웃음).

스즈키 다들 읽지 않는 게 좋다느니 뭐라느니. 5점 만점에 5

1 일본어판 『교단 X』는 신서 판형 576페이지다.

점은 2개 정도밖에 없었죠. 그래서 서점에 가봤더니 10만 부 돌파라고 하잖아요. 하지만 그것도 적다는 생각이 들었어요, 저는. 더 팔려야 한다고. 30만, 50만은 갔으면 좋겠어요, 최소한.

나카무라 와, 좋겠네요. 그렇게 되면.

스즈키 그러니 주제넘은 말이지만 다소나마 응원을 했으면 싶어서.

나카무라 죄송합니다. 고맙습니다. 저도 지브리의 팬이라 오늘은 정말 영광이죠. 미야자키 씨 영화는 제가 아는 건 전부 다 봤습니다. 어른이 된 후에는 전부 영화관에서요.

스즈키 고맙습니다.

나카무라 드왕고 하니 생각났는데, 마침 얼마 전에 KADOKAWA의 편집자님이 제 원고를 받으면 좋겠다고 여러 방면으로 공세를 펼치고 계셔서요(웃음).

가와카미 아, 그런가요?

나카무라 연락이 자주 와요. 게다가 의뢰 방법이 아주 능숙해서……

스즈키 출판에도 관여하고 있나요, 가와카미 씨는?

가와카미 관여하지 않는 것이 기본이지만요.

스즈키 사장님이니까.

가와카미 일단은요(웃음).

스즈키 아직도 실감이 잘 안 나네요, 저는.

가와카미 저도 그래요.

나카무라 아뇨, 출판계는 이미 다들 알고 계시니까요. 이런 식으로 되어간다는 건[1].

스즈키 출판계는 좁죠. 저도 출판계에 있었으니까요. 뭐랄까, 마을이죠.

가와카미 아뇨, 하지만 이런저런 취재를 받아도 역시 드왕고의 가와카미라고 소개해주시니까요. 가도카와도 있다고는 다들 생각하지 않고, 생각하고 싶지 않은 거 아닐까요(웃음).

나카무라 이런이런(웃음). 니코니코 동화가 하는, 부스라고 하나? 스튜디오가 있잖아요. 360도로 펼쳐진.

가와카미 네네. 니코파레.

나카무라 교도통신 기자에게 거기에 대한 기사를 써 달라는 부탁을 받고 한 번 취재하러 간 적이 있어요. 어? 왜 내가? 하고 물어보니까, 인터넷이랑 관련이 없을 법한 사람을 고르고 싶다고 그러더라고요. 그래서 가와카미 씨가 무대에 서 계신 걸 본 적이 있어요. 꽤 오래됐지만. 뭔가 발표할 때였는데.

1 2014년 5월, 주식회사 KADOKAWA와 드왕고가 경영 통합. 이듬해 10월, '가도카와 주식회사'가 되었다.

가와카미 뭔가를 발표할 때는 대개 거기로 가죠(웃음).

나카무라 엄청 놀랐던 기억이 있었죠. 360도 모든 벽에 글씨가 나오고.

가와카미 그거 꽤 비쌌어요.

나카무라 분명 비싸겠죠.

가와카미 비쌌지만 나중에 알아보니 지브리의 보육원보다 싸다고 해서. 아, 이런 말은 하면 안 되나.

스즈키 아니요, 괜찮습니다 이젠(웃음). 말해선 안 된다고 생각하면 재미있어지는 법이죠.

나카무라 하긴 그래요.

스즈키 가와카미 씨는 화학을 공부하셨다죠?

가와카미 공부는 안 했어요. 화학 말고는 대학에 들어갈 수가 없어서.

스즈키 하지만 물리 같은 것도 잘 하시잖아요. 그래서 문과 사람은 왜 대학에 가는 걸까 하고 생각하시는 분이라고.

가와카미 아니요, 그런 말을 한 적은 없어요(웃음). 그러지 마세요. 인터넷에선 다들 제가 문과를 깎아내리는 사람이라고 생각하거든요.

나카무라 인터넷에는 참 별별 일이······.

스즈키 사장님이 된 후로 말이 바뀌었군요(웃음).

가와카미　아니에요(웃음).

나카무라　그런데 실제로는 어떤가요(웃음)?

가와카미　아뇨, 어쨌든 문예도 다루는 출판사 일인데 문과를 비판한다고 여겨지면 곤란하죠. 정말로 비판했다면 어쩔 수 없지만 오해예요.

나카무라　그렇군요(웃음).

가와카미　전 이과 쪽 책을 읽는 걸 굉장히 좋아하지만, 문과 쪽 책을 더 많이 읽어요.

스즈키　소설은 좋아하시나요?

가와카미　그럼요. 아주 좋아하는데 최근에는 거의 읽질 못했어요. 하지만 오랜만에 이 책을 읽고 정말 재미있다고 생각했죠.

나카무라　그건 굉장히 기쁜 말씀이네요.

스즈키　어떤가요, 요네쿠라 씨?

요네쿠라　저도 책을 처음 발견한 계기가, 최근 소설을 안 읽었구나 싶어서 인터넷 서핑을 하다가 제목을 본 거였어요. 아, 재미있겠다 싶었죠.

나카무라　제목은 에라 모르겠다 하고 질렀거든요(웃음). 교단 X라니 대체 뭐야 싶은.

지금까지 본 적이 없는 소설

요네쿠라 소설을 읽은 건 거의 반년 만이었어요. 하지만 감상은, 소설이 아닐지도 모르겠다는 겁니다.

나카무라 하긴요. 온갖 것들이 다 들어있으니까요.

요네쿠라 그렇죠.

스즈키 그게 또 재미있었고.

요네쿠라 네. 이건 장르가 없구나 싶은 소설이었어요. 결국 소설은 아니었구나 하고.

가와카미 이런 건 본 적이 없죠?

요네쿠라 없어요.

가와카미 의아한 점도 많지만, 이건 소설일까 하는 의문이 들고, 왜 이런 걸 썼을까 하는 의문도(웃음).

요네쿠라 맞아요(웃음). 모든 요소가 흩뿌려져 있으니.

나카무라 질러버렸다는 감이 있었죠.

가와카미 아무나 쓸 수 있는 소설이 아니에요. 길기도 하고. 보통 사람 같으면 이런 책은 아마 평생 한두 권 정도밖에 쓰지 못할 거 같아요(웃음).

나카무라 마침 데뷔 10년 차에 그 연재를 시작했거든요. 제 자신의 관심사가 여기저기 넓어졌을 때였으니까, 이 타이밍

에 하고 싶은 말을 전부 해버리자 싶었어요. 쓰다 보니 점점 길어지고. 2년 반 동안 연재했어요.

스즈키 정말로 하고 싶은 말이 있다는 게 매우 명쾌한 소설이었습니다. 그래서 소설이라는 형식이 수단이 된 거겠죠.

나카무라 네, 맞아요.

스즈키 그렇죠. 그게 재미있었어요.

가와카미 저도 그 책을 읽고 생각한 건, '이 작가는 스스로 종교를 세우고 싶어 하는군'이었어요. 이건 그 경전이라고 밖에 여겨지지 않더라고요(웃음).

나카무라 순문학은 좀 더 예술적으로 가려 한다거나, 여러 가지 방법이 있겠지만요. 아는 사람이 보면 알 수 있는 식으로. 하지만 현대는 그래서는 퍼지지 않을 거로 생각했죠.

스즈키 전 마타요시 씨의 『불꽃』을 같은 시기에 읽었어요. 그렇게 보니 마타요시 씨 쪽은 참으로 소설을 좋아한다는 느낌이 드는 거예요. 소설 팬으로서 소설을 쓰고 싶다는 게 노골적으로 전해져서. 저는 그분이 쓴 작품이 어떤 의미에선 그립게 느껴졌죠. 아, 문학이구나 하고.

나카무라 네, 문학이죠.

스즈키 반면 『교단 X』는 사실 소설은 수단일 뿐, 하고 싶은 말이 있는 거잖아요. 그 대비가 재미있었죠.

가와카미 저는 반대로 마타요시 씨가 『교단 X』를 추천하는 게 잘 이해가 가던데요. 『불꽃』도 그렇지만 그건 역시 마타요시 씨가 가진 세계관을 세상에 전하고 싶어서 쓴 거구나 싶었죠. 『교단 X』는 거기서 더 나아갔달까(웃음).

스즈키 하지만 역시 가장 재미있던 건 현대와의 싸움이 있다는 거.

나카무라 그렇죠. 그건 하고 있죠.

가와카미 옛날에는 이과와 문과의 거리란 게 더 가깝지 않았나 생각해요. 한 사람이 양쪽을 다 하기도 하고. 그런데 지금은 이미 전문으로 분화됐으니까요. 만약 인문계 학자, 사회학자 같은 사람이 이를테면 물리학 분야의 최첨단 지식을 써서 세상을 해설하려 한다면, 아마 웃음거리가 되겠죠. 그러니 지금 그런 걸 발표하려면 이렇게 소설로 삼을 수밖에 없다는 생각이 들어요.

스즈키 아하.

나카무라 도스토옙스키라든가, 전 그런 작가를 굉장히 존경하는데요. 그 사람들이 못했던 건 뭐였을까 생각해보면 최신 과학이 아닐까 해요. 그 시대에서 가장 발전한 건 그거니까. 그리고 인간이란 무엇인가를 철학적으로 해봤자, 물론 재미는 있겠지만, 물리 같은 것으로 얘기해봐도, 소설이라면 괜찮지 않을까 싶죠. 여러 방면에서, 인간이란 무엇일까 하는 그런

주제를 정면으로 다뤘다는 느낌이에요.

스즈키 저는 중간자中間子란 말은 초등학교 이후 처음 들어봤어요. 유카와 히데키[1] 선생님의(웃음).

가와카미 그러게요. 소설 마지막에 있는 참고문헌 보면서, 이게 소설의 참고문헌이야? 싶었죠(웃음).

요네쿠라 맞아요.

가와카미 꼭 무슨 농담 같죠.

나카무라 게다가 너무 많지 않나. 대체 책을 얼마나 읽은 거야 싶죠(웃음).

가와카미 맞아요. 저는 오늘을 대비해 다시 읽어보려고 했던 게 『교단 X』가 아니라 끈 이론 책이었다니까요(웃음).

나카무라 초끈 이론 얘기 말이죠.

가와카미 네. 홀로그래피라든가, 그런 부분을 제대로 다시 읽어보지 않고선 오늘 이 자리에는 나올 수 없다고 생각해서. 내가 왜 이런 걸 하고 있지 싶었지만요(웃음).

나카무라 스스로 써놓고 이런 말은 뭣하지만 전 그렇게까지 잘 알지는 못해요(웃음).

요네쿠라 저는 『교단 X』를 읽은 후에 금방 불교 쪽으로 빠졌

1 湯川秀樹, 1907~1981년, 일본의 물리학자. 중간자의 존재를 이론적으로 예측한 '유카와 이론'으로 일본인 최초의 노벨 물리학상을 받았다.

거든요. 불교 기초입문 같은 책을 세 권 정도 읽고 완전히 감화됐어요.

가와카미 사상서군요, 역시(웃음).

요네쿠라 그렇다니까요. 흥미가 동하는 부문이 그래요.

나카무라 온갖 방면에 걸쳐 있으니까요.

가와카미 원래 물리 같은 건 좋아하셨나요?

나카무라 이제까지 인간이란 무엇인가 하는 그런 걸 서양의 종교나 철학, 그리고 생물학에서 접근해본 적은 있었지만 물리에서는 처음이었죠. 어쩔 수 없으니 공부해볼까 하고 기초입문부터 계속 읽어나갔어요. 사실은 그 전에 신화를 조사할까 하고 리그베다라는, 인도의 가장 오래된 경전을 읽어봤는데요, 물리학 쪽의 우주 책 같은 걸 읽어보니까 어라? 이거 리그베다랑 엄청 비슷한데? 하고 놀랐죠.

종교를 잘 아는 분은 종교를 잘 알고 물리를 잘 아는 분은 물리를 잘 알겠지만, 이게 서로 연결되는 일은 별로 없단 말이죠. 너무 이상하게 연결하면 뭔가, 수상쩍은 종교처럼 되기 시작하지만요. 하지만 제대로 된 지식으로 접근해보면 거의 비슷해요.

아까 말씀하셨던, 소설이 아닌 요소가 있다는 것도 역시 의식했죠. 독자분이 여러 가지 방법으로 즐길 수 있게 하려고. 논픽션 같은 부분도 많고요. 이야기는 이야기로, 지식은 지식으

로 읽을 수 있고. 하지만 그 지식도 이과 전문서적 같으면 어렵게 써놓잖아요. 그걸 문과의 언어로 어떻게 쓸지 계속 고민했죠.

스즈키 사지 하루오라는 분이 쓴 『14세를 위한 물리학』(슌주샤) 같은 이과 시리즈가 있는데, 저도 그걸로 조금 공부해볼까 했거든요. 하지만 역시 좌절해버려서(웃음). 그런데 이 책을 읽어보니까 그걸 매우 단적으로, 명쾌하게 얘기해서 공부가 아주 많이 됐어요.

요네쿠라 마쓰오 선생 얘기 말이죠.

스즈키 네. 그 DVD[1]는 아주 재미있었어요.

나카무라 사실 대화문으로 써야하는 게 소설이죠. 하지만 그러면 너무 길어지고 뭐가 뭔지 알 수 없으니까요. 그걸 교주 이야기라는 챕터로 나눠버린 거예요. 여기서부터는 지식이라고.

스즈키 거기서부터 전 갑자기 깊이 읽게 되더라고요.

나카무라 고맙습니다.

스즈키 그래서 몇 번이나 같은 곳을 되풀이해 읽고.

가와카미 제 친구한테 추천해줬더니, 교주 이야기만 읽던걸

1 『교단 X』의 내용 중 어떤 챕터에 대한 이야기. 사상가 마쓰오 쇼타로의 강의를 녹화한 DVD를 보는 형식으로 이야기가 전개된다.

요(웃음).

스즈키　그거 이해해요.

나카무라　그것도 아주 괜찮겠네요.

스즈키　되풀이해 읽을 부분이 거기뿐인걸요. 스토리 쪽은 좀 대충 넘어가고(웃음).

가와카미　맞아요 맞아요. 그래서 뭐랄까, 스토리를 따라가면 그게 보상으로 따라오는 듯한.

스즈키　얼른 다음 DVD 안 나오려나 하고(웃음).

나카무라　반대로 지식이 없어서 스토리만 봐도 좋다는 분도 있었어요. 다양하죠.

스즈키　하지만 그것도 아깝지 않나요?

나카무라　어떻게 읽어도 괜찮죠. 지식만 즐기는 분도, 지식이 지겹다는 분도 있을 거예요. 그리고 사이에 살짝 다른 걸 넣어서 잠깐 쉬어가게 한다거나, 이런 것 저런 것 다 넣었거든요. 데뷔 당시에는 도저히 쓸 수 없었을 거예요. 10년 동안 나름의 기술적인 축적도 있으니 가능했죠.

세계를 향해 하고 싶은 말을 전부 했다

스즈키 전체를 통틀어 말한다면 어땠나요.

요네쿠라 잠깐만요(웃음). 전체를 통틀어서요? 소설이 아니라는 게 읽고 나서 느낀 감상이라고 했지만, 정확하게는 조금 어폐가 있어요. 가장 마지막 부분, 마쓰오의 최후 연설은 DVD일까요, 강의일까요?

나카무라 가장 마지막의 유언은 DVD예요.

요네쿠라 역시 그렇군요. 많은 일이 있었지만, 지금 살아있다는 건 굉장히 특수한 상황이니까, 살아가자고 하잖아요. 그때까지의 말투와는 달리 확연히 밝아졌달까, 마지막에 희망을 품고 끝나는구나 하는 게 굉장히 시큰했어요.

나카무라 고맙습니다.

스즈키 함께 살아가자고 하는.

요네쿠라 네. 그 부분은 압도적으로 소설이었다고 생각해요.

나카무라 그랬죠. 엄청나게 어두운 이야기도, 끔찍한 이야기도 많이 썼지만 역시 마지막에는 어떻게든 긍정적으로 끝내고 싶다는 생각이 있었거든요. 특히 마쓰오의 마지막 연설은 거의 제가 생각하는 전부였습니다.

스즈키 그건 허를 찔렸죠. 엄청나게 진지해서.

요네쿠라 맞아요. 스즈키 씨랑 감상을 나눌 때 서로 의견이 일치했던 부분이었어요. 이건 소설로서가 아니라 작가가 세계

에 호소하고 싶은 거겠구나 하는.

나카무라 사실 순문학 중에는 이래서는 안 된다고 하는 사람도 있었어요. 너무 작가의 밑바탕을 드러내선 안 된달까, 의견을 말하는 건 좋지 않다거나, 별별 얘기가 다 있는데, 그런 터부를 전부 걷어낸 게 『교단 X』죠. 그러니 이미 작가의 밑바탕이 드러나 보여도, 소설로서 다소 일그러진 형태를 가져도 괜찮은 거예요. 그게 진지하게 독자에게 전해진다면. 저는 세상에는 여러 종류의 사람이 있는 편이 재미있다고 생각하니까, 모든 다양성을 사랑한다는 게 이 소설의 기본 베이스예요. 그런 말을 하고 싶어서 썼던 면도 있죠.

비판도 들었지만 칭찬해주시는 목소리가 많았습니다. 정치적으로 보면 이 책은 완전히 진보 성향이니까, 그렇지 않은 분들이 보기에는 아마 참을 수 없었겠죠. 하지만 거기에 대해 불만을 제기하기는 어려우니 전혀 상관없는 부분을 공격하면서 책을 부정하려 드는 경우도 있을 거예요.

가와카미 이걸 기회로 종교를 만들어볼 생각은 없나요?

나카무라 (웃음) 그건 없습니다.

가와카미 이 사상을 좀 더 펼치려 한다거나.

나카무라 세상을 둘러보면, 역시 끔찍하죠. 빈곤이니 전쟁의 온갖 구도가. 마침 제 책이 번역되어 해외에서도 출판된 타이

밍이었으니, 세계를 향해서 하고 싶은 말을 하겠다는 생각으로 썼습니다.

가와카미 번역자가 힘들었겠네요.

나카무라 정말 힘들었을 거예요.

스즈키 하지만 하고 싶은 말을 하는 경우는 소설에선 별로 없었죠.

요네쿠라 없죠.

나카무라 소설은 그런 걸 하지 않는 편이 좋다는 사고방식도 있고요.

스즈키 그러니 어쩌면 담당 편집자와, 그 마지막 부분, 거길 넣느냐 마느냐 여러 가지로 논의가 있지 않았을까 하는 생각도 좀 들었습니다. 아마 평범한 소설이라면 그 바로 앞에서 끝났을 텐데. 하지만 그걸 덧붙였죠.

나카무라 이런 건 하지 말아 달라는 얘기는 출판사에서 없었어요. 그래서 제가 하고 싶은 말을 전부 쓰고 싶었고, 그게 이 책이죠(웃음).

가와카미 앞으로도 이런 책을 쓰실 건가요?

나카무라 항상 전의 소설을 넘어서려고 노력하지만, 작품의 타입이 다양하니까 지금은 더 전에 나왔던 『작년 겨울, 너와 작별』이라는 책을 넘어서는 걸 쓰고 있어요. 그러니 그다음에

『교단 X』를 넘어설 만한, 역시 긴 녀석을, 이번에는 다른 접근 방식으로 써볼까 합니다. 상당히 힘들겠지만요. 하지만 이런 걸 써놓고 앞으로 어떻하려고 그러느냐는 말은 많은 분들께 들었어요(웃음).

가와카미 정말 그렇겠네요.

나카무라 다 써버린 거 아니냐고. 하지만 역시 소설이란 깊어서, 계속해서 나오거든요. 그러니 쓰는 건 조금 나중이 되겠지만, 지금 빚어내는 도중이에요. 그것도 길지 않으면 넘어설 수 없으니까.

가와카미 길이가 문제인가요(웃음).

나카무라 길이도 문제가 되죠. 『교단 X』는 짧으면 좀. 사실은 이래 봬도 쳐낼 만큼 쳐낸 거지만요. 풍경 묘사 같은 건 거의 없어요. 사실은 소설이란 풍경 묘사만으로도 한 페이지는 너끈하지만, 그것도 전부 쳐내고 쳐내서 그렇게 된 거니까요.

스즈키 그래서 그런지 읽기 편했지요.

가와카미 하긴.

스즈키 제1부를 하루 만에 읽고, 조금 여유를 둔 다음 제2부를 또 하루 만에 읽었죠. 그렇게 읽을 수 있는 책. 그리고 잇달아 다음을 읽고 싶어지니까.

요네쿠라 전혀 잠이 안 오던데요(웃음).

가와카미　길긴 하지만 쓸데없이 길다는 생각은 안 들죠.

나카무라　사실 저는 짧은 걸 좋아해요. 짧은 말로 얼마나 이야기할 수 있을지를 늘 생각하죠. 조사助詞 하나만 해도, 예를 들어 "그것이 아니야"에서 '이'가 군더더기라고 생각하면 "그게 아냐"로 한다거나. 상황에 따라서는 조금이라도 짧게 하려고 해요.

스즈키　군더더기 형용사가 없었죠. 전체를 통틀어. 이렇게 긴데도. 그래서 아주 읽기 편했어요. 다들 너무 많이 쓰거든.

나카무라　풍경 묘사 같은 건 특히 그렇죠.

스즈키　세계를 만들어놓고 인간을 묘사하려는 거니까, 아무래도 옛날 분들은 그런 경향이 있었죠.

나카무라　호텔의 방 하나만 해도, 복도에 문이 늘어서 있고, 조용하고, 융단이 깔려있다느니 하는 말을 쓰면 길어지잖아요.

스즈키　알아서 상상하면 안 되나.

나카무라　그러니까 차라리 "침묵한 문이 늘어섰다" 하는 식으로 써버리면, 한마디로 전부 알 수 있달까. 어떡하면 짧고도 강렬하게 쓸 수 있을지는 여러모로 연구했죠.

타이틀과 장정의 임팩트

나카무라 타이틀은 처음에 『교단』으로 바꾸지 않겠느냐는 말을 들었어요. 하지만 어쩐지 『교단』은 평범해서. 'X'가 없으면 임팩트가 없다고 억지로 이 타이틀을 밀어붙였죠(웃음).

스즈키 하지만 거기에 끌렸는걸요. X가 없었다면 좀.

나카무라 역시 약하죠.

스즈키 너무 약해요. 임팩트가 있어요. X 덕에. 거기에 의문이 따라오니까.

가와카미 어쩐지 내면에 광기가 도사리고 있죠. 『교단 X』라면.

나카무라 표지도 진짜 엄청나죠. 이거 그림처럼 보이지만 사실은 사진이에요.

가와카미 네?!

나카무라 전부 샴페인 글라스거든요. 만다라처럼 보이지만.

요네쿠라 만다라라고 생각했어요.

나카무라 샴페인 잔을 겹쳐놓고 찍은 거죠.

스즈키 사진을 가공했군요.

나카무라 장정가 스즈키 세이이치 씨가 농담濃淡을 가공해서 완전히 다른 모습으로 만들어냈어요.

요네쿠라 그렇게 해달라고 하셨나요?

나카무라 아뇨, 전혀. 스즈키 씨에게 부탁드릴 때는 전적으로 맡기겠다고 했으니까요. 이제까지 제가 쓴 책 중에서 가장 장정

이 어렵다고 하셨지만요. 완성된 것을 보니 우와~! 싶던걸요.

스즈키 엄청 좋죠.

요네쿠라 처음에 이 장정을 인터넷에서 봤을 때는 미스터리일까? 서스펜스일까? 했어요.

나카무라 하지만 장르도 알 수 없는 책이 돼버렸죠.

요네쿠라 맞아요(웃음). 좋은 의미에서 배신을 당했죠.

스즈키 제목 부분이 형압[1]인데. 비싸지 않나요, 이거?

나카무라 맞아요. 비싸요.

요네쿠라 무슨 말이에요? 두 배 정도 나가나?

스즈키 부수로 따지면 권당 50엔 정도는 더 들죠.

요네쿠라 헉, 그렇게나?

스즈키 전 출판사에 있었기 때문에 알아요.

요네쿠라 보통은 얼마 정도인데요?

나카무라 책의 가격은 대충 초판 부수와 페이지 수로 결정이 나죠. 부수가 적은 책은 아무래도 비싸지고. 이걸 쓰고 있는 시점 같으면 어느 정도 부수를 내고 있을 테니, 이 정도 페이지 수여도 싸게 할 수 있고, 2천 엔 안으로 잡을 수 있겠죠. 원래 같으면 이 두께로는 아마 2500엔 정도 될걸요.

1 型壓. 인쇄된 종이의 위아래로 판을 눌러 원하는 부분이 튀어나오거나 들어가게 만드는 후가공기법. 양각 가공은 엠보싱, 음각 가공은 디보싱이라고 한다.

요네쿠라 그런데도 정가 1800엔.

가와카미 전 요전에 고등학교 팸플릿을 만든 적이 있는데, 글자에 형압을 넣으려고 하니까 한 부에 100엔씩 더 들던데요.

스즈키 부수가 적으면 올라가는 폭도 커지죠. 2만 부쯤 찍으면 50엔 정도만 올라가요(웃음). 금박을 넣거나 여러 가지 옵션이 있죠. 저도 좋아해서 자주 썼거든요.

나카무라 이 책은 TV에서 소개되었을 때 딱 한 번, 서점에서 사라진 적이 있어요. 그때 슈에이샤에서 서둘러 증쇄했는데 이 형압 때문에 이틀이 더 걸렸죠. 타이밍을 놓친다는 건 출판사의 입장에서 보면 엄청난 손해지만요.

스즈키 이거 반대로 하는 것도 재미있겠네요. 그림 쪽을 튀어나오게 하는 거예요. 그리고 문자를 보통 인쇄로 하고. 전 그런 걸 좋아하죠(웃음).

나카무라 그러면 엄청 비싸지지 않나요……?

스즈키 그래도 판을 만들면 할 수 있으니까(웃음).

나카무라 그런 거구나.

가와카미 프레스라고 하나요.

스즈키 맞아요. 『내일의 죠』 책을 그렇게 만들었어요. 죠의 얼굴 클로즈업 선화만 그렇게 해봤거든요. 그랬더니 엄청 재미있는 거예요.

나카무라 재미있네요.

스즈키 역발상이죠. 지바 데쓰야 씨가 굉장히 좋아하시던걸요.

요네쿠라 이 책은 등표지도……

나카무라 형압이죠.

스즈키 보통 이렇게 되면 금적색으로 하고 싶어지는데. 제목 같은 것도. 하지만 그걸 일부러 검은색으로 한 게 정답이었어요.

나카무라 처음에는 흰색하고 붉은색하고 은색도 시험해봤어요. 여러 가지 버전이 있었죠(웃음).

가와카미 그렇다 쳐도 이렇게 두꺼운데 1800엔. 싸네요.

나카무라 종이도 사실 굉장히 가벼운 걸 썼어요.

스즈키 그래서 두께에 비해 가벼웠구나. 그리고 말이죠, 보통은 무게에 신경을 쓰면 재미있어요.

나카무라 무겁게 한다는 건가요?

스즈키 전 2천 엔이 넘는 책은 반드시 1킬로그램으로 했죠.

나카무라 그건 왜요(웃음)?

스즈키 그렇게 하면 2천 엔을 낼 기분이 들거든요.

요네쿠라 그렇구나. 소중히 여기겠네요.

스즈키 그렇죠.

요네쿠라 버릴 수 없겠네. 어쩐지. 도저히.

나카무라 무거우니까?

스즈키 그런 효과가 있어요. 평량坪量이라고 하는데. 일부러 무거운 종이를 쓰는 거예요. 그걸로 여러 가지 견본을 만들어 보고, 가격에 따라 무게를 결정했죠. 그래서 저희 쪽 책을 예로 들자면 『디 아트 오브 나우시카』는 2천 엔이 넘잖아요. 그러면 무겁게 해야 하니까, 실제로 무게를 재요. 1킬로그램이 되게.

요네쿠라 종이가 무겁나요?

스즈키 네. 두꺼워지죠.

나카무라 영구보존판이라는 기분이 들겠네요.

스즈키 네네. 그래서 한 번쯤 장난으로 해보고 싶어서 근질근질했던 게 표지를 무겁게 하는 거였죠(웃음).

가와카미 처음에 펼칠 때 무겁겠네요.

스즈키 그러면 왠지, 소중하게 여겨지죠. 그런 게 있는 것 같아요. 그래서 이 책을 봤을 때, 표지가 엄청 좋다고 생각했지만 약간 불만이었던 게 가벼워서. 그리고 이건 말이죠, 가와카미 씨에게 하고 싶은 말이지만, 디지털로 읽을 만한 책은 아니에요(웃음).

아이폰으로 하는 독서

가와카미 전 아이폰으로 읽었는데.

요네쿠라 헉! 세상에.

가와카미 그래서 아무리 읽어도 끝이 안 나는 거예요. 페이지 수도 몇만 페이지씩 됐지만(웃음).

요네쿠라 그거 처음에 봤을 때는 진저리가 났겠네요.

나카무라 그렇구나. 전 이거 전자책으로 읽어본 적이 없어서요.

가와카미 네. 도무지 끝나질 않아요. 하지만 핸드폰으로 읽으니까 시간이 걸리는 것뿐이라고 믿었죠.

요네쿠라 실제로는 어땠나요?

가와카미 3분의 2 정도 읽고 깨달았어요. 이건 긴 책이구나 하고(웃음).

요네쿠라 저도 이 책을 들고 전철을 탈 수는 없겠더라고요.

나카무라 가방이 꽉 차버리죠.

요네쿠라 맞아요. 여자한테는 좀(웃음). 짐이 늘어나면.

스즈키 그래도 상하권 구성이 아니라 단권이 좋죠?

요네쿠라 아, 물론이죠.

나카무라 역시 상하권으로 하면 가격이 올라가니까요. 조금이라도 싸게 여러분께 전해드리려면.

요네쿠라 그래서 집에 두고 천천히 읽었어요. 이동 시간을 쪼개고 쪼개 읽는 게 아니고, 밤 10시부터 새벽 4시 정도까지 틀

어박혀서 읽을 수 있으니까 집중도 잘 되고. 이동 중에 읽으면 안 될 내용이라고 여겼거든요.

나카무라 단숨에 읽었다는 분이 꽤 많더라고요. 2, 3일 동안 읽었다는 의견을 많이 들었어요.

가와카미 정확히 말하자면 아이폰으로는 6465페이지였어요 (웃음).

요네쿠라 으아~ 그건 왠지 시작할 의욕도 사라지지 않나요? 처음에 페이지 수를 보면(웃음).

가와카미 아이폰으로 소설을 읽은 건 이번이 처음이었거든요. 그래서 감각을 잘 몰라서.

스즈키 요전에 가와카미 씨랑 둘이 온천에 갔는데, 아이폰 들고 목욕하시더라고요.

요네쿠라 온천에서?

스즈키 네. 뭐 하는 건가 싶었더니 소설을 읽으신다고(웃음).

가와카미 네. 『교단 X』 읽고 있었어요.

나카무라 물 괜찮았나요?

가와카미 애플에선 방수된다는 얘기를 잘 안 하지만, 생활에서 젖는 정도는 아무렇지 않아요.

요네쿠라 하지만 틈새로 들어가면 프로세서 같은 거 고장 나고 그러지 않을까요? 안에 있는 CPU라든가.

가와카미 그럴 거 같죠. 하지만 의외로 괜찮아요.

나카무라 이미 당했을 가능성은 없을까요?

요네쿠라 언제 전원이 꺼질지 몰라요.

가와카미 사실은 아이폰 6s를 이미 사놨거든요. 고장 나면 바꾸려고(웃음).

스즈키 무슨 생각이람(웃음).

가와카미 전 발매 시기가 다가오면 목욕하면서 책을 읽기 시작해요.

스즈키 아, 그렇구나.

나카무라 그럼 역시 불안하긴 한 모양이네요(웃음).

가와카미 막 샀을 때는 역시 그럴 수 없죠. 슬슬 바꾸고 싶을 때니까 가능하지.

나카무라 그럼 방수는 안 믿는 게 좋겠네(웃음). 위험해요.

가와카미 새 기종이 나올 때마다 바꾸고 싶지만, 마음속에 아깝다는 기분이 있거든요. 그러니까 만약 고장이 난다면 홀가분하게 바꿔버릴 수 있잖아요.

나카무라 요컨대 변명이군요. 이해했어요.

요네쿠라 역시.

—재미있는 내용이긴 한데 이거 라디오에서는 쓸 수 없겠네요(웃음).

나카무라 아, 그렇구나. 다른 기업 이야기가 들어가니까.

스즈키 쓰면 안 되겠죠?

―이 프로의 스폰서에 au[1]가 있고, 게다가 청취자 여러분이 가와카미 씨를 흉내 내서 고장이라도 났다간 큰일이잖아요.

나카무라 그렇구나. 다들 목욕하면서 읽겠네요.

가와카미 바꾸기 직전에 하면 괜찮아요.

요네쿠라 지금 그거 굉장히 좋은 정보 아닌가요(웃음).

나카무라 고장 나도 된다면.

스즈키 마지막에 주의사항을 넣으면 되지 않을까요? 흉내 내면 안 됩니다, 하고(웃음).

나카무라 라디오에선 그게 힘들죠.

스즈키 안 되려나(웃음).

영화화와 도스토옙스키

스즈키 영화화 이야기는 안 오나요?

나카무라 이 소설은 안 오네요. 영화로 만들려면 꽤 용기가 필

1 일본의 이동통신사.

요할 것 같아요.

스즈키 전 직업병 때문에 역시 생각을 하게 된단 말이죠. 아무래도.

가와카미 엄청나게 길어지지 않을까요, 이거(웃음).

요네쿠라 상당히 과격한 묘사도 있고요.

나카무라 그러게요. 도전이겠죠.

스즈키 영화로 만들 때, 역시 DVD 부분은 그대로 해야 한다고 봐요. 하지만 평범한 영화인이 하면 아무래도 거길 드라마처럼 꾸미겠죠. 그게 아니고, DVD는 딱 그대로, 책 같은 구조의 영화를 만들어야 해요. 그럼 재미있지 않을까 해요.

나카무라 영화관에서 보는 사람은 무슨 바그너의 오페라를 보는 기분이겠네요. 중간에 휴식시간도 있고, 몇 시간씩 걸릴지도 모르고(웃음).

요네쿠라 이거 영화로 나오면 몇 시간 정도가 될까요?

스즈키 하는 사람에 따라 완전히 다르죠.

요네쿠라 오오! 2시간에 가능할까요?

스즈키 하는 사람은 2시간에 해버려요. 90분 정도로도 하고.

나카무라 교리 같은 걸 빼버리면.

요네쿠라 교리는 빼면 절대 안 돼요.

스즈키 『카라마조프 가의 형제들』도 영화가 있지만 엄청 짧

죠. 『장미의 이름』 같은 것도, 어떻게 이런 영화가 됐을까 싶고.

나카무라 하긴, 그렇게 긴 영화는 아니었죠. 그것도.

스즈키 나카무라 씨는 왜 도스토옙스키를 좋아하나요?

나카무라 묘사는 좀 길지만요. 예를 들어 여성 한 명이 나오면, 그 여성이 어떤 옷을 입었는지 한 페이지 정도는 쓰니까 그런 정보는 필요 없어! 싶지만(웃음). 그래도 테마나 내용은 역시 굉장히 깊어요. 그래서 저 나름대로 그런 걸 쓰고 싶다는 야심이 있죠.

스즈키 그렇군요. 나카무라 씨에게는 『카라마조프 가의 형제들』인 거네요.

나카무라 그런 식으로, 너무 큰 목소리로 말하면 비판을 들을 테니 제 홈페이지에 조그맣게 쓰겠지만요.

스즈키 왜 비판을 받나요?

나카무라 아니, 뭔가 건방지다느니 별별 말을 다 들었거든요. 제 홈페이지 같으면 독자분밖에 안 오니, 그 정도라면 뭐.

스즈키 사람들이 자기들끼리 이야기하는 건 괜찮군요.

나카무라 네, 물론.

스즈키 저희 세대에게 그건 필독서였죠.

나카무라 역시 그런가요?

스즈키 네.『죄와 벌』도 있지만, 아무튼 젊은이에게 초점을 맞췄으니까요. 그래서 어떤 사람이 했던 말이지만, 도스토옙스키와 마르크스. 둘을 합치면 젊은이가 세계를 바꿀 수 있다고. 정말 그랬죠.

나카무라 역시 영향은 정말 크죠.

스즈키 그래서 제가 아는 사람 중, 이미 세상을 떴지만, 니혼 TV의 우지이에 세이이치로라는 분이 마지막에 읽었던 게『카라마조프 가의 형제들』이었어요. "토시짱 이거 봤지?" 하고 묻더라고요. 저야 거의 기억도 희미했지만, 혼자 열심히 이야기하시더라고요. 썩어가는 시체를 눈앞에 두고, 정말 인간이 아니게 됐을 때 이것이 신이다, 라고 외치는 장면. 소설의 진수가 여기 있다 싶었죠. 그런 말을 하면서 죽어가죠.

나카무라 기적이 일어나는가 생각하면서 다들 기다렸더니, 그냥 평범하게 썩어버리고.

스즈키 그렇죠.

나카무라 거기서 기적이 일어나면 허무해지니까요. 모든 것이.

스즈키 하지만 그렇다고 단언하는 거.

나카무라 그것도 당시에.

스즈키 맞아요. 카프카도 영향이 있었나요?

나카무라 크죠. 해외 고전 문학은 다 엄청 좋아해요.

스즈키 별로 없죠, 그 세대에는.

나카무라 제가 데뷔한 게 25세였는데, 25세에 그런 걸 좋아한 다고 하면서 나온 게 상당히 이질적이었던 것 같아서요. 이 녀 석 뭐지 싶었겠죠.

스즈키 분명 그럴 거예요.

나카무라 지금 생각해보면, 백그라운드가 좀 이상하다는 게 데뷔할 수 있었던 이유인지도 모르겠지만요. 역시 개성이란 중요하죠. 어떤 업계에서든.

소설가가 되는 사람이란

스즈키 맞아, 여쭤보고 싶은 게 있었죠, 요네쿠라 씨? 소설가 라는 사람에 대해.

요네쿠라 네. 저도 책을 엄청 좋아하거든요. 물이나 공기랑 마 찬가지로 책이 없으면 살아갈 수 없어요. 나카무라 씨는 원래 책은 좋아하셨나요?

나카무라 고등학생 때부터였던가. 성격이 어두웠거든요, 엄청 나게. 엄청 어두워서, 계속 연기하면서 살아왔어요. 고1 때 그 걸 견딜 수 없게 되는 바람에. 교실에 갔더니 다들 의자에 앉아

서 칠판을 보고 있는 게 기분 나쁘다는 생각이 들더라고요. 위험했죠(웃음). 갑자기 학교에 갈 수가 없게 됐어요. 하지만 등교 거부처럼 튀는 짓을 할 수는 없잖아요? 그래서 허리가 아프다고 거짓말을 해서, 학교에는 안 갈 수 있고, 앉을 수도 없으니 한 달을 쉬었죠. 그리고 다시 학교에 가게 됐을 때 허리가 아프다고 손을 들어서 보건실로 가는 생활을 되풀이했는데요. 그때 다자이 오사무의 『인간 실격』이라는 책을 봤어요. 그건 제목부터 최고죠. 이런 나는 인간 실격이니까 읽을 수밖에 없지, 하고. 그리고 다자이를 읽은 전형적인 반응대로, 주인공을 자기라고 생각해버렸어요. 그때부터였죠, 하염없이 소설을 읽게 된 게.

스즈키 '일부러'라고 불리는 그런 거(웃음).

나카무라 그 부분부터 그냥, 딱 저라고 생각했죠.

스즈키 철봉에서 일부러 떨어져서 '일부러'라고 불리게 되죠.

나카무라 맞아요.

스즈키 그 장면 대단했죠.

나카무라 거기서부터 더 깊어져서, 어두운 건 대체 뭘까 하는 생각이 들었어요. 그리고 도스토옙스키니 카뮈니 사르트르니 카프카니, 옛날 책을 하염없이 읽었어요. 일본은 뭐냐 싶었을 때는 미시마 유키오니 오에 겐자부로니 아베 코보니, 아무튼

그런 것들만 보고요.

스즈키 이름만 들어보면 저희 세대네요.

나카무라 정말 그렇죠.

스즈키 전 67살인데요. 분명 그 당시에 책이 나왔던 것 같은데. 『구토』¹ 같은 것. 이것저것 많이 읽으셨겠죠, 사르트르.

나카무라 네, 맞아요. 데뷔 당시의 잡지 편집장님에게 들은 말이 딱 그거였어요. 그건 꽤 오래전 세대의 독서 체험이라고. 하지만 그렇다고 제가 그런 것만 보진 않았거든요. 만화라든가 유행하는 소설도 많이 봤어요. 영화도 새로 나왔다고 하는 건 다 봤고. 그래서 데뷔하려면 현대 문학이 좋겠다는 생각이 들어서, 그런 것도 써봤지만 도저히 안 되겠더라고요. 역시 고전문학이 제일 멋있게 느껴져서. 그렇다면 데뷔로는 뭐 아무래도 상관없겠구나 싶었죠. 그리고 21세기가 새로운 문학을 찾고 있을 때, 권총을 주운 청년 이야기라는, 매우 전통적인 이야기를 써서(웃음) 응모했더니 오히려 새로운 것처럼 여겨져서 데뷔했던 거예요.

거기서부터는 옛것의 영향을 받으면서 새로운 것을 덧붙여나가는 일을 계속 해왔고, 현재에 이르렀죠.

1 Nausee

요네쿠라 책을 좋아하고, 소설도 포함되지만, 계속 읽는 쪽이셨던 거잖아요. 그런데 쓰는 사람이 되자고, 어떤 때 생각하게 되셨나요?

나카무라 그건 말이죠, 어쩐지 엄청나게 우울해졌던 때가 있었는데, 더는 살아갈 수 없을 정도였어요. 그래도 뭐, 고민이 뭔지 한번 파악해보자고 문장을 썼죠. 계속 써나갔더니 점점 마음이 차분해졌어요. 시 같은 것을 써보기도 하고. 지금 읽어보면 아마 엄청나게 창피하겠지만(웃음). 차츰 나아가 단편 소설을 써보기도 하고. 그리고 졸업논문을 쓸 때 처음으로 워드프로세서를 소유했어요. 워드프로세서도 있고, 이렇게나 소설을 좋아하니까 한번 장편 소설이란 걸 써보자는 생각이 들어서, 해봤더니, 뭔가 마음에 딱 와닿더라고요. 아아, 인생은 한 번뿐이니 이걸로 한번 해볼까 하는 기분이 들었죠.

사실은 당시 밴드 같은 것도 했거든요. 머리도 빨갛게 물들이고, 탱크톱에, 목에는 체인을 감고 하드록을 했죠. 문신도 동경했지만 새길 용기는 없었고(웃음). 그래서 타투 스티커도 붙이고.

스즈키 스티커를 붙이다니(웃음). 재미있네요.

나카무라 라이브 끝날 때쯤 되면 땀 때문에 십자가 문신이 점점 떨어지고(웃음).

요네쿠라 만약 로커가 됐다면 여기에 타투가 있었겠네요.

나카무라 그러게요. 있었을지도 모르죠. 십자가니 해골이니. 스티커지만(웃음).

요네쿠라 역시 읽는 사람에서 쓰는 사람이 된다는 건 접근방식이나 열량도 전혀 다르지 않겠어요? 전 소설가가 된 분들은 그 한 걸음의 용기가 대체 뭘까 늘 궁금했어요.

나카무라 쓴다는 거 말인가요?

요네쿠라 네. 저는 책은 굉장히 좋아하지만, 쓰려는 생각은 전혀 들지 않거든요. 무언가를 쓰는 사람이 대단하다고 생각은 하면서도.

나카무라 여러 가지가 있지 않을까요? 전 영화를 보는 건 엄청 좋아하지만 찍으려는 생각은 전혀 안 드니까요. 인터넷도 사용하지만 댓글을 남기는 사람이 되려는 생각은 안 하고, 그런 거 아닐까요.

스즈키 그렇군요. 만족?

요네쿠라 만족했어요(웃음).

지금 해외에서 평가를 받는 것

요네쿠라 해외 분들에게도 작품을 읽게 하고 싶으신가요?

나카무라 네. 『교단 X』는 처음부터 '세계를 향해 쓰겠다'는 게 있었고요.

스즈키 번역된 건 『쓰리』가 처음이었죠.

나카무라 아시아권은 전에도 또 있었지만, 영어권에는 『쓰리』 부터.

스즈키 어떻게 하면 해외에서 책이 나오나요? 출판사 분들의 노력인가요?

나카무라 제 경우 오에 겐자부로상을 받았으니까요. 그걸 받으면 영어나 독일어나 프랑스어 중 하나로 나오는데, 다행히 독자가 많은 영어로 나왔어요. 영어로 나오면 여러 나라의 편집자들이 읽을 수 있으니까, 독일어판이나 프랑스어판도 나오기 쉽죠. 게다가 『쓰리』의 주인공은 있을 것 같으면서도 없었던 사람이라 신기했나 봐요. 좀 퍼지는 것 같더라고요. 『악과 가면의 룰』이라는 책에서는 미국 군수 산업의 험담을 잔뜩 썼으니까, 그게 영어로 번역된다는 말을 듣고 어떡하지 싶었지만, 나오는 건 어쩔 수 없으니, 그럼 그렇게 해주세요 했죠. 그리고 그쪽에서 사인회가 있었는데, 아무리 봐도 공화당을 좋아할 것 같은, 근육 우락부락한 남부 분이 오셔서는, 책 봤는데 너 용기 있어서 마음에 들었다고 그러시는 거예요(웃음). 영어였지만 일본어로 하면 아마 그런 뉘앙스였을 거예요. 그

래서 땡큐 소 머치, 저패니즈 칸지 어쩌고 하면서 사인해서 드렸어요(웃음).

하지만 일본 작가라는 인식은 별로 없었던 것 같아요.

스즈키 재미있는 건 재미있다는 걸까.

나카무라 딱히 나라 따져 가면서 읽진 않죠, 미국인들은.

스즈키 원래 여러 나라 사람이 모여있으니.

나카무라 그러게요. 영어로 글을 쓰는 인구가 너무 많다 보니. 그러니 개성이 없으면 매몰되죠.

스즈키 요전에 이케자와 나쓰키 씨의 책을 읽었더니, 지금 세계에서 평가를 받는 건 이 정도로 사람의 유입이 격렬해진 시대인데도 이주민이나 난민처럼, 다른 나라로 간 사람, 그리고 그곳의 언어를 하지 못해 고생하면서 언어를 익힌 사람. 그런 사람이 현지의 언어로 쓴 게 재미있다는 뭐 그런 얘기가 있었는데, 아 그렇겠구나 싶었어요. 그래서 세계문학전집이 옛날 같은 기준으로는 성립되질 않죠.

나카무라 네, 정말로 그런 부분이 있어요. 예를 들면 일본의 소설만 해도 이젠 딱히 신기하지도 않거든요. 미국에도 일본계 작가들이 있고, 그 사람들이 영어로 일본 문화를 쓰기도 하니까요. 그러니 이젠 국가의 개성이라기보다는 본인의 개성으로 쓰지 않으면 매몰되고 말아요. 예를 들어 한국이나 대만

같으면 아직은 일본 문학이나 일본 작가라는 것만으로도 띄워주는 경우가 있지만, 미국엔 그런 토대는 없으니까. 그야말로 제로에서 하는구나 싶었죠.

그렇다 쳐도 일본의 닌자 같은 걸 엄청 좋아하더라고요. 미국 사람들은.

스즈키 엄청 좋아하죠. 영화도 많이 만들고.

나카무라 그건 대체 뭘까요. 미국에서 토크 이벤트를 했을 때, 옆에 있던 사람이 일본에 관해 쓰는 외국인인데, 그 사람의 책 내용을 들어보니까 사무라이하고 닌자가 싸우는 이야기더라고요. 그런 닌자나 사무라이는 없지만요. 그리고 함께 있는 게 일본인 저니까, 그쪽이 말하기 껄끄러워하는 거예요. 거짓말로 썼다는 소릴 들으면 안 되니까. 그래도 뭐, 그런 것도 괜찮다고 생각한다고 서비스로 말해줬지만요.

스즈키 전 어쩌다 계기가 있어서 스필버그의 프로듀서와 친해진 적이 있어요. 그런데 어느 날 스필버그가 일본을 무대로 영화를 찍고 싶다고 하면서 시나리오를 보내온 거예요. 깜짝 놀랐죠. 순수하게 일본이 무대고, 시대가 무로마치인 일본 영화예요. 이런 걸 만드나 싶었어요(웃음). 뭐 이젠 시효가 다 됐을 테니 이야기해도 되겠죠. 단적으로 말하자면 이상한 부분을 지적해달라는 거였어요. 그런 일도 있었죠. 다들 국가는 상

관하지 않더라고요.

나카무라 해외에 영화가 배급될 때라든가, 그럴 때는 해외용 전략이 있기도 하나요?

가와카미 아뇨, 해외 시장은 보통 전 별로 안 믿거든요. 웹 업계에서는 해외에서 해야만 한다고 하는 사람이 많은 것 같지만, 어려워요. 왜냐면 문화란 건 그 나라의 것이라고 생각하거든요. 단일 콘텐츠를 놓고 말하자면, 다른 나라에서도 신기해하는 닌자 같은 게 해외에서도 통하는 일은 있겠지만요. 웹은 역시 플랫폼이잖아요. 플랫폼은 사실 해외에 진출할 수 없는 거라고 생각해요.

나카무라 아하, 반대로 그렇게 되는군요.

가와카미 요즘 친하게 지내는, 2채널[1]을 만든 히로유키가 미국의 4chan이라는 서비스를 샀거든요. 이게 일본의 2채널하고 똑같아요. 애초에 이름부터 4chan인 게 수상하지만요(웃음).

나카무라 하긴요.

1 2ch, 일본 최대의 익명 커뮤니티 사이트. 수많은 주제를 놓고 게시판을 세워 유저들이 이야기를 나눈다. 현재는 5ch로 이름이 바뀌었다.

가와카미 그런데 이게 미국에서 뭐냐 하면,『전차남¹』이 등장하지 않았던 2채널이에요. 일본에서는 2채널은 뭐니 뭐니 해도『전차남』덕에 사회적으로 받아들여졌거든요. 하지만 4chan은 그런 것도 없고, 아주 아수라장이에요.

나카무라 보는 사람만 보는 곳이겠네요. 사회에서는 격리된.

가와카미 거길 본다는 소린 남에게는 절대 할 수 없을 것 같은, 그런 느낌의 수상쩍은 사이트예요. 다만 거기에 액세스하는 사람과 일본의 인터넷 문화가 엄청나게 비슷해요. 다들 현실에 친구가 없고, 있을 곳이라고는 인터넷에만 존재하고. 그러면서 일하지 않고 24시간 인터넷에 접속해 있는. 그런 사람들은 일본 애니를 엄청 좋아하고, 일본 만화도 읽는 사람이 정말 많아요.

나카무라 그렇군요. 대단하겠네요.

가와카미 그리고 아마 해외에서 4chan 같은 게 유행한다는 건, 그런 사회적 약자를 위한 문학이라는 게 해외에 없어서가 아닐까 생각해요. 현실 사회에서는 집에만 틀어박힌 채 인터넷에만 있을 법한 사람들을 위한 문학이 애니라든가 만화 같

1 電車男, 2ch의 독신남 게시판에서 일어났던 일. 한 소심한 오타쿠 남자가 전철에서 취객에게 폭행을 당할 뻔한 여성을 구해주어 데이트를 하게 되면서, 2ch 게시판 사람들의 도움을 받아가며 우여곡절 끝에 사랑에 골인한다는 이야기. 큰 인기를 끌어 영화, 만화, 드라마로도 나왔다. 실화가 아닌 가공의 이야기라는 설이 유력하지만, 2ch이 널리 알려진 계기이기도 하다.

은 형태로 존재하는 유일한 나라가 아마 일본일 거예요. 그러니 일본 것이 해외에서도 인기가 있죠.

나카무라 그렇구나. 계몽하는 방향이 아니라 즐기게 하는 데 특화된 그런 게 많으니까요, 일본에는. 이렇게 저렇게 하라고 말하지 않는달까.

가와카미 그렇죠. 긍정하잖아요. 계몽적인 부분이 없다는 건 맞는 말씀이라고 봐요.

나카무라 그렇구나. 긍정이라. 하기야 그건, 해외는 모르겠지만, 일본에는 별것이 다 있으니까.

가와카미 정말 별것이 다 있죠.

스즈키 일본이 말이죠. 분명 애니나 만화는 한때 미국 서해안, 거기서부터 영국, 유럽, 여러 곳으로 갔지만요. 거기 모여드는 사람들은 정말 일본인 같아요. 굉장히 닮았거든요. 그때까지 본 외국인들하고는 전혀 다른 타입.

가와카미 표정부터 다르죠.

스즈키 어쩐지 넋을 놓고 있달까.

나카무라 지브리 작품은 다른 일본의 애니메이션들과 같지 않다고 받아들이잖아요. 좀 더 보편적인 작품으로 생각하지.

스즈키 그건 구분해주죠.

나카무라 그렇구나. 그건 다행이네요.

가와카미 지브리는 별개로 치더라도, 일본 애니는 일반적인 외국인들에게는 통하지 않는다고 여겨져요. 하지만 여자에게 인기가 없다거나 그런 사람들에게는 아마 꽂히는 요소가 있는 게 아닐까 해요. 외국에서는 그런 사람들을 위해서는 콘텐츠를 만들지 않는 것 같아요. 그러니 일본의 콘텐츠가 통할 여지가 있는 거죠.

요네쿠라 하긴 그래요.

가와카미 그러니 해외에 없는 것이 존재한다면 경쟁력이 있을 것 같은데, 그 사람들이 자기네 나라에서 같은 걸 만들기 시작한다면 역시 지역색을 가진 게 유리하지 않을까 하는 게 제 생각입니다.

모든 다양성을 사랑하자

스즈키 하지만 뭐라 해야 좋을까. 이 『교단 X』가 바로 그렇지만, 주된 네 명의 주인공이라고 할까요, 다들 각자 마음에 어둠을 가지고 있는 셈인데요.

나카무라 그렇죠.

스즈키 그런 면에서 말하자면 그건 지금 세계 공통이잖아요.

나카무라 네. 역시 테러리즘 이야기라든가, 그런 건 지금의 세계를 의식하고 쓰기는 했습니다.

스즈키 영화로 말하자면, 저는 여러분보다 오래 살았으니까 굉장히 실감하는 게, 세계를 불문하고 액션이 됐든 연애가 됐든 뭐가 됐든, 어떤 시대까지는 모든 작품의 테마가 가난의 극복이었어요. 구로사와 아키라는 어떤 작품을 만들든 밑바닥에 그게 있었죠.

그런데 일본이 그랬듯, 고도경제 성장으로 풍요로워졌을 때, 그다음은 마음의 문제가 됐죠. 마음을 어떻게 해나가느냐 하는. 그렇게 보면 이 소설을 읽었을 때도, 이건 그런 것의 다음을 제시해주는 것 아닐까 하는 생각도 들었거든요.

가와카미 그래서 종교인 거죠. 현대의 종교예요, 이건.

나카무라 그렇죠. 신 같은 게 없는, 교의나 종교죠. 역시 대단해요. 어쩐지 좀 감동했는걸요.

스즈키 네?

나카무라 아뇨, 어쩐지 굉장히 기뻐요. 쓰길 잘했다는 생각이 드네요(웃음).

요네쿠라 전 진짜로 구원을 받았는데요.

나카무라 네? 무슨 말씀이세요?

요네쿠라 모든 다양성을 사랑하자는 메시지가 굉장히 많이,

여기저기 뿌려져 있잖아요. 관용을 가지자, 허용하자. 용서하자는 말이 나오잖아요. 저는 여러 나라 사람들과 일을 하고 있으면 가끔 미아가 되곤 해요. 이 국경 없는 시대에 지구는 좁아졌고, 여러 나라 사람들과 접하고 있으면 자기 자신이 굉장히 텅 비는 때가 있어요. 설명이 잘 안 되지만.

스즈키 마음은 이해해요.

요네쿠라 어쩐지 슬퍼지기도 하고. 구체적으로 말하자면 전 하이스펙 핸드폰의 시스템 같은 걸 개발도상국에 팔거나 하는 일을 하는데요, 그 지역의 인프라를 정비하는 거예요. 그게 그 나라의 문화를 방해하기도 하고.

스즈키 이 책에서도 그런 얘기가 나오죠.

요네쿠라 네. 영리 목적으로 하는 일이라거나, 그 나라의 문화라든가, 좋은 것들을 돈과 맞바꾸어 잃어버리게 만든다거나, 저 같은 인간이 너무 큰 생각을 하는 거 아닌가 싶기도 하고.

스즈키 하지만 현실에서는 아프리카의 핸드폰 보급률이 80퍼센트에 이르죠.

나카무라 그렇게나 됐나요, 벌써?

요네쿠라 그런 걸 생각하면 엄청 슬퍼지기도 하고, 반대로 그들의 문화와 싫어도 대치하면서 일해야만 하니까, 있을 수 없는 일이 잔뜩 일어나요. 재미있는 일도 있고요(웃음). 게다가

자신이 대응해나가지 않으면 이 글로벌 사회에서 살아갈 수 없다는 공포도 있고. 상대를 이해해주어야만 한다, 내가 기준이 아니다. 내 상식은 그들의 비상식이란 생각도 함께. 그러고 있으면 굉장히 피곤해질 때가 있죠.

하지만 이 책을 읽어보면 인정한다는 것, 허용한다는 것, 다양성이 있어도 되지 않느냐 하는 이야기가 나오니까, 저 같은 상황에 놓인 사람은 아마 굉장히 구원을 받은 기분이 들 거예요.

나카무라 그렇군요. ……정말 기쁘네요.

요네쿠라 어쩐지 죄송합니다. 저 같은 사람이.

나카무라 아니요, 굉장히 기뻐요. 이 세상도 장소에 따라서는 일본과 정말로 다르니까요. 감각이라든가 발상 같은 것도. 그러니 악을 묘사하려 해도, 그럼 아프리카의 악은 뭘까 생각하고 조사해보면, 역시 일본과는 전혀 다른 거예요. 좀 더 막무가내랄까, 난폭하달까. 빈곤의 수준도 다르고요. 어디서 읽었던 에피소드인데요. 일본에서 매춘하는 필리핀 여성이 있었는데, 그녀는 너무 과로한 나머지 몸이 망가져 죽었어요. 번 돈은 가족에게 보냈고요. 그리고 그녀에 대해 쓴 필자가, 가족은 그 돈을 어디에 썼을까 궁금해져서 필리핀에 가봤죠. 그랬더니 엄청나게 낡은 집에 어머니 혼자 살고 있었다나요. 돈은 어떻게 했느냐고 물었더니, 전부 복권을 샀다는 거예요. 정말

뭐라고 할까요. 가난해서 돈 쓰는 방법도 몰랐던 거죠. 더 많이 벌 수 있다는 말을 들으면 그럼 그거 해보자 하는 식으로. 이번에는 꽝이었지만 다음 달에는 잘 될지도 모르지 하면서. 정말 발상과 감각이 달라요.

가와카미　저도, 애초에 아프리카는 왜 가난한지, 동남아시아는 왜 경제가 발전하고 있는지를 남에게 들었는데요. 일본 사람이니 어쩌면 편견을 가졌는지도 모르지만.

기본적으로 ODA라든가 하는 경제 원조는 발전시키지 않기 위해 하는 거래요. 그 나라를 계속 부패시켜서, 독립할 수 없도록 만들기 위해 원조를 한대요. 그런데 일본만은 그런 걸 잘 모르고, 분위기를 파악하지 못하고, 그 나라의 경제 발전을 위해서라고 생각하면서 경제 원조를 해준다는 거죠.

일본 ODA의 특징은 엔화 차관이 많은 거라 곧잘 비판을 받는데요, 주는 게 아니라 빌려주는 거예요. 빌려주는 게 전제라 제대로 된 투자가 되니까 원조를 한다는 거래요. 공짜로 줘버리면 대체로 부패가 시작되고.

요네쿠라　자원봉사가 아니네요.

가와카미　아니에요, 아니에요.

요네쿠라　그건 대등한 관계네요. 비즈니스로서.

가와카미　그러니 동남아시아라든가, 일본이 원조하는 곳이란 그 후의 경제가 발전할 가능성이 높고, 그래서 유럽이나 미국

에서 공격을 많이 받죠.

스즈키 요전에 아소 장관[1]이 그 사실을 연신 호소했죠. 돌려받는 거라고 하면서. 좀처럼 이해받지 못했을 거예요.

가와카미 네. 그게 중요하죠.

스즈키 그건 설명이 서툴렀던 거예요.

가와카미 맞아요.

스즈키 하지만 큰 관점에서 보면, 그야말로 선진국이란, 일본을 포함해 대중 소비사회가 끝나가려 하거든요. 하지만 동남아시아는 이제부터죠. 확 넓어질 거예요. 아마도. 그러니 그 과정에서 아까 같은 이야기. 벌어온 돈을 복권에 써버린다는 것도, 그 흐름 속의 하나라는 생각이 들지만요.

나카무라 격차가 엄청나니까요. 그쪽은.

스즈키 제가 아는 학자 중에 동남아시아에 대해서만 글을 쓰는 친구가 있는데, 그런 부분을 깊이 공부하고 있더라고요. 저도 그 사람의 책을 통해 처음 알았지만, 늙어가는 아시아, 소비하는 아시아. 사실은 이미 저출산 문제가 시작되고 있고요. 자녀가 둘 이상 태어나는 나라가 없어요. 그렇게 되면 5년, 10년 안에 일본을 따라잡는 거죠. 그게 아시아의 현실.

1 아베 내각에서 제17대, 18대 재무장관을 역임하고 있는 아소 다로(麻生太郎, 1940년~)를 말한다.

나카무라 환경문제 같은 것도 여러모로 나올 테죠. 중국 같은 경우 이미 나왔고요.

스즈키 무슨 일이 어떻게 벌어질지. 엄청난 규모로 정말 많은 일이 일어날 것 같아요. 그 속에서 어떤 영화를 만들어야 하나 (웃음).

요네쿠라 그리고 또 어떤 책을 쓰실지 하는 것도요.

나카무라 그렇죠(웃음).

-구성: 단바 게이코[1]
라디오 프로그램 「스즈키 도시오의 지브리 땀투성이」 2015년 12월 방송분에서
FM 도쿄의 가쓰시마 고이치

1 丹羽圭子

어두운 소설이 많이 읽히는 시대가 다시 온다

— 『밤을 넘어서다』를 둘러싸고

마타요시 나오키

예술가, 소설가. 1980년생. 요시모토 크리에이티브 에이전시 소속. 아야베 유지[1]와의 콤비 '피스'로 「킹 오브 콩트 2010」 준우승. 2015년, 『불꽃』으로 제153회 아쿠타가와상 수상. 『밤을 넘어서다』는 2016년 쇼가쿠칸에서 간행.

1 綾部祐二

'소설'을 다시 읽고 싶어지는 책

스즈키 책을 정말 좋아하시는군요.

마타요시 좋아하죠.

스즈키 깜짝 놀랐어요. 못 당해내겠다고.

마타요시 에이, 뭘요.

스즈키 이 책(『밤을 넘어서다』), 밀도가 아주 높아서.

마타요시 (웃음)그렇지 않아요.

스즈키 이거 직접 쓰신 거죠.

마타요시 처음에는 말했던 걸 그대로 옮겨 적었지만요, 그걸 다시 구어체로 고쳐 썼죠.

스즈키 정보량이 많더라고요. 제가 읽었던 책도 몇 권 있었지만. 마타요시 씨 세대의 책도 있는데 그야말로 근대 문학, 아주 옛날 소설도 많고.

마타요시 원래는 교과서에 있던 것부터 읽기 시작했는데요, 궁금했던 건 의외로 그 정도 시대의 것이 많더라고요.

스즈키 다자이 오사무라든가 말이죠. 저도 그렇게 열심히 읽지는 않았지만, 『인간 실격』, 그건 남더라고요.

마타요시 맞아요.

스즈키 그게 그 나이를 넘어서면 또 읽는 법이 달라지고.

마타요시 읽는 시대에 따라서 다르죠. 작품 자체는 달라지지 않았지만 자신이 바뀌니까 또 다른 데서 감동하기도 하고, 재미있어요.

스즈키 『인간 실격』은 매년 읽으신다면서요. 연초에.

마타요시 네. 처음에는 재미있어서 읽었지만, 지금은 약간 연구하듯 읽게 됐어요.

스즈키 놀랐어요. 전 『인간 실격』을 그렇게 깊게 읽은 적이 없어서. 제대로 읽어봐야겠다고 생각했죠(웃음). 다자이 작품 중에선 『여학생¹』을 다시 읽어볼까 하고 있어요. 마음에 걸리는 부분이 있거든요.

제가 올해 67세인데, 우리 세대가 읽었던 작품을 전부 읽으셨다는 게 마타요시 씨의 큰 특징인 것 같네요.

마타요시 그러게요. 같은 세대 중에서 근대 문학을 고집하는 사람은 별로 없었어요.

스즈키 그래서 생각났던 게, 『원피스』를 그리는 오다 에이이치로² 씨. 그분도 우리 세대가 보던 영화를 엄청나게 보고 계시거든요.

마타요시 아아, 그렇구나.

1 女生徒
2 尾田栄一郎

스즈키 이런 얘기를 너무 떠들고 다니면 야단맞겠지만, "『원피스』는 그 시대의 그 영화죠?"라고 말했더니 오다 씨가 "남들 앞에선 말씀하지 마세요" 그러시더라고요(웃음). 그런 게 있지 않을까 해요. 요컨대 사람들이 많이 읽고 있는 것보다 조금 전의 것을 보거나 읽거나.

마타요시 그런 면이 있을 것 같아요. 저희 바로 윗세대 분들이 했던 일, 새롭다고 여겨졌던 일들이 있고, 그럼 그것과는 반대로 해서 다음에 해보고 싶었던 일이 사실은 그보다 하나 더 윗세대가 했던 일들이기도 하고. 애초에 윗세대가 해왔던 일들에 대한 카운터가 될 일을 아래 세대가 하고, 그걸 본 그 아래 세대가 또다시 카운터를 하는. 나선형이라면 좋겠지만 어쩌면 왔다갔다 반복되는 때가 있을지도 모르겠어요.

스즈키 제 친구 중에 안노 히데아키[1]라는 애니메이션 영화감독이 있는데, "우리는 카피의 카피 세대죠"라는 표현을 쓰더군요(웃음). 그리고 사소설[2]을 좋아하신다면서요.

마타요시 맞아요.

스즈키 놀랐어요(웃음). 아직 서른다섯 정도밖에 안 되셨을

1 庵野秀明
2 私小説. 작가 스스로를 일인칭 주인공으로 자신의 체험이나 심경을 고백하는 형태로 표현하는 소설을 말한다.

텐데.

마타요시 네. 올해 서른여섯입니다.

스즈키 이젠 유행 지났잖아요, 사소설은.

마타요시 유행하지 않죠. 멸종 직전인 것 같고.

스즈키 그것도, 이런 책을 쓰는 계기가 됐나요?

마타요시 다자이 오사무를 비롯한 근대 문학은 자기에 관해 쓰는 경우가 많았잖아요. 그 영향이 역시 있죠. 임팩트가 강하고 재미있어서, 아직도 그런 걸 찾아서 읽고 있어요.

스즈키 놀랍네요, 정말.

— **야마자키** 상경해서 살고 계셨던 곳이 우연히 다자이 오사무가 살았던 곳이었다면서요.

마타요시 맞아요.

스즈키 우연이 아니겠죠. 그건 의도적으로 그런 데 살았던 거죠?

마타요시 어, 아니에요. 시부야의 부동산에 가서, 그날 안으로 집을 결정해야 했거든요. 양성소가 아카사카에 있어서 마루노우치 선으로 한 번에 갈 수 있어야 하니까, "오기쿠보에 괜찮은 방 없나요?" 하는 식으로 물어봤더니 "오기쿠보에는 없지만 미타카까지 가면 있죠" 하시는 거예요. 시간도 없어서 거길 보러 갔죠. 좀 낡긴 했지만 여기 괜찮네 하고.

스즈키 머릿속에 다자이에 대한 건?

마타요시 그냥 대충, 미타카는 다자이가 살았던 데였지 정도는 있었죠.

스즈키 보통 팬이 아니니까(웃음).

—**야마자키** 다자이 오사무가 살았던 집터에 연립 주택이.

스즈키 집터였구나.

마타요시 우연이었지만요. 옛날 주소 표기는 지금과 다르잖아요. 몇 초메[1]가 아니고 몇천 번 같은 표기.

스즈키 숫자가 크네요.

마타요시 다자이의 집이 상당히 가까웠겠네, 생각하고 근처를 산책하면서 찾아봤지만 도저히 찾을 수가 없더라고요. 그래서 도서관에 가서 지도를 알아봤더니 '현瑰'이라고 적혀있는 주소가, 그때 제가 살던 집이었던 거예요. 집 아래에는 제대로 재현할 수 있도록 토대를 남겨놨다고 하고.

지금은 '피스'라는 콤비로 활동하지만 그 전에는 '센코하나비'라는 콤비였거든요. 그때 곧잘 이노가시라 공원에서 연습했어요. 그런데 늘 쓰던 장소에서 갑자기 공사를 시작해서, "여기에 뭐 생기나?" 했더니 옥상에 로봇 병사가 생기는 거예요. "야, 저거 좀 봐." 지브리의 뭔가가 들어서나 했죠. 바로 그 언

1 丁目

저리에서 계속 살았어요.

스즈키　『불꽃』에선 기치조지 얘기가 많이 나왔죠. 선배가 살던 곳까지 걸어서 가는 장면은 "아, 거기 근처구나" 싶었어요. 자꾸만 관심이 그쪽으로 가서(웃음).

기치조지가 무대인 소설을 제가 잘 몰라서 일지도요. 스튜디오 지브리는 원래 기치조지에 있었거든요.

마타요시　아, 그렇구나.

스즈키　토큐 백화점 뒤에.

마타요시　와아아.

스즈키　무사시노분코라는 카페가 아직 있을 텐데.

마타요시　있어요.

스즈키　그 위였어요.

마타요시　앗, 그랬구나.

스즈키　거기가 출발점이었죠.

마타요시　헤에. 무사시노분코는 자주 다녀요.

스즈키　그렇군요(웃음).

마타요시　카레랑 커피랑.

스즈키　맞아요 맞아요. 거기 주인 영감님 아직 건강하시죠?

마타요시　시모렌자쿠에 살았는데, 그러고 보니 그 근처를 산책할 때, 이것도 아마 지브리 거 아닐까 하는 건물을 자주 봤

어요.

스즈키 그 근처에서 전시물을 만들거나 하죠.

마타요시 아아, 역시 그렇구나. 외관 느낌상 아마 그럴 거라고 생각했어요.

스즈키 대충 도코로자와부터 타마 언저리쯤에서 영화를 만들었거든요. 『귀를 기울이면』이나 『폼포코 너구리 대작전』도 그 근처였고.

마타요시 뉴타운.

스즈키 네.

마타요시 세이세키 사쿠라가오카 역까지 보러 간 적 있어요. 『귀를 기울이면』의 무대가 됐던.

스즈키 고맙습니다(웃음). 대충 그 근처랑, 그리고 야쿠시마 쪽이죠. 『모노노케 히메』라든가 『나우시카』라든가. 아무튼. 다 읽은 지는 얼마 안 됐지만 전 이 책에 감동했어요.

마타요시 고맙습니다.

스즈키 솔직히 고백하자면 꽤 오랫동안 소설을 읽지 않았거든요. 책은 좋아하지만 소설에서는 좀 떠나 있었어요. 어느 날 『문학계』 편집장님한테서 잡지를 받았고, 그분이 추천하셔서 『불꽃』을 읽었는데, 솔직히 말해 놀랐죠(웃음). 왜냐면 전, 언어가 난폭해서 표현은 잘 못하지만요. "어떻게 이런 고전적인 소

설을 쓰는 사람이 이 세상에 있지?" 거기에 놀랐던 거예요.

마타요시 네, 네.

스즈키 첫머리의, 아타미 장면. 만담을 하지만 다들 불꽃을 보고 있잖아요. 자 그러면, 할 때 퍼엉 불꽃이 올라가고. 저는 영화가 업이다 보니 저도 모르게, "이건 어떻게 찍을까?" 하는 생각을 하거든요. 이러면 주인공의 입장을 아주 잘 이해하게 되죠. 강렬한 인상이었어요. 아아, 지금도 이런 걸 쓰는 사람이 있구나 하고.

마타요시 낡았다고 여겨져서 아무도 안 할 거 같지만요. 제가 개인적으로 근대 문학을 읽은 다음 현대 문학을 읽었으니까, 현대 문학의 새로운 방향, 모두가 점점 전위적인 데에 도전해 나가는 이 흐름 같은 게 어쩐지 제 안에서는 낡은 것처럼 느껴졌어요.

스즈키 저는 그 후에, 역시 요즘 화제인 나카무라 후미노리 씨의 『교단 X』를 읽었거든요. 그랬더니 양극단이어서(웃음).

마타요시 그렇죠.

스즈키 듣자하니 두 분이 서로 친하시다면서요.

마타요시 네.

스즈키 그래서 세상이 대체 어떻게 된 건가 해서요. 하지만 아무튼 이 『불꽃』이 불을 지펴서, 그야말로 모두를 소설로 향

즐거운작가들과의 대화

하게 했죠.

마타요시 그랬다면 기쁘겠지만요. 창작에 대해 말씀드리자면, 전 소설이라는 형태로는 아직 하나밖에 쓰질 않았기 때문에. 스즈키 씨는 줄곧 몇 년이나 작품을, 프로듀서의 입장에서 만들어오셨잖아요.

스즈키 저는 회사를 유지해야만 하니까요(웃음).

마타요시 아니, 그래도 그게 보통은 못 하는 일이잖아요. 그 단계 단계마다 넘어야만 하는 것들이 있죠. 처음에는 조금 심플했던 것 같은데, 주위의 "쟤는 반드시 해내겠지" 하는 기대치라든가 압박감 같은 것들이 점점 드러나기 시작하고요.

스즈키 『바람계곡의 나우시카』가 제일 행복했죠. 저는『아니메주』라는 잡지의 편집장을 한 적이 있는데, 거기서 미야자키 하야오가 만화를 연재했어요. 남이 만든 작품을 따라가는 게 점점 귀찮아졌는데, 연재했더니『나우시카』가 인기가 있어서, 이걸로 영화를 만들어볼까 했죠. 그랬더니 그걸 토대로 책을 만들면 좋겠다는 말이 나오고. 처음에는 그런 식으로 영화를 만들었으니까 만드는 게 굉장히 즐거웠죠. 그래서 두 번째인 『천공의 성 라퓨타』가 되니까, 솔직히 말해 즐거운 마음은 조금씩 희미해졌어요. 만들어야만 하니까 만든다는 느낌.

마타요시 게다가 기대치도 엄청 높아지고 말이죠.

스즈키 당시에는 그렇게 높지 않았지만요. 하지만 역시 업무의 요소가 들어가기 시작하니까 그게 괴로웠어요. 더 단순하게 만들고 싶었달까. 업무는 잡지 편집으로 이미 충분히 하고 있었으니 영화를 만들 때 정도는 그런 데에서 해방되고 싶었죠.

감독과 프로듀서의 관계

마타요시 작품을 만들기 위해 다양한 사람을 만나 이야기를 나누거나 제안하거나 하시나요?

스즈키 처음에는 특히 그랬죠. 제 역할이니까요. 뭐, 중간부터 그런 건 별로 하지 않게 되었지만요. 지금이니 하는 말이지만 미야자키 하야오가 『칼리오스트로의 성』을 만들었을 때는 전대미문이라 할 만큼 관객이 없었어요.

마타요시 그랬던가요?

스즈키 엄청난 적자였죠. 그렇게 되면, 영화 업계는 냉혹하니까요. 평판이 좋고 말고는 상관없어요. 관객이 왔느냐 아니냐가 중요하니까요. 그는 당시 어떤 회사에 있었는데, 이대로 가면 두 번 다시 영화를 만들 기회는 없겠다고 했을 때 마침 저와 만났어요. 저는 『칼리오스트로』를 정말 재미있다고 생각했

거든요. 이 사람은 재능이 있구나 했죠. 하지만 그는 이미 회사를 관두고 애니메이션에서 손을 씻으려고 했어요.

마타요시 앗, 그랬나요?

스즈키 "그런 말 하지 말고 조금만 더 뭔가 해보죠"했죠. 그가 팔리는 작품을 만들 수 있을지 어떨지는 아무런 보장도 없었지만, 함께 해보면 재미있지 않을까 하고. 어쩐지 마음이 맞았거든요. 사람의 만남이란 참 신기하죠.

마타요시 그래도 이상적인 시작이었네요.

스즈키 저는 잡지일을 하고 있었으니, 그럼 만화라도 해보겠느냐고 했고, 그렇게 시작한 게 『나우시카』였어요. 그는 애니메이션 회사를 그만두었으니까 그 연재로 가정을 지탱해야 했거든요. "원고료는 얼마나 받을 수 있을까요?"하더라고요 (웃음).

마타요시 현실적인 부분이네요.

스즈키 그렇죠. 왜냐면 그는 그림책을 그리고 싶었지만 그림책으로는 먹고 살 수가 없고, 무엇으로 먹고 살아야 하나 정말로 고민했을 때였거든요. 지금 돌이켜보면 그때가 그에게는 가장 큰 전환점이었을 거예요.

마타요시 『나우시카』는 물론 엄청나게 재미있지만, 그렇게까지 모두에게 충격적인 작품으로서 받아들여졌던 이유는 뭘까요.

스즈키 글쎄요. 저는 곁에 있었을 뿐이라서요. 다만 『터치』를 비롯한 러브 코미디 작품이 인기 있는 그런 시대였어요. 『주간 소년 매거진』, 『주간 소년 선데이』, 『주간 소년 점프』에서 다들 일상의 이야기만 했거든요. 그래서 처음 어떤 걸 할까 하는 회의 자리에서, 저는 "장대한 게 좋겠다"고 했죠. 요컨대 다들 하지 않는 반대의 것.

마타요시 역시 그렇죠.

스즈키 애니메이션 잡지니까, 저한테는 그 만화로 인기를 얻으려 한다거나 그런 생각이 전혀 없었어요. 그러니 마음이 편했죠. 뭐 좋아하는 거 없냐고 물어봤더니 그가 조심스럽게 나우시카란 게 있다고 그러는 거예요. "뭔데요, 그게?" 물어봤더니 "그리스 신화에 이런 여자애가 있어요" 하며 이야기를 꺼내더군요. 그래서 만화가 시작됐죠.

마타요시 그리고 『나우시카』를 영화로 만들고, 『라퓨타』는 만들 필요를 느끼고, 그 후가 『이웃집 토토로』하고 『반딧불이의 묘』가 되는 거군요. 그쯤부터는 다음 운영을 계속해나간다는 비전 같은 것이 점점 생겼나요?

스즈키 아무것도 없었죠.

마타요시 그때는 없었군요.

스즈키 없었어요. 마지막까지 없었고요. 지금도 없지만.

마타요시 지금도 없어요?

스즈키 그야 단판 승부니까.

마타요시 아, 그렇구나.

스즈키 지브리는 한 편을 냈다가 망하면 끝이에요. 극장용 영화니까. 한 작품이 망하면 내일이 없어요. 이런 상황도 가능하다면 즐겨보고 싶긴 합니다만.

마타요시 그건 스태프 모두의 공통된 인식인가요?

스즈키 어디까지 자각하고 있는가는 둘째 치더라도, '망하면 내일은 없다'라는 감각은 어딘가에 다들 가지고 있죠. 하지만 그럴 때 다들 분위기가 밝아져요.

마타요시 (웃음)어쩐지 알 것 같긴 하지만요.

스즈키 진짜로 밝아지는걸요. 그야 『나우시카』는 딱히 성공시키려고 했던 게 아니라 우연히 성공한 거고요. 『라퓨타』 때도, 만드는 쪽이야 힘들었겠지만 성공할 것 같았고(웃음). 그리고 『토토로』와 『반딧불이』. 이것도 어쩐지 잘 되지 않을까 생각하고 있었는데 나중에 물어보니까 다들 그렇게 생각하진 않았더군요. 결정적이었던 게 『마녀 배달부 키키』인데요. 이건 사실대로 말하면 처음 기획한 건 저희가 아니었어요. 야마토 운수[1]에서, 꼭 만들고 싶은데 어떨까요 하고 기획을 가져왔거든요.

1 ヤマト運輸, 일본의 유명 택배회사. 검은 고양이 로고로 잘 알려졌다.

별로 깊은 생각도 안 하고, 그것도 괜찮지 않을까 했어요. 결국 미야 씨랑 같이하게 됐지만요.

영화를 만들기 시작하면 한쪽에서는 흥행 이야기가 나오잖아요. 그러니까 배급사인 도에이에서 이런 말이 나오는 거예요. "야마토 운수는 전국에 영업소가 잔뜩 있는데 예매권은 사주지 않는대요?" 제가 "무슨 말인가요?" 그랬더니, 요컨대 영업소가 잔뜩 있으니까 한 군데에서 10장씩만이라도 팔아준다면 장사가 될 거란 생각에, 자기네가 배급을 맡았다는 거죠. 그런데 약속을 어길 거냐고. "언제 약속을 했다고 그래요" 그랬더니 "스즈키 씨, 『나우시카』, 『라퓨타』, 『토토로』로 넘어가면서 점점 (흥행성적이) 떨어지고 있어요" 그러는 거예요. 그게 뭐 어쨌다는 거야 생각하고 있으려니, "미야자키 씨도 이게 마지막입니다" 하는 거 있죠.

전 몰랐던 거예요. 영화를 만드는 게 행복해서 천하태평이었달까. 그래서 엄청 당황했어요. 잊을 수도 없죠. 그 말을 했던 게 하라다 씨라는 분이었는데, 나중에 감사하게 되지만요. 그 자리에서 니혼 TV로 달려갔어요. 홍보를 해야겠다고. 처음이었어요. 앞으로 만들지 못하게 되면 큰일이란 생각에.

마타요시 그랬군요.

스즈키 그래서 니혼 TV에다 "지금 만들고 있는 영화에 중간

부터 투자하지 않겠습니까?"라고 했죠. 막무가내였어요. 그랬더니 놀랍게도 담당자인 요코야마 씨라는 분이 반응을 해주셨어요. 그 후로는 일이 척척 진행돼서 『마녀 배달부 키키』는 당시 사상 최대의 히트를 기록했죠. 정말 운이 좋았달까……. 운이 좋고 나쁘고 밖에 없었네요(웃음).

마타요시 지금 말씀만 듣고 있으면 스즈키 씨는 정말 엄청나게 천하태평인 분인 것 같은데요.

스즈키 이건 일부러 그러는 것도, 재미있으시라고 하는 말도 아니에요. 『마녀 배달부 키키』 때도 아직 잡지 편집장이어서, 양다리를 걸치고 있었거든요. 그러니까 영화에 대해서는 건성인 면이 있었죠. 본업은 잡지고, 이쪽은 진지하게 했어요. 돈을 버는 쪽을. 하지만 영화 쪽은, '최악의 경우 안 되더라도 어쩔 수 없지' 하는 마음이 어딘가에 있었죠.

진지해진 건, 지브리 전속이 된 『추억은 방울방울』부터. 하지만 그래도 어딘가 태평했어요. 왜냐고 해도, 저도 잘 모르겠어요. 그런 별 아래 태어난 거라고 스스로 인정해버렸어요.

마타요시 『마녀 배달부 키키』 이전의, 그렇게까지 심각하지 않으셨을 때도 작품 자체는 전부 재미있었잖아요. 건성이라고 표현하시는 게 맞을지는 모르겠지만, 즐기면서 만들었기 때문에 가능했던 부분도 있었을까요?

스즈키 미야자키 하야오란 사람이 엄청난 노력가예요. 그게 컸죠. 처음 만난 게 아까도 말씀드렸듯 『칼리오스트로』를 만들고 있을 때였는데, 취재를 나갔더니 "당신은 애니메이션을 소재로 아이들을 속이는 책을 만들고 있죠?" 그러는 거예요. "그런 잡지에 협조할 수 있겠나?" 하면서(웃음). 하기야 그 말이 틀리지 않다고 생각했지만, 그대로 물러나는 것도 분하잖아요.

그래서 말이죠, 근처의 의자를 가져와서, 일하는 그의 곁에 앉았어요. 딱히 말을 걸 것도 아니면서. 아마 오후였던 걸로 기억하는데요, 그는 그 후로 계속 일을 했어요. 한마디도 말을 걸지 않고. 나도 옆에서 내 일을 했는데, 정신이 드니 새벽 4시나 됐더라고요. 갑자기 벌떡 일어나더니, 잊을 수도 없어요, "내일은 9시입니다" 그러는 거예요. 저녁 9시인가 했더니 아침 9시라고(웃음).

마타요시 엄청나다!

스즈키 그리고 다음 날도 9시에 가봤죠. 그랬더니 또 하루종일 아무 말도 하지 않고 새벽 4시까지 일하고.

마타요시 아니, 스즈키 씨는 취재하러 가셨던 거죠? 대답하지 않을 거란 말을 들으셨고. 그런데도 옆에 계셨던 거예요?

스즈키 네. 분하잖아요. '이 자식이⋯⋯' 싶었죠.

마타요시 보통 그런 소릴 들으면 돌아가죠.

스즈키 하지만 그쪽에서 먼저 말을 걸게 만들면 내가 이겼다는 생각이 들잖아요. 그랬는데 이틀째도 새벽 4시였고요. 이번엔 아무 말도 안 했어요. 그 다음 날에, 또 9시에 가봤더니 역시 와 있고요. 그런데 점심쯤이었나? 갑자기 콘티를 보면서 "이걸 뭐라고 하죠?" 하고 미야 씨한테 질문을 받았어요. 마침 자동차 추격 장면이었고, 그게 첫마디였어요. 그때 또 다른 편집부원을 데리고 갔는데, 그 친구가 경륜을 좋아했거든요. 그래서 "마쿠리[1]라고 합니다" 하고 대답했어요. 그랬더니 "마쿠리? 처음 들어보는 말인데" 하더라고요. "그런 테크니컬 텀(전문용어)이 있습니다" 했죠. 그리고 『칼리오스트로의 성』을 보니까 나오는 거예요. "마쿠레(추월해라)!"라는 대사가.

그때부터였어요. 계속 말을 걸더라고요. 처음 만났던 게 사흘 전이잖아요. 9월쯤이었던 걸로 기억하는데, 그해 12월 31일까지 계속 같이 있었죠. 새벽 4시까지 있지는 않았지만. 그래도 그는 무조건 새벽 4시까지 일하고, 아침 9시에 나오길 반복했어요. 심지어 휴일도 없이. 완전히 질렸죠. 이 인간 대체 뭐냐싶었어요.

1 まくり, 경륜용어. 앞서 달리는 선수를, 마지막 랩의 코너에서 바깥쪽으로 추월하는 전법.

마타요시 그렇게까지 했군요.

스즈키 『나우시카』 때도요. 진짜 기운이 넘쳐요. 『칼리오스트로』 때가 38세였고 『나우시카』 때가 42세였는데 계속 아침 9시까지 나와서 이튿날 새벽 3, 4시까지 그러더라고요. 『나우시카』만은 어쩔 수 없이 전부 같이했죠. 스스로 관여하기도 했고. 저는 딱히 그림을 그리는 건 아니니까 곁에 있으면 그만이라 그나마 편했지만요.

마타요시 그래도 꽤 힘들었을 텐데요.

스즈키 쉴 수 있었던 건 1월 1일뿐이었어요. 정말 부지런하다니까요. 세상에 이렇게 부지런한 인간이 있나 싶을 정도로.

마타요시 정말 대단한데요.

스즈키 언젠가 물어본 적이 있어요. "왜 이렇게 열심히 일하는 겁니까?" 그랬더니 "시간이 아까워서." 그러니 조금이라도 더 하고 싶다고. 그러다 개봉 시기를 맞추지 못할지도 모를 사건이 터지고, 콘티를 중간에 바꿨어요. 사실은 거신병과 오무의 싸움이 있었거든요. 그걸 없애버렸어요. 시기를 맞추기 위해. 속으로 그랬죠. 개봉이야 늦추면 되는데(웃음).

마타요시 대단하네요.

스즈키 그가 "일요일에 쉬자"라고 말을 꺼낸 게 『마녀』 때였던가요. 그때까지는 계속 똑같이 일했어요.

마타요시 아침부터 돌아갈 때까지 계속 일하는 거죠?

스즈키 맞아요.

마타요시 일단 체력이 좋네요.

스즈키 좋죠.

마타요시 저도 시간이 아깝다는 생각은 해요. 그래서 4시까지는 자지 않기로 했지만.

스즈키 아, 그런가요(웃음).

마타요시 네. 4시까지 자지 않고 있어요. 하지만 3시쯤부터는 써먹을 수 없을 정도지만요. 완전히. 잠만 자지 않는다는 수준. 책상 앞에서.

스즈키 쓰기 위해.

마타요시 네.

스즈키 하지만 역시 남이 없으면 안 써지나요?

마타요시 주위에요? 제 경우에는 없어요. 계속 혼자 있죠.

스즈키 있으면 노력할 수 있을 거예요, 아마. 어째 그런 기분이 드네요.

마타요시 누군가 있어 주면 좋을 텐데(웃음).

스즈키 다들 열심히 하고 있으면 쓰는 척이라도 할 테니까요.

마타요시 아무튼 대단하네요. 그렇게나 제작에 시간을 쏟을 만큼 지브리 작품 자체가 정말 디테일한 데에 집착한다는 뜻

이잖아요. 그걸 완성시키기 위해 집단을 어떻게 구성하는가에 굉장히 관심이 가네요. 미야자키 씨나 다카하타 씨 같은 분이 계시고, 스즈키 씨가 계시잖아요. 다들 어떻게 생각할까요. 어떻게 작품을 대하는 모티베이션을 유지하죠?

스즈키 이건 좀 이상한 이야기가 될 텐데, 미야자키 하야오라는 사람은 자기가 만들고 싶은 걸 만들어 본 적이 없어요. 늘 관객을 생각하죠. 철저해요.

마타요시 그건 대단한데요.

스즈키 설령 어떤 걸 만들고 싶다는 마음이 생겨도 포기하죠.

마타요시 이건 관객이 바라는 게 아니라는 거군요.

스즈키 맞아요. '지금이라면 이런 걸 만들어야 한다'는 사고 방식. 예를 들어 『토토로』의 속편을 만들지 않았던 이유는, 『2』를 만들면 장삿속이 된다는 거였어요. 그러면 스태프가 따라오겠냐고. 맞는 말이에요. 정말 그렇거든요. 젊었을 때는 곧잘 이런 말을 했어요. "아무튼 작품을 만들 때 중요한 건, 스즈키 씨, 세 가지예요." 첫째는 무조건 재미있어야만 한다. 이유 불문. 둘째는 다소 하고 싶은 말을 해야 한다. 셋째는 돈도 벌어야 한다. 안 그러면 다음을 만들 수가 없으니까.

마타요시 그거 중요하죠.

스즈키 생각보다 시원시원한 사람이구나 싶었던 게, 아까 말

한 『마녀 배달부 키키』 때였어요. 중간에 둘만 남았는데, 미야 씨가 그러더라고요. "스즈키 씨, 그만 접죠"라고. "네? 뭘요?" 그랬더니, "아니, 『마녀』는 만들 거예요. 그러나 지브리는 접을 거예요"라는 거예요. "처음부터 말했잖아요. 같은 스태프로 세 편을 만들면 인간관계가 엉망이 된다고. 그걸 정리하기 위해서는 모두 그만두게 하고, 다시 모이면 돼요." 전 크게 반대했어요. 기껏 재미있어졌는데 왜 그래야 하냐고요. 거기서부터였죠. 사원화라든가, 사람들의 급료를 높인다든가, 여러 가지로 손을 쓰기 시작한 게.

그래서 『모노노케』 때 미야자키 하야오가 예순 정도였는데, 제가 반대로 제안했어요. "미야 씨, 이젠 이것만 하고 접는 게 어때요, 지브리. 이젠 질리도록 만들었잖아요" 하고. 그랬더니 영 안 어울리는 소릴 하는 거예요. 사회적 책임이라느니(웃음). 당신 그런 생각을 하는 사람이 아니잖냐고 해주고 싶었지만요.

마타요시　대단해요. 좋은 관계네요.

스즈키　필연적으로 만난 거겠죠, 아마.

마타요시　미야자키 씨와 스즈키 씨 두 분의 업무 역할을 만약 한 사람이 한다면, 집단이 잘 돌아갈까요?

스즈키　잘 안 될걸요.

마타요시 왜 그럴까요?

스즈키 미안한 말이지만, 이런 생각이 들어요. 예를 들면 영화감독 이타미 주조 씨. 그분은 프로듀서 겸 감독이었죠. 엄청 재능이 있었지만 안타깝게 돌아가셨잖아요. 이유가 거기 있었던 것 같아요. 감독은 좋은 걸 만들면 되잖아요. 팔릴지 어떨지는 프로듀서에게 달렸죠. 두 역할을 혼자서 하니 잘 되질 않았다는 게 제 생각이에요. 당신은 만드세요, 전 팔겠습니다, 이런 관계여야 한다는 거죠.

마타요시 그러네요. 저도 라이브를 더 큰 곳에서 하려면 저랑 마음이 맞는 프로듀서를 찾아야만 하는, 그런 거겠죠 분명.

스즈키 그런 것 같아요.

마타요시 창작할 때는 거기에 집중해야만 한다는 거죠.

스즈키 네네. 미야자키 하야오는 정말 대단해요. 포스터 한 장도 그려주지 않아요. 홍보에는 전혀 관심이 없어요. 그러니 매번 포스터는, 제가 직접 해요. 로고도 전부 스스로 그렸고요. 왜냐면 그가 "난 상관없으니 당신이 해요" 그러거든.

마타요시 그래도 만드는 측면에서 보면 굉장히 고맙겠죠.

스즈키 그 말씀이 맞아요. 그가 저에게 진짜로 화를 냈던 건 『모노노케』를 만드는 도중이었는데요, 영화 홍보를 위해 여기저기서 취재가 들어오잖아요. 그때까진 미야 씨에게 취재를

맡겼는데, 문득 깨달았나 봐요. 왜 자기가 다 해야 하냐고. 자기 만드는 것만으로도 벅찬데 왜 인터뷰에도 응해야 하느냐고. 그건 프로듀서가 할 일 아니냐고. 엄청 화를 냈어요. 그날부터였죠. 제가 전면으로 나서기 시작한 게.

마타요시 그랬군요.

스즈키 그는 순수하게 만드는 환경에 있고 싶은 사람이에요. 그러니 홍보에는 거의 협조하지 않죠. 포스터 한 장도, 러프도 아이디어도 주는 법이 없어요. 제가 알아서 만들고, 이런 느낌이라고 하면 알았다고 대답하고, 스태프에게 돌린 다음, 거기서 고치고 끝이에요.

마타요시 저도 매달 혼자 라이브를 하거든요. 1시간 라이브인데. 저는 콩트를 꾸미잖아요. 그 이외의 부분에 대해서는 어떻게 하면 좋겠냐는 질문을 받으면 정신이 막 산만해져요. 뭔가 아이디어가 하나 떠오를 것 같다, 싶을 때 맥이 끊기면.

스즈키 이해해요. 그런 건 알아서 생각하면 되는데. 그럴 때 정말 미야자키 하야오는 대단하거든요.

마타요시 거기서 확실하게 할 말을 할 수 있다는 것 역시 대단하네요.

스즈키 "난 상관없잖아" 하는 거예요.

마타요시 상관없다고 했나요(웃음).

스즈키 네. 그래서 제가 무슨 홍보를 하든, 뭘 하든 그는 아무 관심도 두지 않아요. 하지만 딱 한 번, 이건 잊을 수도 없는데, 그가 물어봤던 게 『센과 치히로의 행방불명』 때. 제가 가오나시와 치히로로 홍보하기 시작했거든요. 그걸 신문인가 어디선가 봤는지, "스즈키 씨, 왜 치히로랑 가오나시로 홍보하고 있어요?" 그러는 거예요. "그런 영화잖아요" 했더니 "어? 하쿠랑 치히로가 아니고?" 하더라고요. "무슨 소릴 하는 거예요. 아니에요" 했더니 의아한 표정으로 돌아갔죠. 그 후로 모든 장면을 연결해서 시사회를 가지는 올 러시라는 게 있었는데, 그걸 본 날 조용히 제 방에 들어오더니 "스즈키 씨, 이해했어요. 가오나시 영화네, 이거" 그러더라고요(웃음). 만드는 사람은 그런 면이 있어요. 자기는 전혀 깨닫지 못하는 거예요. 이건 좀 디테일한 이야기가 되겠지만, 전 객관적으로 영화를 보려고 치히로, 하쿠, 유바바, 그리고 가오나시의 출연 시간을 더해봤어요. 그랬더니, 제일 많은 건 치히로지만. 2위가 가오나시였어요.

마타요시 아, 그렇군요.

스즈키 그렇게 되자 이건 미야자키 하야오의 잠재의식이라는 생각이 드는 거죠. 그러니 홍보하려면 가오나시로 할 수밖에 없고. 전 그런 걸 계산으로 정하거든요. 별로 감정을 넣지 않

고. 그 일이 참 재미있었어요. 하지만 그때는 진지했죠.

38세까지는 농땡이 피우지 않고 쓴다

— **야마자키** 마타요시 씨에게 질문이 있는데요, 아쿠타가와
상을 수상하신 후 개그 현장에서 사람들의 리액션이 바뀌었
나요?

마타요시 처음에는 물론 축복 무드랄까, "축하합니다" 같은 분
위기였죠. 저희는 콤비니까 콤비의 관계성 같은 데에서 그때
까지와는 다른 패턴이랄까 대화가 생겨났어요.

— **야마자키** 겉으로 보기에 달라졌다고 느낀 일은요?

마타요시 다소는 바뀌었다는 기분이 들어요. 이제까지는 딱
히 제가 무슨 말을 하든 "뭐라는 거야. 기분 나쁘게. 또 이상한
소리 한다"라고 하던 게, 무슨 말을 하는지 다들 귀를 기울여
주게 된 만큼 이제는 어중간한 소리를 할 수 없게 됐달까요.
다시 말해 전에는 보험을 깔아둔 감각으로 일할 수 있었지만,
이제는 그게 사람들 앞에 고스란히 드러나게 돼서, '어라? 별
로 안 웃네?' 싶어졌어요. 그건 아쿠타가와상을 받아서 웃기
지 않게 된 게 아니고, 제가 자신의 의지로 하는 말 중에도 제

대로 전해지는 것과 그렇지 않은 게 있더라고요. 처음으로 세상에 나온 기분이었어요.

스즈키 언어를 소중히 쓰고 있네요. 이 책에도 그런 말이 있었는데, 긴 문장을 쓴 다음 그걸 짧은 말로 나눠나간다는 데에 감탄했어요. 『행인[1]』이 나쓰메 소세키였던가?

마타요시 맞아요.

스즈키 거기에 관해서는 쓰지 않으셨는데, 별로 안 좋아하시나요?

마타요시 아뇨, 소세키는 전부 다 읽었지만 특히 인상에 남은 것부터 순서대로 쓴 거라서요.

스즈키 저는 『행인』을 좋아하거든요. 형이 신경쇠약인데 태양처럼 밝은 부인을 얻고. 하지만 결혼하자마자 그게 화가 나기 시작하고. 그 모습을 남동생이 보고 있죠. 그건 엄청나게 인상에 남았어요. 그리고 오다 사쿠노스케의 『부부 선재』. 가장 좋아하는 소설이거든요.

마타요시 정말요? 저도 좋아해요.

스즈키 오다 사쿠노스케란 사람은 정말 좋아해요.

마타요시 재미있죠. 아무 설명도 하지 않지만 두 사람이 함께

1 行人

있다는 걸 언어가 아니라 풍경으로 느끼게 해주는 게 굉장히 마음에 와닿아요.

스즈키 영상적으로 쓰는 걸 의식하시나요?

마타요시 콩트는 의상을 입고 자신이 그 역할이 되어서 하는 거고, 만담은 관객의 머릿속에 풍경을 재현시킬 생각을 하면서 말하는 거니까, 그런 버릇이 있었던 것 같아요. 문장을 쓸 때도, 영상적으로 쓴다고까지 깊이 생각하지는 않았지만, 독자의 머릿속에서 어떤 식으로 펼쳐질지는 대충.

스즈키 하지만 꼼꼼하게 쓰셨던걸요, 구체적으로. 반면 나카무라 후미노리 씨. 그분은 그렇게 안 쓰시잖아요.

마타요시 아~.

스즈키 전 어쩌다 그분하고 아는 사이가 돼서, 가끔 밥을 같이 먹곤 하는데, 그럴 때마다 "너무 세세한 묘사 같은 건 읽고 싶지 않잖아요, 현대는" 같은 말씀을 하셔요(웃음). "아니, 뭐 그렇긴 하지만, 전 고전파라서 읽고 싶은데요" 했죠. 그 사람 재미있어요.

마타요시 재미있죠, 나카무라 씨.

—**야마자키** 집필은 몇 시부터 하겠다고 정해놓으셨나요?

마타요시 일이 끝난 다음에 해요. 9시에 끝나면 그 이후에. 2시에 끝나면 포기할 때도 있지만요. 1시에 끝나면 쓰고요.

스즈키 매일 반드시 쓰시나요?

마타요시 뭔가를 꼭 씁니다.

스즈키 대단하네.

—**시마다** 예를 들면 다자이 오사무도 그렇지만, 과거의 작가들이 가지고 있던 파멸지향에 대한 동경 같은 게 있으신가요?

마타요시 글쎄요…… 파멸하는 스타일에 대한 동경은 아니에요. 무병장수라든가 가족의 무사와 번영을 엄청나게 구체적으로, 리얼하게 생각하면서 생활하기로 한 사람이 있다고 치면요, 그 사람의 글은 다자이나 아쿠타가와 같은 작품이 되기 힘들겠죠. 굳이 비교한다면 그쪽을 동경할지도 모르겠어요. 다만 불안하거든요. 지금은 애인도 없지만, 만약 애인이 생기고 결혼을 한다면, 지금은 막연하게나마 머릿속에 떠올라 있는 걸 전부 못쓰게 되는 것은 아닌가, 인간 그 자체가 바뀌어 버리는 건 아닌가 하는……. 그래도 그건 파멸을 동경하는 게 아니고요. 지금 생각하는 것을 할 수 있고, 다음 단계에 애인이 생긴다든가, 가족이 생긴다든가 한다면 그땐 또 더 재미있는 걸 쓸 수 있지 않을까 정도로 생각합니다.

—**시마다** 또 한 가지, 조금 전 스즈키 씨에게 작품을 계속 만들어나가는 것에 관해 물어보셨는데요, 지금 두 번째 작품을 만들어내시는 가운데, 기분상 첫 번째 작품 때와 다른 게 있다면요?

마타요시 어디 보자. 사실은 그걸 스즈키 씨께 여쭤보고 안심하고 싶었거든요. 『나우시카』 때는 즐거우셨다고 하니 역시 그런 거구나(웃음). 저도 『불꽃』 때는 솔직히 압박감을 못 느꼈거든요. 선배가 "야, 넌 그렇게 책을 좋아한다고 알려졌으니 다른 연예인이 쓴 글과는 차원이 다를 거라 생각할 거 아냐, 압박감은 없겠어?" 그러는 거예요. "아니, 솔직히 아무도 내가 쓰는 이야기에 기대도 안 하고, 그렇게 밝고 화려한 이야기도 아니니 화제가 되진 않을 거예요. 그러니 제가 좋아하는 장르로 표현해보고 싶어요"라고 이야기한 적 있는데, 정말 압박감은 없었어요. 그냥 즐겁게 썼죠. 그랬는데 엄청나게 화제가 되는 바람에, 그것 때문에 좀 겁을 먹긴 했네요(웃음).

스즈키 하지만 마타요시 씨의 소설은 아마 이제부터일걸요. 세상이 그렇게 되어가고 있으니까. 이거 한 번 읽어봐. 어둡다고(웃음).

마타요시 그렇죠.

스즈키 대단하거든요. 그 어둠이(웃음). 하지만 그게 무기니까.

마타요시 네.

스즈키 그런 걸 모두가 읽게 되는 건 이제부터죠, 아마. 아직은 과도기일 테니까요. 전 이걸 다시 읽고, 정말 그렇게 생각했어요. 그러니 이제부터예요, 파멸형인 사람이 나오는 건.

아까 제가 말했던 그 아타미에서의 장면. 그건 작가의 눈으로 보면 좀 선뜩할 정도예요. 그게 도입부로도 정말 좋았고.

마타요시 고맙습니다.

스즈키 앞으로 어떤 걸 쓰실지 굉장히 기대됩니다. 하지만 그때 또 한 가지 직업이 더 있다는 게 크게 작용할 거예요.

마타요시 그렇죠.

스즈키 글만 써서 먹고 사는 사람이 있는 나라는 일본뿐이거든요. 세계적으로 보면 다들 다른 직업이 있으면서 글을 쓰잖아요. 학교 선생님이기도 하고, 의사이기도 하고, 변호사이기도 하고. 다른 직업을 가진 사람이 글을 쓰면, 직업 작가와는 좀 다르니 기대치도 높겠죠. 한 세대 전의 것을 열심히 읽으셨으니 그게 어떤 형태가 되어갈지 매우 기대됩니다.

—**야마자키** 지금 쓰고 싶으신 게 많나요?

마타요시 잔뜩 있죠. 있지만 스즈키 씨 말씀대로 지속해나가는 어려움이 있잖아요. 소설은 제작비가 거의 들지 않으니 계속 쓸 수야 있죠. 하지만 출판해주질 않으니까요. 인터넷 같은 데에서 표현하는 거야 마음대로 평생이라도 할 수 있지만, 조금 더 압박감을 느끼면서 해보고 싶은 마음도 있어요. 그런 의미에서 보면, 매번 승부가 되지요.

—**야마자키** 지금 쓰시면서 '즐겁다'고 생각하시나요?

마타요시 즐겁긴 하지만, 그 외의 다른 생각이 들기 시작하면 우울해지죠.

― **야마자키** 『불꽃』의 판매량이 약 240만 부. 매우 많은 분이 읽고 계시는데요.

마타요시 그렇죠.

스즈키 사실 『불꽃』은 읽으려고 했던 사람 중에는 첫 부분만 읽고 손에서 놓아버린 경우가 많지 않을까 해요. 그리고 다시 손에 잡을 날이 다가오고 있다, 저는 뭐 그런 기분이 드는데요. 출판사 사람들에게도 물어봤지만 중간에 덮은 사람이 꽤 많다고 해요. 왜냐고 물어보니 귀찮다고.

― **야마자키** 첫 부분만 봐도 읽은 기분이 드는?

스즈키 아니, 아니요. 요컨대 묘사가 제대로 돼 있으니까, 그걸 하나하나 따라가려면 엄청 시간이 걸리거든요. 그러니 그 사람들도 조금 더 느긋하게 읽을 수 있을 때가 되면 읽겠다는 거죠. 저는 그렇게 말하고 다녀요.

마타요시 제가 좋아하는 작가는 역시 읽기 힘든 작가들이거든요. 빠른 속도로 읽을 수 없는 작가를 굉장히 좋아해서요. 『불꽃』은 읽기 편하게 썼다고 생각했지만.

스즈키 아니, 역시 단어가 엄밀한걸요(웃음). 후루이 요시키치 씨의 『요오코 – 아내와의 칩거』까지 읽으셨으면서. 못 이기겠

다 싫었죠.

─야마자키 『불꽃』에서는 개그에 대한 자긍심 같은 것도 강하게 느꼈습니다. 개그맨이시기 때문에 그렇겠지요.

마타요시 저는 역시 재미있는 걸 좋아하니까요. 장르를 불문하고 뭐든 좋아하는 건 좋아하죠.

스즈키 살아있는 것과 책을 읽는 것이 하나가 돼버렸잖아요. 책을 읽지 않으면 살아갈 수가 없는걸.

마타요시 일상이 됐죠.

─야마자키 그걸 이해하기 힘든데.

스즈키 (웃음)아마 그럴 겁니다.

─시마다 앞으로 해학을 테마로 한 유머 소설이라든가, 소설에서도 개그를 추구하실 전망은 있나요?

마타요시 글쎄요, 언젠가 해보고 싶기는 해요. 의외로 소세키 같은 경우도 그렇지만, 웃음이 나오는 소설이 많고, 그런 소설 쪽이 요즘 그 방면 분들에게는 칭찬을 받는다는 느낌이 들거든요. 전 어두운 것도 재미있는 것도 좋아하니까 "이거 엄청 재미있었어" 하는 말을 듣고 읽어봤는데, 웃을 수 있는지 어떤지에 대해서는 저 자신의 만족도와 문예평론가나 작가들 사이의 평가가 꼭 일치하지는……. 제가 개그맨이니까 개그에 그렇게까지 놀라지 않는 것뿐인지도 모르지만요. 그러니

반대로 어두운 걸 쓰고 싶다는 것도 있죠.

스즈키 저는 어두운 걸 써줬으면 해요. 그것도 사소설풍으로. 왜냐하면 맥이 끊어진 지 오래됐으니까. 그런 걸 썼던 마지막 작가는 노사카 아키유키 씨 아닐까요. 그 사람도 크게 말하자면 역시 사소설이죠.

마타요시 그렇죠.

스즈키 『반딧불이의 묘』의 원작권을 얻으러 댁까지 찾아갔을 때, 시간을 오전으로 정하셔서 아침에 찾아뵈었더니 이미 맥주를 들고 계시는 거예요. 그 모습을 보면서 아, 이 사람 진짜 배기구나 싶었죠.

마타요시 만나 뵈었으면 좋았을 텐데. 한 번이라도 좋으니.

스즈키 뭐 근데, 막무가내예요. 신초샤 사람하고 같이 찾아가면서, 영화 원작료는 어느 정도를 생각하시냐고 물어봤거든요. 그랬더니 "그런 건 없어요" 하는 거예요. 네? 왜요? 그런 이야기를 하는 사이에 노사카 씨 댁이 다가오고. 그랬더니 "그거 전부 신초샤가 만든 거니까요" 그러잖아요. 원고 몇 장을 받기는 했지만 양이 터무니없이 적었다고(웃음). 그런 시대였죠. 요컨대 노사카 씨는 집을 원했던 거라고 하셨죠.

마타요시 출판사가 지탱해주었다고나 할까요.

스즈키 그런 시대가 있었어요. 그건 뭐였을까요.

―**시마다** 그만큼 대단한 작가였고, 세상도 풍요로웠던 거 아닐까요.

마타요시 풍요로웠다? 책의 가치가 더 높았다?

―**시마다** 지갑이 두둑한 시대였달까.

스즈키 세상이 점점 안 좋아지고 있다고들 하지만, 다시 한번 그런 시대가 조용히 다가오고 있는 것 아닌가 싶은 기분도 들어요. 그렇다면 좋지 않을까요.
건전한 사람들이 쓰는 소설이 너무 많아(웃음).

―**야마자키** 마타요시 씨는 건전하지 않은가요(웃음)?

스즈키 그런 뜻은 아니에요. 하지만 세상 사람들 대부분은 건전하고, 그런 건전한 사람들 구석에 약간 이상한 사람이 있는 거잖아요. 이 사람들이 평범한 일상에서 벗어나 기묘한 체험을 한 다음 그걸 쓰면, 건전한 사람들이 읽는 게 원래의 구도였어요.

―**시마다** 조깅을 하고, 몸을 단련하고, 굉장히 건강에 신경을 쓰는 작가도 있는데 그 사실에 대해 어떻게 생각하시나요.

마타요시 글쎄요? 몸을 단련하는 사람들이 모두 똑같은 문체가 된다고 생각하진 않습니다. 어쩌면 몸을 단련하면서 자신과 함께 나이를 먹고 있는 주인공에게, 뭔가 시원시원한 요소, 힘찬 모습 같은 걸 남기고 싶다는 마음은 있을지도 모르겠네

요. 나이에 걸맞는 평범한 주인공을 피곤한 모습으로 묘사하고 싶지는 않잖아요.

스즈키　미시마 유키오는 "다자이도 아침에 일찍 일어나 냉수마찰을 했더라면 그런 걸 쓰지 않았을걸"이란 말을 했습니다만 『가면의 고백[1]』 같은 작품은 다자이 그 자체였죠. 문체부터 그랬고요. 그렇다면 그 사람은 억지로 밝은 걸 쓰려 했다는 거잖아요. 그러니 『파도 소리』 같은 작품은 무리가 있다고 전 생각하지만요.

마타요시　전 다자이와 미시마의 근본은 굉장히 비슷하다고 생각해요.

스즈키　완전히 똑같아요, 그건.

마타요시　저는 건강이 안 좋아요, 불만이 있으시면 뭐든 말씀하세요, 이런 마음을 다자이는 무기로 삼았고 미시마는 몸을 단련해서 그런 마음을 쳐내려고 했죠. 그런 두 사람의 고뇌 같은 게 느껴져요.

스즈키　양면성이죠, 그야말로. 미시마 유키오는 할복까지 했으니.

마타요시　그러게요.

1　仮面の告白

─**야마자키** 마타요시 씨, 자신의 수명을 40세까지라고 정해두셨다는 이야기를 들었는데요.

마타요시 그게, 초등학교 때 노스트라다무스의 예언을 알게됐거든요. 1999년에 세계는 멸망한다는 이야기를 듣고, 진짜 19세에 죽는 건가 싶었어요. 그래서 공부 같은 건 전부 때려치우고 좋아하는 일만 하기로 결심했죠. 치과에도 안 가고. 어차피 죽을 텐데 충치 같은 거나 치료하려고 치과에 가봤자 손해라고.

─**야마자키** 진심이었나요?

마타요시 진심이었던 것 같아요. 그런데 1999년이 지나가버렸잖아요. 그러더니 이번에는 2002년에 일본에서 월드컵을 한대요. 그럼 22살까지는 세상이 존재하겠네. 그때까지는 열심히 살아보자 했죠. 그게 버릇이 붙어서, 그때그때 슬쩍 설정을 고치고 있어요. 지금은 38세를 목표로 삼고 있고.

스즈키 앞으로 2년 남았네요(웃음).

마타요시 그게 편하거든요. 38세까지는 농땡이 피우지 말고 해보자는 거죠.

─**야마자키** 재미있네요. 처음 들었어요.

마타요시 정말 언제 죽을지 모르니까요. 작품 만들기를 도중에 끝내고 싶지 않달까요(웃음).

작가와 편집자의 관계

스즈키 어떤 시대의 사고방식 중에, 문학은 약자를 위해 존재한다는 말이 있었어요. 어떻게 생각하시나요.

마타요시 글쎄요. 약자를 위해 존재한다고 하는 순간 약자의 정의라는 게 생겨버리잖아요. 그러면 반대로 학력이 있는 사람, 돈이 많은 사람은 튕겨 나가버리는 것 같기도 하네요. 그런 사람들의 약함이.

스즈키 하지만 노사카 씨의 『반딧불이의 묘』 같은 작품은 실제 이야기에 픽션이 섞인 이야기죠. 요컨대 여동생과 둘이 살아가려 하다가, 동생이 죽어버리자. 살아남은 이런 나를 용서해달라는 이야기잖아요. 엉망진창이죠.

마타요시 그렇죠.

스즈키 냉정하게 생각하면(웃음).

마타요시 반대로 말하자면, 죽여버린 거죠. 자기 자신을.

스즈키 저는 『반딧불이의 묘』를 좋아해서 영화로 만들겠다 생각하게 된 건데, 당시 다카하타 감독님과 자기 연민에 대해서 이야기를 나눴어요. 스스로 자신을 위로하는 그 부분. 하지

만 완성된 영화에선 그 부분이 배제돼 있었어요. 다카하타 감독님과 저는 그 점에서 대립했죠. 저는 자기연민 부분이 있기 때문에 보는 사람도 있지 않겠느냐고 했지만. 다카하타 씨는 강한 사람이라 그게 싫었던 거죠.

마타요시　그런 말씀을 해주면 독서가 굉장히 편해지죠. 역시 자기자신과 마찬가지로 약한 사람이 나오는 소설을 좋아하거든요. 왜 그렇게 어두운 소설이랑 사람이 죽는 이야기만 읽느냐는 소릴 듣지만, 그 마음이 굉장히 잘 이해가 가기 때문이거든요. 반면, 정말 밝고 강한 주인공이 나오는 작품을 보면 나만 뒤쳐지고 떠밀리는 느낌이 들어요. 지브리 작품은 어쩐지 나란히 함께 나아가는 내용이 많죠. 나란히 가니까, 희망이 있는 쪽으로 가니까, 따라갈 수 있고, 내일부터 열심히 하자는 생각이 들고.

스즈키　그건 아이들이 보는 이야기라 그래요. 요컨대 그런 어두운 면을 보여서는 안 된다는 마음이 방파제가 되거든요. 그러니 희망으로 가야죠. 그런 면에서 보자면 미야자키 하야오란 사람은 더 어두워요. 보고 있으면(웃음).

마타요시　어두운 사람의 밝은 면이란 대개 다정하니까 괜찮아요. 뿌리부터 밝은 사람은 인간적으로는 굉장히 좋아하지만, 함께 있기 힘들 때가 있죠. 그것도 사람마다 다 다르고, 상

대방이 오히려 "아니, 네가 더 힘들어"라고 할 거 같지만(웃음). 그러니 밝은 작품도 물론 있어야 한다고 생각하는데, 그렇다고 어두운 작품을 배제하려 들지는 말아주었으면 좋겠어요, 저로서는.

스즈키 그렇죠. 가령 『센과 치히로의 행방불명』에서는 그 이상한 마을에 들어가잖아요. 엄마 아빠가 돼지로 변하고. 그래서 치히로가 뛰어다니고. 그 카메라의 눈높이를 콘티 단계에서 보고, 이거 에로틱하네요, 그랬어요. 미야자키 하야오가. 왜냐면 그거 에도가와 란포[1] 같잖아요.

마타요시 네, 네.

스즈키 이런 걸 애들에게 보여줘도 되겠느냐는 생각이 들면, 그럴 때 굉장히 건전한 부분이 도드라지는 겁니다. 사실은 미야 씨 작품은 항상 에로틱한 부분이 있어요. 『귀를 기울이면』 같은 건 깜짝 놀랐다니까요. 생각해보세요. 작가는 시즈쿠가 좋아하는 세이지를 이탈리아로 쫓아내요. 그 다음에 그녀에게 접근한 게 그 영감이잖아요. "넌 원석이야" 하는 장면이 있는데, 저 콘티 단계에서 그거 좀 그렇지 않으냐고 미야 씨한테 따졌어요. 그랬더니 "스즈키 씨, 원석은 잔뜩 있어" 그러더라

1 江戸川乱歩

고요(웃음). 전 말문이 막히고. 그리고 둘이서 먹는 나베 야키 우동. 거기가 영화 속에서 최고의 러브신이거든요. 이런 걸 애들한테 보여줘도 되겠느냐고, 저의 건전한 정신이 말하는 거예요. 결국 뭐 괜찮지 않을까 생각했지만(웃음).

마타요시 전 『귀를 기울이면』은 어렸을 때 봤어요. 중학생 때부터 개그 아이디어를 쓰고 그랬는데요, 그걸 남에게 보여주기가 굉장히 무서웠어요. 근데 영화 속에서 주인공이, 자기가 쓴 걸, 의견을 가지고 있는 어른에게 보여준 다음 기다리는 시간이 있는데.

스즈키 견디기 힘든 시간이죠(웃음).

마타요시 그래서 "거친 부분도 있지만……" 이라는 말을 들을 때 왈칵 눈물이 터지잖아요. 그거 굉장히 이해가 갔거든요. 아이들은 아마 그런 러브신은 이해하지 못할 거예요(웃음). 자신이 어른의 계단을 올라간다. 창작으로 어른의 세계에 조금 들어갈락 말락 할 수 있었다는 데에서 당시 저는 그걸 보고 우와~ 하는 기분이 들었어요. 방금 말씀을 들었으니 다시 한번 보면 또 느낌이 다를지도 모르지만요.

스즈키 (웃음)하지만 영화가 됐든 문학이 됐든, 그런 게 들어가지 않으면 다들 봐주지 않거든요.

마타요시 그렇죠.

스즈키 심지어 『붉은 돼지』조차 지나라는 여성과 피오라는 여자아이가 나와요. 양손에 꽃을 든 상황이거든요. 적당히 해라 싶죠(웃음). 웃긴 이야기를 잠깐 하자면 마지막 장면을 이렇게 하는 게 어떻겠냐고 제가 그랬어요. 돼지는 아지트로 돌아가지만 밤중에 몰래 나온다. 돼지의 집이 따로 있었고, 안에서 아내가 나와 이렇게 말한다. "당신, 또 쓰레기 안 버렸지!" 이런 식은 어떻겠냐고. 이게 현실이니까요. 하지만 이 이야기를 들려주자 미야 씨는 진지하게 화를 냈어요(웃음).

마타요시 재미있네요.

스즈키 그렇지만 그게 현실이잖아요. 그런 요소가 없으면 재미가 없어요.

—시마다 스즈키 씨, 마타요시 씨의 작품이나 인품을 접해보시니 프로듀서 혼 같은 것이 생기시나요?

스즈키 바로 알 수 있는 건 아니지만, 쉽지 않아 보이는데요. 원고를 받는 게. 저도 출판사에 있었으니까 알아보긴 하죠. 쉽게 쓰지는 않겠구나.

마타요시 아니요. 저는 스즈키 씨 같은 분을 찾아야겠다는 생각이 드는데요.

—야마자키 지금 주위에는 안 계신가요?

마타요시 같이 라이브를 꾸며주는 동료 같은 사람은 있지만,

대부분이 후배라서 결국 스스로 전부 다 하죠.

스즈키　이해해요. 분게이순주의 잡지에서 나온 이야기인데, 마쓰모토 세이초[1]가 죽기 직전에, 모든 작품을 누구하고 만들었는가 하는 고백을 했었거든요. 그거 상대가 전부 편집자였어요. 그 한 사람 한 사람의 특징을 마쓰모토 세이초가 들려주는 거예요. 『쇼와사史 발굴[2]』이란 건, 프로젝트팀을 만들었을 거라든가 여러 이야기가 있었지만, 그게 전부 거짓말이었다는 거죠. 자기가 이걸 썼던 건 이 출판사의 이 사람 덕이었다고. 그걸 한 사람 한 사람 다 언급한 거예요. 그 직후에 돌아가셨죠. 재미있는 책이었어요. 역시 혼자서는 힘든가 보구나. 저는 그렇게 생각했지만요.

—**야마자키**　역시 함께 일하는 편집자에 따라 달라지는 걸까요.

마타요시　달라질 거라고 생각해요.

스즈키　정말 엉뚱한 한마디에 화학 반응이 생길 수 있거든요. 저는 평범한 소리밖에 못 하지만, 미야 씨라는 사람하고 알고 지내면서 늘 생각지도 못하는 반응을 보니까요. 그것의 연속이었으니까요. 반드시 이중 삼중의 의미를 읽어주고.

마타요시　『불꽃』 때 쓴 부분까지의 원고를 전해드렸는데요;

1　松本清張
2　昭和史発掘

지금 주면 여기 쓴 건 재미없다고 받아들이겠지, 여기까지 쓰면 여기가 쓸모없지 않다는 걸 알아주겠지, 하는 식으로 읽어주기도 전부터 굉장히 태연한 척하면서 결정적인 이야기를 하기도 하고. 주는 쪽도 여러 가지예요.

스즈키　작전이 필요해요. 일부러 재미없는 척한다거나(웃음).

마타요시　그것도 있죠(웃음).

스즈키　야, 작가란 정말 재미있어요. 요시유키 준노스케[1] 씨도 그렇고.

마타요시　아, 요시유키 씨.

스즈키　제가 막 입사했을 무렵, 그의 『모래 위의 식물군[2]』을 잡지에서 일러스트 넣고 한다길래 어떤 사람에게 그려달라고 했어요. 요시유키 씨도 금세 OK를 해주셔서, "그럼 이 사람으로 하겠습니다" 그랬더니 잠시 후에, 요시유키 씨한테서 갑자기 전화가 와서는, "아, 스즈키 군. 그거 누가 그린다고 했더라?" 제가 일러스트레이터의 이름을 말했더니, "아, 그 녀석 말이지. 그럼 좋아" 이러는 거예요. 참으로 활달하고 재미있는 분이었어요. 여러 형태의 작가가 있지만 그중에서도 시원시원한 분이었죠.

1　吉行淳之介
2　砂の上の植物群

―**야마자키**　어두운 분이었나요?

스즈키　어둡달까, 그 사람은 애인과의 사랑으로 살아가는 사람이니까.

마타요시　남자답고요.

스즈키　네네. 아버님도 대단한 분이셨는데.

마타요시　노사카 아키유키 씨를 엄청 일찍부터 발견하셨죠.

스즈키　그렇죠. 노사카 씨의 문체는 어떻던가요?

마타요시　저는 좋아해요. 웃기기도 하고, 어쩐지 가슴에 와닿아서 빠져들 수 있고, 리듬도 있고. 굉장히 좋아해요.

스즈키　그렇군요. 아무튼 이『밤을 넘어서다』를 읽고 정말 공부가 많이 됐어요.

마타요시　에이, 뭘요.

스즈키　다시 한번 책을 다양하게 읽어봐야겠어요. 엔도 슈사쿠의『침묵』을 좋아하신다는 데에도 놀랐죠. 그것도 제가 학생이던 시절에 나온 거잖아요. 덧붙여 말씀드리자면 저는 스무 살 때 별명이 그리스도였어요. 수염도 기르고 머리도 길었거든요.

마타요시　저도 그리스도였어요. 전 고등학교 때.

―**야마자키**　어쩐지 엄청난 공통점이.

스즈키　아니, 그게 다예요. 읽고 있으면 잊어버렸던 것들을

떠올리게 해주는 책이어서 정말 재미있었어요.

마타요시　고맙습니다.

스즈키　『불꽃』이라는 제목을 어디선가 따왔는지도 쓰셨는데,
그것도 재미있었죠. 오늘은 정말 고마웠습니다.

- 구성: 단바 게이코

라디오 프로「스즈키 도시오의 지브리 땀투성이」 2016년 7월 방송분에서
대담이 처음 게재된 곳은 『주니치 신문』 2016년 7월 14일
─로 표시된 사람은 주니치 신문사의 야마자키 미호, 시마다 요시유키

"영화 전체가 매우 조용하고 잘 억제되어
있어 기분이 좋다."

— 『붉은 거북』을 둘러싸고

마이클 두독 드 비트 Michael Dudok de Wit
애니메이션 작가. 1953년생. 『수도사와 물고기[1]』(1994년)로
아카데미상 단편 애니메이션상 노미네이트. 『아버지와 딸』
(2000년)로 아카데미상 단편 애니메이션상 수상. 2016년 9
월에 공개된 본 작품 『붉은 거북』으로는 제69회 칸 국제영
화제 '주목할 만한 시선' 부문 특별상, 제44회 애니상 장편
인디펜던트 작품상을 수상, 제89회 아카데미상 장편 애니
메이션상에 노미네이트.

1　The Monk and The Fish

이케자와 나쓰키

작가. 1945년생. 1984년, 『여름 아침의 성층권[1]』으로 장편소설 데뷔. 87년, 『스틸 라이프』로 제98회 아쿠타가와상 수상. 그 외의 저서로는 『어머니 자연의 젖가슴[2]』, 『마시어스 기리의 실각[3]』(모두 신초샤) 등 다수. 2007년부터 『이케자와 나쓰키 개인편집 세계문학전집』 전30권, 『이케자와 나쓰키 개인편집 일본문학전집』 전30권(모두 가와데쇼보신샤) 등의 일도 시작했다.

대사가 없는 영화니 그림책에서는 섬이 화자

스즈키 오늘은 영화 『붉은 거북』에 대해 이야기를 해보겠습니다. 우선 감독인 마이클 씨를 소개할까 합니다. 이 분은 풀네임이 몹시 어려워요. 제가 발음하기는 조금 힘듭니다. 마이클 두두 비빅 씨(웃음). 그럼 마이클, 본인의 소개를 좀 해주시지요.

1 夏の朝の成層圏
2 母なる自然のおっぱい
3 マシアス・ギリの失脚

마이클 저는 네덜란드인 애니메이션 작가입니다. 지브리에서 장편을 만들지 않겠느냐는 의뢰 편지를 받기 전까지는 주로 CF나 단편을 만들었죠.

스즈키 그리고 오늘은 또 한 분, 특별 게스트가 있습니다. 작가 이케자와 나쓰키 씨죠. 저는 사실 이케자와 씨의 열렬한 팬인데, 이케자와 씨에게 『붉은 거북』의 해설을 부탁드릴 수 없을까 하는 생각이 있었거든요. 그래서 보여드렸더니 마음에 들어 하셨죠.

그때 회의를 했는데, 마이클 씨의 그림은 정말 훌륭하니까 이거 혹시 그림책을 만들 수 있지 않을까, 이케자와 씨라면 그 그림책을 구성하고 문장을 쓸 수 있지 않을까. 그런 생각을 했는데요. 이케자와 씨도 잠깐 자기소개를 부탁드립니다.

이케자와 네. 왜 저였을까 하는 생각은 들지만. 아무튼 영화가 마음에 들었던 건 사실이고, 모종의 형태로 도움이 된다면 좋겠다고 생각했습니다. 보자마자 이해할 만한 간단한 영화는 아니죠. 어려운 건 아니라도 상당히 깊이가 있어서, 어떻게 보는 게 좋을지 저 나름대로 생각한 걸 조금 써봤을 뿐입니다.

그랬더니 그 후에 그림책도 만들자는 이야기가 나왔어요. 문장은 제가 써야 하고. 이러저러하다 보니 영화 개봉도 임박했고 그림책도 곧 나오는 오늘 밤이 되었습니다.

스즈키 오늘은 와 주셔서 정말 고맙습니다. 두 분과 천천히 이야기를 나눠보고 싶었어요. 마이클에게는 이케자와 씨가 글을 써서 그림책을 만든다는 이야기를 칸에서 제안했어요. 이케자와 씨가 말씀하시길, 『붉은 거북』이라는 영화의 커다란 특징 중 하나가 대사가 없다는 거니까, 섬이 화자가 되는 구성은 어떻겠냐고. 그 말을 들었을 때 바로 그거다 하는 생각이 들었죠. 말하자면 이미 거기서 성공을 확신했어요.

그래서 무슨 말을 하려는 건가 하면, 바로 어제, 마이클에게도 이 그림책의 견본을 보여줬거든요. 어제 읽었는지 어떤지는 잘 모르겠지만.

마이클 Oui, oui. Yes.

스즈키 아, 그런가요. 그럼 그 구성과 문장에 대한 감상을 마이클이 들려줄 수 있을까요?

마이클 아주 좋았습니다. 섬이 말을 건다. 그런 시점이 아주 독창성이 있다고 여겼죠. 그 아이디어가 어떤 의미에서 저는

『붉은 거북 - 어느 섬 이야기』
(이와나미쇼텐, 2016년)
원작: 마이클 두독 드 비트
구성·글: 이케자와 나쓰키

수긍이 갔어요. 왜냐하면 자연은 인간 너머에 있는 존재가 아니라 우리와 같이 살아가니까요. 그러니 자연이 말을 건다는 것도 사실은 자연스러운 흐름이 아닐까 하는 생각이 들었죠. 그리고 스토리 속에 여러 가지 요소가 등장하는데, 그런 것들을 매우 직관적으로 포착하셨다는 인상을 받았습니다. 너무 많은 이야기를 하는 것도 아니고, 한정된 단어로 말을 한다는 의미에서 매우 재미있다고 여겼죠.

스즈키 원작자로서 위화감이 있지는 않았나요?

마이클 사실은 어제 처음 책을 볼 때까지는 조금 신경을 곤두세우고 있었습니다. 왜냐하면 작품과 오랫동안 관여하면서, 이 작품에 말을 얹는다는 것이 저 자신에게는 어려웠거든요. 그래서 어떤 게 나올지 기대도 있었지만, 싱숭생숭하기도 했죠.

스즈키 불안도 있었겠고.

이케자와 저도 오늘 그 감상을 들을 때까지 굉장히 불안하고 싱숭생숭했습니다. 하지만 뭐, 마음에 드신 것 같아 안심되네요. 제가 했던 일은 뭔가 하면, 영화에서 그림책을 만드는 거였으니, 우선 스틸이라고 하나, 셀화라고 하나. 화면을 프린트한 것을 백 장 정도 받다가, 그 속에서 고르면서 스토리를 만들어나가는 것하고. 스토리의 흐름은 정해져 있으니 영화의 흐름에 따라 어디와 어디를 선택할지. 아울러 그림 수를 너

무 늘려서 설명하고 싶지는 않았죠. 다시 말해 영화를 그림으로 풀어 설명하는 책은 만들고 싶지 않았어요. 그럴 거면 영화를 보면 되니까. 그래서 고른 끝에 될 수 있는 대로 가벼운, 우아한 그림책으로 만들고 싶었죠.

가장 중요한, 왜 섬이 말을 하게 만들었느냐 하는 이유는, 기왕 대사가 없는 영화니까요. 그 조용한 느낌이 굉장히 좋았거든요. 그런데 그들에게 말을 하게 만들면 아무것도 안 되죠.

스즈키 다 망치게 되죠.

이케자와 망가져 버리는 거예요. 하지만 누군가가 말을 하지 않을 수는 없고. 그 누군가는 완전히 중립적인 내레이터일까? 하지만 그것도 재미가 없고. 그러다 그들을 받아들이고, 생활하게 해주고, 아이가 태어나는 걸 처음부터 끝까지 지켜본 누군가는 섬이라는 걸 깨달았어요. 그게 『붉은 거북』 영화에도 '어느 섬 이야기'라는 부제를 붙이자고 말한 이유이기도 하죠. 거기까지 하고 나니 그 후로는 즐겁게 착착 진행됐어요.

그것도 전부 역시 원작 영화가 정말 좋기 때문이니까 영화 이야기로 돌아가죠.

스즈키 조금만 더 하고요. 이 『붉은 거북 – 어느 섬 이야기』라는 제목 말인데요. 사실은 이케자와 씨에게 해설을 부탁드리면서 잡담하던 중에, 『붉은 거북』이라고 하면 일본에서 개봉

했을 때 제목으로 좀 그렇지 않나 하는 이야기가 나왔어요. 요컨대 '거북' 하면 일본에서는 아무래도 '우라시마 타로[1]'가 떠오르거든요. 그래서 뭔가 덧붙이는 게 좋겠다 싶을 때, 부제를 붙이면 어떨까 하는 말씀을 이케자와 씨가 해주셨어요. 그래서 그 자리에서 '어느 섬 이야기'로. 저로서도 굉장히 적절하다는 생각이 들었죠. 아주 기뻤어요.

자, 그럼 영화 이야기에 들어갈까요.

이케자와 어디까지 말해도 되는지 잘 모르겠지만. 하지만 어떤 무인도가 있고, 거기에 한 남자가 떠내려오고, 어떻게든 살아간다. 신비한 만남이 있은 후, 그는 신비한 아내를 얻고, 섬에서 살아가던 중 사내아이가 태어나고, 그 아이가 자라, 이윽고 두 사람을 남겨둔 채 섬을 떠나고. 간단히 말하자면 이게 전부예요. 그 신비한 아내의 정체에 대해서는 여기서는 말하지 않기로 하죠.

저에게 이 제안이 왔던 이유 중 하나는 이제까지 섬 이야기를 상당히 많이 썼으니, 아마도 일본 최고의 섬 작가라고 생각하기 때문에(웃음). 그런 의미에서는 딱 맞았고, 저 자신도 표착 이야기를 써봤거든요. 굉장히 알기 쉬웠죠. 그리고 남국의 섬

1 浦島太郎, 동명의 주인공이 나오는 일본의 전래동화. 아이들에게 괴롭힘을 당하던 거북을 구해준 우라시마 타로가 거북을 타고 용궁을 구경하고 온다는 이야기.

즐거운작가들과의 대화

도 좋아해서 자주 갔으니까, 물의 투명감 같은 것도 잘 알고. 이것저것 포함해서 마음에 들었어요.

가장 중요한 건, 이게 매우 조용한 이야기라는 점. 조심스럽게 표현하면 억제가 잘 돼 있고, 강요하는 듯한 면이 전혀 없어요. 반전도 있을지 모르지만 그걸 밀어붙이지 않아요. 표정 하나만 봐도 결코 과장된 표정은 나오지 않죠. 물론 말도 없고. 그러면서 어떤 한 가지 서정성을 유지하면서 이야기가 진행돼요. 보는 사람들은 어떻게 생각해도 이 두 사람, 혹은 세 사람에게 공감하고, 공명하고, 함께 있고 싶다거나, 계속 보고 있고 싶다거나, 다시 말해 일종의 사랑을 느끼죠. 그 배경에 그 섬의 자연이 있고, 바다란 건 때로는 거칠기도 하지만, 그래도 그들은 말하자면 이러한 자연에 의해 양육되는 거니까. 그런 것들을 포함해서 참으로 부드럽게, 잘 정리된 좋은 이야기라고 생각해요.

마이클 우선 이케자와 씨께서 이 『붉은 거북』의 문장을 써주신 것을 매우 영광스럽게 생각합니다. 부끄럽게도 저는 아직 이케자와 씨의 책을 읽어본 적이 없지만, 앞으로 기회가 있을 테니 꼭 읽어보고 싶네요.

조금 전에 잠깐 언급된 이케자와 씨의 소설 『여름 아침의 성층권』, 섬에 도착한 남자의 이야기인데요, 해설을 듣고 굉장

히 작품에 흥미를 느끼게 됐습니다.

이케자와 내일모레 한 권 드릴게요. 영어번역본이 있으니까. 다만 『여름 아침의 성층권』은 아니지만요.

마이클 Merci.

이케자와 그럼 제가 먼저 여쭙고 싶은데요. 가장 먼저 이 이야기를 떠올리신 계기랄까, 동기는 뭐였나요?

마이클 어디 보자. 물론 어렸을 때 『로빈슨 크루소』를 읽었던 경험이 컸지만, 저 자신은 『로빈슨 크루소』 이야기란 요즘 시대와 잘 이어지지 않는다고 봅니다. 왜냐면 『로빈슨 크루소』에서는 인간이 섬을 컨트롤하려 들거든요. 인간이 자신의 문화를 섬에 강요하는 거죠. 그런 일방적인 힘에는 그다지 공감할 수 없습니다.

인간과 자연의 관계란, 복잡하기는 하지만, 애초에 인간은 자연의 일부라는 전제가 제 근저에 깔려있습니다. 그걸 영화 속에서 커다란 메시지로 쏘아보고 싶었던 것은 아니지만, 보고 있는 관객들이 인간은 결국 자연의 일부이며 자연과 떼어놓을 수는 없다는 것을 솔직하게 받아들여준다면 저로서는 기쁘겠네요. 그런 관점을 가져준다면 하는 것이 있었습니다.

그리고 한 인간이 자기 자신과 마주하고 고독과 마주하는 데에 굉장히 관심이 많아요. 자신이 만약 표류한 남자의 입장이

었다면 어떤 일을 했을까. 어떤 생각을 했을까 하는 건 항상 머릿속으로 생각해 보고 있었죠.

그리고 또 한 가지, 그의 입장에 서보고 싶었던 점도 있어요. 혼자서 고독에 휩쓸려, 대나무숲, 수평선. 그런 아름다운 자연을 바라보며 무슨 생각을 할까 상상하는 것이 재미있었죠.

이케자와 참으로 재미있지만, 저는 처음에 소설이란 걸 쓰려고 생각했을 때 제 자신의 이야기를 쓰고 싶지 않았습니다. 그런 건 쓰기 싫다. 하지만 어떻게 써야 좋을지 모르겠으니 그릇이랄까 프레임을 원했어요. 무언가를 이용해 자신의 것을 쓰려고 한 거죠. 그게 제 경우에는 『로빈슨 크루소』였죠.

사실 옛날부터 수많은 작가가 『로빈슨 크루소』라는 틀을 써서 저마다 소설을 썼어요. 일일이 열거하진 않겠지만. 그러니 저도 할 수 있으리라고 생각했죠. 그릇 안에 어떤 사상을 넣을지. 그게 중요하지만, 제 경우에는 역시 다들 경제에만 매달려 뛰어다니는 그 무렵의 일본에 대한 반발심에서, 그렇게 아등바등 일하지 말고 섬에 가서 혼자 살아도 꽤 좋지 않겠느냐는 무인도의 만족감 이야기를 썼죠. 물론 그 후에 만남이 있고, 그는 친구를 얻어요. 아내는 얻지 않지만 친구를 얻었죠. 그둘의 대화가 재미있다는 식의 형태로, 겨우 저는 첫 소설을 써냈어요. 그렇기에 지금 마이클 씨의 이야기를 들으면서 비슷

한 경로를 따라갔다고 생각했죠.

마이클 정말 공감합니다(웃음). 저 자신도 등장인물 남성에게 엄청나게 자기투영을 했거든요. 물론 저 자신이 무인도에서 그와 같은 일을 했으리라고는 여겨지지 않지만, 그에게 엄청나게 자기 자신을 투영했죠. 하지만 사실은 여성 쪽에도 투영한 면이 있고, 예를 들면 하늘이나 섬에도 자신을 투영했던 감각이 있어요. 그처럼 무언가를 투영해나가는 과정을 거쳐서 작품을 쓴다는 건 어떨까요.

이케자와 아무래도 그런 것도 있죠. 제 경우에도 소설의 주인공은 젊은 남자인데, 그가 생각하는 건 사실은 제 생각이고, 섬에 갔을 때의 감동은 제가 남쪽 섬에 갔을 때 느꼈던 것. ―아아, 기분 좋다. 아름답다. 이거면 되지 하는 긍정적인 자세로 주위를 보는. 그 부분은 전부 똑같으니까요, 거의 주인공은 저와 겹쳐져 있다고 봅니다.

조금 더 깊이 파고들어서 말한다면, 저는 젊었을 때 일본에서 사는 게 영 즐겁지가 않고 매우 불편했어요. 그때가 27세였던가. 그리고 처음으로 해외여행을 갔던 게 태평양의 조그만 섬이었죠. 거기서 정말로 편하고 즐거워서, 이거면 된다는 생각을 했어요. 다시 말해 그곳 사람들은 별로 많이 일하는 것도 아니지만, 그래도 되는 것 아니냐는 생각이 들었거든요. 그래

서 살아가는 게 상당히 마음 편해졌죠. 그래서 그 후로는 별별 섬에 다 다녔어요. 그런 사실이 있으니까 첫 소설에서도 그 느낌을 될 수 있는 대로 살려보고 싶었죠.

마이클 정말 멋지군요.

침묵의 아름다움을 움직임으로 표현하다

이케자와 잠깐 화제를 바꿔도 될까요? 제가 여쭤보고 싶은데. 아까 제가 이 영화 전체가 매우 조용하고 억제가 잘 돼 있어서 기분이 좋다고 했는데요. 그건 다시 말해 마이클 씨의 취향 문제랄까 성격 문제겠지만, 역시 이 조용함, 강요하지 않는 듯한 느낌이 마음에 부합하는 것일까요?

마이클 사실은 저 자신은 이 작품을 만들 때, 이를테면 침묵의 아름다움, 그런 것을 표현하고 싶었습니다. 하지만 침묵의 아름다움이란 것을 영화 속에서 표현하면 아무래도 관객에게는 지루한 시간이 되어버릴지도 모르죠. 그런 위험이 도사리고 있어요. 관객은 아무래도 액션이 있거나 스토리에 여러 가지 전개가 있는 쪽을 무의식중에 원한다고 생각해요. 정적의 아름다움이란 것을 조금이라도 맛보게 할 수는 없을까 하는

점을 모색했죠.

이케자와 스즈키 씨의 설에 따르면 이 영화의 톤은 상당히 동양적이라고 하는데, 그런 마음은 있었나요?

마이클 좀 어려운 질문이지만, 저 자신은 선禪 문화나 일본의 사생관死生觀 같은 것에 공감하는 부분이 있습니다. 그래서 일본에 오면, 자연스럽게 그런 기분이 드는데, 매우 마음이 편안해요. 여기 있으면 매우 기쁘죠. 그건 제가 자연스럽게 느낀 것이니 이유가 뭐냐고 묻는다면 설명하기 좀 어렵기는 합니다. 하지만 스스로 몸담은 분야를 보자면, 일본의 전통적인 회화에는 여백, 공백, 침묵. 그런 것이 표현되어 있거든요. 그런 것을 소중히 하는 문화가 토양에 있는 것 아닐까 하고 느꼈으니, 어쩌면 그런 것이 지금의 질문에 대한 대답이 될지도 모르겠습니다.

이케자와 조금 전에 관객이 지루해하지 않을 정도의 침묵이라고 하셨는데요, 제가 감탄했던 것은 장면을 만들 때, 이를테면 바람을 표현하기 위해 대나무숲이 있다거나. 그러기 위해 그곳에 돋아나 줬다고 생각될 정도로, 바람이 아주 좋아요. 그리고 바닷물. 멀고도 얕은 바다에서 물이 빠져나간다거나, 파도가 살짝 친다거나, 그런 움직임 자체에 빠져들어 바라보게 될 정도로 아름답게 돼 있거든요. 그 부분이 아마 애니메이터,

애니메이션 작가로서 마이클 씨의 가장 큰 역량이 아닐까 생각하는데요.

마이클 지금 하신 말씀, 굉장히 마음에 울려 퍼지는데요, 저는 자연의 정경을 그리기 위해 직접 대나무숲에 들어가거나, 밖에서 자보거나, 그저 단순히 이미지네이션이 아니라 실제 자신의 몸으로 체험하고 그 체험한 것을 그림에 옮겼습니다.

이케자와 섬세하게 관찰하셨다는 걸 잘 알겠네요. 대개 물의 움직임 같은 건 기성의 느낌으로, 요컨대 기호화해서 그리고 넘어가는데, 그게 아니라 정말로 내가 아는 열대 바닷물의 파도 느낌이 표현되어 있어 자세히 관찰하셨으리라 생각했거든요.

마이클 그리고 훌륭한 스태프들이 곁에 있었던 덕도 봤겠죠. 저만이 아니라 정말 훌륭한 아티스트가 주위에 있어서, 그들에게 여러 가지 아이디어를 받기도 했습니다.

물의 움직임은 역시 어려운 묘사 중 하나죠. 왜냐면 아까 말씀하셨듯 물의 묘사란 건 정형화된 것이 여러 영화에서 비슷비슷하게 여기저기 쓰이고 있는데요, 저는 역시 그런 비슷비슷한 효과에 수긍하지 못했거든요. 그렇다고 명확한 표현방법이 있었느냐 하면 그렇지도 않아서, 주위의 애니메이터 같은 분들에게 여러 가지 조언을 받으면서 조금씩, 조금씩 표현의

도달점을 발견해나갔다는 식으로 해석하고 있습니다.

이케자와 제가 감탄했던 건, 이를테면 게가 세 마리 나와서 스스슥 움직일 때. 그게 한 마리는 조금 늦기도 하고 그러는데, 더 많은 생물이 나왔을 때도, 통째로 움직이는 게 아니라 저마다의 움직임을 한 마리씩 따라간다는 데에서 굉장히 자연스럽게 수많은 게가 있구나, 물고기가 있구나 하는 게 전해졌거든요. 그건 실제로 다이빙으로 물에 들어갔을 때, 물고기를 보았을 때와 매우 비슷했어요. 그 리얼리티는 정말 대단했습니다.

마이클 실제로 스노클링으로 바다에 들어가서 두 번, 바다거북을 만날 기회가 있었어요. 그건 물론 소중한 기회였지만, 저 자신이 이 작품을 만들면서 온도라는 것을 매우 중요하게 여기고 있어서요. 무언가를 건드릴 때의 온도, 느끼는 온도. 그런 것을 어떻게 표현할 수 있을까 하는 것을 매우 깊이 생각했죠.

스즈키 지금 전 넋을 놓고 두 분 대화를 듣고 있다가 이대로 계속 시간이 흘러가면 좋겠다는 생각이 들었는데요, LINE[1] 유저 쪽에서 마이클에게 질문이 있다고 하네요. 영화에 나오는 자연 지역이나 인종은 서양인지 동양인지를 알고 싶다는

1 스마트폰용 메신저 앱.

데요.

마이클 군이 따지자면 서양인일 겁니다. 왜냐하면 스튜디오에 있는 일본인 스태프분에게 물어봤을 때, 일본인은 이런 몸짓은 하지 않으니 서양인이 아니겠냐고 말씀하신 적이 있어서 서양인이라고 생각은 하지만, 그중 그리스인인지 프랑스인인지, 어느 나라 사람인지 하는 건 별로 말하고 싶지 않네요. 원래 국적을 별로 부여하고 싶지 않았거든요. 이 등장인물에게. 하지만 역시 서양적인 등장인물이라고는 말할 수 있지 않을까요.

이케자와 하지만 섬은 동양도 서양도 아닌 남양[1]이니까요.

마이클 그렇죠. 열대에 있으니까요.

스즈키 어딘가 모델이 된 섬은 있나요?

마이클 실제로 정확한 모델이 있는 건 아니지만 세이셸 제도에 조그만 섬이 하나 있어요. 수백 명의 촌민밖에 없는, 정말 조그만 섬이에요, 그런 곳에 혼자.

스즈키 잠깐만요. 세이셸 제도란 어디 있는 건가요?

이케자와 인도양.

스즈키 인도양이군요. 알겠습니다.

1 적도 근처를 경계로 남북에 걸쳐있는 장소.

마이클 거기에 혼자 간 적이 있어요. 섬의 온도라든가 공기 같은 것을 몸으로 느껴보고 싶었거든요. 호텔도 없으니까 현지인에게 부탁해 그 사람 집에서 묵으면서 며칠쯤 지냈는데요. 영화 속에서 등장인물이 병에 걸려 꿈을 꾸잖아요. 그것과 같은 체험을 거기서 했어요.

스즈키 이케자와 씨도 세계 곳곳을 다녀보셨죠?

이케자와 세이셸에 갔던 적도 있죠.

스즈키 그럴 줄 알았어요(웃음).

이케자와 마을에 산책을 나왔는데, 커다란 플랜테이션 저택이 있어서, 그 안을 지나지 않으면 그 너머의 만灣으로 나갈 수가 없는 거예요. 폴리스베이, 경찰만이라고 하는 이상한 이름의 만이었는데, 굉장히 아름다워서 가볼까 했거든요. 그랬더니 그 저택 안을 지나갈 때 엄청 광포해 보이는 개들이 잔뜩 나와서 짖어대는 거예요. 짖기만 하고 공격을 하진 않을 거라 생각하고 슬금슬금 사이를 지나 건너편으로 갔지만, 좀 무서웠죠. 하지만 정말 아름다운 곳이었어요.

스즈키 세계를 돌아보고 오셨군요. 처음에는 그리스. 무척 오래 계셨다면서요.

이케자와 네. 3년 정도 있었죠.

아까 하던 이야기를 계속하자면, 바닷속에서 거북과 만났다

고 하셨는데요. 저는 바닷속은 아니지만 섬의 라군(산호초)에서 배를 타고 본 적은 몇 번 있어요. 좀 자랑해도 괜찮다면, 물속에서 만나고 눈과 눈이 마주쳐서 정말 놀랐던 건 흑고래. 카리브 해에 자크 마욜과 함께 갔던 여행길이었는데, 그는 고래나 돌고래를 따라서 먼 바다까지 가곤 했어요. 저는 그때 우연히 배에서 기다리고 있었거든요. 그런데 눈앞에 뭔가 시커먼 게 스윽 다가오는 거예요. 얼른 마스크를 얼굴에 대고 스노클을 물기도 전에 그대로 뛰어들었죠. 그랬더니 이쪽에서 와서, 이런 식으로 떠나가는 거예요. 그 중간에 잠깐 고래와 눈이 마주쳤죠. 그렇게 기쁜 일이 없었어요.

마이클 Super.

스즈키 그걸 책으로 쓰신 거군요. 사진과 함께 자크 마욜이 아직 살아있을 때였죠. 자살하셨으니.

이케자와 정말, 정말 제멋대로인 사람이었거든요. 인간보다도 돌고래를 아마 더 좋아했을 거예요.

마이클 Ah, oui.

이케자와 어째 이야기가 점점 옆길로 새네요.

스즈키 샜지만 그런 게 재미있지 않나요(웃음).

자극을 받은 미야자키 감독이 낯빛을 바꾸었다

이케자와 애초에 장편을 마이클 씨에게 만들어달라고 해야겠다고 생각한 건 스즈키 씨였죠?

스즈키 맞습니다.

이케자와 그 계기는 뭐였나요.

스즈키 그럼 계기만. 즐거운 이야기를 하고 있었지만 LINE LIVE도 해야 하니까요(웃음).

21세기가 되기 전후에 마이클이 만든 『아버지와 딸』이라는 8분짜리 작품을 보고, 정말로 감동해서, 몇 번이나 돌려봤어요. 그러는 사이에 마이클이 지브리에 와주기도 하면서 친교를 다져나갔죠. 그러다 문득 생각한 거예요. 그가 장편 영화를 만든다면 어떻게 될까. 그런 말을 꺼냈더니 그가, 자신은 원래 단편 이외에는 만들려고 하지 않았으니, 설마 그런 이야기가 나올 줄은 몰랐다, 그래서 놀라는 동시에 의도가 무엇이냐라든지, 여러 가지 질문을 하셨죠. 실제로 만난 후, 지브리의 협력을 얻을 수 있다면 가능하겠다는 이야기가 나와서, 다카하타 감독님을 정식으로 소개하고 작품 제작에 들어가게 된 거였어요.

그렇게 시작한 게 사실은 2006년. 지금으로부터 벌써 10년 전

이네요. 그 후 지브리에 와주셔서 한 달 동안 자세한 이야기를 나누고, 바로 시나리오와 스토리보드를 만드셨죠. 마이클, 다카하타 감독님과는 무슨 이야기를 했나요?

마이클 다카하타 감독님과는 다양한 깊이의 이야기를 했지만, 우선 기술적인 문제를 논의했습니다. 색에 대해, 표상과 심벌에 대해, 이야기 속의 감정을 일으키는 방식, 또는 복장에 대한 이야기도 있었죠. 지브리는 역시 애니메이션 속의 디테일이 중요하다는 걸 잘 아는 스튜디오라고 생각해서 그에 관한 의견 교환도 있었고요.

그리고 지브리는 감독, 작가를 반드시 존중합니다. 그런 자세로 이제까지 일을 해왔다는 것을 느꼈기 때문에 반드시 논의를 거쳐 진행하고 해답을 찾아 나가죠. 그런 방식을 저는 원래 굉장히 좋아했기 때문에 그것이 지브리와의 컬래버레이션이 잘 되었던 이유 아닐까 합니다.

스즈키 고맙습니다. 그러면 넥스트 퀘스천(웃음). 유럽과 일본, 서양과 일본의 애니메이션은 어떤 차이가 있는지 가르쳐 주세요.

마이클 우선 기술적인 면을 말하자면, 애니메이터의 방식이 일본과 서양은 전혀 다른 것 같습니다. 만약 서양의 애니메이터가 일본에 간다면 완전히 새로운 스타일로 일을 해야만 하

지 않을까 해요. 예를 들면 일본에서는 1초에 사용하는 콤마의 수가 적지요. 콤마 수가 적은 만큼 그림 한 장의 표현이 강하다고 생각했습니다.

그리고 일본의 애니메이션을 보면 자연의 디테일을 아름답게 파고 들어가는 것이 매우 인상적이었습니다. 예를 들면 빗방울이 떨어지고, 그게 지면에 부딪혔을 때의 파문이 어떤 식으로 되는지, 그런 디테일을 서양에서는 좀 간과해버리는 경향이 있는데요, 일본은 조그만 자연의 묘사를 소중히 여기는 것처럼 느꼈습니다.

역시 자연에 대한 감성은 일본과 서양이 완전히 다르더군요. 계절감도 다른 것 같고. 일본인은 계절을 깊이 느끼죠. 반면 유럽에서는 자연이 물리적으로 존재해요. 접근방식이 전혀 다른 것 같습니다. 저처럼 창작 일을 하는 사람에게는 이런 자연에 대한 접근방식은 일본 특유의 것이라 그것이 굉장히 흥미롭고, 저만이 아니라 아마 전 세계의 애니메이터나 크리에이터가 그 특성을 멋지다고 여길 겁니다.

게다가 일본에는 원래 풍부한 이미지네이션이 존재하는 것 같습니다. 일본에서 만든 것들을 보면 이미지네이션의 깊이에 입을 딱 벌리게 되죠. 정말로 훌륭해요.

스즈키 다음 시청자 질문은 "미야자키 하야오 감독님은 『붉

은 거북』을 보셨을까요?"인데요. 답변은, 보셨습니다(웃음). 사실은 어떤 스태프가 작업을 위해 모니터로 보고 있었거든요. 문득 돌아 보니 뒤에서 미야자키 하야오가 서서 빤~히 보고 있었던 거예요. 아무도 보라는 말을 안 했는데도요.

그리고 어제, 정식으로 마이클과도 만나서 인사를 나누었는데, 미야자키 하야오는 분명 네 가지 이야기를 했던 걸로 기억해요. 매우 도전적인 작품이다. 이게 첫 번째. 둘째로는 10년의 세월을 들여서 포기하지 않고 마지막까지 해낸 데 자신은 감동했다. 그리고 세 번째는, 그가 굉장히 깊이 느꼈던 거지만, 일본 애니의 영향을 전혀 받지 않았다, 그게 훌륭하다는 이야기. 최근 많은 서양 분들이 애니메이션을 만들어서 보여주시는데, 유감스럽게도 일본의 나쁜 영향을 받은 사례가 꽤 많았습니다. 그게 작품을 다 망치고 있죠.

그리고 네 번째로 이런 말을 했어요. 우리는 어떻게든 관객을 의식하니까, 서비스 정신으로 자꾸만 무언가를 넣으려 하는 부분이 있다고. 하지만 마이클은 전혀 그런 게 없다. 그 점에 미야 씨가 감탄했어요.

이제까지는 마이클과 만났을 때의 이야기만 했지만(웃음). 미야 씨가 영화를 본 직후의 이야기도 밝히자면, 보라고 말한 것도 아닌데 자기가 알아서 보더라고요. 그러더니 낯빛이 바뀌

었죠. 왜 낯빛이 바뀌었느냐 하면, 지금 그는 미술관을 위한 단편 애니메이션을 만들고 있거든요. 12분짜리인데, 현재 일본에서는 유감스럽게도 마이클이 한 것처럼 거의 모든 것을 손으로 그리는 애니메이션을 만들기 어려워지고 있어요. 스태프 문제 때문에. 그래서 그도 상황을 긍정적으로 받아들이고 CG의 힘도 빌리려 했죠. 그래서 그 12분짜리 단편을 만들고 있었던 건데요.

마이클의 『붉은 거북』을 본 후, 두 가지 일을 했어요. 첫째, OK를 냈던 몇몇 컷이 있었는데 그걸 전부 다시 제작하겠다더군요. 리테이크라는 거예요(웃음). 역시 낯빛이 바뀔 만하죠. 저한테는 아주 고마운 일이었어요. 요컨대 그냥 갈 생각이었던 컷을, 마이클 덕분에 큰 자극을 받아서, 다시 고치려 하게 됐다는 것. 그것도 CG를 포기하고, 다시 손그림으로 되돌리는 방식을 택한 거죠.

그리고 두 번째. 이건 은근슬쩍 물어봤던 건데요, 『붉은 거북』의 스태프는 어디 있냐더군요(웃음). 잘 그리는 사람이 많이 있는 거 아니냐고. 그런 사람들이 있다면 자기도 아직 할 수 있을 것 같다고(웃음). 제가 설명했어요. 그건 프랑스에서 만든 건데, 프랑스 사람끼리만 만든 게 아니라 온 유럽에서 여러 애니메이터를 모았다. 그 덕에 겨우 스태프를 구성할 수 있었고,

그렇게 만든 거라고. 그리고 그들이 그린 그림에 통일감을 주기 위해 수정을 추가하고 고생한 게 마이클이라고 설명했죠. 월요일부터 금요일까지 스태프가 그린 그림을 그가 주말 이틀 동안 전부 고쳤어요. 저도 메이킹을 보고 알았지만요. 이 이야기를 했더니, "그 정도는 나도 알아" 그러는 거예요(웃음).

이케자와 실제로 수많은 스태프가 있어야만 가능했겠지만, 처음부터 끝까지 한 사람의 의지가 계속 관철되었다는 것도 보면 알 수 있습니다. 주인 정신이랄까, 성격이 확실히 드러나죠. 그래서 저쪽에서 이 파트를 만들고 이쪽에서 이 파트를 만들어서 한데 합쳤다는 느낌이 전혀 없었어요.

마이클 Merci.

이케자와 그래서 미야자키 씨가 시샘을 냈던 거죠.

스즈키 네. 완전히 젊었을 때로 돌아갔죠(웃음).

서양과 동양의 자연관

스즈키 이번에는 제가 질문을 하죠. 이 영화는 80분짜리인데, 80분 영화를 애니메이터 한 사람이 전부 그린 것 같은 인상을 받았습니다. 그건 어떻게 실현했나요? 선의 문제일까요?

마이클 사실은 애니메이터와 어시스턴트 스태프의 수는 그렇게 많지 않아 30~40명 정도가 작업했습니다. 유럽의 여러 곳에서 애니메이터를 모아 팀을 꾸리다 보니, 한 사람 한 사람 모두 개성이 강했죠. 그래서 조금 모순이긴 하지만, 한 사람 한 사람의 개성이 강한 만큼 각각에게 어떤 게 하고 싶은지 묻는 데에 공을 들였습니다.

그들의 의견을 들으면서 이 작품의 통일감이란 것을 만들어 낼 수 있었던 것 같습니다. 그리고 시간이 있었던 것도 큰 덕을 보았다고 생각해요(웃음). 시간이 있으니 여러 사람의 의견을…….

스즈키 딱히 시간이 있었던 건 아니었어요. 시간이 있었던 게 아니라 시간을 낸 거죠(웃음). 아니 근데, 선線 문제가 있잖아요. 캐릭터를 그릴 때의 선. 예를 들면 타카하시 감독님이 만든 『이웃의 야마다 군』이라는 영화는 사실 여러 애니메이터가 그렸는데, 클린업해서 마지막 프레임에 나오는 선은 한 사람이 전부 다 그렸어요. 그런 수법을 썼죠.

마이클 그건 저희도 좀 비슷한 방식이었습니다. 수퍼바이저 한 사람이 스타일의 통일감을 유지했죠.

스즈키 마이클이 했던 게 아니군요(웃음).

마이클 전 아무것도 안 했습니다.

스즈키 제가 이 작품에서 가장 걱정했던 건, 마이클은 단편 때는, 간단히 말해버리자면 모든 작업을 혼자 해버렸어요. 장편에서도 그렇게 했다간 한도 끝도 없을 것 아닙니까? 정말 몇 년이 걸릴지 알 수 없었는데. 기간 안에 끝내서 정말 다행입니다.

마이클 Oui(웃음).

이케자와 단편 중에, 아까 스즈키 씨도 말했지만 『아버지와 딸』. 그거 좋았어요. 이상한 일이 일어나고, 그 후 세월의 변화를 계속 따라가다가, 매우 환상적인 형태로 끝나죠.

스즈키 맞아요. 재회.

이케자와 8분이었나요?

스즈키 네, 8분요. 정말 명작이라고 생각해요. 자전거의 바퀴 크기가 서서히 달라지고.

마이클 Merci beaucoup.

이케자와 그것도 모두 같이 볼 기회를 만들 수 있으면 좋겠네요.

스즈키 저기, 이건 말하면 안 되려나? 지금 지브리에서 권리를 취득하려고 열심히 뛰고 있어요(웃음). 다시 한번 많은 분께 보여드리고 싶어서요. 아마 저는 백 번쯤 봤을걸요(웃음).

이케자와 『수도사와 물고기』 이야기도 좋잖아요. 정말 유머러스하고.

마이클 Merci. 이케자와 씨는 세계 각지로 여행을 다니셨다고 들었는데, 자연에 대한 감성은 일본인과 다른 나라에 역시 다른 점이 있는 것 같습니까? 아니면 그렇지도 않나요?

이케자와 감성이란 건 인간 모두가 아마 그리 다르지 않을 것 같지만요. 다만 서양식 사고방식에서는, 자연이란 신이 만든 것이니까요. 아마 그걸 지금도 모두 의식하고 있을 것 같아요. 반면 일본이나 남국에서는 자연이란 태어나는 거거든요. 저절로. 그러니 뭐라고 해야 하나, 돋아난다거나, 내버려 두니 그렇게 됐다거나, 그런 식으로 받아들이기 때문에 신이 개입되지 않죠. 1대 1로 아, 예쁘다고 생각하면 그건 그거대로 이미 좋은 거예요.

유럽식이라면, 이를테면 베토벤이던가? 자연에서 신의 영광 같은, 다시 말해 자연이 훌륭할 때는 그건 신의 힘이라는 식으로 생각하는 게 역시 있는 것 같아요.

하지만 저는 역시 일본인이니까, 어딜 가도 입을 딱 벌리고 아름답다고 생각합니다. 혹은 격변하는 장소에서는 무섭다고 생각하고요, 그걸로 끝이지만요.

스즈키 프랑스에서도 5년 동안 사셨다고 했지요.

이케자와 네. 하지만 프랑스어는 전혀 익히지 못했습니다(웃음).

스즈키 장소는요?

이케자와 퐁텐블로. 하지만 어렸을 때 살았던 그리스 쪽이 즐거웠어요. 어렸으니까. 뭘 보고 들어도 신기했고.

스즈키 오키나와에도 오래 계셨죠. 8년이었던가.

이케자와 오키나와는 10년이었어요. Nomad(유목민), Vagabond(방랑자).

마이클 Oui.

이케자와 마이클 씨는 네덜란드에서 태어나셨나요?

마이클 태어나고 자란 곳은 네덜란드지만, 그 후에 여러 나라에서 생활할 기회가 있었죠.

스즈키 아버님이 네덜란드 분이라고 했던가요?

마이클 어머니가 프랑스계 스위스인입니다.

스즈키 그렇군요. 스위스에 사셨던 적은?

마이클 스위스에는 1년 정도 밖에 있지 않았습니다. 부모님은 스위스에서 만나셨다지만.

스즈키 그렇군요. 애니메이터가 되신 건 스페인이라고 하셨죠.

마이클 처음에 애니메이터 학교는 영국으로 갔어요. 애니 전문학교로. 그 후 나라의 분위기를 조금 바꾸고 싶어서 바르셀로나로 갔죠. 1979년 당시 바르셀로나에는 작은 애니메이션 스튜디오가 몇 개 있었는데, 그때는 어리고 돈도 없어서 고생을 많이 했지만, 바르셀로나의 시가지 분위기가 굉장히 마음

에 들어서 많은 것들을 흡수했죠.

스즈키 전 칸에서 마이클에게 대체 몇 개 언어를 구사할 수 있는지 질문한 적이 있어요.

마이클 프랑스어와 네덜란드어, 독일어랑 스페인어랑 영어를 조금씩 하죠. 저는 원래 비주얼파랄까, 비주얼 작품을 표현하는 비주얼 작가라고 생각해요. 문장으로 자신의 표현을 찾는 건 영 힘듭니다. 『붉은 거북』은 시간을 들여 만든 작품이지만 아직도 이 작품에 언어를 넣는 게 어렵네요. 그래서 나 자신은 비주얼, 시각의 작가라 생각하고 있습니다.

스즈키 언어라고 하니, 올해 들어서였는데, 외국의 어떤 분에게 이런 말을 들었어요. 일본인이 부럽다고. 요컨대 일본어만 가지고 살아갈 수 있으니까. 하지만 지금 유럽 사람들은 여러 가지 언어를 익히지 않으면 살아갈 수가 없다고요. 여기엔 상당한 충격을 받았어요. 그런 건 생각도 못 해봤으니까. 요컨대 마이클처럼 여러 가지 언어를 할 수 있다니 부럽다는 생각밖에 못 해봤는데, 그쪽에서 보면 반대인 거죠.

이케자와 그러게요. 전 세계에서 가장 외국어를 배우지 않는 게 미국인이라는 말도 있죠. 어딜 가도 영어로 때울 수 있다고 생각하니까.

스즈키 그리고 외국에 안 나가고.

이케자와 맞아요.

스즈키 저는 25년 동안 알고 지낸 이탈리아인이 있어요. 그는 베네치아에서 태어나 자랐는데, 그의 할아버지는 평생 독일 어밖에 안 했다는 거예요. 왜냐. 그곳은 옛날에 오스트리아 헝가리 제국이었으니까요. 하지만 그 오스트리아 헝가리 제국은 사라지고 베네치아 공화국 같은 게 생기는 바람에 이번에는 베네치아어. 그 후 이탈리아가 통일되고 피렌체에만 문화가 있었으니 피렌체의 언어가 이탈리아어가 됐죠. 그래서 그의 아버지는 현재의 독일어와 베네치아어, 이탈리아어를 말할 수 있게 됐어요. 그곳에서 자라난 그는 베네치아의 대학에 가서 일본어학과에 들어갔죠. 그랬더니 놀랍게도 선생님은 프랑스인. 그러면 프랑스어도 배워야 하려나? 그런 말을 듣고 있으면 뭐, 역사의 변천에 따라 여러 가지 일이 있었구나 싶죠. 그게 대단히 인상에 남았어요.

그런 그가 학생 시절에 일본에 왔어요. 그에게 일본어를 본격적으로 가르친 여성이 있었는데, 그녀에게 배우면서 그는 정말 네이티브에 가깝게 일본어를 할 수 있게 됐지만, 그녀와 연애 관계가 되고 나서, 놀랍게도 그녀가 일본인이 아니라 대만인이었다는 사실을 알게 됐어요(웃음). 그래서 중국어도 할 수 있게 됐죠. 지금 그는 방콕에서 살아요. 태국어를 배우고 있다는데,

세계가 어떻게 되어가는 건지 싶더라고요(웃음).

네, 시청자 분들께서 두 가지 질문이 왔네요. 마이클 감독님, 좋아하는 지브리 작품을 말씀해 주세요.

마이클 어디 보자. 지브리 작품 중에서 딱 한 편만 고르라고 하는 건 매우 어렵네요. 그건 형제 중에서 누굴 제일 좋아하느냐고 묻는 거나 비슷한 질문 같은데요. 굳이 들자면 미야자키 씨의 작품 중에서 가장 좋은 건, 어린이들이 자연 속에서 무언가를 발견하고 두근두근하는 호기심 같은 것을 표현하는 미야자키 씨의 방식인 것 같아요. 그리고 다카하타 씨에 관해서는『이웃의 야마다 군』속에서 하이쿠를 애니메이션 속에 도입한 게 정말 일본인밖에 할 수 없는 일이라고 생각하고, 간격이라든가 정적, 그리고 그 훌륭한 감성. 그런 것들이 모두 영화 속에 들어있는 게 역시 다카하타 씨의 대단한 점이라고 생각합니다.

스즈키 영화를 이론화한 에이젠슈테인이라는 사람이, 흔히 말하는 몽타주 이론이란 걸 만들었을 때, 사실은 그 토대에 있었던 게 바쇼[1]였어요. 「오래된 연못, 개구리 뛰어들어 물소리」. 이걸 영상으로 만들면 몽타주가 되니까요.

1 마쓰오 바쇼(松尾芭蕉, 1644~1694). 에도 시대의 인물. 일본 역사상 최고의 하이쿠 시인으로 꼽히며 세계적으로도 널리 알려졌다.

이케자와 아하.

스즈키 다음 질문입니다. 칸 국제영화제에 『붉은 거북』이 출품됐는데, '주목할 만한 시선'이라는 부문에서 특별상을 받았죠. 여러 가지 반응이 있었을 것 같은데, 감상을 들려주세요. 칸의 반응은 어땠나요?

마이클 칸의 '주목할 만한 시선'이라는 부문은 작가성이 강한 영화를 중요시하는 선택을 하는데요, 그중에 제 영화가 선정됐다는 그것만으로도 정말 큰 영광이었죠. 실제로 상영했을 때는, 솔직히 저는 제 작품을 볼 집중력도 없어서, 저쪽에는 기침하는 아저씨가 있구나, 이쪽에서는 아줌마가 움직이고 있구나, 그런 관객들의 동향에 신경이 쓰이는 바람에 전혀 영화를 볼 수가 없었죠. 물론 다음 작품을 보고 싶어서 자리에서 일어난 사람도 있었지만, 모두에게서 기립박수, 매우 긴 박수를 받는, 정말 멋진 경험을 했습니다.

스즈키 슬슬 끝낼 때가 됐네요. 오늘은 정말 많은 이야기를 들을 수 있었습니다.

사실 저는 얼마 전에 인도네시아에 다녀왔습니다. 자카르타에서 발리까지 갔는데요, 듣자하니 인도네시아는 1만 7천 개나 되는 섬으로 이루어졌다는군요. 가기 전에 마침 이와나미홀에서 『거울은 거짓말을 하지 않는다』라는 인도네시아 영화

를 봤는데, 대단히 아름다운 자연을 촬영한 영화였습니다. 그래서 사전에 그 이야기를 했더니 그쪽에서 그 영화의 감독님이 만나러 와주신 거예요. 여성이었는데. 그녀를 만난 것도 굉장히 멋진 경험이었죠. 그래서 옆길로 잠깐 샜던 섬 이야기를 계속 듣고 싶었다는 것이 오늘 저의 감상이었습니다(웃음). 이케자와 씨, 오늘 LINE LIVE 어떠셨는지요.

이케자와 아무튼 이건 좋은 영화고 정말 대단하다는 걸 큰 소리로 말할 수 있어서 매우 만족했습니다.

스즈키 고맙습니다(웃음). 감독님, 마지막으로 이런 프로는 어떠셨는지요.

마이클 오늘은 이케자와 씨의 옆자리에 앉을 수 있어서 정말 영광이었습니다. 말만이 아니고, 정말로 순수한 언어를 자아내시는 분이라 그 점에 큰 감명을 받았습니다. 고맙습니다.

-통역: 히라오카 에미, 구성: 단바 게이코.
『열풍』 2016년 10월호.
LINE LIVE 녹화는 2016년 8월 30일, 도쿄 에비스의 렌가야에서

どうにもならないとは
どうにもならない
どうにかなることとは
どうにかなる

어떻게도 되지 않는 일은
어떻게도 되지 않는다
어떻게든 되는 일은
어떻게든 된다

제4장

'지금', '여기'를 거듭해서

—— 하루하루의 회고

환갑 선물

매일 아침, 나가기 전 5분 동안 85세가 된 어머니와 이야기를 나눈다. 그것이 일과가 되었다. 이러저러해서 5년 가까이 이어졌을까. 올여름이 끝나갈 무렵 어느 아침에 있었던 일이다. 여느 때처럼 어머니의 집을 찾아가니 어머니가 나에게 웬 '다발'을 건네주었다. 별 생각 없이 받아들고 놀랐다. 지폐 다발이었다. 그것도 두꺼웠다. 이내 어머니가 이렇게 말했다.

"네 환갑 축하 선물이야."

허를 찔렸다. 하지만 망설이면 안 된다. 본능으로 그렇게 생각했다. 이 사람은 죽을 때까지 나를 아이라고 생각할 것이다. 동요를 감추고 태연함을 가장하며 나는 목소리를 쥐어짰

다. 그것도 특별히 큰 목소리로.

"고마워!"

올여름, 나는 예순이 되었다. 많은 이들이 축하해주었다. 하지만 설마 어머니가 나를 축하해줄 줄은 한 번도 생각해보지 못했다.

어머니의 진의는 무엇인가. 회사로 가는 도중 계속 생각하고 또 생각했다.

아버지가 돌아가신 지 3년, 나는 어머니를 돌보고 있다. 그 사실과 관계가 있을까. 어머니는 내가 사는 아파트의 다른 집에서 혼자 생활한다. 밥을 먹는 것도, 빨래하는 것도, 목욕하는 것도, 어딘가 외출하는 것도 자기 뜻에 따라 혼자 결정하고 혼자 한다. 그러고 보니 상경한 후로 감기 한 번 앓은 적이 없다. 건강하고, 또한 주의도 하고 있다. 주특기는 스쳐 지나가는 사람들과 이야기를 나누는 능력. 휴일에는 함께 산책하는데, 버스를 타면 이내 옆자리 사람에게 말을 건다. 낙은 한 달에 한 번 가부키를 관람하는 것. 그 날이 오면 아침부터 안절부절못한다. 말버릇은 "얼른 죽고 싶어!"를 신이 난 말투로 되풀이하는 것. 입이 험한 나는 늘 이렇게 받아친다. "'좋은 사람'이 되면 일찍 죽을 수 있어." 어머니는 그때마다 만면의 미소를 지으며 좋아한다.

금액은 2백만 엔이었다. 아버지의 유산이 있다고는 하지만 그녀에게는 결코 적은 액수가 아니다. 말하자면 주머니를 탈탈 턴 것이다. 그녀가 가장 깊이 생각했던 것은 액수가 아닐까, 문득 그런 생각이 들었다.

자신이 낼 수 있는 아슬아슬한 한도의 금액. 그것을 며칠 동안 생각하고 또 생각했음이 분명하다. 그리고 자기 혼자만의 생각으로, 은행에 가서, 현금을 인출했을 것이다. 이 사람의 피가 내 몸속에 흐르고 있다. 그렇게 생각하니 몸이 떨렸다.

덧붙이자면 이번에 여러분에게 돌린 밥그릇은 그 돈을 쪼개 만들었다.

2008년 9월 길일

스즈키 도시오

- 저자의 환갑 파티
참석자에게 보내는 감사 편지에서

꿈의 교차로

최근 이런 이야기를 미야자키 하야오와 자주 나눈다.

신호가 바뀌어도 바로 출발하지 않는 차가 늘었다. 게다가 깜빡이를 켜지 않는 차도 늘었다. 커브를 틀려다가 황급히 깜빡이를 넣는 차도 늘었다. 두 사람 모두 자동차 통근이므로 그런 변화에는 민감하다. 다들 차 안에서 무엇을 하는 걸까. 미야자키 하야오가 탄식했다.

나의 통근 경로에는 야마테도오리 거리와 코슈 가도가 교차하는 큰 교차로가 있다. 이 교차로에서 좌회전해 스튜디오로 가는데, 예전보다 점점 더 시간이 걸린다. 여태까지 이 왼쪽 길은 아무리 붐벼도 신호를 두 번 기다리면 돌 수 있었다.

그런데 어느 사이엔가 두 배의 시간이 걸리게 되었다. 다시 말해 네다섯 번을 기다려야 좌회전을 할 수 있다.

차가 늘어나서가 아니다. 신경이 쓰여 관찰을 시작하고 이내 깨달았다. 신호가 파란불이 되어도 차가 움직이질 않는 것이다. 횡단보도로 사람들이 연신 걸어 다닌다. 그 옆으로 수많은 자전거가 달린다. 차가 움직이는 것은 사람의 움직임이 멈추고 자전거가 횡단보도를 다 건넌 다음이다. 그때 신호는 노란색으로 바뀐 후다.

일본인은 대체 언제부터 이렇게 반응이 둔한 민족이 되었단 말인가.

30년쯤 전이었을까. 상하이를 방문했을 때의 이야기다. 시내에는 아직 고층 빌딩이 없었다. 단체행동을 떠나 혼자 시내를 산책했을 때, 어떤 커다란 교차로에서 나는 오도 가도 못하고 있었다. 신호등이 있지만 사람도 차도 전혀 신호를 지키지 않는 것이다. 현지 사람들은 엄청난 속도로 교차로에 돌입하는 차를 이리저리 헤치며 횡단보도를 알아서 잘 건너갔다.

어떻게 해야 좋을지 나는 정말로 난감했다. 몇 번이나 신호를 기다린 끝에, 나는 어떤 노부인의 뒤에 섰다. 이 할머니를 따라가면 어떻게든 되겠지. 하지만 어떻게도 되지 않았다. 이 할머니도 신호를 건너기 시작한 순간 젊은이들과 마찬가지로

차를 이리저리 헤치며 힘차게 교차로를 건너버렸다. 나는 그저 멍하니 서 있었다.

여기서 나는 어떤 고백을 해야만 하겠다. 사실은 나 자신도 커브를 틀려다 그제야 황급히 깜빡이를 켤 때가 있다. 처음에는 깜빡이를 켜지 않은 차에 화를 냈으면서도. 그것이 어느 사이엔가 전염되어 자신까지 그렇게 되어버리고 말았다는 무서운 현실.

인간의 머리가 몸을 지배하기 시작한다. 실제로 나 자신이 그렇게 되고 있다. 스스로 반성을 담아 말한다. 다시 떠올려야만 한다. 인간이 원래 동물이었음을.

-『시오』
2009년 7월호

가네다 군의 그림

초등학교 6학년 여름방학 전, 아버지의 일 때문에 이사를 가서 2학기부터 나고야 성 근처의 긴조 초등학교에서 다니게 되었다. 그때까지의 나는 공부는 못 했지만 그림은 학급에서 가장 잘 그렸다. 하지만 전학을 하고 보니 나보다도 그림을 잘

그리는 녀석이 있었다. 그것이 가네다 군이었다.

공부는 전혀 못 했지만 싸움은 엄청나게 잘 했다. 그런 그가 졸업 직전에 "나는 커서 야쿠자가 될 테니까 이젠 그림은 안 그

가네다 군이 그린 후지산

려. 이거 너 줄게" 하면서 건네준 것이 이 그림이었다. 고흐를 연상케 하는 화풍으로, 지금 봐도 잘 그렸다. 그림을 배운 것도 아닌데 그리는 기술을 가지고 있었다.

왼쪽 위에 「Y. K」라는 사인이 있는데 가네다 군의 이름은 기억이 나질 않는다. 왜 그는 나에게 이 그림을 주었을까. 이유는 잘 모르겠다. 다만 그는 자신이 나보다도 그림을 잘 그린다는 사실을 깨달았을 것이다. 초등학교 시절의 물건은 거의 남겨두지 않았는데 어째서인지 이 그림만은 상자에 넣어 오늘까지 보관하고 있었다.

또 한 가지, 이 시절의 추억이라고 하면 변변치 못했던 학교 성적이 쑥쑥 향상되었던 것. 그때까지는 5단계 평가에서 3이나 2나 1뿐. 올 5인 여동생과 비교되며 "반대였으면 좋았을 텐데"라는 말을 듣기까지 했다. 걱정하던 어머니가 이런저런 가정교사를 붙여주었지만 잘 되지 않았다.

그런데 이사를 간 곳의 옆집에 살던 대학생 누나가 여름방학에 공부를 봐주니 갑자기 성적이 오르기 시작했다. 2학기가 끝날 무렵에는 체육이나 음악을 포함해 올 5가 되었다.

대학생 누나는 엄격해서 문제를 다 풀 때까지 집에 돌려보내 주지 않았다. 여름방학이 끝나면 전학생으로서 학교에 다녀야만 한다는 긴장감이 나에게도 있었는지 모른다. 긴장하

'지금' '여기'를 거듭해서

며 공부했다. 내가 대학생 무렵 이 누나와 재회해, "그때의 도시짱은 무서웠어. 엄청나게 집중해서 공부하던걸"이라는 말을 들었다. 엄격했다고 생각했던 누나에게 들은 의외의 말이었다.

그림을 준 가네다 군과는 초등학교를 졸업한 후로 만난 적이 없다. 나는 사립 중학교로 진학해, 다시 학급에서 그림을 가장 잘 그리는 학생으로 부활했다. 오랜 시간이 지나, 나보다 그림을 잘 그리는 사람을 다시 만났다. 그것이 미야자키 하야오 감독, 미야 씨였다. 이제까지 살아오며 나보다도 그림을 잘 그리는 사람과 두 번 만났다. 그것이 가네다 군과 미야 씨다.

-「마음의 보물상자」 『니혼게이자이 신문』
석간 2011년 9월 12일

붓펜으로 쓴 글씨

남과 이야기를 나눌 때 근처의 종이에 낙서하는 버릇이 있다. 미야 씨도 같은 버릇이 있는데, 나는 그림을 잘 그리는 그의 앞에서는 그림을 그리지 않는다. 하지만 자꾸만 무언가를 끄적거리고 싶기는 하다. 그래서 글씨를 쓰기 시작했다.

미야 씨와는 매일같이 이야기를 나누니 글씨를 쓴 지도 벌써 33년이 되었다. 정식으로 배운 것은 아니지만 계속 썼더니 나름 잘 쓰게 되었다.

스튜디오 지브리 영화의 로고는 거의 내가 쓴다. 지금 상영 중인 『코쿠리코 언덕에서』의 제목도, 캐치프레이즈인 "위를 보고 걷자"에도 손을 댔다.

2001년에 개봉한 『센과 치히로의 행방불명』이 계기였다. 전문가가 로고를 썼지만 미야 씨가 마음에 들지 않는다고 해, '그럼 내가 써버리지' 했던 것이다. 『하울의 움직이는 성』은 미야 씨가 "로고 좀 써줘" 해서 그의 눈앞에서 1분 만에 완성했다. 또한 영화 마지막에 나오는 'おわり(끝)'도 내가 거의 매번 쓰고 있다.

별로 깊이 생각하지 않고 느낌으로 써버린다. 같은 글씨를 써도 날에 따라 달라지니 재미있다. 서도라기보다는 디자인을 하는 감각에 가깝다.

지난 10년 정도는 거의 붓펜, 그중에서도 굵은 글씨용 붓펜을 애용했다. 붓과 다른 점을 묻는 분이 많은데, 나에게는 붓이든 붓펜이든 손맛은 별로 다를 바가 없다. 가볍게 쓸 수 있기도 해서 붓펜을 손에서 놓지 못한다.

『지브리의 철학 - 변하는 것과
변하지 않는 것』일본어판
(이와나미쇼텐, 2011년)

얼마 전 출판할 책에 대해 의논을 하며, 여느 때처럼 낙서를 하고 있으려니 편집자가 "스즈키 씨, 그거 써 주세요"라고 했다. 로고와 일러스트를 붓펜으로 쓴 『지브리의 철학』 표지는 이렇게 태어났다. 여담이지만 글자에도 쓰기 쉬운 것과

힘든 것이 있다. 「ジブリ(지브리)」라는 글자는 평범하게 써버리면 맛이 나지 않아 의외로 어렵다. 어떻게 쓸지 늘 고민되는 글자다.

돌이켜보면 아버지는 먹의 농담을 구사해 소나무 같은 것을 붓으로 술술 그리셨다. 아들인 내가 보기에도 잘 그렸다. 내 실력은 그 영역에는 이르지 못했지만 나이를 먹으면 붓으로 그림을 그려보고 싶다고 은근히 생각하고 있다.

-「마음의 보물상자」『니혼게이자이 신문』
석간 2011년 9월 13일

조수희화 찻잔

　나는 나고야에 있는 도카이 학원이라는 정토종 계열 중고
등학교에 다녔다. 정토종 하면 호넨[1], 호넨 하면 교토의 지온
인[2]. 그래서 소풍 하면 반드시 교토였다. 대학 시절에도 이따
금 교토에 갔으며, 스튜디오 지브리의 사원 여행도 처음에는
교토와 나라로 갔다. 교토는 몇 번이나 방문한, 내가 좋아하는
곳이다.
　유명한 절은 이미 다 가 본 것 같지만, 우쿄 구에 있는 고

1　法然, 12세기 일본의 승려. 정토종의 창시자.
2　知恩院

잔지[1]는 어째서인지 싫증이 나지 않아 교토에 갈 때마다 들른다. 중심부에서 버스를 타고 약 1시간 떨어진 산 중턱에 이 고찰古刹이 있다. 경내의 가장 안쪽에 있는 금당 언저리까지 천천히 걸어가, 멍하니 주위를 둘러보면 어느 사이엔가 기분이 좋아진다. 늘 두 시간 정도 느긋하게 보낸다.

고잔지 하면 국보 두루마리 그림, 조수희화鳥獸戲畫로 유명하다. 토끼며 개구리, 원숭이 같은 동물을 의인화해 약동감 넘치는 필치로 그려낸 보물이다. 이론파로 알려진 영화평론가 이마무라 다이헤이 씨는 월트 디즈니의 미키마우스가 일본의 조수희화에 원류를 두었다고 고찰했는데, 그야말로 현대의 애니메이션이며 만화의 선구자라 할 수 있다.

4년 전, 도쿄 롯폰기의 미술관에서 조수희화 전람회가 있어 진짜를 처음으로 보았다. 인쇄로 확대해 크고 보기 쉽게 해놓은 것을 볼 수도 있었지만, 역시 자기 눈으로 직접 보는 것이 최고다. 멋들어진 붓놀림에 하염없이 압도되었다.

스튜디오 지브리의 다카하타

도쿠마 사장이 소장했던 의외의 애용품

1 高山寺

'지금' '여기'를 거듭해서

이사오 감독은 이 조수희화를 매우 좋아해, 애니메이션의 영화감독답게 조수희화를 애니메이션으로 움직여보고 싶다고 한다. 당연하지만 단순히 움직이면 다가 아니다. 헤이케 이야기[1]를 조수희화의 캐릭터로 움직여 애니메이션을 만들 수는 없을까 생각하고 있다고 한다. 좀처럼 실현되지 않는 것이 유감이다.

조수희화의 유명한 장면을 그린 이 찻잔은 나의 개인 사무소에서 쓰고 있다. 도쿠마쇼텐의 사장이었던 도쿠마 야스요시의 유품이다. 그가 회사에서 애용하던 유품은 사정이 있어 내가 맡아두고 있다. 그중에 5점 1세트로 섞여 있었다. 호걸이지만 칭송도 험담도 따르던 도쿠마 야스요시가 고잔지를 좋아했다니……. 뭐라 말할 수 없는 감회에 잠겼다.

-「마음의 보물상자」『니혼게이자이 신문』
석간, 2011년 9월 14일

1 平家物語, 헤이케(다이라 가문)의 번영과 몰락을 그린 이야기. 작자와 원전은 알 수 없으나 가마쿠라 시대에 쓰인 것으로 보인다.

셋타

대학을 졸업하고 도쿠마쇼텐에 입사했다. 재킷을 입는 패션너블한 사람은 없었으며, 점퍼를 입고 출근해 회사에서는 구두를 샌들로 갈아 신는 것이 당연했다. 당시 도쿠마 야스요시 사장은 회사에서 셋타[1]를 신었다. 다다미에 발을 대고 있는 듯한 감촉이 기분 좋아 나도 20대부터 셋타를 신기 시작했다.

도쿠마 야스요시라는 사람은 나에게는 커다란 존재였다. 그는 『바람계곡의 나우시카』 영화화를 결단했으며, 스튜디오 지브리 설립을 결정하고 초대 사장도 지냈다. 현장에 모든 것

1 雪駄, 일본의 전통 신발인 조리(草履)의 일종. 대나무 껍질로 만든 밑창에 가죽을 씌운 것.

을 맡겼으며 여차할 때는 얼굴을 내밀었다. 『이웃집 토토로』, 『반딧불이의 묘』 두 작품의 배급이 결정되지 않아 난처해하고 있을 때는 사장이 직접 배급회사에 영업하러 가서 이야기를 정리해주었다.

그가 세상을 뜨기 전 3년 동안, 나는 도쿠마 사장과 아침 일찍 만나고 일주일에 두 번은 저녁을 함께했다. 아침에는 에비스의 자택에서 나와 신바시의 도쿠마쇼텐으로 출근해, 지브리가 있는 히가시코가네이로 가고, 도쿠마 사장과 저녁을 먹기 위해 신바시로 돌아갔다가, 다시 히가시코가네이에서 잔업을 마치고, 에비스로 돌아갔다. 그런 바쁜 생활을 보냈다.

도쿠마 사장에게는 많은 것을 배웠다. "돈은 종잇조각이야. 이걸 모두가 돈이라고 믿어서 세상이 돌아가는 거야." 큰 빚을 지고 있던 사람이었던 만큼 무게감이 있었다. "사람은 겉모습이 중요해. 알맹이가 아니고." 이 말도 잊을 수가 없다.

사장의 마지막을 지켜본 후, 의상실을 보니 정장만이 즐비하게 있었다. 아는 사람들끼리 유품을 나누면 어떨지 부인께 여쭤보니, "안 돼요, 스즈키 씨"라는 대답이 돌아왔다.

자세히 보니 어딘가가 이상했다. 어깨 모양을 잡는 패드가 가슴까지 내려와 있었다. 단추를 잠그면 몸집이 크게 보였다. 도쿠마 사장은 훌륭한 풍채의 소유자였는데, 암이 진행되

바이쇼 지에코 씨로부터 받은 선물

어 실제로는 상당히 야위었다. '사람은 겉모습'이라는 말을 실천했던 것이다. 생각해보면 그는 '인간이란 무엇인가' 하는 데에 관심이 있었던 사람이었던 것 같다.

이 셋타는 『하울의 움직이는 성』 때 여배우 바이쇼 지에코 씨에게 받았다. 마음에 들어 소중히 쓰고 있다. 앞으로도 나는 셋타를 신을 것이다.

<div align="right">

-「마음의 보물상자」 『니혼게이자이 신문』
석간, 2011년 9월 15일

</div>

헤일리 밀스 씨의 답장

부모님이 영화를 좋아해 철이 들 무렵부터 매주 영화관에 다녔다. 아버지는 일본 영화, 어머니는 외국 영화의 팬이었으니 나는 장르에 사로잡히지 않고 온갖 영화에 빠졌다.

에리히 케스트너의 아동문학 『로테와 루이제[1]』를 원작으로 한 디즈니 영화 『페어런트 트랩』를 본 것은 중학생 때였다. 나는 아역으로 출연했던 영국 출신의 헤일리 밀스 씨에게 푹 빠졌다. 사전을 찾아가며 배운 영어로 팬레터를 썼다. 당연하다면 당연하지만 답장은 오지 않았다. 그래도 『폴리아나』,

1 Das Doppelte lottchen

『Whistle Down the Wind』 등 일본에 개봉한 그녀의 출연작은 모두 보았다.

지금으로부터 15년 전, 나는 스튜디오 지브리와 제휴한 미국의 디즈니를 방문했다. 취재를 나온 스태프에게 "디즈니 애니메이션 중에서는 무엇을 가장 좋아합니까?"라는 질문을 받았다. "애니메이션이 아니라 실사 영화지만, 『페어런트 트랩』이죠"라고 대답하기는 했지만 통역한 사람도 나도 영어 제목은 몰랐다.

~렛츠 겟 투게더 예 예 예……. 창졸간에 영화 주제가를 부르자, 그 자리에 있던 디즈니 사람들의 눈빛이 바뀌었고 대합창이 시작되었다.

헤일리 씨를 좋아해서 팬레터를 보낸 적이 있었다고, 데니스 맥와이어라는 디즈니의 비디오 부문 책임자에게 이야기했더니, 훗날 그에게서 소포가 왔다. 뜯어보니 『페어런트 트랩』의 DVD와 함께 「스즈키 씨에게 사랑을 담아 헤일리 밀스」라는 직필 사인이 있었다. 케이스 안에는 그녀의 메시지 카드도 들어 있었다. 팬레터의 답장이 30여 년 만에 돌아온 것 같아 나는 기뻐 어쩔 줄 몰랐다.

헤일리 밀스 씨에게 받은 직필 답장

이 영화로 나는 외국 영화에 눈을 떴다. 케스트너의 작품을 전부 읽고, 아동문학에도 눈을 돌리게 되었다. 내 오늘날의 직업으로 이어진, 인생의 전환점이 된 작품이었다.

-「마음의 보물상자」『니혼게이자이 신문』
석간 2011년 9월 16일

추도: 야마자키 후미오 씨

2001년 3월에 나는 처음으로 야마자키 씨를 만났다.

"14살 때 영화 『내일을 향해 쏴라!』를 만나 저는 공부를 그만두었습니다."

느닷없이 메모를 꺼내 자신의 역사에 대해, 메모를 읽어가며 온몸을 써서 열심히 말한다. 그 모습은 나에게 강렬한 인상을 남겼다.

슬쩍 엿보니 그 메모에는 나에게 말할 '시나리오'가 약간 만화같이, 그러나 꼼꼼한 글씨로 빼곡하게 적혀 있었다.

당시 야마자키 씨는 LAWSON에서 근무하면서 지브리와의 제휴를 계획해 기획을 들고 왔던 것이었다.

그때까지 나는 편의점에 대해 모종의 편견을 품고 있었다. 지브리 스태프 대부분이 편의점에서 도시락을 조달해 매일 먹고 있었다. 어떤 때는 낮에도 밤에도. 그것이 너무너무 싫어서 참을 수가 없었다.

내가 야마자키 씨에게 솔직하게 "전 편의점을 싫어합니다"라고 털어놓자, 그는 "알고 있습니다"라며 큰 목소리로 대답했다. 하지만 열변을 토하는 야마자키 씨와 이야기하는 사이에 나의 마음에 큰 변화가 생겨났다.

"좋아, 이 사람하고 같이 일해보자!"

모순은 나중에 해결하면 된다. 그렇게 생각했다.

『센과 치히로의 행방불명』 개봉이 몇 달 후로 임박한 시기였다.

나는 그 후 야마자키 씨에게서 편의점에 대해 다양한 사실을 배우게 되었다.

그중에서도 가장 놀랐던 것은, 편의점이 젊은이들에게 정보발신기지가 되고 있었다는 점이었다. 가게 안에 게시된 포스터나 무료 잡지 등등, 편의점을 공부하고자 가게를 찾아가게 된 나는 그 사실을 실감했다. 젊은이들에게 신문, TV, 잡지는 이미 정보원이 아니었다. 젊은이들의 새로운 생태를 편의점에서 발견하게 되었다.

그해 여름,『센과 치히로』는 2340만 명의 관객을 동원하는 큰 히트를 기록했다.

『센과 치히로』와 때를 함께해 지브리는 10월에 미술관을 개관하고자 준비에 바빴다. 그중에서도 골머리를 썩였던 것이 입장객을 어떻게 정리하는가였다.

시작해보면 어떻게든 될 것이다. 하지만 문제는 개관 당일. 호기심에 입장객이 단숨에 8천 명 정도 밀려들면 어떻게 하지?

3천 명까지는 받아들일 수 있지 않을까 등등, 관장을 중심으로 스태프 사이에서 논의가 분분했다.

그럴 때 나의 머릿속에 야마자키 씨의 모습이 지나갔다. 그라면 어떻게든 해줄 것이다. 그렇게 생각했을 때 나는 망설임 없이 제안했다.

"예약제로 하고 인원을 제한하는 건 어떨까요?"

그 자리에는 미야자키 하야오도 있었다. 미야 씨는 스즈키 씨의 감이 옳다고 말했다. 그 자리에서 나는 야마자키 씨에게 전화를 걸었다. 티켓을 LAWSON에서 취급해줄 수는 없을까.

"알겠습니다. 즉시 수배하죠."

야마자키 씨는 두말없이 대답했으나, 나중에 그것이 얼마나 큰일이었는지 알게 되었다. 그도 그럴 것이, 이 건을 야마자키 씨에게 상담했던 날은 개관으로부터 역산해 3개월밖에

남지 않았을 때였다. 훗날 전문가에게 물어보니 그 시스템을 만들려면 보통 1년의 준비가 필요하다고 했다. 그것을 3개월 사이에 해내다니. 야마자키 씨가 LAWSON 내부에서 어떤 고생을 했는지 나는 알 방법도 없지만, 어마어마한 노력을 하셨으리라 생각한다.

개관 당일, 그 사실을 그에게 묻자 야마자키 씨는 아무 설명도 해주지 않았다. 그것이 그의 자긍심이었다.

이듬해인 2002년, LAWSON에서 『센과 치히로』의 DVD 캠페인이 실시되어 대성공을 거두었는데 이것도 야마자키 씨가 중심이 되었다.

이렇게 『센과 치히로』는 일본에서 개봉된 모든 영화의 흥행성적을 갈아치우며 DVD 판매 수도 불멸의 대기록을 달성했는데, 그 최대의 공로자는 야마자키 씨였다고 나는 생각한다.

야마자키 씨는 일로 살아가는 사람이었다.

그런 야마자키 씨가 일에 대해 이런 말을 한 적이 있다.

30년 동안 샐러리맨을 했지만, 좋은 일은 거의 없었다. 24시간 365일, 하루도 쉬는 날이 없었다. 핸드폰이 탄생하고 언제 어디서든 연락을 할 수 있게 되면서 더욱 힘들어졌다. 바지 허리띠에 핸드폰을 달아놓아서, 배가 고파 꼬르륵거리는

소리도 핸드폰 소리로 착각한 날마저 있었다. 그래도 멋진 일, 훌륭한 일도 적지 않았으며, 나에게는 그런 괴로움을 날려줄 영화가 있었다. 좋은 영화를 보면 "좋아, 내일도 힘내자!" 하는 기분이 들었다. 나를 지탱해준 영화를 한 사람이라도 많은 사람에게 보여주고 싶다.

이 말을 나는 진지하게 정면으로 받아들이고 싶다.

앞으로도 지브리는 영화를 계속 만들겠습니다. 야마자키 씨, 저세상이란 곳이 있다면 거기서 기다려 주십시오. 조만간 저도 갈 테니까요.

지브리 미술관에서 일하던 3년간도 정말로 많은 신세를 졌습니다.

마지막으로, 최근에 배운 노래를 들려드리고자 합니다.

젊음이 영원하다 생각지 마라 무상의 바람은 시간을 가리지 않을진대

-『열풍』
2011년 11월호

그래보여도

후지마키 나오야는 '재미있는 사람'이다.

그와 알고 지낸 사람이 모두 그렇게 말한다. 타인을 웃기게 하고, 타인에게 웃음을 산다. 그것이 후지마키 씨의 특징인데, 그도 그럴 것이 미야자키 하야오나 히사이시 조나 아키모토 야스시마저 그렇게 생각하게 만들 정도니 보통 사람이 아니다.

하지만 그렇게 불리기 위해 후지마키 씨가 60년을 들여 치른 오기와 허세의 노력에 대해서는 이제까지 아무도 깨달은 적이 없으며, 또한 본인도 말하지 않았다. 그것이 그의 긍지이며, 멋없는 일이기 때문이리라.

어째서 그는 그런 삶을 선택했을까?

그도 그럴 것이 일은 언제나 적당히 하고, 노래를 불러도 이보다 못 부를 수가 없다. 기타 실력은 문외한인 나보다도 서툴 정도다. 하지만 적당한 것, 서툰 것이야말로 그에게는 중요한 일이었다.

　목적을 가지고, 여기에 도달하고자 노력하는 모습을 남에게 보여주느니 죽는 편이 낫다. 인생에서 가장 중요한 것은 스타일이다! 그는 그렇게 생각하고 60년간을 살아왔다.

　허튼짓에 목숨을 거는 그 파멸적인 쾌락주의는, 그렇게 보이지 않지만, 사실은 잘 생각해보면 장절하기에 통쾌하기도 하다. 그러나 그 밑바닥에서는 후지마키 씨 자신의 사회에 대한 깊은 허무감과 인간불신이 비쳐 보이기도 한다.

　과거 이노우에 히사시[1]가 『수갑 동반자살[2]』이라는 소설을 쓴 적이 있다. 소설을 쓰기 위해 여자에게 동반자살을 제안하지만 나중에는 자신이 죽고 말았다는 슬픈 이야기다. 내 마음속에서 그 주인공과 후지마키 씨가 겹쳐 보일 때가 있다.

　최근 본인에게 들은 말이지만, 매일 밤 자기 전에 신초[3] 씨의 라쿠고를 한 자리 들은 다음 눕는다고 한다.

1　井上ひさし
2　手帳心中
3　만담가인 제3대 고콘테이 신초(古今亭志ん朝, 1938~2001년)를 말한다.

도쿄에서 태어나 도쿄에서 자라 80세까지 일하겠다는 후지마키 씨, 앞으로도 '에도 남아'로서 오래오래 살아 주십시오!

2012년 8월 20일

-후지마키 나오야 씨 환갑 파티에 배포된 인쇄물
「60세부터 시작하는 구직」에서

나의 라디오 체험

우리 시절에, 라디오는 혼자 듣는 것이었다.

학교는 급우들과 놀면서 세간에 대해 배우는 장소였으며, 집에 돌아오면 저녁을 먹으며 그날 하루 있었던 일에 대해 가족끼리 이야기를 나눈다. 그것이 가족의 단란한 시간이었다. 그리고 네 가족이 함께 TV를 보았다. 모든 것에서 해방되어 자기 방으로 돌아오면, 그때부터 '자신만의 시간'이 시작된다. 친구는 라디오에서 말을 걸어주는 아저씨나 누나였다.

FRESH IN TOSHIBA, YOUNG YOUNG YOUNG.

밤 10시 30분이었다. 나고야에서는 그랬다고 기억한다.

마에다 다케히코와 다카스기 유미코 두 사람이 나누는 시

시한 수다와 음악.

월~금, 매일 밤 20분짜리 프로에 나는 흠뻑 빠졌다.

나는 급우들보다도, 그리고 가족보다도 이 두 사람에게 친근감을 느꼈다.

어째서일까. 모른다. 사춘기에 흔한, 그런 것이라고밖에 말할 도리가 없다. 일어난 사건은 떠올릴 수 있어도 어떤 심경이었는지는 떠올릴 수 없다.

스폰서는 도시바 한 곳뿐.

매일 밤처럼 두 사람이 새로이 도시바에서 발매되는 소형 라디오를 홍보했다.

'영 세븐'이라는 이름의 라디오를 사기 위해 나는 열심히 돈을 모았다.

제리 후지오가 부르는 제휴곡 「영 세븐」도 히트를 해, 이제는 추억의 아이템이 된 도넛 음반[1]을 입수했다.

이야기가 옆길로 샜는데, 아버지에게 졸라 처음으로 산 테이프 레코더도 도시바였다. 나는 단카이 세대[2]를 대표하는 평균적인 중학생 중 한 명이었다.

1 ドーナッツ盤, 일본에서 7인치 EP 레코드판을 부르던 속칭. 한쪽 면에 가요 두세 곡 정도를 수록할 수 있었다. 가격이 저렴해 학생들에게 인기가 있었다.
2 일본에서 제2차 세계대전 이후 1947~1949년 사이의 베이비붐 시대에 태어난 사람들.

지금도 YOUNG YOUNG YOUNG의 777회 방송기념 소노시트[1]를 가지고 있다. 어떻게 얻었냐고? 엽서를 써서 응모했던 것이 틀림없다. 아마도.

50년 만에 소노시트를 들어보고자 했다. 지금은 편리한 시대다. 그 음원이 인터넷에 마련되어 있었다. 그리웠다.

하지만 깜짝 놀랐다. 그 내용이란 것이 처음부터 끝까지 새로 발매된 소형 라디오 '영 식스'의 광고였다. 당시의 나는 그런 건 전혀 개의치 않았던 것이 분명하다.

지금 생각해보면 이 프로가 그 후 전성기를 맞이한 라디오 심야 프로의 시초였으리라. 그 후 나는 고등학교 대학교를 통틀어 영 세븐으로 심야 프로를 들었다. 겨우 1년 동안 활약한 전설의 그룹 더 포크 크루세이더즈와 만났던 것도 심야방송이 없었더라면 불가능했다. 나는 그들이 부른 「임진강[2]」을 매우 좋아했다.

많은 사람이 지적했듯 이 시대가 라디오에는 가장 좋은 시절이었는지도 모른다.

1 ソノシート. 프랑스에서 개발한 플렉시 디스크(Flexi disc)를 말한다. 레코드판과 비슷하지만 음질이 떨어지는 대신 가격이 저렴하고 장시간 재생이 가능했다. '소노시트'는 아사히 소노라마에서 생산했을 때의 상표명이 대명사가 된 것.

2 イムジン河. 원래는 북한 노래. 조총련을 통해 일본에 전해졌으며, 이를 들은 작곡가 마쓰야마 다케시가 가사를 번안해 '더 포크 크루세이더즈'에게 주었다. 그러나 곡이 발표된 후 남북한 양측의 압력을 받아 결국 금지곡이 되었다.

'지금' '여기'를 거듭해서

시대는 고도 경제성장기 한복판. 어른들은 아둥바둥 일에 매진했다. 우리는 어땠는가 하면, 전후 일본의 수험전쟁 제1세대였다.

어떤 이가 60년대의 고도 경제성장에 「생활혁명」이라는 이름을 붙였다고 한다. 메이지 시대 이후 변화가 적었던 일본의 생활이 겨우 10년 남짓한 사이에 격변했기 때문이다.

인구학적으로 보자면 고도성장기 이전 50년대까지 일본은 농업사회였다. 농업인구는 30퍼센트대, 농업세대는 50퍼센트를 넘었다. 그것이 고도성장기를 통해 농업인구가 10퍼센트대로 떨어졌다. 대신 증가한 것이 제2차 산업, 철강, 조선, 자동차, 시멘트와 같은 중화학공업 종사자였다. 일상생활의 변화로 범위를 좁혀보면 60년대는 가전제품의 시대. 냉장고, 세탁기, TV. 이른바 '삼종 신기'가 보급되었다.

전쟁에 패배한 일본이 서양을 따라잡고 추월하려면 일본이라는 나라가 무리를 해야만 하는 시대였다. 그 여파는 당연히 개개인에게 미쳤다. 중학생이었던 우리에게도.

그 시대의 빛과 그림자 속에서 우리에게는 '자신만의 시간'이 필요했다.

나는 모리시게 히사야의 프로도 자주 들었다. 제목은 「친구여, 내일 울어라!」.

우리에게 라디오는 소중한, 소중한 친구였다──.

여기까지 쓰고 한숨이 나왔다. 너무 감상적이다. 어쩔 수
없다. 50년 전의 자신과 재회하는 것이니 당연히 추억은 과도
하게 아름다워진다.

그런 나에게 라디오를 해보지 않겠느냐는 이야기가 들어왔
다. 지금으로부터 5년 반 전의 일이다. 고민했다. 이제 곧 환
갑이 다 되어가는 나이였다.

승낙한 동기는 불순했다. 이제까지는 새로운 영화를 만들면
홍보도 겸해 지방으로 여행을 갔다. 많을 때는 28곳. 『모노노
케 히메』 때가 그랬다. 하지만 그것이 신체적으로 힘들어졌다.

그리고 아이디어가 떠올랐다. 여행을 떠나는 대신, 라디오
를 하자.

아름다운 추억도 문득 가로질렀지만, 그것을 깡그리 내팽
개치고, 현실주의에 따라 생각했다.

열심히 권해준 사람들에게 조건을 제시했다. 전국 네트워
크가 가능한가요? 관계자의 표정이 어두워졌다. 요즘 세상에
라디오로 전국 네트워크는 불가능하다는 것이다. 가능한 방법
이 있다면 스폰서. 스폰서가 많으면 그것도 가능하다고 했다.

하는 수 없이 직접 움직였다. 이제까지 제휴 기획으로 신세

'지금' '여기'를 거듭해서

를 졌던 회사에 찾아가 고개를 숙였다.

이리하여 진용이 갖춰지고, 프로가 시작되었다.

열심히 권해주었던 것은 디즈니에 있었던 나가미 씨, 덴쓰의 고소기 씨, 그리고 구성을 담당해준 핫토리 준 씨.

제목은 뭐로 할까? 이것이 첫 난관이었다.

첫 녹음 당시 그것이 테마가 되었다. 내가 '땀투성이'라는 말을 제안하자 금세 결정이 났다.

『땀투성이』가 이번에 왜 책으로 나왔을까?

복간닷컴[1]의 모리 유우키 씨와의 인연 덕이었다. 그와 알게 된 것이 언제쯤이었더라? 기억나는 것은 두 가지.

하나는 옛날 지브리에 있었으며 현재는 니혼 TV에서 일하는 다카하시 노조무의 소개였던 것. 또 하나는 그가 나의 악우惡友 오시이 마모루가 만든 영화 『진眞 여자 입식사 열전』의 프로듀서였던 것도 관계가 있다. 참고로 나는 이 작품의 내레이션을 담당했다.

재작년쯤이었던가, 그가 이번에 복간닷컴으로 전직했다며 인사를 하러 온 것이 계기가 되었다.

그의 특징은 공사혼동.

1 復刊ドットコム, 일본의 웹사이트. 절판이나 품절 등의 이유로 더 이상 발매되지 않는 책을 유저들의 투표로 복간시키는 프로젝트를 추진한다.

재미있는 것을 직업으로 삼고 싶다는 사람이며, 억지 이유를 갖다 붙여서 그것을 자기 일로 만들어버린다. 이것은 옳다. 나도 그런 사람이니까. 참고로 이번에 책의 구성은 모리 씨가 맡아주었다. 팟캐스트에서 원고를 작성하고 내 발언 중 잘못된 부분을 지적하며 친절하고 꼼꼼하게 정리해준 것도 그였다. 감사드린다.

2013년 봄

-「후기 나의 라디오 체험」『스즈키 도시오의 지브리 땀투성이 1』
복간닷컴 2013년

'지금' '여기'를 거듭해서

미야자키 하야오의 '자백'

프로듀서의 일이란 무엇인가. 그것을 쓰기 전에 미야자키 하야오에 대해 쓰겠다.

내가 35년 동안 함께 해온 영화감독은 보통 사람이 아니며, 그렇기에 나의 프로듀서 업무도 특수했다고 생각하기 때문이다.

에피소드를 하나 소개하겠다. 여러분에게 미야 씨라는 사람을 이해시키기 위해.

지금으로부터 30년쯤 전의 이야기던가. 미야 씨가 C. W. 니콜[1] 씨와 대담을 하게 되어, 웬일로 미야 씨가 나에게 비디

[1] Clive William Nicol, 1940년~, 영국 웨일스 태생이며 일본 국적을 취득하고 있는 작가. 환경운동가. 『바람을 본 소년』의 저자.

오를 빌려달라고 부탁을 했다. 제목을 듣고 놀랐다. 『나의 계곡은 푸르렀다』. 존 포드 감독의 명작이다.

왜 놀랐는가 하면, 이 작품에 대해서는 미야 씨는 틈만 나면 남에게 이야기하곤 했으므로 새삼스레 왜 또 보려고 하는지 의문이 솟았기 때문이었다.

그런 자리에는 나도 동석할 기회가 많았으므로 큰 의문이 들었던 것이다.

미야 씨가 말하기 거북하다는 듯 조그만 목소리로 '자백'을 시작했다. "……아니, 사실은 본 적이 없어서." 미야 씨는 애먼 방향을 보고 있었다.

진상을 확인하기 위해 캐묻자, 미야 씨가 본 적이 있었던 것은 『나의 계곡은 푸르렀다』의 스틸 한 장뿐. 그 한 장으로부터 상상을 부풀려서, 영화의 내용에 대해 이런 영화일 게 분명하다고 멋대로 단정 짓고 있었다.

아마 몇 번씩 이야기하는 사이에 스스로 영화를 보았다고 믿어버리게 되었을 것이다. 그리고 이제까지는 어떻게든 넘어갈 수 있었지만 이번만큼은 그럴 수 없었다. 그도 그럴 것이, C. W. 니콜 씨는 『나의 계곡은 푸르렀다』의 무대가 된 웨일스에서 태어나 자란 사람이니까.

35년 전 이야기를 하나 더 하겠다. 미야 씨와 처음으로 영

'지금' '여기'를 거듭해서

화를 만들고자 했을 무렵의 이야기다.

미야 씨의 선배이며 그때까지 미야 씨와 『미래소년 코난』
이나 『칼리오스트로의 성』에서 콤비를 짰던 오쓰카 야스오[1]
씨에게 조언을 구한 적이 있다.

"미야 씨와 업무를 함께할 때 중요한 점을 가르쳐 주십시오."

오쓰카 씨는 대수롭지 않다는 듯 이렇게 대답해주었다.

"어른이라고 생각하면 화나. 애라고 생각하면 화날 일도 없어."

미야 씨가 하는 일, 했던 일은 아이의 행동에 가깝다. 그것
을 염두에 두고 일을 한다. 그러면 멋진 작품이 탄생한다. 오
쓰카 씨는 그렇게 말하고 싶었으리라.

나는 그 말을 믿고 35년 동안 그와 함께 일을 해왔다.

최근 이런 이야기가 있었다. 나의 어시스턴트 시라키 노부
코 씨에게 들은 이야기다. 그녀가 미야 씨에게 말했다.

"스즈키 씨는 불쌍해요. 미야자키 씨와 다카하타(이사오)
씨, 두 형이 모두 터무니없는 사람이잖아요."

그러자 미야 씨가 이렇게 말했다고 한다.

"시라키 씨, 스즈키 씨는 동생이 아니야. 우리 아버지지."

<div align="right">

-「엔타메」『주니치 신문』

2013년 4월 18일

</div>

1 大塚康生

『에반게리온』 감독이 주역 성우

지브리에는 세간에서 말하는 5월 황금연휴가 없다. 7월의 영화 개봉을 생각하면 이 시기가 가장 바쁠 때다.

작화가 거의 완료되고 남은 것은 음향 작업. 지금은 성우 녹음이 한창이다. 아시다시피 주역은 안노 히데아키. 아는 사람은 다 아는,『에반게리온』의 감독이다.

어째서 이렇게 됐을까. 이야기는 『바람계곡의 나우시카』까지 거슬러 올라간다.

거신병 장면을 누구에게 그리게 할까. 미야 씨가 고민하고 있을 때 한 청년이 나타났다. 그가 들고 온 원화의 평가도 평가지만 미야 씨는 그의 풍모에 관심을 보였다. 한마디로 표현

하자면 중동의 테러리스트였다. 그리고 느닷없이 "거신병 원화 그려보지 않겠나?"라고 제안했다.

지금 생각해보면 미야 씨의 용기에 고개가 숙여지지만, 그것을 망설임 없이 받아들인 젊은 시절의 안노에게도 감탄했다. 훗날 이때를 술회하며 안노는 이렇게 말한다.

"초보자나 다름없던 저에게 왜 맡겨주셨는지는 아직도 의문입니다."

그리고 안노는 멋지게 미야 씨의 기대에 부응했다. 거신병 장면은 훗날까지도 두고두고 화제에 오른다. 그 후로 두 사람의 사제관계는 햇수로 30년에 이른다. 그리고 이번의 『바람이 분다』.

주역의 목소리를 누구에게 맡길 것인가. 미야 씨의 주문은 '쇼와 시대의 청년' 목소리를 원한다는 것. 그것은 세 가지로 요약할 수 있었다.

첫째로, 말을 빠르게. 요즘 젊은 성우들의 말 속도는 너무 느리다. 둘째로 견디기 힘든 간격은 불필요. 미야 씨의 표현을 빌자면 상대를 배려한 연기는 필요가 없었다. 셋째로 발음이 또렷할 것. 질질 끄는 듯 꼴사나운 말투는 필요 없다. 정리하자면 '늠름한 목소리와 연기'를 원한다는 것이었다.

미야 씨가 말을 꺼낸 이상 찾는 것은 나의 일이 된다.

천 리 길도 한 걸음부터. 평판이 좋은 일본 영화를 하나하나 찾아보았다. 분명 미야 씨 말이 옳았다. 그런 연기자는 존재하지 않았다. 아니 뭐랄까, 그런 작품 그 자체가 없었다.

대체 어디서 미야자키 하야오는 그런 걸 배웠을까. 최근 영화는 물론이고 TV 드라마도 본 적이 없다. 한숨을 쉬어봤자 뾰족한 수가 생기는 것은 아니다. 스태프와 협력해 여러 가지 목소리를 수집했다. 동시에 오디션도 되풀이했다. 그러나 찾을 수가 없었다.

어느 날 회의에서 미야 씨의 짜증이 최고조에 달했을 때였다. 내가 나도 모르게 중얼거리고 있었다.

"문외한이 그나마 느낌이 더 맞을 것 같네요…… 안노……."

"안노? 안노라. 재미있긴 한데, 안노한테 맡길 수는…… 어라? 안노가 하면 어떻게 될까. 안노!"

안노가 주역의 성우로 결정된 순간이었다. 테스트 결과 미야 씨가 말했다.

"능숙한 연기는 필요 없어. 존재감이 있으면 돼."

안노의 녹음은 그 후 순조롭게 진행되고 있다. 골든위크를 끼고 이제 절반이 남았는데, 미야 씨와 잡담을 나누고 있으려니 그가 이렇게 말했다.

"안노가 있어서 정말 다행이야."

-「엔타메」『주니치 신문』
2013년 5월 16일

원숙함이란 무엇인가?

음향 작업이 오늘 끝났다. 남은 것은 제로호의 완성을 기다릴 뿐. 물론 올여름 공개되는 영화 『바람이 분다』의 이야기다. 그 와중에 『땀투성이』 제2권의 후기가 있다. 최근 생각한 것을 써보겠다. 나에게 중요한 노트도 되므로.

원숙함이란 무엇인가? 최근 곧잘 생각하곤 한다. 나이를 먹은 탓일까. 하지만 젊은 시절에도 얼른 나이를 먹고 싶다고 생각한 시절이 있다. 나이를 먹어 원숙해지면 편해질 수 있다. 고담枯淡의 경지에 이르렀다느니, 혹은 달관했다느니, 깨달음을 얻었다느니. 좋은 말밖에 없다. 사실 모든 것을 알고 있으

'지금' '여기'를 거듭해서

니 경험과 지혜로 즐겁게 살아갈 수 있다. 그런 식으로 생각했던 것은 그 시기에 청춘을 낭비했기 때문이 틀림없다. 아마도.

원숙함이라고 하면 저 유명한 구로사와 아키라 감독이 떠오른다. 초기 작품은 그렇다 쳐도 『요짐보[1]』부터는 나오는 족족 극장에서 보았다. 그리고 처음 일을 시작했을 무렵이었던가. 『카게무샤[2]』를 보았다. 세간에서는 평가가 낮았지만 나에게는 매우 흥미로운 영화였다.

이제 곧 전투! 하는 장면이었다. 놀랍게도 구로사와는 전투를 묘사하지 않았다. 그리고 다음 컷에서 그려진 것은 전투의 잔해였다. 왜 구로사와는 전투를 묘사하지 않았을까? 세간은 잠자코 있지 않았다. 세간은 구로사와의 젊은 시절 대표작 『7인의 사무라이[3]』처럼 에너지로 넘쳐나는 전투 장면을 기대했다.

그 소동을 곁눈질하면서도 나는 생각했다. 해답은 간단했다. 전투 장면이 주특기였던 구로사와가 원숙해지려면 전투를 묘사해서는 안 된다. 그것이 궁극의 선택지였다고 생각한다.

다음 작품 『란[4]』에서 구로사와는 전투를 묘사했다. 그러

1 用心棒
2 影武者
3 七人の侍
4 乱

나 카메라는 부감으로 전투를 포착했으며, 다케미쓰 도오루의 음악은 이 세상을 살아가는 것의 허무함을 호소했다. 원숙해지고자 했던 구로사와의 불행은 전투 장면이 주특기였다는 데 기인했다.

말년의 작품 중에서 인상적이었던 것은 『꿈』에 등장한 류지슈였다. 모두가 원숙한 노인의 대표로 삼으며 그러한 연기를 그에게 요구했다. 하지만 『꿈』에 나온 류지슈는 그때까지 그가 연기해왔던 노인상을 모두 배신하는 것처럼 완고하고 추하며 이해심 없는, 현실적인 영감을 연기했다.

이 영화에서 구로사와의 심경 변화를 보았던 사람은 나만이 아니었을 것이다. 누구나 나이를 먹으면 원숙해진다. 그것이 환상이나 망상에 불과하다는 것을 깨달았기에 구로사와는 이런 인물을 묘사했으리라 여겨졌다. 영감이 영감을 찍으면 이렇게 된다. 그것을 필름에 남기고 싶었으리라.

구로사와의 유작 『마다다요[1]』의 주인공도 그러한 흐름에서 보면 흥미롭다. 마쓰무라 다쓰오가 연기하는 우치다 켄은 꿋꿋하고 일편단심이며 한결같고 열심이다. 구로사와가 묘사했던 인물이 나이를 먹으면 어떻게 될까? 구로사와는 최후의

[1] まあだだよ

최후가 되어 원숙한 노인을 그리는 데 성공했다.

참고로 생전에 딱 한 번 구로사와 감독을 가까운 곳에서 볼 기회를 얻었다. 훌륭한 분이었다. 마치 구로사와 영화의 주인공과도 같은. 그렇게 되고자 스스로를 단련하고 단련하셨으리라 여겨졌다.

각설하고, 미야자키 하야오의 이야기. 나이는 72세. 원숙함을 염두에 두고 영화를 만들어도 아무런 이상할 것이 없는 나이다.『바람이 분다』의 경우는 어떨까? 마침 오늘 있었던 일이다. 영화 전편을 처음부터 끝까지 볼 기회를 얻었다. 이 작품은 마치 청년이 만든 것 같은 싱그러운 작품으로 완성되었다.

『모노노케 히메』가 생각이 난다. 세간 사람들은 이 작품을 "미야자키 하야오의 집대성이다"라고 평가했으나 나는 그렇게 생각하지 않았다. 그뿐이 아니라, 마치 신인 감독이 만든 것 같은 작품이라고 생각했다. 어마어마하게 커다란 테마에 도전해, 그것을 구체화하지 못하는 짜증이 헤아릴 수 없는 박력으로 영화에 도사리고 있었다. 이 영화가 크게 히트한 이유는 거기에 있었다고 본다. 미야 씨는 환갑이 다 된 나이였다.

이번에 미야 씨가 가장 고생했던 것은 마지막 장면이었다. 콘티의 마지막을 그린 것이 올해 설 무렵. 즉시 스태프가 원화

작업에 들어갔다. 스톱은 걸리지 않았다. 콘티로 나온 마지막 장면은 영화의 것과는 살짝 달랐다. 그림도 연기도 완전히 똑같았지만 대사를 몇 번이나 뜯어고쳤다. 그리고 5월, 녹음 도중에 마지막 대사가 결정이 났다.

마지막 장면, 나호코가 등장. 지로에게 "살아주세요"라고 두 번 말한다. 그리고 카프로니에게도 새로운 대사, "너는 살아야만 해"가 추가되었다.

마지막 콘티에 있었던 나호코의 대사는 "生きて(살아주세요)"에서 '生'이 없었다. 다시 말해 "きて(오세요)", "きて" 두 번 반복한다. 영화에서는 이것이 "살아주세요"가 되었다. 겨우 두세 음절의 차이. 그것으로 완전히 의미가 바뀌었다. 게다가 마지막 콘티에서는 지로, 카프로니, 그리고 나호코도 죽었다. 연옥에 머무르던 지로와 카프로니. 나호코가 지로를 피안으로 부른다.

이 콘티를 그린 미야자키 하야오의 생각은 일목요연했다. 원숙하고 싶었다. 그것뿐이다. 새로이 추가된 대사로 녹음이 진행되고 마지막 장면이 됐을 때 지로 역할의 안노 히데아키가 마이크 너머로 미야 씨에게 말했다.

"이제까지의 어떤 결말보다도 훌륭합니다."

그 말에 미야 씨가 대답했다. 고개를 깊이 숙이며.

"고맙습니다."

대사 변경의 의미를 누구보다도 이해하고 기뻐했던 것은 안노였다.

2013년 초여름

-「후기 원숙함이란 무엇인가?」『스즈키 도시오의 지브리 땀투성이 2』
복간닷컴 2013년

유민과의 인연

거듭 생각한다. 인연이란 기이한 맛이 나는 것이라고.

아시다시피 『마녀 배달부 키키』에서 유민[1]에게 신세를 졌다. 그로부터 23년. 블루레이가 발매되어 홍보의 하나로 작년 12월, 유민과 나의 토크쇼가 기획되었다. 이야기를 들은 순간 진심으로 놀랐다.

다른 사람도 아닌 유민이다. 그녀는 베일에 싸여 있어야 빛나는 여성이다. 그런데 감히 그런 자리에 끌어내다니 어떻게

1 ユーミン, 일본의 싱어송 라이터 마쓰토야 유미(松任谷由実)의 애칭. 아라이 유미(荒井由実)라는 이름으로 활동하던 75년도 시절의 노래 두 곡이 『마녀 배달부 키키』의 오프닝, 엔딩 테마가 되었다.

된 노릇인가? 실례가 될 것이다. 나는 직감적으로 그렇게 생각했다. 하지만 기획자와 이야기를 나눠보니 유민 측의 양해를 받았다는 것이다. 그녀 쪽도 데뷔 40주년이어서 적극적으로 프로모션 활동을 하고 있다는 행운이 겹쳐졌다는 설명을 들었다.

그렇다면 이제는 꽁무니를 뺄 수 없다. 매일같이 그녀가 머리에 떠올랐다. 무슨 말을 해야 할까? 무슨 말을 하면 그녀에게 실례를 사과할 수 있을까?

문득 24년 전에 생각했던 것을 떠올렸다. 그녀의 곡을 전부 듣고, 어느 노래가 주제가로 어울릴지 검토했을 때였다. 그녀는 데뷔한 지 10여 년, 창법이 전혀 바뀌지 않았다.

"……헤타우마[1]를 더 갈고 닦았네."

이것은 대단하다는 사실을 알아차렸다. 천재이기에, 그것이 팬의 기대에 부응한다는 사실을 그녀는 알고 있었다. 평범한 사람은 노래를 잘 부르게 되어 자기만족에 빠져든다.

하고 싶은 말이 있다면 그 사실을 제대로 전달한다. 그것이 성의이자 감사의 마음이 되리라 생각했다. 그래, 앨범을 들어야겠다.

1 ヘタウマ. 서툴고 못난 것을 가리키는 '헤타'와 맛있음, 능숙함을 가리키는 '우마이'가 합쳐진 말. 기교는 떨어지지만 그것이 오히려 독특한 맛이나 개성을 불러일으키는 것.

나는 차 안에서 그녀의 노래를 듣기 시작했다. 데뷔 시절 곡부터 최신작까지. 그리고 마지막 노래, 「비행기구름」을 들었을 때 나는 소름이 돋았다. 이 노래의 가사와 곡이 제작 중인 『바람이 분다』의 마지막 장면과 겹쳐졌다.

몇 번이고 듣고 또 들었다. 이튿날 아침, 나는 미야 씨에게 이 곡을 들려주었다. 아무 설명도 없이.

"이거, 주제가네요. 딱 맞죠?"

그렇게 말하자 미야 씨는 만면의 미소를 지었다. 이 영화에 주제가는 불필요하다. 나와 미야 씨는 계속 그렇게 생각하고 있었다.

토크쇼는 이틀 후 아오야마에서 열렸다. 나는 유민 본인에게 직접 전하고자 기회를 노렸으나 좀처럼 찾아갈 수가 없었다. 토크쇼 본방송이 시작되었다. 끝난 후 돌아가 버리면 어떡하지. 그런 생각을 하다 보니, 결국 토크쇼 도중 공개 오퍼를 해버리고 말았다.

"야, 정말 기쁘네요. 올해 가장 기쁜 일일지도 모르겠어요. 저의 데뷔 앨범 곡이니까요. 이걸 위해 40년을 해왔던 거구나 싶을 정도로……."

기뻤던 것은 나였다. 이 토크쇼가 기획되지 않았다면, 그녀가 데뷔 40주년이 아니었다면. 몸이 떨렸다.

'지금' '여기'를 거듭해서

그리고 예의 이야기도 그녀에게 전할 수 있었다.

-「엔타메」『주니치 신문』
2013년 6월 13일

친구 존 라세터의 방문

미국인은 『바람이 분다』를 어떻게 볼까?

이 영화는 1930년대 일본을 그린 것이다. 영화에서는 직접 묘사하지 않았지만 주인공 호리코시 지로가 만든 제로센은 그 후 미국의 전투기와 싸우게 된다.

이 영화를 미국에서 개봉하기는 어렵다는 것이 지브리 측의 대체적인 견해였다.

그런 사실에 관해 이야기를 나누고 있을 때, 픽사의 존 라세터[1]가 『바람이 분다』를 보기 위해 스튜디오를 찾아왔다. 아

1 John Lasseter

시다시피 『토이 스토리』, 『카』로 유명한 감독이며 픽사와 합병한 디즈니에서도 중요한 책무를 맡고 있는 사람이다.

이번에는 『바람이 분다』와 같은 시기에 개봉되는 『몬스터 주식회사』를 들고 방일한 것이었다.

이야기는 『이웃집 토토로』 시절까지 거슬러 올라간다.

히로시마에서 개최되었던 국제 애니메이션 대회에 참가하기 위해 일본에 왔던 라세터는 우리가 『토토로』를 만들었을 때 혼자 주오센을 타고 스튜디오에 나타났다. 단편 애니메이션 『룩소 Jr.』를 들고. 1987년이었다.

라세터는 과거 로스앤젤레스의 스튜디오에서 미야 씨와 책상을 나란히 놓고 일한 시기가 있었다.

통역도 없었고, 영어를 할 수 있는 사람은 아무도 없었다. 그런데도 손짓 몸짓, 나아가서는 그림을 그려가면서 커뮤니케이션을 시도했으니 힘들었다.

라세터가 『토이 스토리』로 일약 세계를 감탄하게 만든 것이 95년이었다. 그와의 재회는 『토이 스토리』 개봉으로 방일했을 때였다. 우리는 그의 대성공을 진심으로 축복했다.

그 후 태평양을 건너 우정은 계속 이어지고 있다.

라세터는 지브리에 도착해 우선 시사회실에서 『바람이 분다』를 보았다. 그리고 장소를 회의실로 옮겼다.

우리가 방에 들어서자, 라세터는 여느 때처럼 힘차게 포옹했다. 이것이 재회를 기뻐하는 그의 방식이다. 우리도 익숙해졌으니 그에 따랐다.

그리고 각자 자리에 앉아 이야기가 시작되었다.

이번에는 스필버그의 프로듀서로도 유명한 프랭크 마셜도 동석하고 있었다. 『바람이 분다』의 미국 배급을 직접 맡겠다고 제일 먼저 말을 꺼낸 것도 바로 프랭크였다.

"멋진 영화를 만들어줘서 고맙네. 미국에서는 '러브스토리'로 팔고 싶은걸."

점심을 먹은 후에는 비즈니스 이야기. 미야 씨가 자리를 뜰 때까지 기다렸다가 라세터가 조용한 목소리로 말을 꺼냈다.

"하나의 기술이 시대를 바꾼다. 지로는 알고 있었던 거야. 그와 동시에 이 영화는 조용히 '반전反戰'을 호소하고 있지."

대성공을 거둔 후의 라세터는 너무나도 바빴을 것이다. 언제나 지친 모습이었다. 그런데도 이 영화 이야기를 할 때만은 정말로 오랜만에 기운찬 모습을 보여주었다.

나는 친구로서 그 사실이 더할 나위 없이 기뻤다.

-「엔타메」『주니치 신문』
2013년 7월 11일

영화 기획

기획은 어떻게 태어나는가? 곧잘 받는 질문이다. 물론 책상 위에서 태어나는 것은 아니고, 작품에 따라서도 다르다. 이번 기획 『바람이 분다』는 그중에서도 특수한 케이스에 들어갔다.

이야기는 2008년으로 거슬러 올라간다. 마침 『벼랑 위의 포뇨』가 완성되어 개봉까지 약간 여유가 생겼을 때였다.

나와 미야자키 하야오의 친한 친구, 니혼 TV의 오쿠다 세이지 씨가 어느 날 갑자기 좌천되었다. 그 해 오쿠다 씨는 새로 영화부 부장에 취임해 역대 최고의 매상과 이익을 내고 있었다. 성적 이외의 무언가가 있었던 걸까? 회사 내외를 가리지 않고 큰 소동이 벌어졌다.

말을 꺼낸 사람은 회장이었던 고故 우지이에 세이이치로 씨였으며, 이유에 대해서는 발언이 없었다. 나중에 그 자리에 동석했던 사람의 이야기를 들어보니 우지이에 씨가 무서워서 아무도 의견을 제시하지 못했다고 한다.

당연한 말이지만 오쿠다 씨는 기운을 잃었다. 나로서도 원인을 알지 못했으므로 위로할 방법조차 없었다.

지브리에 들른 오쿠다 씨를 데리고 나는 미야 씨의 아틀리에를 찾아갔다. 그리고 사정을 설명했다. 이럴 때의 미야 씨는 인내심 강하게 가만히 이야기를 듣는다. 다 듣고 난 후에는 의견 한마디 제시하지 않는다. 그것이 미야 씨의 방식이다.

그리고 첫마디를 잊을 수가 없었다.

"오쿠다 씨, 제로센 영화 만들지 않겠나? 기획은 내가 생각할 테니까."

오쿠다 씨는 전쟁에 관한 책이나 영화에 해박해 미야 씨와 함께 곧잘 잡담을 나누곤 했다. 미야 씨는 오쿠다 씨의 의견을 시시하다고 깔아뭉개면서도 이야기할 때는 즐거워 보였다. 오쿠다 씨도 마찬가지로. 물론 나는 따돌림을 당했다.

미야 씨가 모형잡지 『모델 그래픽스』(다이닛뽄카이가)에 『바람이 분다』의 연재를 개시했던 것은 그로부터 몇 달 후였다.

영화 『바람이 분다』의 개봉이 시작되고 일주일이 지났을

무렵의 일이다. 동료들끼리 모여 식사를 할 기회가 있었다. 지브리의 출판부장인 유카리 씨와 니코니코 동화의 가와카미 노부오 씨, 그리고 오쿠다 씨까지 넷이었다. 내가 이 화제를 꺼냈다. 오쿠다 씨는 그 일을 절대 기억하지 못할 것이 분명했다. 그렇게 확신하고. 아니나 다를까 오쿠다 씨가 표정을 바꾸었다.

"아, 그때 그거!"

보아하니 기억이 되살아난 모양이다. 제로센 만화는 마니아인 오쿠다 씨도 매달 기대하며 연재분을 읽고 있었으면서 전혀 깨닫지 못했던 모양이었다.

만화의 등장인물은 나호코를 제외하고는 모두 돼지였다. 영화에서는 그것이 인간이 되었다. 하지만 내용은 거의 똑같다.

참고로 『센과 치히로의 행방불명』은 오쿠다 일가를 모델로 해 만든 영화다. 지브리는 오쿠다 씨에게 매우 큰 신세를 지고 있다.

그로부터 5년. 우지이에 씨가 돌아가신 후 오쿠다 씨는 부장으로 복귀해 기운차게 일하고 있다.

<div align="right">

-「엔타메」『주니치 신문』
2013년 8월 8일

</div>

'죽을 때까지 영화감독'에서 돌변

영화감독에게 은퇴란 있을까?

한번 감독을 해보면 죽을 때까지 영화감독이라는 것이 미야 씨의 말버릇이었다. 그런 사람이 스스로 '은퇴' 두 글자를 입에 담았다. 그리고 세간에 공표하고 싶다는 말도 꺼냈다. 그렇게라도 하지 않으면 스스로 자신을 억제할 수가 없다.

얼굴에 그렇게 적혀 있었다. 열혈 미야자키 하야오의 진면목이다. 영화가 완성되고 조금 지났을 무렵의 이야기. 7월 초였던가.

그러고 보니 6월 19일, 완성된 『바람이 분다』의 스태프 시사회 때 인사를 하러 사람들 앞에 선 미야 씨가 오열했던 것

이 떠올랐다.

"자신이 만든 영화로 인해 울었던 건 처음이네요. 죄송합니다."

동석한 스태프도 따라 울었다. 안노 히데아키는 표정을 바꾸지 않고 냉정하게 받아들였으며, 유민은 화장실로 뛰어가고, 여주인공 타키모토 미오리 양은 너무 울어 눈이 퉁퉁 부었다.

스태프 시사회에 특별히 참가한 호리코시 지로 씨의 아드님 타다오 씨, 타다오 씨도 부인도 모두 눈물에 잠겼다.

"이렇게 그려주셔서 아버지도 기뻐하실 겁니다."

나도 무의식중에 가슴이 뜨거워졌다.

눈물의 이유에 대해 6월 24일에 열린 영화 완성 기자회견에서도 "부끄럽다"를 되풀이할 뿐 미야 씨는 많은 말을 하려 들지 않았으나, 그때 이미 은퇴를 각오하고 있었다.

언제 발표할까? 성미가 급한 미야 씨는 빨리 발표하고 싶어서 근질근질해했지만 나는 9월까지 기다려달라고 설득했다. 영화를 개봉한 직후에 은퇴한다면 이야기가 이상하게 꼬일 것이다. 그런 판단 때문이었다.

8월 5일, 웬일로 사내회의에 참석한 미야 씨는 그 자리에서 은퇴를 발표했다. 전날까지 신슈의 산장에 있었으니 일부러 상경하지 않아도 된다고 전화했으나, 이럴 때는 직접 이야

기하고 싶다고 말을 가로막았다. 발표도 미야 씨다웠다. 단 한
마디였다.

"이젠 무리입니다!"

"그럼 나머진 스즈키 씨가 설명할 테니 저는 퇴실하겠습
니다."

미야자키 하야오는 어떤 사람일까? TV의 영상만 가지고는
좀처럼 전해지지 않는다. 『바람이 분다』에 등장한 주인공 지
로의 선배 기술자 중 구로카와라는 사람을 떠올려보기 바란
다. 이것이 미야 씨의 자화상이다.

다리가 짧고 허리가 긴 전형적인 일본인. 그리고 얼굴은 베
토벤. 미야 씨는 이런 만화 같은 캐릭터를 그리는 데에는 천하
일품이지만 이번에는 특별했다. 행동거지며 동작, 말투, 표정
을 포함해 캐리커처(과장)는 있을지언정 모두 미야 씨 그 자체
였다.

그런 구로카와가 은퇴를 입에 담았다고 상상해보라. 실제
로 구로카와의 목소리는 마지막까지 스스로 하고 싶다고 외
치고 있었다.

이 영화에서 미야 씨가 가장 기뻐했던 목소리 연기가 있다.
지로와 나호코의 결혼식 전에 구로카와가 자기 아내에게 눌
리는 장면이었다.

"아주 좋더군요."

녹음이 끝난 후 미야 씨는 목소리를 연기한 오타케 시노부 씨에게 깊이 고개를 숙였다.

-「엔타메」『주니치 신문』
2013년 9월 5일

지브리 소재 영화『꿈과 광기의 왕국』

『꿈과 광기의 왕국』이라는 영화가 11월에 개봉된다. 감독
은 스나다 마미 씨. 자신의 아버지가 암으로 죽기까지를 촬영
해『엔딩 노트』라는 영화로 만들어 주목을 받은 젊은 영화감
독이다. 그녀는 지브리를 소재로 영화를 만들고 싶다면서 내
앞에 나타났다.

다큐멘터리가 아니고 영화. 대체 뭐가 다를까? 설명을 들어
도 잘 이해할 수 없었지만 조만간 알게 될 거라고 판단해 승
낙했다.

그녀가 등장한 지 이미 1년이 지났다. 그 영화가 완성을 앞
두고 있다니. 프로듀서는 드왕고의 가와카미 노부오 씨.

스나다 마미 감독 작품 『꿈과 광기의
왕국』 포스터(디자인: 모리모토 치에)
© 2013 dwango
레이아웃: 미야자키 하야오
Photo by Nicolas Guerin
그림: 요시다 노보루 © Studio Ghibli

이번에는 그 포스터에 관해 쓰려
한다. 어떻게 이 그림이 태어났는가?

영화관에 걸렸으므로 보신 분도
많으리라 생각한다. 다카하타 이사
오, 미야자키 하야오, 그리고 나 세
사람이 나란히 앉아있다. 배경에는
한 채의 커다란 건물. 자세히 보면
금방 알 수 있을 것이다. 건물은 그
림으로 그린 것이다. 팻말에는 나고
미 장莊이라고 적혀 있다.

보아하니 세 사람이 양로원에 있
는 모양이다. 더 자세히 보면 이 건물은 지브리의 원래 스튜디
오라는 것도 알 수 있다. 비밀을 밝히자면 이 포스터 그림은
미야자키 하야오의 장난이다.

『바람이 분다』를 만들 때, 프랑스의 카메라맨 니콜라가 지
브리에 찾아왔다. 이 사람은 전 세계의 영화감독과 프로듀서
를 카메라에 담는 것이 라이프워크였다. 그의 모델이 되는 것
은 일류라는 증거다.

미야 씨가 좋은 기회라며 셋이 찍자고 제안했다. 그러고 보
니 셋이 제대로 된 사진을 찍은 적은 한 번도 없었다. 이럴 때

부끄러워하지 않고 제안하는 것이 미야 씨다.

나와 다카하타 씨는 미야 씨가 시키는 대로 따랐다. 장소는 지브리의 정면 현관 앞. 그곳에 셋이 앉자고 말을 꺼낸 것도 미야 씨였다. 그렇다면 한가운데를 누구로 해야 할까. 나는 나이 순서대로 다카하타 씨가 돼야 한다고 주장했으나, 어느 사이엔가 내가 한가운데에 앉게 되었다. 그리고 촬영은 무사히 끝났다.

한동안 시간이 지나, 프랑스에서 사진이 도착했다. 사진은 다섯 장쯤 됐을까. 미야 씨가 마음에 들어 한 한 장을 골랐다. 물론 나에게도 다카하타 씨에게도 의논한 바 없었다. 눈 깜짝할 사이에 배경을 이런 식으로 하자고 밑그림을 그리더니 미술 담당 요시다 씨에게 부탁했다. 배경이 완성되었다. 나고미장이라는 글씨는 미야 씨가 직접 썼다.

미야 씨는 사진을 가위로 직접 잘라선 배경 위의 어디에 놓을지를 시뮬레이트하고는 간이로 합성했다. 그리고 프로듀서실 벽에 붙였다.

방을 찾아온 사람이 흥미롭게 이 사진을 들여다보고 간다. 그 찰나 이를 바라보는 미야 씨는 매우 만족스럽다. 망중한忙中閑. 미야 씨의 '한閑'은 참으로 공이 많이 들어간다.

가와카미 노부오 씨와 포스터에 대해 의논할 때 나는 즉시

제안했다. "이것밖에 없지." 가와카미 씨도 뜻이 이루어졌다는
양 동의해주었다.

-「엔타메」『주니치 신문』
2013년 10월 3일

다카하타 이사오 감독의 『가구야 공주』

　일본에서 가장 오래된 이야기가 다카하타 이사오의 손에 의해 현대의 이야기로 되살아났다. 누구보다도 놀란 것은 나였다. 그도 그럴 것이 부탁한 것이 나였다. 설마 그 『가구야 공주』가 이런 현대에도 통하는 이야기가 될 줄이야.

　미리 짚고 넘어가야 하겠지만, 『가구야 공주』라는 기획을 가장 먼저 꺼낸 것은 사실 다카하타 씨였다. 그것을 떠올리고 나는 만들어 달라고 다시 말했을 뿐이다.

　다카하타 씨는 대체 무엇을 했을까? 이야기의 굵은 줄기는 원작을 존중하고 있다. 그럼 무엇이 다를까?

　원작은 일어난 사건에 대해서밖에 쓰지 않았다. 그때그때

공주의 마음에 대해서는 아무 말도 없었다.

첫째로 공주는 왜 수많은 별 중에서 지구를 골랐을까? 원작을 읽어보면 3년 반쯤 전에 공주는 지구에 왔다고 한다. 그동안 공주는 무엇을 생각하고 어떤 마음으로 하루하루를 보냈을까? 가장 먼저 원작에는 나오지 않은 그러한 질문을 잇달아 받은 것이 기억난다. 물론 나는 아무 대답도 할 수 없었다.

다카하타 씨가 그런 생각을 몇 번이나 되풀이하는 사이에 3년의 세월이 지났다. 그리고 각본이 완성됐다. 읽었다. 놀랐다. 그것은 한 여성의 반생을 힘차게 그려낸 멋진 여성영화가 되었다.

소중하게 길러졌던 행복한 어린 시절. 그러다 도시로 가서 고귀한 집 자식으로 교육을 받게 된 후로 그녀에게 큰 변화가 생겨난다. 공주는 어떻게 자신을 되찾을까.

그리고 생각난 것이 오즈 야스지로와 견준다고 칭송받는 미조구치 겐지였다. 미조구치는 여성영화의 명수였다. 열심히 살아가는 여성들에게 열렬히 응원을 보낸 감독이다.

모두가 인정하는 다카하타 씨의 대표작은 『알프스 소녀 하이디』와 『빨강머리 앤』, 그리고 『반딧불이의 묘』, 『추억은 방울방울』 등등, 돌이켜보면 언제나 매력적인 여성을 주인공으로 삼은 작품을 만들어왔다.

게다가 오해를 두려워하지 않고 과감하게 말한다면, 테마는 한 가지, 여성의 자립이다.

이번에 현장을 맡은 프로듀서 니시무라 요시아키에게 이런 이야기도 들었다. 다름이 아니라 주역 아사쿠라 아키 씨가 결정된 경위였다. 지금 활약하는 여배우들의 목소리 연기를 잔뜩 들으면서 다카하타 씨는 큰 불만을 호소했다고 한다.

"왜 다들 이렇게 수동적인 연기밖에 못해?"

"의지가 강한 여성은 없어?"

오디션 마지막에 등장한 그녀만이 다카하타 씨의 요구에 맞아떨어졌다. 이 에피소드를 통해 이 영화의 현대적 과제를 포함한 테마가 언뜻 엿보였다.

개봉 전이므로 이 이상의 이야기를 하면 흥이 식을 것이다. 절도를 지키고 싶다. 덧붙이자면 표현이 대단하다. 테마와 일치하고 있다.

음향의 파이널 믹스에 나타나 처음으로 커다란 스크린에서 영상을 본 음악 담당 히사이시 조 씨의 감상이 인상적이었다.

"역사에 남을 작품이네요."

그런 영화를 어떻게 관객에게 전할까? 그것이 나의 일이 되겠지만, 고백하자면 불안해서 견딜 수가 없다.

-「엔타메」『주니치 신문』
2013년 10월 31일

몸을 단련해!

다카하타 씨와 만난 지 35년이 되었는데, 재능도 재능이지만, 놀라운 것은 그 비할 데 없는 체력이다.

이번 주는 『가구야 공주 이야기』의 음악 녹음으로 시작했다. 작곡과 지휘는 히사이시 조 씨, 연주는 도쿄 교향악단. 이틀간 50곡을 녹음했다. 장소는 뮤자 가와사키 심포니 홀. 이틀 동안 홀을 빌려서 한 작업이었다.

겨우 여기까지 왔다. 그 후 지체하지 않고 이번에는 세이조에 있는 토호 스튜디오에서 효과음을 체크해야 한다. 아직 선부른 예측은 금물이지만 골이 보이기 시작한다.

다카하타 씨는 말 그대로 침식을 잊어가며 영화 제작에 몰

두했다. 지난 몇 주는 쉬지도 않았으며, 지브리로 돌아오면 매일 그림 체크가 기다리고 있었다. 물론 리테이크를 마구 날린 것은 다름 아닌 다카하타 씨 본인이다. 따라서 이 시기에는 심야 작업이 늘어나고 있다. 얼마 전에는 아침 7시 반까지 작업하고, 링거를 맞으며 다음날을 준비하는 상황이었다. 소문에 따르면 젊은 스태프에게 고함을 마구 질러대고 있다고 한다.

이 에피소드를 들려준 지브리의 35세 젊은 프로듀서 니시무라 요시아키도 역시 놀라움을 감추지 못했다. 다카하타 씨가 죽어버리는 것 아닐까 하는 걱정을 털어놓자 니시무라도 동의했다. 그 후의 스케줄을 될 수 있는 한 줄이고자 노력하겠다고 약속은 해주었지만 과연 어떻게 되고 있을까?

이번에 나는 현장 감독을 모두 니시무라에게 맡기고 후방 지원으로 빠졌다. 사실은 함께 있다간 내 몸이 버티질 못한다고 판단했기 때문이다. 어쨌든 니시무라가 참 잘 해주고 있다. 지난 10년 동안 몰라볼 정도로 성장했다. 아니, 한 작품이 그를 길러낸 것이다.

내가 '가구야 공주'를 만들어달라고 다카하타 씨에게 제안한 것이 2005년. 니시무라가 현장에 투입된 것이 이듬해인 2006년. 그 후 햇수로 8년 동안 니시무라는 다카하타 씨와 함께 기거했다. 그 사이에 그는 결혼해 두 아이를 얻었다. 첫째

는 올해 초등학교에 입학했다.

내가 현장에 들른 것은 음악이 히사이시 조 씨로 결정된 후였다. 히사이시 씨에게 회의에 참가하고 현장에 들러달라고 요청을 받았기 때문이다. 그러저러하는 사이에 마지막 음향 작업에 모두 참가하게 되어, 나는 다카하타 씨가 여전히 건재함을 목격했다.

영화가 완성되기 직전인 10월 29일에는 다카하타 씨는 78세 생일을 맞았는데, 그의 작업방식은 젊었을 때와 전혀 달라지지 않았다. 아니, 그 이상으로 세부에 집착했다. 78세에 체력의 한계까지 매달린다. 나에게는 체험해보지 못한 영역이므로 상상도 할 수 없다. 다카하타 씨의 몸은 대체 무엇으로 이루어진 걸까?

미야자키 하야오의 은퇴에 대해서는 내가 말을 꺼냈는데, 첫마디는 "더 하면 좋을 텐데. 아깝게"였다. 꽤 오래된 이야기지만 다카하타 씨가 이렇게 말한 것을 똑똑히 기억한다.

"미야 씨는 작업방식을 바꿔야 해. 그러면 감독으로서 오래 살 수 있어."

그 사실을 다카하타 씨는 기억하지 못하는 것이 분명하다.

미야 씨는 은퇴 회견을 하면서 다카하타 씨에게 직접 은퇴를 촉구했다.

"회견에 같이 나가지 않겠습니까?"

다카하타 씨는 웃을 뿐 상대도 해주지 않았지만 미야 씨는 진지했다. 미야 씨는 은퇴하면서 다카하타 씨를 '길동무'로 삼고 싶었던 것이다. 미야 씨의 진의는 알 수 없다. 하지만 50년, 반세기라는 세월 동안 다카하타 씨의 존재가 있었기에 미야 씨는 병치레 한 번 하지 않고 튼튼하게 건강하게 해올 수 있었다. 나는 그렇게 생각한다. 직후 미야 씨가 문득 중얼거린 말이 인상적이었다.

"파쿠 씨(다카하타 씨를 미야 씨는 이렇게 부른다)는 95세까지 만들 거야."

그러고 보니 갑자기 떠올랐는데, 지브리를 지원해주던 도쿠마 야스요시가 죽은 것이 78세였다.

다카하타 씨 이야기를 하면 반드시 화제에 나오는 것이 머리카락이다. 머리가 검다. 새까맣다. 물들인 것이 아니다. 그런데 왜 새까맣단 말인가. 다카하타 감독을 아는 사람은 우선 이 머리카락을 화제로 삼는다. 나 자신도 『추억은 방울방울』을 만들 때 머리가 점점 희어졌다. 그것을 본 미야 씨가 날 놀리며 이렇게 말했다.

"파쿠 씨에게 졌네, 스즈키 씨는."

남을 잡아먹으며 살아간다. 이것이 다카하타 씨를 아는 사

람이 본인이 없는 곳에서 하는 말이다. 나도 오랫동안 함께 살아오면서 그 말을 실감할 때가 가끔 있다. 젊은 생피를 빨아먹으면 사람은 젊어진다. 다카하타 씨는 드라큘라다. 농담이지만.

아무튼 영화는 완성으로 다가가고 있다. 세상에 묻건대, 어떤 평가를 얻을 수 있을까. 내용과 흥행, 나로서도 이번만큼은 전혀 예측할 수가 없다. 다만 지금 생각하는 것이 있다. 머리가 좋은 사람은 수없이 많지만, 머리가 좋고 체력까지 좋은, 양쪽을 겸비한 영화감독을 나는 다카하타 씨 말고는 본 적이 없다.

미야자키, 다카하타를 중심으로 지브리를 30년 동안 꾸려왔다. 젊은이들에게 바치는 말이 있다고 한다면, 우선 몸을 단련하라! 이것이다.

2013년 가을

-「후기 몸을 단련하라」 『스즈키 도시오의 지브리 땀투성이 3』
복간닷컴 2013년

'지금' '여기'를 거듭해서

미야자키 하야오가
『가구야 공주 이야기』를 보고

미야자키 하야오는 다카하타 이사오가 14년 만에 제작한 신작 『가구야 공주 이야기』를 어떻게 보았을까? 그것은 나만이 아니라 지브리를 잘 아는 사람이라면 누구나 매우 궁금해 하는 이야기다.

다카하타 이사오와 미야자키 하야오, 두 사람의 관계는 선후배, 친구, 혹은 라이벌로서 50년간 이어져 왔다.

미야 씨가 보기 전에 나는 혼자 예측을 해보았다. 칭찬할 경우 은퇴가 진심이었음이 증명될 것이다. 트집을 잡을 경우에는 은퇴를 취소하고 다시 영화를 만들겠다는 뜻이다.

감독이라는 인종은 그런 법이다. 남의 작품을 칭찬하게 되

면 끝나는 것이다.

실제로는 이랬다. 10월 30일의 일이었다. 도쿄 고탄다에 있는 현상소 이마지카에서 첫 시사회를 4회 되풀이하게 되었는데, 그중 두 번째에 미야 씨가 등장했다.

로비는 첫 번째 시사회를 본 『가구야 공주』의 현장 스태프로 붐볐다. 일종의 기이한 흥분으로 가득했다. 우는 사람도 많았다. 모두의 얼굴에 환희와 감동의 표정이 엿보였다. 다들 이 작품에 관여한 것을 자랑스럽게 생각하는 것처럼도 보였다.

이제까지 몇 번이나 영화 완성의 자리에 입회했지만 이번만큼은 특별한 기분이 들었다. 열기가 이상할 정도로 뜨거웠기 때문이다.

그리고 누구 하나 그 자리를 떠나려 하지 않았다.

그때 두 번째 시사회를 볼 사람들이 들어왔다. 로비는 대혼란에 빠졌다.

그 틈을 누비듯 미야 씨가 사람들을 헤치며 나타났다. 그리고 시사회실에 들어갔다. 두 번째 시사회는 남은 현장 스태프와 제작위원회 멤버들이 보았다.

종영 후 로비는 다시 붐볐다. 여기에 세 번째 시사회를 볼 사람들이 더해졌다. 마치 재생한 비디오를 보듯.

미야 씨를 발견한 나는 달려갔다. 곁에는 니혼 TV의 오쿠

다 세이지 씨가 있었다. 오쿠다 씨는 제작위원회에서도 가장 오래된 멤버다.

오쿠다 씨의 눈이 새빨갰다. 미야 씨의 표정은 당혹스러운 것처럼 보였다. 미야 씨가 큰 목소리로 외쳤다.

"오쿠다 씨, 왜 그래? 눈이 새빨개지도록 울다니. 이 영화를 보고 우는 건…… 초, 초짜라고."

미야 씨가 무슨 뜻으로 '초짜'라는 말을 썼을까. 진상은 알 수 없다. 칭찬을 한 것인지, 혹은 트집을 잡은 것인지.

오쿠다 씨에게 의견을 구하자 미야 씨가 무슨 말을 했는지 그는 소란통에 전혀 듣지 못했다고 고백했다. 오쿠다 씨 또한 크게 흥분한 상태였다.

9월 6일(금) 은퇴 회견으로부터 약 3개월. 미야자키 하야오는 어떤 모형잡지의 연재용 만화를 그리기 시작했다. 원고 일부를 보여주어 읽어봤는데, 그건 지금보다도 한층 박력이 있는 작품이었다. 미야 씨가 싱글벙글 웃으며 말했다.

"이 만화는 원고료를 받지 않기로 했어요. 그러면 취미로 할 수 있지."

미야 씨가 섬뜩해 보였다.

그 후 미야 씨는 『가구야 공주 이야기』에 대해 한마디도 하려 들지 않았으며, 나도 화제를 꺼낼 수가 없었다.

미야자키 하야오는 대체 무슨 생각을 했을까.

-「엔타메」『주니치 신문』
2013년 11월 28일

'지금' '여기'를 거듭해서

내가 영화를 보는 법

영화를 볼 때 내가 염두에 두는 것이 세 가지.

첫째로 제목을 보고 미리 내용을 상상하는 것. 본 후에 그것과 대조해보고 좋고 나쁨을 결정한다.

둘째로 좋은 장면을 놓치지 않는 것. 이제까지 본 적이 있는 것인지, 혹은 그렇지 않은지. 본 적이 없는 컷(장면)과 만나면 큰 기쁨을 느낀다.

셋째, 영화를 다 본 후 내용을 정확하게 반추하는 것. 스토리, 그림의 순서 등등.

이것이 제가 영화를 보는 법입니다.

여러분도 자신만의 영화 보는 법을 만들어놓는다면 영화가

더더욱 재미있어질 것입니다.

　많은 감상문을 주셔서 정말 고맙습니다.

<div align="right">

2013년 11월 길일

스튜디오 지브리 스즈키 도시오

</div>

<div align="right">

-KDDI 기획 『바람이 분다』
영화 감상문집에 실린 감사의 글

</div>

지브리 세 사람의 정담(鼎談)

세 명이 정담[1]을 나누었다. 다카하타 이사오와 미야자키 하야오, 그리고 나. 물론 처음 있는 일이다. 어쩌다 이렇게 됐을까?

이야기는 석 달 전으로 거슬러 올라간다. 『가구야 공주 이야기』의 홍보가 시작되었을 무렵이다. 미야 씨에게 취재가 쇄도했다. 다카하타 이사오에 대해 말해주었으면 한다는 것이었다. 미야 씨가 이를 받아준다면 천군만마를 얻은 기분. 큰힘이 된다. 하지만 하나하나 대응할 수는 없었다. 대표 질문으

1 鼎談. 세 사람이 마주 앉아 나누는 이야기를 솥(鼎)의 다리에 비유해 일컫는 말.

로 누군가에게 취재를 받고, 그것을 영상에 담아 각 언론사의 요청에 대응하고자 했다. 미야 씨에게 의논하자 한동안 조용히 생각에 잠기더니. 한 가지 조건이 있다고 했다. 인터뷰어는 나라는 것이다.

이럴 때의 미야 씨는 당해낼 수가 없다. 웃음이 평소보다도 훨씬 기뻐하는 것처럼 보인다. 장난꾸러기 아이의 진면목. 하는 수 없다. 망설임은 금물. 나는 흔쾌히 승낙했다.

담당은 지브리 출판부의 다이 유카리 씨에게 부탁했다. 그로부터 사흘 후였다. 그녀가 곤혹스러운 표정으로 내 앞에 나타났다. 미야 씨가 파쿠 씨(다카하타 이사오의 닉네임)도 넣어서 셋이 하자는 말을 꺼냈다는 것이다. 셋이서 이야기하는 것은 처음이자 마지막이 될 거라면서 그윽한 표정을 지었다고도.

그녀가 곤혹스러워한 이유는 쉽게 상상이 갔다. 미야 씨는 이 아이디어를 고집했다. 다카하타 씨는 『가구야 공주』가 막바지 스퍼트에 들어가 그럴 상황이 아니었다.

하지만 그녀는 쉽게 물러나지 않았다. 매사에 흑백을 명쾌히 하는지 과감하게 싸움에 나서는 것이 그녀의 장점. 편집자의 귀감이다. 바쁜 다카하타 감독을 붙잡아다 자폭을 각오하고 직접 담판을 지었다. 아니나 다를까 다카하타 씨는 짜증을

'지금' '여기'를 거듭해서

있는 대로 드러냈다고 한다.

"셋이 이야기하면 자연스럽게 과거 이야기가 나온단 말일 세. 난 싫어. 무엇보다 왜 그걸 공표해야 하지?"

엄청나게 험악한 분위기였다고 한다. 하지만 이야기는 큰 진전을 보였다. 그리고 영화 『가구야 공주 이야기』가 완성된 10월 30일에 개요가 정해졌다. 12월 14일 밤, 장소는 도쿄 코 쿠분지에 있는 요정. 다카하타 씨가 개봉하고 몇 주 후에 하자 고 요청했다. 그동안 미야 씨는 다도코로 씨를 상대로 시뮬레 이션을 반복하고 있었다.

무슨 약속에든 시간이 거의 다 되어서야 등장하는 미야 씨 가, 당일은 편집자보다도 일찍 도착했다. 준비 만반. 이젠 다 카하타 씨를 기다릴 뿐. 하지만 다카하타 씨는 나타나지 않았 다. 약속 시간이 지나도 나타나지 않았다. 그리고 등장하자마 자 그 산뜻한 변명. 장남의 역할을 멋지게 해냈다. 감기 때문 에 컨디션이 영 좋지 않았던 미야 씨는 술도 마시지 못하고 빨리 집에 돌아가고 싶어 하는 눈치였다. 나는 당사자임에도 지켜보고자 하는 기분이었다.

이 정담은 간류 섬의 결투[1]라고 나는 멋대로 생각하고 있었

1 에도 시대의 검호 미야모토 무사시와 숙적 사사키 코지로의 대결. 간류 섬(巖流島)에서 결투하기로 약속한 무사시는 일부러 늦게 나가 코지로를 격앙시켜 승리했다.

다. 누가 무사시고 누가 코지로인지는 말할 것도 없겠지만. 내용에 관심이 있는 사람은 『분게이슌주』2014년 2월호를.

<div align="right">

-「엔타메」『주니치 신문』
2013년 12월 26일

</div>

프레드릭 백 씨를 찾아가서

작년 말, 캐나다의 몬트리올에 갔다. 목적은 다카하타 이사오 감독이 존경하고 또한 영향도 받은 애니메이션 작가 프레드릭 백[1] 씨에게 『가구야 공주 이야기』를 보여드리기 위해서였다.

공항에 도착하자마자 깜짝 놀랐다. 역시 영하 20도는 추웠다. 늘 입는 업무용 의상에 한텐, 여기에 셋타를 신고 여행할 생각이었는데 동행하는 사람들의 맹렬한 반대에 맞닥뜨려 평범한 방한용 코트를 입고 산악용 신발도 지참했다. 춥다. 정말

1 Frederic Back

로 춥다. 추위가 뼈에 사무쳤다. 맨발에 셋타는 힘들었을 것이
다. 모두의 우정에 진심으로 감사했다.

그리고 이튿날 아침, 곧장 백 씨의 집으로 향했다. 백 씨는
89세. 위독한 상태라 들었으므로 137분짜리 전편을 보여드리
기는 힘들 거로 생각해 프로모션용으로 만든 6분여의 영상을
보여드리기로 했다. 그러자 즉시 백 씨의 반응이 돌아왔다.

"아름다워……. 가벼운 데생, 그려지지 않은 공간의 훌륭함."

78세의 다카하타 씨가 마치 서생, 아니, 갓난아기처럼 부끄
러워했다.

다 보고 난 백 씨가 한마디를 했다.

"가능하다면 좀 더 보고 싶네……."

딸 수젤 씨가 긴장된 표정을 내비쳤다. 하지만 말릴 수는
없었다. 나는 상영을 시작했다. 그리고 동행한 스태프를 채근
해 위층으로 올라가자고 했다. 다카하타 씨와 백 씨 두 사람만
남겨두기 위해서였다.

2층은 백 씨의 아틀리에였다. 그곳에 전 세계의 애니메이
션 작가들이 보낸 수많은 그림이 장식되어 있었다. 그 속에
는 놀랍게도 내가 붓으로 그렸던 고양이 표지가 있었다. 도쿄
도 현대미술관에서 백 전시회를 했을 때 받았던 선물에 대한
답례로 드린 사인지였다. 고양이 위에 붓으로 Back, To the

'지금' '여기'를 거듭해서

Future.

통할지 어떨지는 둘째 치더라도 백 씨와 Back을 연결한, 나의 소소한 농담이었다.

백 씨 하면 『나무를 심은 사람¹』이라는 아카데미 단편 애니메이션상을 받은 작품이 유명하다. 양치기 부피에가 홀로 황야에 나무를 심어나가는 이야기다. 이 작품의 일본어판을 만들 때 나는 무상으로 일을 도왔다. 미쿠니 렌타로 씨에게 내레이션을 부탁했는데 그 녹음에도 참여했다.

─아래층에서 소리가 들려왔다. 이제 곧 상영이 끝난다. 우리는 아래층으로 향했다. 영화를 다 본 백 씨가 감상을 말하기 시작했다.

"특별한 선물이 되었네. 나에게도, 세계에도."

우리가 방문한 일주일 후인 12월 24일(화), 우리는 백 씨가 영면했다는 소식을 접했다.

-「엔타메」『주니치 신문』
2014년 1월 30일

1 The Man Who Planted Trees

『바람이 분다』는 아카데미상을
받을 수 있을까

　『바람이 분다』는 아카데미상을 받을 수 있을까?

　그로부터 십여 년.『센과 치히로의 행방불명』을 재현하듯 스튜디오는 그 준비로 바빴다.

　첫째로 획득 가능성은 있을까? 해외사업부 다케다 미키코 여사의 관측에 따르면 "50대 50"이었다. 지난번에는 아카데미상의 예비선거에 해당하는 각 주의 전미 영화비평가 협회가 만장일치로『센과 치히로』를 추천했다. 이번에는 다르다. 미야자키 하야오의 미국 친구 존 라세터가 프로듀스한『겨울왕국』과 표를 양분했다.

　실제로 미국에서 아카데미상과 견주는 애니메이션상은『겨

울왕국』이 작품상을 받았다.『바람이 분다』는 각본상이었다.

게다가 이런 가능성도 있다. 전미 영화평론가 협회가 완전히 무시했던『메리다와 마법의 숲』이 아카데미상만을 수상하는 뜻밖의 결과도.

일본의 디즈니가 지브리에서『겨울왕국』의 시사회를 열어주어 보았다. 놀랐다. 훌륭한 작품이었다. 여주인공이 더 이상 남자의 손을 빌리지 않는다는 테마. 지금의 시대가 보였다.

그런데 미야자키 하야오는 수상식에 참가할까?

은퇴 후 공식적인 자리에는 나오지 않기로 한 미야 씨도 아카데미상만은 고민했다.『바람이 분다』를 위해 미국에서 노력해준 친구들에게서 열렬한 제안이 왔기 때문이다.

스필버그의 프로듀서로 일찍이 알려진 캐슬린 케네디, 프랭크 마셜 부부. 두 사람은『바람이 분다』의 전미개봉에 대활약해주었다. 그리고 존 라세터는 이 기회에 미야 씨를 자택에 초대하고자 환영 예정표까지 보내왔다.

이번에 미야 씨가 고민할 이유는 하나뿐. 취미인 만화 그리기를 일단 중단하고 지브리 미술관의 새로운 기획전시에 아침부터 밤까지 종사하고 있었다. 내용은 아직 공표할 수 없지만 그것은 영화를 만드는 것과 마찬가지로 중요한 일이었다.

자신과 친한 어린아이들이 그것을 보고 체험하며, 정말로

기뻐할까? 그에게는 진지한 승부의 장이었다.

그럴 때 미국으로 나가, 사교를 나눌 여유와 시간이 있을지?

게다가 미야 씨가 해외여행을 망설이는 '시차 적응' 문제도 있다. 외국에 가면 귀국한 후 미야 씨는 한 달 동안이나 일을 손에 잡지 못하게 된다. 게다가 전시 마감은 5월로 닥친 상태였다. 시간이 없다!

몇 번이나 대화를 거듭한 결과, 미야 씨는 일본에 머물기로 결의했다. 나에게 고개를 숙였다.

"스즈키 씨가 가주게. 수상식에는 평소에 일할 때 입는 옷으로 등장해줘."

<div align="right">

-「엔타메」『주니치 신문』
2014년 2월 27일

</div>

GM 취임 인사

관계자 여러분께.

이번에는 여러분께 보고드릴 말씀이 있습니다.

오랫동안 저 스즈키 도시오는 지브리의 프로듀서를 지내왔으나, 이번에는 그 자리를 니시무라 요시아키에게 넘기고 저는 후방지원으로 돌아가겠다는 결단을 내렸습니다.

니시무라에 대해서는 이미 알고 계시는 분도 많으리라 생각하나, 『가구야 공주 이야기』로 지브리의 프로듀서를 지낸 사람입니다.

다카하타 이사오와의 교류가 시작된 것이 26세 때.

영화가 완성되었을 때는 35세가 되었던 그 사람입니다.

저와 마찬가지로 여러분께 지도편달을 받은 점을 다행으로 여깁니다.

그리고 저는 이번 작품에서는 '제너럴 매니저'가 되고자 합니다.

줄이면 'GM'이라는 관리직입니다.

영화에서는 아직 익숙하지 않은 말이라 생각합니다만,

프로야구에서 저 유명한 오치아이 히로미쓰 씨가 취임했던 직위를 생각해보시면 이해가 빠를 것입니다.

이번 작품에서 저는 원작을 고르고, 메인 스태프를 선정하고, 프로듀서로 니시무라를 지명하며, 예산과 스케줄을 결정했습니다. 현장은 모두 니시무라가 감독합니다.

크게 보자면 오치아이 씨가 했던 일의 재탕이 되겠습니다만, 이런 식으로 관여하는 방법도 있구나 하고 깊이 감격했습니다.

사족이 되겠습니다만, 이번 시즌은 드래곤즈의 호조가 약속되어 있는데,

어디까지나 오치아이 GM의 수완이 낳은 결과라 해도 과언이 아닐 것 같습니다.

아무튼 미야자키 하야오는 은퇴했으나, 지브리는 불멸입니다.

여름에 개봉할 『추억의 마니』, 새로운 숨결을 불어넣어줄

작품이 되리라 확신하오니 모쪼록 잘 부탁드립니다.

<div align="right">

2014년 3월 길일

스튜디오 지브리 스즈키 도시오

</div>

<div align="right">

-『분슌 지브리 문고 지브리의 교과서 6 추억은 방울방울』
관계자 송부용 편지 2014년 4월

</div>

호접란을 좋아하는 4대

꽃에 관해 쓰겠다. 호접란 꽃을 좋아한다. 왜 좋아하게 됐을까? 어머니가 좋아했다. 이유는 그것뿐이다. 아마도.

손자가 있다. 이름은 란도蘭堂. 그때 처음으로 알았다. 딸도 난꽃을 좋아한다는 것을. 난蘭처럼 당당堂하게 살아가라는 그런 바람을 담은 모양이다.

예술선장藝術選獎문부과학대신상을 수상하게 된 덕에 각 방면에 늘 신세를 졌던 분들께 속속 난꽃이 도착했다. 덕분에 온 집 안이 난꽃투성이가 되었다. 어머니는 "예쁘구나"를 연발했으며 딸은 난꽃에 에워싸인 란도를 사진에 담고 있었다. 란도도 더할 나위 없이 기분이 좋았다. 보아하니 가족 4대에 걸쳐

난꽃을 좋아하는 모양이다.

참고로 어머니는 올 봄에 91세가 되고 딸은 38세, 손녀는 2세가 되었다. 이렇게 말하는 나는 65세. 한 지붕 아래 같은 아파트에 4대가 살고 있다.

그건 그렇고, 이 예술선장문부과학대신상 말인데, 여러 사람에게 분에 넘치는 축하의 말을 들었다. 몰랐지만 프로듀서가 상을 받는 것은 획기적인 일이라고 한다. 영화로 치면 예술적 창작에 대해 이제까지는 감독 같은 현장 스태프에게 주었던 상이었으니까.

나로서도 처음에는 전화로 연락을 받았을 때 또 미야 씨에게 상을 준다고 생각하고 남의 일처럼 흘려듣고 있었다. 그도 그럴 것이 은퇴했으니까. 그렇지 않다는 사실을 알았을 때의 첫 감상은 '난감하네'였다.

과거에도 나의 '용퇴勇退 보도'가 나가 큰 폐를 끼친 적이 있다. '오랫동안 수고하셨습니다' 하는 메일이 산더미처럼 도착했으며, 또한 외국에서도 수많은 문의가 있었다. 모두들 하나같이 날 은퇴시키려는 걸까? 그런 기분까지 들었다. 이 상이 혹시 신종 '은퇴 권고'가 아닐까 하는 복잡한 심경이 든 것도 사실이다.

게다가 이런 말도 새삼스럽다는 것을 잘 알면서도 한마디

하자면, 프로듀서의 업무 내용은 지원이며 창작에 대한 기여는 거의 없는 거나 마찬가지다. 그런 것치고는 무대 위로 너무 자주 나선다는 비판도 당연히 있을 것이다. 하지만 여기서 갈팡질팡하면 여러 사람에게 폐를 끼치게 된다. 전화로 이야기를 나누면서 한순간 그렇게 생각하고, 상을 고분고분 받아들이기로 했다.

스튜디오에도 난꽃이 도착하기 시작했다. 미야 씨가 눈치를 챘다. 그리고 내 입을 막으려는 듯 내뱉었다.

"스즈키 씨, 뭔가 상 받았나? 스즈키 씨는 받아두는 게 좋아."

자기 때는 꼭 무언가 이유를 대면서 수상을 거부하던 미야 씨가 그렇게 말해주었다. 그것이 가장 기뻤다.

<div align="right">

-「엔타메」『주니치 신문』
2014년 3월 27일

</div>

'지금' '여기'를 거듭해서

그런 일을 해보고 싶다

　베리만[1]이 만든 『침묵[2]』이라는 영화가 있다. 개봉 당시 예술이냐 외설이냐?! 하고 화제로 들끓었던 영화다. 그때 우리는 고등학교 1학년. 청소년은 볼 수 없는 영화였으므로 감상은 손가락을 빨며 참을 수밖에 없었으나, 친구 중 누군가가 말을 꺼냈다.

　"예고편은 볼 수 있어!"

　이리하여 우리는 이것을 계기로 『톰 존스의 화려한 모험』을 보게 되었다. 동기는 불순했다. 그도 그럴 것이 함께 따라

1　잉마르 베리만(Ingmar Bergman, 1918~2007): 스웨덴의 영화, 연극, 오페라 감독.

2　Tystnaden

오는 예고편을 보는 것이 테마였기 때문이다. 하지만 이 영화가 그 후 나의 인생을 크게 바꿔놓는 영화가 되었으니 인생은 참으로 깊다. 어떤 청년의 사랑과 모험을 그린 코미디 활극인데, 나는 이 주인공에게 흠뻑 빠졌다. 관대하고 정직하게 살아가는 주인공의 삶에 나는 큰 영향을 받았다.

비슷한 무렵, 일본에서는 우에키 히토시의 「잠자코 나를 따라와」라는 노래가 유행하고 있었다.

돈이 없는 사람이라도 괜찮으니 내게 오라.
나도 돈은 없지만 걱정할 것 없다.
푸른 하늘과 흰 구름을 보라.
걱정할 것 없다. 어떻게든 될 거야.

시대는 고도경제성장기 한복판이었다. 일본인은 일벌처럼 일에 몰두하다 머리가 이상해지기 시작했다. 그럴 때 우에키 히토시가 부른 이 근거 없는 자신감으로 가득 찬 노래가 일본인들을 구해주었다. 어떻게든 되겠지, 모두들 이 구절을 흥얼거렸다.

어떤 영화가 사람의 일생을 결정하고, 하나의 노래가 세상을 보는 관점을 바꾼다. 그런 일을 해보고 싶다. 어렴풋하나마

미래가 잠깐 보인 순간이었다.

그리고 이 글을 위해 조사해보고서야 알았다. 베리만의 영화와 우에키 히토시의 노래는 둘 다 1964년, 50년 전에 일어난 일이었다.

-「신판의 시작에」『직업도락 신판-스튜디오 지브리의 현장』
이와나미신쇼 2014년 5월

요통 덕분에

허리 상태가 좋지 않다. 엑스레이를 찍어보니 진단이 나왔다. 척추분리성 요추탈위증, 혹은 척추관협착증. 원래 추간판과 척추 사이에 있어야 할 연골이 왼쪽은 없고 오른쪽은 살짝 남아있었다. 나카이 선생님은 허리의 모형을 한 손에 들고 설명을 해주었다.

뼈와 뼈가 직접 부딪치니 아픈 건 당연하다. 어제오늘 이렇게 된 것이 아니라 상당히 오래전부터 이랬던 것이라 했다. 문외한도 이해하기 쉬운 설명이었다. 젊었을 때 운동은? 체조를 했다 대답하고, 중학교 3학년 때 공중회전을 하다 떨어진 적이 있다고 하자, 선생님은 크게 관심을 보이지도 않고, 뼈가

어긋난 채 살아왔으니 그 상태로 돌아갈 가능성이 있다, 3개월 동안 상태를 지켜보자고 했다. 주사로 억누르는 방법도 있으나, 안 되면 수술이라고 선언했다.

수술이라니 말도 안 된다, 피는 싫다고 하자 피를 보는 건 자기라고 웃지도 않고 말했다. 으음. 자네 제법이군, 이라는 생각이 절로 들었다.

그런 것보다도 선생님은 나의 진단결과를 PC에 입력하는 데 여념이 없었다. 보아하니 키보드를 다루는 것이 영 서툰 모양이었다. 몇 번이나 틀려 다시 입력했다. 그런 모습을 훔쳐보며, 이 선생은 의사로서의 실력도 실력이지만 인간으로서도 신뢰할 만한 인물이라고 생각했다.

참고로 완치에 필요한 시간은 반년에서 1년이라고 했다.

*

그런 사정이 있어 한동안 스튜디오에 얼굴을 비치지 않았다. 이런 일은 처음 있는 경험이었다. 스스로도 그렇게 생각하고, 남들도 그런 말을 했다. 하느님이 쉬라고 하는 거라고. 지난 10년 동안 신세를 졌던 카이로프랙틱의 나가세 선생도 그렇게 말했다. 젊었을 때와는 다르다는 걸 자각하라는 말도 함

께. 몇 번이나 자신을 타이르던 말을 남의 입을 통해 듣게 되면 바로 수긍하게 되니 참으로 신기하다.

여름에는 『추억의 마니』 개봉도 있는데, 모두 『가구야 공주 이야기』를 프로듀스했던 니시무라 요시아키에게 맡기고 자신은 요양에 전념하기로 했다. 여차할 때는 에비스에 있는 통칭 '렌가야'에서 때우기로 했다. 다들 싫은 표정 하나 보이지 않고 모여주었다. 오치아이 히로미쓰 씨를 모방해 GM을 자청하기를 정말 잘 했다. 현장 일도 홍보도 기본만 확인해두고, 나머지는 니시무라 이하 스태프에게 재량을 맡기는 방식이었다.

이제까지와 같은 일을 하면서 이렇게 됐으면 어땠을까 생각해보니 정말로 무서워졌다. 이 나이까지 병다운 병도 앓지 않고 지냈는데, 허리가 아파 움직이지 못하게 되는 자신 따위 상상조차 해보지 못했다. 일을 시작한 지 40년이 넘게 지났는데, 그동안 소위 '병가' 없이 지내왔다. 그 자신감에 기대기만 했다가 벌을 받은 거란 생각이 들었다.

하지만 이런 일이라도 없었다면 이제까지처럼 했을 것이 분명하다. 그렇게 생각하자 좋은 기회라 여겨졌다. 실제로 이제까지와는 시간을 다른 방식으로 쓰게 되었다.

*

지금 파리에 있다. 안시 국제 애니메이션 영화제에서 다카하타 씨가 명예공로상을 수상하게 되었기 때문이다. 55년에 걸친 애니메이션에 대한 공로. 오래 살았고, 심지어 오래 현역을 계속한 데 대한 선물이다. 원래 같으면 『가구야 공주 이야기』를 맡은 니시무라가 동행했겠지만 『추억의 마니』는 아직도 완성되지 않았다. 개봉도 임박했다. 여러 사정을 고려해, 아픈 허리를 안고 내가 가기로 했다.

그렇게 되면 여행은 즐기는 편이 낫다. 니혼 TV의 오쿠다 씨, 하쿠호도의 후지마키 씨, 덴쓰의 후쿠, 그리고 드왕고의 가와카미 씨에게도 함께 가자고 해보았다. 젊은 가와카미 씨는 그렇다 쳐도 다들 오랫동안 지브리를 위해 힘을 써준 오랜 동료들이다. 정신이 들고 보니 다들 50이 넘었다. 금방 대답이 돌아왔다. 다들 가고 싶다고. 하지만 그들의 동행을 다카하타 씨는 어떻게 생각할까. 다카하타 씨에게 이번 여행은 『가구야 공주 이야기』의 유럽 홍보라는 업무도 겸한 것이다. 다른 사람들은 단순한 관광이다. 어떡하면 다카하타 씨의 기분이 상하지 않도록 7박 9일의 일정을 즐겁게 보낼 수 있을까. 출발은 하네다 공항. 처음이 가장 중요하다. 다카하타 씨가 잠이 덜 깬 얼굴로 나타났다.

"졸업여행을 가는 겁니다."

창졸간에 말이 나왔다. 다카하타 씨의 굳은 표정이 풀어졌다. 좋았어, 이젠 괜찮겠구나. 추가공격을 가했다.

"그쪽에서 만나면 같이 식사라도 하죠."

여행하는 동안에도 다들 저마다 개성을 발휘해 다카하타 씨의 기분을 달래주었다. 우선 후쿠가 시내에서 지갑을 소매치기당하는 대사건을 일으켰다. 취재를 막 마치고 지쳤을 다카하타 씨도 함께 걱정해주었다.

그리고 후지마키 씨는 아직 기능을 다 익히지도 못한 새 카메라를 손에 들고 공식 카메라맨이 되었다. 장소를 가리지 않고 사진을 찍어댔는데, 신호를 보내는 목소리가 좋았다.

"자, 여러분. 숨을 멈추고~."

가와카미 씨는 어느 날 밤 다카하타 씨를 상대로 논쟁을 청했다. 이것이 무려 2시간 남짓! 다카하타 씨라는 사람은 논쟁을 시작하면 철저하게 상대를 해치우는 것이 주특기인데 가와카미 씨는 주눅 들지도 않고, 무슨 말을 해도 좌절하지 않았다. 그것을 지켜보는 일동. 다카하타 씨도 오랜만에 뜨거워졌다. 논쟁의 중심은 일본과 미국, 그리고 중국에 대해서였다.

그런데 내 허리의 컨디션은 어땠는가 하면, 이것도 스태프가 준비를 소홀히 하지 않았다. 일본을 떠나기 전부터 지브리 해외사업부의 다케다 미키코 양이 스케줄표에 일본 강제송환

예정을 세 군데 써넣었다. 니혼 TV의 오쿠다 씨는 하네다에 커다란 짐을 가지고 등장했다. 내용물은 간이 휠체어. 아이디어를 낸 사람은 오쿠다 씨고 야마하의 사타 씨가 골랐으며 지브리의 시라키 씨가 구매해주었다고 한다. 그런 것을 쓸 수는 없다고 생각했지만 이것이 상상 이상으로 도움이 되었다. 안시 구시가지에서. 파리의 미술관에서. 마음속으로 인사를 올렸다. 감사! 감사!

프랑스에서 신세를 진 사람들은 오랜 친구인 일란 군과 에미 양. 두 사람 모두 일본에 살고 있었지만, 예의 원자력 발전소 소동으로 일본을 떠났다.

*

이미 20년도 더 된 일인 것 같다. 모리시마 미치오라는 학자가 동아시아 공동체를 제창한 적이 있다. 일본, 중국, 한반도, 대만, 그리고 류큐(오키나와)가 하나가 되어야 한다는 것이다. 그것이 역사의 필연이라고. 설마! 설령 그렇게 된다고 해도 내가 죽은 후에나 가능하겠지. 그렇게 생각했지만, 이곳에와서 모리시마 씨의 이야기가 내 마음속에서 현실감을 띠기시작했다. 세상이 너무나도 바쁘고 소란스러웠던 탓일까.

센카쿠, 독도 문제. 나아가 집단적 자위권과 헌법 제9조 문제. 하나가 된다면 모든 문제는 사라져버린다. 그때 일본은 어떻게 될까. 일본어는 어떻게 될까, 등의 생각을 이어나가며, 그렇게 될 때를 바라는 것은 나의 희망적 관측일까? 어느 시대나 그랬지만 우리에게는 예측할 수 없는 미래가 기다리고 있다.

어떤 사람의 의견이었는데, 동아시아가 하나로 되려면 30년은 걸릴 것이라 했다. 30년 후를 내다보고 현재를 생각한다. 이런 일을 생각할 수 있게 된 것도 요통 탓이다. 신께 감사해야겠다.

*

태국인 칸야다가 모국으로 돌아갔다. 그녀가 일본으로 유학을 온 지 딱 1년. 아파트의 엘리베이터에서 알게 되어 이따금 함께 식사도 하고, 여러 가지 이야기를 나누게 되었다. 여기에 함께 어울려주었던 것이 지브리의 기타카와치 군. 그를 대동한 이유는 세 가지였다.

하나는 영어실력. 칸야다와는 영어로 대화를 나누었는데, 내 영어 실력만으로는 커뮤니케이션이 어려웠다. 그 점에서 기타카와치 군은 정확한 영어를 구사한다. 그리고 그녀가 원

하는 정보는 아이폰에 대한 것. 디지털에 대해서는 기타카와 치 군 이상의 인재가 없다. 그리고 나는 은근히 두 사람을 국 제결혼시키고자 꾀했다. 기타카와치 군은 독신이었지만 유감 스럽게도 이 의도는 잘 이루어지지 않았다.

태국으로 돌아가면 스파와 태국 마사지 가게를 오픈한다고 한다. 성공했으면 좋겠다. 간절한 바람이다. 귀국하는 날 둘이 서 칸야다를 하네다까지 배웅했다. 헤어지면서 열심히 살라 고 격려하자 그녀는 "Promise!"라고 대답했다. 그리고 악수를 청했다.

그녀와 알고 지내며 생각한 것이 있다. 동아시아만이 아니 라 아시아 전체가 하나가 되면 좋을 텐데. 2차 대전이 시작되 기 전, 같은 생각을 한 일본인은 잔뜩 있었다. 그들도 아마 그 렇게 생각하지 않았을까. 전쟁 전에 배워야 할 교훈도 수없이 많았다. 이상주의일지도 모르지만 그렇게 된다면 기쁘겠다.

기타카와치 군과는 언젠가 둘이 태국에 가자는 이야기를 했다.

2014년 초여름

-「후기, 혹은 일기의 단편」『스즈키 도시오의 지브리 땀투성이 4』
복간닷컴 2014년

일본이 싫어진 일본인

영화 『겨울왕국』의 인기가 어마어마하다. 이대로 간다면 『타이타닉』을 능가하고 『센과 치히로의 행방불명』의 기록에 육박할 기세다. 계산해보니 관객 동원 수는 이미 2천만 명을 넘었다.

왜 이런 일이 일어났을까? 문득 생각했다. 다들 일본이 싫어진 것은 아닐까. 원자력 발전소 재가동으로 일본은 어떻게 되어버리는가 하는 불안은 씻을 수 없고, 집단적 자위권 문제는 일본이라는 국가가 대미종속국가라는 사실을 공공연히 드러내 버렸다.

모두의 기분은 일본에 대한 절망감이다. 일본제 중 새로운

것은 모두 이미 신뢰를 잃었다. 스마트 가전제품이라 해도 눈에 뜨이는 것은 없고, 자동차도 전자제품도 끝나가려 한다. 영화도 일본인이 만든 것은 보고 싶지 않다.

올여름, 그런 기분이 이 일본을 뒤덮고 있었다.

스케일이 터무니없이 큰, 미국산 디즈니나 해리 포터가 아이러니하게도 마음을 닫아버린 일본인을 비非일상으로 유혹하는 것도 수긍이 간다.

이럴 때는 어떻게 해야 좋을까? 모든 책임은 아베 씨 탓이라 해도 이제 어쩔 수 없다. 아무튼 앞일은 잊고 지금을 견뎌낼 수밖에. 그런 생각을 하고 있을 때, 『AERA¹』의 특별편집장을 딱 한 권만 해보지 않겠느냐는 이야기가 왔다. 재미있을 것 같았다. 과거의 유물이 됐지만 나는 영화 프로듀서 전에는 잡지 편집장을 했다.

눈앞의 재미있는 일을 꾸준히 해본다. 언제나 나는 그렇게 해왔다. 그것이 미래로 이어질지도 모른다고 믿고. 그렇게 생각하고 말기로 했다.

이것이 한번 해보기 시작하니 더할 나위 없이 재미있었다. 모두 와글와글 왁자지껄 즐겁다. 새삼 자신이 잡지로 자라난

1 아에라. 아사히 신문 출판사에서 발행하는 주간지. 모체인 아사히 신문과 마찬가지로 진보적인 성향을 띠며, 특히 여성과 어린이의 안전을 테마로 한 기사가 많다.

사람임을 재인식했다. 많은 이들에게 신세를 졌다. 이 자리를 빌려 감사를 드리고 싶다. 사실은 더 많은 친구의 힘을 빌리고 싶었으나 지면에 한계가 있었다. 지금은 그것이 유감이다.

특별편집장 스즈키 도시오

-「후기」『AERA』
2014년 8월 11일

'지금' '여기'를 거듭해서

'좋은 사람'이 되면

올여름, 어머니가 92세로 세상을 떴다. 그 직전까지 한 지
붕 아래에서 지냈다. 80세에 나고야에서 도쿄로 와 한 번도
나고야에 돌아가고 싶다는 말을 하지 않았다. 그뿐이랴, 에비
스를 만끽하셨다. 매일 에비스에 있는 아트레의 다양한 가게
에 들러, 그곳에서 가게 사람과 한바탕 이야기를 나누었다. 거
리의 청과점, 그리고 시장 등등. 어머니는 에비스에서 유명인
이셨다.

말년에 난감했던 것은 치매에 걸린 척하고, 아무것도 모르
는 가게 사람에게 순찰차를 부탁하는 것이었다. 경찰은 이미
다 알면서도 어쩔 수 없이 순찰차에 태워 자택까지 바래다주

기를 두세 차례. 그도 그럴 것이 순찰차에 타자마자 돌아갈 길을 척척 지시했다고 하니.

주말이 되면 나는 어머니와 함께 도쿄 시내의 신사불각 순례를 다녔다. 일찍 죽고 싶다고 하셨던 것도 있었으므로 그럴 때는 이렇게 조언했다. "'좋은 사람'이 되면 일찍 죽을 수 있어." 그렇게 말하면 어머니는 꼭 온 힘을 다해 나를 때렸다.

그런 어머니가 가벼운 폐렴을 앓아 입원하게 되었다. 돌아가시기 전날, 담당 의사로부터 짧으면 앞으로 한 달, 길어야 1년이라는 말을 들었다. 뭐, 이만큼 사셨으니 본인도 분명 만족하셨을 테지. 그렇게 생각했더니 이튿날 아침 조용히 잠드셨다. 같은 날, 시간 여유가 있었던 나는 둘이서 두 시간 정도 마지막 산책을 즐겼다. 치매에 걸렸는지 아닌지 확인하기 위해 내가 누구냐고 묻자 큰 목소리로 "도. 시. 오!" 하고 외쳤다. 그것이 마지막 말씀이었다.

돌아가신 것이 8월 13일. 아버지의 기일이 14일. 두 분은 사이가 나빴으므로 같은 날만은 피하고 싶으셨던 것이 분명하다. 가족끼리만 조용히 장례를 치렀다. 유골함을 아버지의 유골함 곁에 놓았을 때, 나는 나도 모르게 웃고 말았다. 어머니가 화를 내며 기어오지 않을까 싶어서.

2015년 말, 상중

스즈키 도시오

- 2015년 말 지인 및 관계자에게 송부한
상중엽서에서

SNS는 적당히

1

쓰지이 노부유키 씨와 일을 했다. 그 유명한 시각장애인 천재 피아니스트다. 콘서트에서 피아노를 연주해 청중에게 들려주는 것이 무엇보다도 즐겁다고 그는 말했다. 기시감이 들었다. 이 이야기를 어디선가 들은 적이 있다. 금방 떠올랐다. 야구의 오치아이 히로미쓰 씨도 같은 말을 했다.

원래 야구는 즐거운 것. 그것이 환경의 변화로 그렇지 않게 되고 있다. 현재 일본에서 아이들이 야구를 할 때, 동네 아이들끼리 모여 들판이나 공터에서 자유분방하게 하는 그런 환경은 없다. 야구를 하고 싶으면 어딘가 리틀 리그에 들어가는 절차가 필요해졌다. 그렇게 되면 목적은 팀의 승리. 던지고 치

고 달리는 것이 야구의 원래 즐거움인데, 그것과는 완전히 다르다. 또한 그런 장소를 찾는 것도 어려운 일이 되었다.

쓰지이 씨의 경우 가정이 음악 일가가 아니라 다행이었다고 한다. 그저 피아노를 치는 것이 즐거웠고, 그것을 누군가에게 들려준다. 그러면 가족 모두가 연주를 칭찬해주었다. 계속 그렇게 해왔다고 그는 말했다. 지금도. 그의 말을 들으며 곁에 있는 그의 어머니가 몇 번이고 고개를 끄덕였다. 어린 시절 콩쿠르에 나가면 아이를 꾸짖는 어머니를 몇 번이나 보았다. 그의 경우 그런 일이 한 번도 없었다. 해외의 연주 투어 때도 마찬가지. 청중이 기뻐하는 것이 기뻐서 견딜 수가 없다는 느낌이었다. 연주한 후 청중의 큰 박수에 호응해 그는 필요 이상으로 깊이 고개를 숙여 인사했다. 두 번이고 세 번이고. 그 행복의 순간을 곱씹고 있었으리라.

또한 피아노는 바이올린 같은 악기와는 달리 운반할 수가 없다. 그렇다면 콘서트 때마다 매번 다른 피아노와 대면하게 되는데, 사실은 그것도 즐거움 중의 하나라고 한다. 지방에서 연주할 때는 매우 오랫동안 사용하지 않았던 피아노도 있다고 하며, 그럴 경우 우선 그 피아노를 쳐보고 피아노를 깨우는 데서부터 시작하는데, 그것 또한 즐거움이라는 것이다.

쓰지이 씨와의 만남은 지브리에서 만든 어떤 CF의 음악이

계기였다. 나는 후지 TV의 드라마 「그래도 살아간다[1]」에서 그의 이름을 기억했으며, TV 도쿄 「미의 거인들[2]」의 테마를 듣고 팬이 되었다.

이번 마루베니 신전력의 일은 진심으로 행복한 일이 되었다.

2

미야 씨가 은퇴하고 지브리는 장편 제작도 『추억의 마니』로 일단 중단, 제작부도 일단락됐으므로 나 자신은 시간에 여유가 생길 줄 알았는데, 그것이 그렇지도 않았다. 그뿐이랴, 오히려 바빠졌다. 왜일까? 그 이유에 대해 생각해보고 싶다.

미야 씨가 은퇴를 위한 기자회견을 가진 것이 2013년 9월 6일. 그날 나는 단상에서 헛되이 기뻐하고 있었다. 이제까지의 일에서 해방된다. 길었다. 자꾸만 감회에 잠겼다. 그 모습을 눈에 떠올리자 나는 단상에서 나도 모르게 함박웃음을 짓고 말았다. 어수룩했다. 은퇴 후의 미야 씨가 어떻게 될지 그 상상력이 부족했다. 미야 씨가 '매일이 일요일'에 싫증을 내는데 그다지 오랜 시간은 필요하지 않았다. 은퇴해놓고는 매일

1 それでも、生きてゆく

2 美の巨人たち

스튜디오에 나타났다. 그것도 정시에. 모두의 눈이 나에게 집중되었다. 어떻게든 해달라고. 이래선 일을 할 수가 없다고.

은퇴라곤 해도 미야 씨는 기자들 앞에서 '장편에서 은퇴'라고 단서를 달았다. 진상을 말하겠다. 그 말을 꺼낸 것은 발표 전날 아침, 은퇴를 위한 짧은 문장을 썼으니 읽어달라고 했을 때였다. 그곳에 장편에서 은퇴한다는 한마디가 있었다.『바람이 분다』때 은퇴한다고 스태프에게 선언했지만 그때는 그런 말은 한마디도 없었다. 모두가 애니메이션 전체에서 은퇴하는 거라고 믿었다.

그렇구나. 단편은 하고 싶구나. 나는 슬쩍 훑어보고 괜찮겠다고 대답했다. 미야 씨는 무언가 말하고 싶은 눈치였다. 단편은 만든다. 그 이야기를 나와 나누고 싶었던 걸까. 나는 무시했다. 하지만 이튿날, 단상에 올라간 나는 그 사실을 깡그리 잊어버리고 말았다.

이렇게 되면 방법은 하나뿐이다. '단편'에 매달리게 하는 수밖에 없다. 지브리 미술관에는 단편이 아홉 편 있다. 세 편을 더 만들면 매달 다른 작품을 상영할 수 있다. 미야 씨에게 이의는 없었다. 나는 즉시『애벌레 보로[1]』를 하면 어떻겠냐고

1 毛虫のボロ

제안했다. 미야 씨의 낯빛이 바뀌었다. 그리고 한마디. 재미없어. 그 기획을 계속 생각하고 있었는데, 먼저 말해버리면 재미가 없다는 것이다. 지기 싫어하는 미야 씨는 집착이 강한 사람이다. 아무리 사소한 일에도 집착한다. 자기가 말을 꺼내고 싶었으리라. 그리고 나는 덧붙였다. CG로 해보는 건 어떻겠냐고. 미야 씨의 눈이 빛났다. 미야 씨는 새로운 것에 사족을 못 쓴다. 의욕으로 가득한 눈이었다.

그렇게 되면 우선 스태프 문제가 생긴다. CG를 어떤 멤버로 할까. 픽사를 이끄는 존 라세터와 미야 씨는 30년 지기 친구다. 나는 미야 씨를 몰아붙였다. 픽사의 힘을 빌리겠느냐, 혹은 옛날 지브리에 있었던 이시이 도모히코가 산하에 둔 일본의 스태프로 하겠느냐. 미야 씨는 망설임 없이 일본을 선택했다. 이제까지 그랬듯 일본의 젊은이들과 만드는 방법을 택한 것이다. 이리하여 현재 미야 씨는 매일 CG와 씨름한다. 익숙하지 않으므로 더 시간이 오래 걸린다고 투덜거리면서 충실한 하루하루를 보낸다.

한편 나는, 바쁘다. 작품이란 길든 짧든 상관이 없다. 하는 일은 마찬가지다. 덕분에 나 자신도 바쁜 하루하루를 보내고 있다. 아픈 허리를 감싼 채.

어떤 사람에게 이런 말을 들었다. 스즈키 씨의 주변에는 늘 30세 전후의 젊은이들이 모여든다고. 지적을 받고 가슴이 철렁했다. 하긴. 듣고 보니 그럴지도 모른다. 바로 얼마 전까지 내 주위에는 단카이 주니어들뿐이었다. 그것이 10년이 지나 정신이 들고 보니 다시 30세 전후의 젊은이들이 나를 에워싸고 있었다.

지브리의 PD실에서 '칩'이란 별명으로 불리는 다다노 군. 그는 미술관에서 스튜디오로 왔다. 디즈니 캐릭터인 칩과 얼굴이 닮아 그런 별명이 붙었다. 친구의 친구였던 도모미 양. 나와는 부녀 이상의 나이 차이가 있는데도 어째서인지 취향이 맞는다. 미술, 음악, 소설에 영화 등등 좋아하는 것이 비슷하다. 렌가야의 엘리베이터에서 처음 만난, 네일 살롱의 점장이었던 리사 양도 그 세대다. 그녀가 가녀린 몸으로 골프 클럽을 들면 덩치 큰 남자도 당해내지 못한다. 스코어는 90 전후. 매주 금요일 밤 니혼 TV의 오쿠다 씨가 주최하는 영화 모임에 참가하는 하나와 지아키도 그 세대. 렌가야 앞에 있는 레스토랑 TOOTH에서 일하던 고우라 양도 이제는 서른 살 어머니다. 그리고 잊어서는 안 된다. 드왕고의 아야노 양. 가와카미 씨가 지금 가장 힘을 쏟고 있는 사업, N고의 담당자다. 나

도 이사로 이름을 올리고 있다.

그런 그들과 나는 매일같이 함께 일을 하고 식사를 하며 보낸다. 그 시간은 돌이켜보면 나에게 무엇과도 바꿀 수 없는 귀중한 시간이다. 최근 그곳에서 마음에 걸린 이야기가 있다. 나에게는 전혀 이해할 수 없는 남녀관계 이야기다. 결코 좋은 이야기는 아니지만 이따금 사람은 무자비한 현실과 마주해야만 한다. 현대와 격투하기 위해서는 필요악이라고 생각하고 굳이 쓰겠다.

작년 여름 끝 무렵의 이야기다. A코 씨는 아내가 있는 남성에게 고백을 받았다. 아이가 생기지 않아 부부 사이에 금이 가 헤어지고자 한다는 것이다. 귀찮은 절차가 남아 있기는 하지만 자신을 기다려줄 수 있겠느냐고. 그 말을 진지하게 받아들인 그녀는 기다리기로 했다. 그리고 그녀는 그와 밀회를 되풀이했지만, 갑자기 그에게서 소식이 끊어졌다. 연말에 소문이 들려왔다. 새해에는 그에게 아이가 태어난다는 것이다. 그럴 수가! 그 소문이 맞다면 고백한 날 그는 임신 사실을 이미 알고 있었을 터였다. 믿을 수가 없었다. 있을 수 없는 일이라 생각했지만 그 후 사실임을 알게 되었다.

B코 씨의 경우에는 더 악질적이었다.

작년 9월에 결혼식을 올릴 예정으로 그녀는 준비를 진행 중이었다. 일정도 식장도 정해져 청첩장도 이미 배송한 후였

다. 8월이었다. 남자의 어머니는 50세 때 위암으로 돌아가셨
다. 아버지는 간병이 필요했으며 치매도 앓고 있었다. 남자는
아버지와 살고 있었다. 그의 자택 앞까지 그녀가 찾아간 적도
두 번이나 있었다고 한다. 아버지가 어떻게 할지 몰라서 집에
들일 수가 없어. 그렇게 말하는 그를 믿고 그녀는 매일 결혼식
을 꿈꾸었다. 그것이 갑자기 뒤집어졌다. 그런 상태였으므로
결혼식 전에 양가의 부모끼리 만날 수도 없었다. 그때 그녀의
아버지가 남자에게 제안했다. 호적등본이라도 보여줄 수 있
겠느냐고. 알겠다고 한 남자는 즉시 호적등본을 들고 그녀의
집을 찾아갔다. 그의 호적을 본 그녀의 가족은 입을 딱 벌렸
다. 그에게는 처자식이 있었다.

이 두 이야기는 대체 무엇을 의미할까? 이해의 범주를 넘
어서며, 이해하고 싶지도 않고, 또한 그럴 필요도 없다. 이 남
자들에게는 자신이 나쁜 짓을 했다는 자각이 없었다. 그러니
사과도 하지 않는다. 그래서 그녀들은 서러워하고 분노했다.
그녀들이 받은 정신적인 타격의 크기를 생각하면 진심으로
몸서리를 치게 된다.

왜 이런 언짢은 이야기를 줄줄 써 내려갔는가.

나의 분노 때문이다.

조사해보고 알았는데, 이 30세 전후 젊은이들을 세간에서

는 '프레셔 세대'라 부른다고 한다. 여러 가지 프레셔(압박감)를 견뎌온 사람들이라는 뜻이라고 한다. 살아가는 것이 괴로운 시대다. 그런 의미에서는 현재 남녀노소를 불문하고 이 나라에서 살아가는 모든 이들이 그런 기분을 공유하고 있을지도 모른다. 그리고 그 프레셔가 현대의 요괴를 낳고 악질적인 행위로 이른다. 그렇다고 해서 나는 그들을 용서할 수는 없다.

갑작스럽지만 영감의 헛소리라 들어주기 바란다. SNS는 적당히. SNS에는 용법이 있다. SNS 없이 사람과 접할 기회를 늘리자. 그렇지 않으면 더 끔찍한 꼴을 당할 것이다. SNS는 자기 자신을 그만두고 모두가 타인의 가면을 쓰는 장소이므로.

그러고 보니 작년 말에 태국을 방문했다. 태국의 칸야다가 아이를 낳았다고 해 만나러 갔다. 보고 싶다고 내가 말하자 그녀가 "입만 가지고는 태국에 올 수 없잖아"라고 해서, 발끈해 태국까지 찾아갔다. 칸야다는 눈물을 흘리며 재회를 기뻐해주었다. 그런 그녀도 서른 살이 되었다. 그때 여행 코디네이터와 통역을 맡아준 일본인과 태국인 혼혈 아쓰시 군도 서른이었다. 아쓰시 군은 이번에 애인과 함께 일본에 온다. 그에게는 많은 신세를 졌으므로 숙박처로 렌가야를 제공하게 되었다.

-「후기」『스즈키 도시오의 지브리 땀투성이 5』
복간닷컴 2016년

'지금' '여기'를 거듭해서

우지이에 세이이치로 씨의 '마지막 여행'

미타카의 숲 지브리 미술관은 재단으로 운영한다. 제2대 이사장이 니혼 TV의 회장이었던 우지이에 세이이치로 씨. 현장 보고를 위해 한 달에 한 번 우지이에 씨를 찾아갔다. 보고는 금세 끝난다. 그 후로는 잡담. 타이밍을 봐서 인사를 하고 일어나려 하자 우지이에 씨가 "벌써 가?!" 하면서 매번 의식처럼 언짢아했다. "예정 시간이 지났습니다. 다음 사람이 기다리고 있어요." 그렇게 달래도 우지이에 씨는 고집을 부렸다. "기다리라고 하지 뭐."

그런 우지이에 씨가 돌아가신 지 5년이 됐을까. 그 장난기

어린 표정을 잊을 수 없다. 잊을 수 없는 정도가 아니라 기억은 더더욱 선명해지고 있다.

나이는 부자지간만큼이나 차이가 있었다. 그런데도 왜 그렇게나 죽이 잘 맞았을까. 나는 휴대폰을 들고 다니지 않는 사람이었다. 나중에 부재중 메시지를 들으면 된다고 생각했다. 그러던 어느 날, 휴대폰에 우지이에 씨의 메시지가 남아 있었다. "우지이에인데 다시 전화할게. 그럼 또 봐~." 황급히 우지이에 씨에게 전화했고 그것을 계기로 나는 휴대폰을 가지고 다니게 되었다.

그러던 사이에 만날 기회가 비약적으로 늘어났다. 그리고 유럽 여행 제안을 받았다. "내 마지막 여행이 될 거야. 같이 가줬으면 해." 우지이에 씨의 표정은 진지했다. 그렇게까지 말하면 거절할 수가 없어 다카하타 이사오, 미야자키 하야오에게도 제안해 함께 떠났다.

이탈리아의 어떤 레스토랑에서 있었던 일이다. 우지이에 씨는 내게 둘이서만 사진을 찍자고 했다. 이의는 없었다. 카메라 앞에서 둘이 나란히 서자 갑자기 손을 잡자고 해, 나는 갈팡질팡하면서도 그의 손을 꽉 잡았다. 마지막 여행이라고만 생각했는데, 그 후로 3년 동안 같은 멤버로 유럽에 가게 되었다.

이 연재를 시작하면서 제목을 고민했다. 곁에 이바라키 노

 '지금' '여기'를 거듭해서

리코 씨의 『세월』이라는 시집이 있다. 띠지에는 이런 말이 있었다. "단 하루뿐인, 벼락같은 진실을 품고 살아가는 사람도 있는걸요." 이거다. 이거밖에 없다. 한정된 시간 속에서 누구와 함께 같은 시간을 보낼 것인가. 혹은 보내왔는가.

-「세월」
교도통신 배포 기사 2016년 2월

인간은 겉모습이 중요

"인간은 알맹이가 아니야. 겉모습이 중요하지."

말년에 그런 말을 들었는데 무슨 의미인지 사장님은 설명해주지 않았다.

그 의미를 알게 된 것은 사장님이 2000년에 78세로 돌아가신 후였다.

도쿠마 야스요시. 출판사 도쿠마쇼텐, 영화 다이에이, 음악 도쿠마 재팬, 신문 도쿄 타임즈에 스튜디오 지브리까지 모두 사장을 맡아 그룹을 혼자 통솔했다. 나아가 자신의 출신 학교였던 즈시 가이세이 학원의 이사장 및 교장까지 역임한 쾌남아다.

돌아가시기 사흘 전의 일이었다. 주치의가 나에게 명령했다. 옆에 있는 침대에 사장님을 옮겨달라고. 사장님은 어지간한 사람에 비해 체격이 큰 사람이었다. 나 혼자 옮기기는 도저히 무리로 보였다.

망설이고 있으려니 주치의가 빨리하라고 채근했다. 그리고 덧붙였다. "가벼우니까요." 몸을 들어보니 상상한 것보다 가벼웠다. 그때 감회가 치밀었다.

이렇게 작은 분이었구나.

초칠일[1]이 사장님의 자택 방에서 치러지게 되었다. 침대 옆에 커다란 옷장이 있었다.

사장님이 늘 입던 정장이 빼곡하게 걸려 있었다. 별생각 없이 보고 있으려니 부인이 나타났다. 이 정장 아까우니 나눠가지면 어떨까요, 하고 묻자 부인이 옷장으로 나를 안내했다.

"보세요. 그이 말고는 입을 수가 없는 정장이랍니다."

부인이 꺼낸 정장의 안쪽을 보았을 때 나는 아연실색했다. 놀랐다. 정장에 어깨 패드는 원래 있는 것이지만 그 패드가 배 아래까지 이어져 있었다. 물론 좌우로도. 이 정장을 입으면 마른 몸이 남보다 훨씬 굵어 보일 것이다.

1 初七日. 죽은 지 7일째에 드리는 제사.

사장님은 포용력이 있는 분이었지만 설마 특제 어깨 패드로 자신의 몸을 크게 보이고 있었을 줄이야. 이렇게 아무도 모르게 겉모습을 연출하며 '겉모습이 중요하다'라는 말을 죽기 직전까지 실천한 것이다. 멍하니 서있는 내게 부인이 말했다.

"그이는 거짓말쟁이였어요. 이따금 저에게까지 거짓말을 했죠."

그런 도쿠마 야스요시가 60년 동안 빼놓지 않고 썼던 일기장이 존재하는데, 현재 그 행방을 아는 이는 아무도 없다.

-「세월」
교도통신 배포 기사 2016년 2월

지바 데쓰야 씨의 다락방

지바 데쓰야라는 작가는 단카이 세대에 막대한 영향을 준 만화가라고 생각한다. 우리는 다감한 시기에 지바 데쓰야를 탐독했다.

처음에는 야구 만화 『맹세의 마구』에 열중했다. 그리고 인생에 의미가 있다고 생각해 읽었던 첫 만화가 『시덴 카이의 다카』였다. 태평양전쟁 말기의 전투기 '시덴 카이'에 탑승한 파일럿과 그 주변 사람을 묘사한 전쟁 만화. 전투를 멋있게 그리는 한편, 죽음과 인접한 전쟁 속에서 살아가는 젊은이들의 고뇌와 심정을 표현해 우리는 전쟁의 양면성을 배웠다.

우리는 마침 중학교에서 고등학교로 가는 나이였다. 그리

고 『내일의 죠』가 등장했다. 그때까지 만화는 어른이 되면 졸업하는 것이었다. 우리는 대학생이 되어도 만화를 읽었고 그것이 사회현상이 되었다.

『지바 데쓰야의 세계』
(도쿠마쇼텐, 1978년)

도쿠마쇼텐 입사 후 만화가의 일러스트집을 만드는 기획에서, 나는 망설임 없이 지바 씨를 제안해 담당자가 되었다.

세이부 이케부쿠로 선의 후지미다이에 있었던 자택 겸 작업장을 방문해, 나는 매일 지바 씨의 가족, 어시스턴트들과 점심 저녁을 함께 먹었다. 하지만 지바 씨는 쓸데없는 이야기를 하지 않았다. 묵묵히 식사한다. 끝나면 즉시 작업장으로 돌아간다. 그런 하루하루가 한 달이나 이어졌다. 그 사이에 나는 그곳에서 무엇을 했을까. 전혀 기억이 없다. 물론 지바 씨와는 한마디도 말을 나누지 않았다.

어느 날 갑자기 지바 씨가 나를 작업장으로 불렀다. 커다란 방에서 어시스턴트들이 책상을 나란히 놓고 있었다. 그들도 작업 중에는 말을 하지 않았다. 그리고 지바 씨가 한구석의 다락방으로 나를 안내했다. 그곳은 아무도 들어가서는 안 되는 장소였다. 좁은 계단을 오르자 작은 방이 나타났다. 작업 책상

'지금' '여기'를 거듭해서

이 하나. 무언가 하려 하면 머리가 천장에 부딪히는 높이였다. 지바 씨가 벽장을 열더니, 이곳에 자신의 모든 과거가 있다고 가르쳐주었다. 그리고 마음대로 드나들라고.

그날부터 나는 한 달 동안, 식사하면서 계속 지바 씨와 말을 나누게 되었다.

마지막으로 후기를 써 달라고 했다. 그곳에 이런 말을 남겨주셨다. 스즈키 씨는 명 편집자라고. 그 전에도 그 후로도 그런 말씀을 하신 적은 없었다. 기뻤다.

-「세월」
교도통신 배포 기사 2016년 3월

오시이 마모루, 15년간의 꿈

오시이 마모루와는 언제부터 친구가 되었을까. 아마 1980년대 중반이었던가. 정신이 들고 보니 매주 토요일 밤 그의 자택에 드나들고 있었다. 일이 끝나면 귤을 들고 찾아갔다. 그리고 부인도 함께 아침까지 이야기를 나누었다. 그것이 어느 정도 이어졌던가.

오시이 씨도 나도 학생 시절, 영화를 산더미처럼 보았다. 오락 영화도 예술 영화도, 일본 영화, 서양 영화 가리지 않고 보았다. 그것이 우리의 공통체험이었다. 당연히 화제는 영화였다.

그 무렵 영화는 아직 광채를 잃지 않았었다. 한 편의 영화

가 세계를 바꾸리라 우리는 믿고 있었다.

그리고 내가 프로듀서가 되어 『천사의 알』을 만들었다. 제목은 내가 붙였다. 그러저러한 사이에 오시이 씨는 미야자키 하야오의 개인 사무소에 눌러살게 되었다. 그리고 함께 아일랜드로 여행을 갔다.

그 후 우리는 다른 길을 걸었지만 가끔 교차할 때가 있었다. 오시이 마모루가 만드는 실사 영화에 출연한 것이다. 『공각기동대』 같은 오락작품을 만드는 한편 오시이 씨는 관념적인 실사 영화를 양산했다. 『붉은 안경』을 시작으로 『케르베로스 ─ 지옥의 파수견』이니 『아발론』이니. 그러던 어느 날, 그에게서 전화가 왔다. 출연해달라고. 제목은 『KILLERS』, 여자 저격수에게 총을 맞고 죽는 것이 내 역이었다.

그의 영화에 출연하는 날이 이어졌다. 『입식 사열전』, 『진여자 입식 사열전』, 그리고 『넥스트 제네레이션 패트레이버: 수도결전』. 그러면서 짬을 내 나는 『이노센스』의 프로듀서도 맡았다. 그리고 지금 우리는 다시 함께 일을 하고 있다.

오시이 마모루가 캐나다에서 현지 스태프와 캐스트를 기용해 만든 『가름 워즈』라는 작품이다. 오시이 마모루가 일본에서 이룰 수 없어 해외에서 찍은, 15년 만의 작품이다. 그 일본어판을 내가 만들게 되었다.

영어판을 두 번 세 번 보면서 대사의 내용을 전혀 바꾸지 않고 작품의 인상을 완전히 바꿔보고 싶다는 생각을 했다. 다행히 박로미 씨라는 뛰어난 성우와 연출가 우치코시 료이치 씨와의 만남이 있어 그 바람이 실현되었다.

일본어판을 보고 오시이 마모루가 뭐라고 할까. 언젠가 만난 그는 이렇게 대답했다.

"잘 만들었네."

<div align="right">

-「세월」
교도통신 배포 기사 2016년 5월

</div>

유럽의 현대사와 대면

카를로스 누녜스[1]와 만난 것은 『게드 전기』 때였다. 영화음악에 백파이프가 필요해 백파이프를 잘 부는 스페인인이 마침 방일했다고 해서 연주를 부탁했더니, 보통 실력이 아니었다. 게다가 얼굴이 강렬했다.

얼굴의 절반이 머리. 심지어 벗겨진 부분의 넓이가 보통이 아니었다. 얼굴의 아래쪽 반절, 머리 주위에 검은색 머리카락을 늘어뜨렸다. 낙오 무사풍이라고 하면 이해할 수 있을까. 녹음하면서 그런 카를로스와 즐겁게 이야기를 나누었다.

1 CARLOS NUNEZ

그리고 갑자기 그의 고향 갈리시아로 놀러 오지 않겠느냐
는 제안을 받았다. 그에게는 라틴의 피가 흐르고 있다. 복잡한
이야기는 용납하지 않는다. 오라고 하면 가겠다고 대답할 수
밖에 없다.

그가 백파이프 하나로 투우장을 가득 채우는 슈퍼스타임을
알게 된 것은 그보다 한참 후. 그는 그런 말은 한마디도 안 했
다. 『게드 전기』에 참가해주었던 것도 바쁜 콘서트 일정 중에
짬을 내 해준 것이었다. 해줘. 알았어. 이 청을 거절하면 남자
가 아니다. 나는 동료들을 불러 스페인으로 갔다.

갈리시아의 비고에서 카를로스는 우리를 그의 가족이 사는
저택으로 안내했다. 부모님과 남매도 함께였다. 커다란 난로에
서 고기를 구웠다. 그걸 해보라고 시켜서 내가 흉내를 내가며
고기를 굽고 있으려니, 아버님이 다가와 시범을 보여주었다.
그리고 두세 마디 말을 나누자 아버님의 얼굴이 진지해졌다.

"당신의 눈은 내 눈과 비슷하구먼. 그 눈은 뭘 보고 왔나?"

이야기를 들어보니 아버님은 스페인 내전에서 영내에 머물
지 못하고 프랑스와 당시의 소련으로 망명한 병사였다. 스페
인은 프랑코가 이끄는 내셔널리스트 파와 인민전선이 싸우고
있었다. 인민전선을 소련이, 프랑코를 독일과 이탈리아가 지
원하는 등 그것은 제2차 세계대전의 전초전이었다.

'지금' '여기'를 거듭해서

이야기를 들으며 아버님의 눈으로부터 시선을 뗄 수 없었다. 그것이 예의라고 생각했다. 자신이 지금 유럽의 현대사와 대면하고 있다고 생각하니 몸이 떨렸다.

그 후로도 카를로스와의 우정은 이어지고 있다. 카를로스를 만날 때마다 나는 그의 아버님을 떠올린다.

-「세월」
교도통신 배포 기사 2016년 5월

칸의 '세련된 도둑'

태어나서 처음으로 지갑을 소매치기당했다. 정신이 들고 보니 포셰트에 넣어두었던 지갑이 없었다. 포셰트는 목에 걸어 가슴 앞에 두고 있었다. 여권 같은 중요한 것은 모두 그 안에 있었다. 옆에서 보면 참으로 촌스러운 모습이지만 상관하지 않았다. 외국에 갈 때는 늘 그렇게 했다. 비행기에 타기 전에 마지막이겠다 싶은 마음에 공항 밖으로 나가 담배를 피우고, 포셰트 안의 아이폰을 꺼냈을 때였다. 없다. 지갑이 없다.

기억을 더듬었다. 마지막으로 지갑을 보았던 것이 언제였던가. 공항까지 타고 온 택시 안. 호텔 객실 안 등등.

처음 칸 국제영화제를 방문하고 돌아가다 생긴 일이었다.

우리는 프랑스에서 햇수로 10년의 세월을 거쳐 지브리의 신작을 만들고 있었다. 마이클 두독 드 비트 감독의 작품 『붉은 거북–어느 섬 이야기』. '주목할 만한 시선'이라는 부문에 참가하기 위해서였다. 모든 행사를 마치고 국내선을 타고 파리로 가고자 했을 때 사건이 일어났다.

출발시각이 임박했다. 일단 서둘러 라운지로 갔다. 그러자 그곳에 비행기 회사의 여성 직원분이 내 지갑을 오른손에 들고 방글방글 웃으며 등장했다. 지갑 안에 있던 명함으로 내 것임을 알아냈다는 것이다. 지갑은 체크인 카운터 위에 놓여 있었다고 한다. 기뻤다. 신용카드 같은 것의 정지 수속을 막 하려던 참이었다. 내용물을 확인했다. 카드는 전부 있다.

그리고 깨달았다. 현금만이 없었다. 엔화도 유로화도. 그 찰나 생생히 기억이 되살아났다. 체크인하려 했을 때 무언가 외치며 거칠게 우리의 곁으로 다가온 30세 정도의 사내가 있었다. 그놈이다. 서두르는 눈치였다. 그자에게 소매치기당한 것이다.

어떻게 빼갔을까? 기억이 없다. 동행한 스태프 중 아무도 알아차리지 못했다. 아무튼 지갑이 돌아와서 정말 다행이었다. 그렇다 쳐도 화려한 솜씨다. 여기서 감탄하는 것도 그렇지만 이거야말로 프로페셔널의 기술이었으며, 프랑스다운 '세련

된 도둑'의 소행이었다.

<div align="right">

-「세월」
교도통신 배포 기사 2016년 7월

</div>

'지금' '여기'를 거듭해서

고갱으로 이어지는 여행

이 원고는 칸에서 귀국하며 기내에서 쓴 것이다.

베네치아, 베를린과 견주는 세계 3대 영화제 중 하나로 유명한 칸 국제영화제와 지브리는 지금까지 인연이 없었다. 영화제 사무국에서는 몇 번이나 참가를 요청했으나 물리적으로 무리였다. 어디까지나 시기 문제였다. 영화제는 5월에 개최한다. 지브리의 영화는 여름 개봉이 기본이므로 5월에 영화가 완성될 리는 없었다.

현지에서 여러 기자의 질문을 받았다. 가장 난감했던 것이 칸 그 자체에 대한 감상이었다. 솔직하게 말하면 아타미와 비슷했다. 해안을 따라 즐비하게 호텔이 늘어섰고, 해안도 아타

미와 비슷하다. 그러고 보니 내가 몇 번이나 방문했던 베네치아는 아사쿠사와 비슷했다. 사원에 절에 곤돌라, 그리고 나카미세도오리 거리처럼 가게가 늘어서 있다. 하지만 기자 중 그 누구도 그런 감상을 원하지는 않았다. 지브리가 처음으로 칸에 온 감동을 말로 표현하기를 원했다.

적당히 말을 흐리고 있으려니 이번에는 마이클 두독 드 비트 감독과 지브리의 컬래버레이션에 관한 질문. 이『붉은 거북』을 시작으로 지브리는 유럽의 감독과 애니메이션 영화를 만들기 시작할 것인가. 기자들이 모두 같은 질문을 되풀이했다.

이 질문에, 솔직히 말하자면 나는 진저리가 났다. 내가 존경했던 유럽의 기자들은 좀 더 시대에 민감하지 않았던가. 왜 새삼스레 얼빠진 질문을 하는 거지? 여러 나라 사람이 모여 하나의 작품을 만든다. 그것은 영화에만 국한된 이야기가 아니다. 세계는 이미 그렇게 되지 않았는가.

딱 한 명 마음에 든 기자가 있었다. 마이클과의 공통 인터뷰였으므로 마침 좋은 기회라 생각했으므로 작가 이케자와 나쓰키 씨의 의견을 떠올려가며 조금 길게 설명했다. 현대는 이민과 난민의 시대다. 새로운 나라로 가, 그곳에서 획득한 언어로 문학을 쓴다. 그런 작가가 쓴 것 중에 매우 새롭고 재미

있는 것들이 있으며, 그곳에야말로 현대의 테마가 숨어 있다. 과거 일본에도 세계문학 전집이 있었는데, 그것은 이미 현대에는 성립되지 않는다. 그야말로 프랑스 문학, 독일 문학, 러시아 문학으로 나누기는 했지만 이젠 그런 분류는 유행하지 않으며, 의미도 거의 퇴색되고 말았다(이케자와 씨, 어렴풋한 기억이라 만약 잘못 말했다면 죄송합니다). 소설은 국경을 초월했으며, 영화도 그런 시대가 시작되고 있다. 그것은 애니메이션에만 국한된 이야기가 아니다. 실사여도 마찬가지. 실제로 나는 미야자키 하야오의 장남 고로 군에게 태국에서 영화를 만들면 어떻겠냐고 제안하고 있다. 소노 시온 감독의 차기작은 미국에서 찍는다. 그러므로 이번 컬래버레이션 정도로 부들부들 소란을 피우는 기자들을 보고 나는 실망했다.

그리고 보니 마이클 감독은 네덜란드에서 태어나, 본인의 말로는 숲속에서 자라고, 스위스에서 공부했으며, 스페인에서 애니메이터가 되었다고 한다. 그 후 디즈니의 일을 하기 위해 미국의 서해안에도 갔으며, 그 후에는 영국에서 자리를 잡고, 단편 제작에 힘을 쏟고, 그러는 짬짬이 일본에도 왔다. 그리고 이번에는 프랑스에 있다. 이케자와 나쓰키 씨도 홋카이도의 오비히로에서 태어나 상경한 후, 한번은 그리스로 건너가 생활했다. 그 후에는 오키나와에서 10년, 파리 근교의 퐁텐블

로에서 5년을 살다 지금은 삿포로에 있다. 그런 식으로 생각해 나가면 떠오르는 선구자들이 있다. 폴 고갱이다. 그는 프랑스에서 태어나, 가족과 페루로 망명했다. 선원이며 주식 중개인이 되어 세계를 떠돈 후 파리에서 화가를 지망했다. 이윽고 브르타뉴에서 전근대의 재미에 사로잡혀 타히티로 떠난다. 2년 후 파리로 돌아와 타히티를 소재로 한 그림을 발표했으나 전혀 평가를 받지 못하고 다시 타히티로 돌아간다. 이후 두 번다시 유럽 땅을 밟는 일은 없었다.

이 세 사람의 공통점은 소위 정주자定住者가 아니었다는 것이다. 『남자는 괴로워』의 주인공 토라 씨와는 정반대다. 토라 씨에게는 돌아갈 고향, 시바마타가 있지만 이 세 사람에게는 그것이 없다.

칸에서 취재 짬짬이 마이클에게 질문을 해봤다. 몇 가지 언어를 할 수 있는지. 그는 확실하게 대답했다. 네덜란드어, 프랑스어, 그리고 영어와 스페인어와 독일어를 조금씩. ……이 이야기를 더 하고 싶었건만, 다음 인터뷰어가 오고 말았다.

*

다니카와 슌타로 씨에게 『붉은 거북』을 보여주고 시 한 편

을 받았다. 멋진 작품이었다.

수평선을 지고 무엇 하나 든 것 없이
거친 파도를 거슬러
갓 태어난 아기처럼
사내가 바다에서 올라온다

어디인가 이곳은
언제인가 지금은
어디에서 왔는가
어디로 가는가 생명은?

바다와 하늘의 영원에 이어진
달력으로는 헤아릴 수 없는 시간
세계는 말로는 대답하지 않는다
또 다른 생명으로 대답한다

이 시를 읽고 떠올린 고갱의 그림이 있다. '우리는 어디에
서 왔는가 우리는 누구인가 우리는 어디로 가는가'라는 제목
이 붙은, 고갱이 타히티로 돌아간 후 가장 말년에 그린 대작이

다. 나는 망설임 없이 다니카와 씨의 시 한 구절을 영화의 카피프레이즈로 삼았다.

어디에서 왔는가
어디로 가는가 생명은?

그리고 이케자와 씨에게는 팸플릿을 위한 해설을 써달라고 부탁했다. 마이클, 고갱, 이케자와 씨 세 사람은 모두 '정주자가 아니다'고 했으나 또 한 가지 공통점은, 그들의 작품에 '생명'을 낳는 여성에 대한 깊은 외경심이 있다는 점이다.

그 사실을 깨달았을 때, 이 영화의 홍보 방향성이 보이기 시작했다. 복잡해져만 가는 현대사회에서는 새로운 형태의 여성 차별이 늘어나고 있다. 연애와 결혼, 가정생활과 직장에서 여성이 피해자가 되는 사건은 끊이질 않는다. 『붉은 거북』은 그런 시대에 대한 하나의 해답이 되지 않을까?

나에게 이러한 식으로 작품의 테마를 해독하고 시대에 적합한 영화의 홍보방법을 생각하는 작업은 언제나 모험 여행과도 같은 것이다.

-「후기」『지브리의 동료들』
신초신쇼 2016년

인간을 사랑하는 데 말은 필요 없다

방콕에 사는 친구 아쓰시 군은 일본인과 태국인의 혼혈이다. 나이는 서른. 올여름 초 태국으로 건너가, 그 여행의 마지막에 그의 부모님을 뵈었는데, 그날의 사건을 잊을 수가 없다.

일본인 아버지는 태국어를 거의 못 했다. 태국인 어머니는 서툰 일본어를 썼다. 그런 두 사람이 만나 연애를 하고 외아들 아쓰시 군을 기르기를 30여 년. 두 사람은 어떻게 커뮤니케이션을 나누었을까? 아쓰시 군에게 묻자, 복잡한 이야기는 그가 통역해준다고 한다. 물론 두 사람은 서로 사랑한다.

이런 이야기를 떠올린 이유는 영화 『붉은 거북』의 내용과 관계가 있기 때문이다. 이 영화에는 대사가 없다. 왜 대사가

없느냐. 인터뷰에서 몇 번이나 같은 질문을 받았다. 첫 아이디어 단계에서는 적으나마 대사가 있었다. 그것을 전부 없애야 한다고 강하게 주장한 것은 나였다. 왜냐? 그야 여러 가지로 설명할 수는 있겠지만, 그때의 기분은 떠오르지 않는다. 사람을 좋아하고 사랑하는 데 말은 필요 없다. 그렇게 생각했으리라. 아마도.

방일한 마이클 두독 드 비트 감독 일가와 함께 홍보한 후 1박 2일 여행을 갔다. 우라반다이의 풍경을 보며 마이클에게 그 태국 이야기를 해주었다. 그의 표정에 웃음이 번졌다.

칸 국제영화제 때 둘이서 이야기할 기회가 있었다. 마이클은 태어난 고향인 네덜란드의 언어를 비롯해 몇 개 국어를 할 수 있다. 『붉은 거북』의 스태프는 온 유럽에서 모였다. 현장을 찾아가 보니 온갖 언어가 뒤섞여 있었다. 어떤 사람에게 이런 말을 들은 것이 떠올랐다.

"일본인은 일본어만 하면 되지. 하지만 우리 유럽인은 여러 가지 말을 하지 못하면 살아갈 수 없어."

자연에 희롱당하는 인간, 그 속에서 조그맣고 확실한 사랑을 키워나가 행복한 시간을 보내고 생애를 마친다. 등장하는 남녀와 그의 아들에게 이름은 없다. 그리고 말도 나누지 않는다.

마이클은 『붉은 거북』으로 현대의 신화를 만들고 싶었던 것이 분명하다.

-「세월」
교도통신 배포 기사 2016년 10월

가토 슈이치 씨의 민낯

그 자리에 따라 필요한 것을 확실하게 연기하는 사람. 그런 사람을 나는 존경하고 또한 믿을 수 있다.

언제 어느 순간에도 그런 사람은 항상 언동이 멋있다. 하나같이 모양이 난다. 어디를 떼어내고 보더라도 영화의 한 장면 같다.

그것은 결코 연기가 아니고 멋을 부리는 것도 아니다. 어디까지나 자연스럽게 해내는 것이다. 많지는 않지만 나는 그런 민낯을 가진 사람들과 적잖이 만날 수 있었다. 그중 한 사람이 가토 슈이치 씨였다.

2005년의 일이다. NHK에서 방송한 「일본의 마음과 형태」

를 DVD로 만드는 작업을 지브리에서 꾀했을 때였다. 다카하타 이사오 씨가 아이디어를 내, DVD의 특별편으로 가토 씨의 강의를 다 같이 듣는 기획을 세웠다. 집합장소는 도쿄 카미노게에 있는 고토 미술관. 가토 씨의 자택에서도 가까웠다. 비디오 촬영을 위해 스태프가 모였다.

사전회의가 막 시작되려는 찰나였다. 진행자인 NHK의 여성 디렉터가 자기소개를 하고자 명함을 내밀었을 때, 가토 씨가 이를 가로막았다.

"저는 일로 만난 여성의 이름은 잊어버리지 않습니다. 그런데도 당신 이름이 떠오르질 않는군요."

그 자리에 동석했던 나는 처음에 가토 씨가 무슨 말을 하는지 의아했다. 하지만 이내 이해했다. 그녀도 깨달았는지 당황하지도 않고 가토 씨에게 명함을 내밀었다.

"오늘 처음 뵈었습니다."

가토 씨는 그녀의 눈을 바라보며 부드러운 얼굴로 즐겁게 방글방글 웃고 있었다. 그때 나는 느꼈다. 몇 살이 되어도 이런 장난스러운 일면을 잃지 않는 사람이 '여성에게 인기를 끄는' 것임에 분명하다고.

나중에 헤아려보니 가토 씨는 이때 86세였다.

가토 씨는 담배에 천천히 불을 붙이고 맛있게 연기를 뿜기

시작했다. 담배 다루는 모습까지 멋있었다. 그 자리의 분위기가 확 변했다. 스태프 전원의 긴장이 풀어졌다. 녹화는 물론 원활히 진행됐다.

전후 일본을 대표하는 지식인으로서 발언을 이어왔던 가토 슈이치 씨는 인간으로서도 일등급의 매력을 가진 인물이었다.

<div align="right">

－「세월」
교도통신 배포 기사 2016년 8월

</div>

자신을 드러내는 사나이

『식일式日』이라는 영화가 있다. 안노 히데아키가 유일하게
스튜디오 지브리와 손을 잡고 만든 실사 영화다. 무대는 그가
태어나고 자란 야마구치 현 우베 시. 여기에는 안노의 면밀한
계산이 있었다. 경험이 부족한 실사 영화에 도전하는 만큼, 구
석구석 잘 아는 우베를 무대로 선정하면 익숙하지 않은 실사
영화의 현장을 자신의 페이스대로 진행할 수 있다. 안노는 그
렇게 생각했음이 분명했다.

　나도 현장에 가보고 안노에게 안내받는 대로 시내 곳곳을
견학했는데, 우베 홍산興産의 공장 풍경은 정말 놀라웠다. 현
실의 풍경인데도 그대로 찍으면 SF가 되어버리는 것이다. 이

곳이 『에반게리온』의 원점임을 알았다. 안노에게 그 말을 하자 그는 장난스럽게 씨익 웃었다.

나는 『식일』을 만들면서 안노 히데아키라는 사내의 영화 제작이 어디에 본질을 두고 있는지를 알았다.

자기 자신을 그대로 드러내는 것이 영화 제작이라고 굳게 믿어 의심치 않는다. 자서전을 칭한 소설이나 영화가 많은데, 대부분은 미화된 픽션일 뿐이다. 그러나 안노는 다르다. 그 영화는 진짜 자서전이었다. 결국 주연은 이와이 순지 씨가 연기했지만 나는 처음에 안노 자신이 연기할 것을 제안했다.

『식일』은 그런 안노 히데아키의 영화 제작이 가장 순수하게 도드라지는 작품이 되었다. 『에바』를 좋아하는 사람은 『식일』도 꼭 보기 바란다. 더 깊이 『에바』의 본질을 알게 될 것이다.

안노 히데아키라는 남자의 극단적인 순수함. 그만큼 이 사내와 교류한다는 것은 힘들다. 자신을 드러내는 것, 본인의 말을 빌리자면 '팬티를 벗어 던지는 것'을 자신에게도 타인에게도 요구하기 때문이다.

하지만 그런데도 지금도 교류하고 있는 것은 왜일까. 사실은 안노와 같은 식으로 영화를 만드는 감독이 또 있다. 미야자키 하야오다. 나는 그런 감독 말고는 관심이 없다. 그러니 협력하지 않을 수 없다.

그런 안노의 신작 『신 고질라』가 현재 상영 중이다. 나는 아직 보지 않았지만 안노는 '고질라'라는 소재로 어떻게 자신을 드러내고 있을까.

-「세월」
교도통신 배포 기사 2016년 8월

야스다 미치요 씨의 '마음'

지금도 똑똑히 기억하고 있다. 마침 올해와 마찬가지로, 10월의 목소리가 들려오지만 늦더위가 심한 날의 사건이었다. 지브리 1층과 2층을 연결하는 나선계단 중간에서 야스다 미치요 씨와 내가 엇갈렸다. 지나가면서 그녀가 갑자기 나를 불러 세웠다.

"저기, 스즈키 씨. 남자와 여자의 관계란 세 가지밖에 없지?"

발이 멈추었다. 야스다 씨가 내 눈을 빤히 보았다. 그녀는 언제나 갑작스럽게 말을 건다. 이야기에 발단이 없다. 그것이 특징이다. 시간은 점심 무렵. 나선계단에서 내려다보니 스태프들이 밥을 먹고 있었다.

"돈, 몸, 그리고 마음……."

"뭐가 가장 악질이라고 생각해?"

한낮에 이야기할 만한 화제는 아니었다. 하지만 그 사실을 알면서도 야스다 씨는 물어보았다. 그리고 장난스럽게 씨익 웃었다. 나는 그녀에게 채근을 받아 천천히 대답했다.

"마. 음. 이겠죠."

"……그렇겠지."

야스다 씨가 수긍하듯 고개를 끄덕이고는 "하, 하, 하" 하고 커다란 목소리로 멋쩍게 웃었다.

그녀는 왜 그런 질문을 내게 했을까?

야스다 미치요 씨는 미야자키 하야오가 명명한 '지브리의 색 장인'으로 모든 작품에 관여한 사람이다. 그녀가 그 기품 있는 지브리의 색을 만들어냈다.

다카하타 이사오에게는 50년 이상 알아온 좋은 동료, 미야자키 하야오에게는 평생 마음을 지탱해준 사람이었다.

10월 5일 오후 3시 11분, 그 야스다 씨가 돌아오지 않는 사람이 되었다.

저녁, 고다이라에 있는 그녀의 자택으로 야스다 씨를 찾아갔다. 평온한 표정에 싸인 야스다 씨를 지켜보며 나는 앞서 말한 에피소드를 떠올리고 있었다. 그녀는 일을 잘 하는 사람이

었다. 부하의 신뢰도 두터웠다. 하지만 결코 일만 하는 사람은 아니었다. 젊었을 때의 야스다 씨는 낮이면 다카하타, 미야자키와 일을 한 후 밤이면 밤마다 신주쿠의 골든가[1]에 출몰한다는 또 하나의 얼굴을 가지고 있었다.

우리가 『하울의 움직이는 성』을 만들던 무렵의 이야기다.

향년 77세, 합장. 정말로 노고가 많으셨습니다.

-「세월」
교도통신 배포 기사 2016년 11월

1 유흥가로 유명한 도쿄 신주쿠 거리.

'지금' '여기'를 거듭해서

それでも
ゆるぎないものが
観たい。

그래도
흔들림 없는 것을
보고 싶다.

추천사

고작해야 홍보, 그러나 홍보.

— 후루사와 도시오 『내일을 향해 쏴라!』

이 책의 탄생에는 나도 적잖이 관여했다.

첫째로, 책을 쓰도록 권한 것이 바로 나였다.

스튜디오 지브리가 매월 발행하는 월간지 『열풍』이라는 잡지가 있는데, 그곳에 연재해보지 않겠느냐고 제안했다. 업계 사람이라면 누구나 알지만 후루사와 도시오라는 인물의 영화에 관한 지식과 경험, 그리고 애정은 보통 사람이 따라갈 수 없다. 그것을 일찌감치 형태 있는 것으로 만들어야 한다. 인간은 언제 어디서 죽을지 알 수 없다. 이르면 이를수록 좋다고 생각했다.

후루사와 씨는 두말없이 승낙했다.

둘째로 이 책의 제목을 생각하고 제안했으며 결정한 것도 바로 나였다.

영화 팬이라면 『내일을 향해 쏴라!』라는 영화는 누구나 안다. 그러나 원제가 『버치 캐시디와 선댄스 키드』라는 사실을 아는 사람은 별로 없다. 이 일본판 제목은 대체 누가 붙였을까?

답을 미리 말하자면, 그것을 생각한 것이 당시 FOX에서 홍보를 담당했던 후루사와 씨라고 한다. '~라고 한다'는 표현을 쓴 이유는 본인에게 확인을 받은 것이 아니므로. 하지만 자랑을 좋아하는 후루사와 씨의 이 책에 어째서인지 그 에피소드가 실려 있지 않다. 아메리칸 뉴 시네마에서 가장 좋아하는 작품이라고 고백했으면서도 그 사실을 언급하지 않은 이유는 무엇일까?

이 제목은 원제에서는 절대 나올 수 없다. 내용을 깊이 생각하고서야 비로소 나올 만한 제목이다. 그 제목이 있었기에 일본에서 명작이 되었다. 이거야말로 생애 최고의 영화라고 기억하는 사람이 많고, 이렇게 말하는 나도 당시 그 제목에 끌려 영화를 본 사람이다.

이 책 속에는 고故 요도가와 나가하루[1] 씨를 기용해 만든

1 淀川長治

예고편에 대한 문장이 있다. 요도가와 씨에게 영화를 보여주고 그 직후 감상을 요구했으며, 이를 그대로 영화의 예고편으로 사용했다. 뛰어난 아이디어다. 참고로 요도가와 씨는 이렇게 말했다고 한다.

내일을 버리고, 오늘만 살아가는 남자의 고독한 호흡이……. 멋있어!

70년 안보투쟁 전후, 세계에는 그러한 기운이 만연했다.

본문에 그 예고편에 대한 후루사와 씨의 개인적 감상은 없지만, 그 찰나 어떤 감정에 몸을 떠는 후루사와 도시오의 모습이 눈에 선했다. 폴 뉴먼에게 자신을 겹쳐보고 요도가와 씨의 코멘트에 짜릿함을 느꼈을 것이 분명한 사내의 모습이.

고작해야 홍보, 그러나 홍보.

『내일을 향해 쏴라!』는 청년 후루사와 도시오의 영혼이 담긴 외침이 분명하다. 나는 단순한 홍보맨이 아니라고 외치는—.

내가 제목을 이것으로 하자고 다른 사람을 통해 전하자, 후루사와 씨는 "그 친구답네. 후루사와가 칭찬했다고 전해줘" 하고 기뻐하며 말했다고 한다.

참고삼아 기록하자면, 본인이 주장했던 제목은 『영화의 꿈 백 년의 기억』이었다.

셋째로 이 책의 표지에 대해 말하고 싶다.

내가 제안한 것은 버치와 선댄스가 추적자에게 맞서는 유명한 그 마지막 장면, 스톱모션이 되고 움직임이 멈추는 그 순간을 표지로 삼아야 한다고 주장했으나, 결과는 현재의 형태로 결정되었다. 후루사와 씨의 아이디어였다.

후루사와 도시오 『내일을 향해 쏴라-할리우드가 인정했다! 나는 일본 최고의 영화선전맨』 (분슌분코, 2012년)

어느 쪽이 좋은지는 독자 여러분의 판단에 맡기고 싶다.

『타이타닉』에서 후루사와 씨가 흥행 기록을 세운 후, 『센과 치히로의 행방불명』에서 내가 그 기록을 갈아치웠다. 후루사와 씨가 얼마나 분했을까?

후루사와 씨는 나보다 한 살 형님이다. 두 사람 다 단카이 세대에 속한다. 서양 영화와 애니메이션으로 터전은 달라졌지만 다른 사람들에게는 라이벌로 보였을 것이다. '두 명의 도시오'라고 어떤 업계지의 기자가 후루사와 씨와 나에 대해 기사를 썼다. 이제는 그리운 추억이다.

-『키네마슌보』
2012년 5월 상순호

때묻지 않은 장난

─『요네바야시 히로마사 화집-때묻지 않은 장난[1]』

요네바야시 히로마사는 스튜디오에서 '마로'라 불린다. 신인 시절 동기 중 누군가가 꺼낸 말이라고 한다. 거동이며 말투가 헤이안 귀족 같다는 의미다. 그 후 모두가 그를 '마로'라 부른다.

어느 날의 일이었다. 막 인쇄된 『추억의 마니』 포스터를 본 미야 씨가 불쾌함을 드러냈다.

"마로는 미소녀만 그린다니깐. 그것도 금발……."

그것은 서양에 대한 일본인의 콤플렉스라는 소리를 하고

1 米林宏昌画集 汚れなき悪戯

싶은 것이다. 그런 것만 그려서 어쩌겠단 말이냐, 성장이 없다, 그런 분노를 담은 어조였다. 미야 씨가 그렇게 말을 꺼냈을 때 나는 잠자코 있었다. 마로가 그려놓은 이미지 캐릭터 속에서 그 그림을 골라 포스터로 쓰자고 제안한 것은 다른 누구도 아닌 바로 나였다. 속으로는 조마조마했으나 동시에 이렇게 생각했다.

미야 씨도 전투기 같은 '병기'만을 그리고 있지 않은가. 마로의 경우 그것이 우연히 소녀가 됐을 뿐이다. 물론 마로에게 일본인의 콤플렉스는 없다. 마로는 일본인이 자유로이 온 세계를 여행하게 된 글로벌 시대의 총아다. 하지만 미야 씨를 앞에 두고 반론할 수 없었다.

그럴 때 이 화집을 만들고 있다는 사실을 미야 씨가 알면 어떻게 생각할까? 화를 내겠지. 그것도 이만저만이 아닐 것이다. 그 모습이 눈에 선했다.

"누, 누가 이딴 걸!"

고백하자면 이 책의 기획도 내가 했다. 마로는 철이 들 무렵부터 온갖 소녀를 그려왔을 것이 분명하다. 일본인도 외국인도 포함해서. 나는 마로의 과거에 대해 알지는 못하고 본인에게 확인한 적도 없지만, 『마루 밑 아리에티』에서 마로가 보여주었던 소녀 기호는 각별한 면이 있었다. 여행 도중 세계의

명화나 영화를 감상하고 일상의 소녀들을 관찰하고 스케치하고. 그런 축적이 없었다면 아리에티라는 매력적인 캐릭터는 태어나지 않았다.

마로가 숨겨놓은 비장의 스케치를 끄집어낸다. 거기에 아리에티와 안나와 마니를 더한다. 그런 것들을 한 권으로 간추리는 것도 나쁘지 않다. 문득 그런 생각이 들었다. 덤으로 그런 책의 편집을 시키기에 천하일품인 모리 유우키 씨가 가까이 있다. 이리하여 이 책의 기획이 시작되었다.

사실 영화를 한 편 더 만들고 싶었다. 『아리에티』에서 미처 못다 한 일이 있었다. 그렇게 말한 마로에게 망설임 없이 이걸 읽어보라고 하며 준 것이 『추억의 마니』였다. 이유는 명쾌했다. 여주인공이 둘 있다. 여주인공 두 명을 각각 그릴 수 있다. 마로에게는 즐거운 일이 될 것이 분명했다. 마로에게는 제격인 기획이라고 나는 생각했다.

마니를 만들 때 참고용으로 마로에게 준 비디오가 있었다. 헤일리 밀스가 주연한 『도버의 푸른꽃[1]』. 과거가 어두웠던 여성과 사춘기 소녀의 교감을 그린 작품이다. 무대가 원작인 영국이고, 주인공의 설정도 참고가 될지 모른다. 그렇게 생각했

[1] The Chalk Garden

다. 나는 이 영화의 주인공 헤일리 밀스의 엄청난 팬이었다. 사진집도 아직 소중히 간직하고 있다. 며칠 후 마로를 만나자 이렇게 말했다.

"좋은 영화였습니다."

참고로 이 작품은 일본에서 비디오로 나오질 않았다. 단 한 번 TV 가와사키에서 방영된 것의 녹화 비디오가 손에 있었다. 친구에게 복사해달라고 한 것이었다. 물론 대사는 더빙 처리되었다.

생각이 난 작품이 있다. 가와바타 야스나리[1]의 『잠자는 미녀[2]』다. 해변 여관의 한 방에서, 약을 먹고 인사불성에 빠져 잠든, 실 한 오라기 걸치지 않은 젊은 아가씨 곁에서 노인이 하룻밤을 보낸다. 그것이 며칠 밤에 걸쳐 이어지는 이야기다. 가와바타가 쓴 데카당스 문학의 명작으로 유명하지만 나는 몰래 이 작품의 애니메이션 영화화를 망상하고 있다. 이 작품에는 타입이 다른 다양한 소녀가 등장한다. 감독으로는 마로가 좋을 것이다. 언젠가 실현해보고 싶다.

마지막으로 이 책의 부제로「때묻지 않은 장난」을 붙인 이

1 川端康成
2 眠れる美女

유. 내용은 관계없지만 옛날 스페인 영화의 제목에서 따왔다[1].
영화의 본편, 안나와 마니 두 사람만의 대화가 그러했고, 마로
가 여자아이를 계속해서 그려온 것도 '때묻지 않은 장난' 이외
의 그 무엇도 아니었기 때문이다.

-「때묻지 않은 장난」『요네바야시 히로마사 화집-때묻지 않은 장난』
복간닷컴 2014년

1 1955년 영화. 국내에는 '마르셀리노의 기적'이라는 제목으로 개봉했다.

30년 묵은 체증

—다카하타 이사오×미야자키 하야오×고타베 요이치
『환상의 '말괄량이 삐삐'』

'말괄량이 삐삐'는 나에게 매우 깊은 인연이 있는 기획이었습니다. 지금으로부터 30년쯤 전, 이번과 같은 책을 만들고자 움직였던 시기가 한 번 있었기 때문입니다.

잡지 『아니메주』의 편집자로서 다카하타 이사오, 미야자키 하야오와 교류하게 된 직후, 저는 그들이 도에이 동화를 그만둔 계기가 된 환상 속의 작품이 있음을 알았습니다.

두 사람이 일미 합작 영화 『리틀 네모』의 제작을 중간에 포기하고 귀국했을 때, 좀 더 두 사람의 작품을 보고 싶다고 생각한 저는 다카하타 씨와 미야 씨의 작업을 소개하는 페이지를 매월 기획하기로 했습니다. 다카하타 씨에게는 그 수퍼바

이저가 되어달라고 하고, 미야 씨에게는 『바람계곡의 나우시카』 만화 연재를 부탁했습니다.

매달 다카하타 씨와 이런저런 잡담을 나누며 기획을 세웠는데, 그중 하나로 나온 것이 환상 속의 작품 '말괄량이 삐삐'에 관한 자료를 지면에 소개한다는 아이디어였습니다.

1971년에 다카하타 씨가 쓴 '메모'나 미야 씨가 스크랩북에 붙여 보존해두었던 이미지보드를 보니, 문장도 그림도 엄청난 양이 있었습니다.

그것을 가만히 보는 도중 『태양의 왕자 호루스의 대모험』부터 『알프스 소녀 하이디』로 가는 과도기에 『삐삐』의 기획을 준비했던 것은 그 후 다카하타 이사오와 미야자키 하야오에게 큰 의미가 있었음이 분명하다고 확신했습니다.

『호루스』로 두 사람은 모험활극 판타지를 만들었습니다. 그런데 『하이디』에서는 갑자기 등장인물들의 일상생활을 꼼꼼히 그리는 방향으로 바뀌었습니다. 이 전환의 계기가 『삐삐』였던 것은 아닐까요?

다카하타 씨는 『호루스』를 만든 후 두 번 다시 이런 것을 만들지 않으리라 결단했다고 합니다.

"생활, 풍속, 습관은 애니메이션 속에 그릴 수 있습니다. 하지만 한 가지 도저히 그릴 수 없었던 것, 그것은 그 세계에 흐

르는 사상입니다."

나의 기억이 틀림없다면 그렇게 말했을 것입니다. 제멋대로 추측하자면 그 일이 계기가 되어 다카하타 씨는 더욱 일상생활을 그리는 방향으로 나아갔을 것입니다.

그런데 미야자키 하야오는 그렇지 않았습니다. 후에 만든 『미래소년 코난』도 『나우시카』도 『호루스』의 연장선에 있는 작품이었죠. 두 사람이 나아갈 길이 갈라지게 된 계기도 『삐삐』 속에 담겨 있었을지 모른다.

그런 생각을 하는 사이에 그들이 『삐삐』의 준비과정에 남긴 것을 잡지 기사만이 아니라 단행본의 형태로 확실하게 남겨야 하지 않을까 생각하게 되었습니다. 다카하타 씨에게서도 자신들이 하려 했던 것을 형태로 남기고 싶다는 이야기가 있었다고 기억합니다.

그래서 저희는 즉시 스웨덴 대사관을 통해 원작자 린드그렌 씨에게 허락을 구하는 한편, 일본에서 원작을 출판 중인 이와나미쇼텐과도 교섭을 시작했습니다. 하지만 유감스럽게도 린드그렌 씨 측에서 거절을 했습니다.

그래도 하다못해 잡지 특집만은 해보자고 저는 『아니메주』 1985년 8월호에 '아이들을 위한 애니메이션, 그 발상의 원점 『삐삐』의 비장 이미지보드 공개!'라는 제목으로 미야 씨의 그

림과 다카하타 씨의 '메모'를 게재했습니다.

그 후 저는 스튜디오 지브리의 프로듀서가 되어 다카하타 이사오, 미야자키 하야오 작품을 제작해나가게 되었습니다. 사실은 그 과정에서 몇 번이나 미야 씨와 『삐삐』 영화화에 대해 이야기를 나누었습니다. 하지만 매번 여러 가지 일이 있어 결국 실현에는 이르지 못했습니다.

이렇게 제 안에서 『말괄량이 삐삐』는 미해결 테마로 남았던 것입니다. 미야 씨도 『마녀 배달부 키키』를 만들 때, 새삼스럽게 '삐삐'의 무대였던 고틀란드 섬으로 스태프 로케를 보냈던 점 등을 생각해보면, 계속 '삐삐'가 마음에 남아있었던 것이리라 생각합니다.

아카데미상이나 베를린 국제영화제 금곰상을 수상하고 미야자키 하야오의 이름이 전 세계에 널리 알려진 후, 린드그렌 씨의 저작권 계승자로부터 『삐삐』의 애니메이션화 제의가 온 적이 있습니다.

그때 미야 씨는 "너무 늦었어……"라고 하며 응하질 않았습니다. "『삐삐』는 시기를 놓치고 말았으니, 이젠 만들 수 없다"라는 것이 미야 씨의 마지막 대답이었습니다. "다만 『로냐』는……" 하고 미련을 남기듯 말했습니다. 사실은 린드그렌 씨

가 쓴 다른 작품, 『산적의 딸 로냐[1]』에도 미야 씨는 깊은 마음을 품고 있었던 것이지요.

그것을 기억했던 저는 『게드 전기』의 제작을 마친 미야자키 고로 군의 다음 작품으로 검토를 시작했습니다. 실제로 고로 군은 동유럽까지 로케를 다녀왔는데, 결국 기획은 암초에 부딪치고 말았습니다.

『로냐』를 단념한 고로 군은 『코쿠리코 언덕에서』를 감독합니다. 그리고 그 후에는 심기일전, 지브리를 떠나 NHK에서 TV 시리즈를 제작하게 되었습니다. 그곳에서 다시 기획 검토의 도마에 오른 것이 『로냐』였습니다. 린드그렌 작품을 통틀어 고로 군은 아버지의 뜻을 이을 결심을 했던 것인지도 모릅니다.

제작은 지브리가 아니지만 영화화 승낙을 얻는 작업만은 지브리가 협조하게 되어, 다시 한번 린드그렌 씨 측과 교섭을 시작했습니다. 그러자 그쪽에서는 기다렸다는 양 기뻐하며 이야기가 척척 진행되었습니다.

그리고 2013년 11월, 저작권을 관리하는 린드그렌 씨의 손주분들이 대거 일본의 스튜디오 지브리를 찾아왔습니다. 그

1 Ronja rövardotter

들은 모두 지브리 영화를 사랑했으며, 특히 미야자키 작품의 팬이라고 했습니다. 그곳에서 미야 씨, 고로 군을 에워싸고 스튜디오에서 많은 이야기를 나누었습니다.

그때 손주 중 한 분이 질문이 있다며 말을 꺼냈습니다. "『삐삐 롱스타킹[1]』을 토대로 한 그림이 인터넷에 올라와 있는데, 그건 미야자키 씨가 그리신 건가요?"

그 자리에서 확인하니 분명 미야 씨가 그린 이미지보드였습니다.

"왜 이런 데 올라와 있는 거야?" 의아해하는 미야 씨에게 "이건 『아니메주』에서 특집으로 실었을 때 썼던 거네요" 하고 설명했습니다.

"그 왜 미야 씨, 다카하타 씨가 말 꺼내서, 『삐삐』 준비하던 걸 전부 책으로 만들자는 얘기가 있었잖습니까."

그 이야기를 듣던 손주님들은 놀라, "그런 책이 나온다면 저희도 매우 기쁘겠습니다. 꼭 만들어 주십시오" 하고 말했습니다.

이상이 이 책이 나오기에 이른 경위입니다.

이리하여 스웨덴에서도 일본에서도 세대가 한 바퀴 돌아,

1 Pippi langstrump

린드그렌 작품에 새로운 바람이 불기 시작한 것입니다.

　저로서도 30년을 묵은 가슴의 체증을 씻을 수 있어 겨우 홀
가분해진 기분입니다.

－「이 책의 기획자로부터 - 30년 묵은 체증」다카하타 이사오×
미야자키 하야오×고타베 요이치 『환상의 '말괄량이 삐삐'』
이와나미쇼텐 2014년

메이의 탄생
— 다테노 히토미[1], 히라바야시 교코[2] 『연필 전기[3]』

미야 씨의 특징 중 하나는 말씨가 정중하다는 점이다. 손윗사람에게는 물론이고 아랫사람에게도 원칙상 존댓말을 쓴다. 그런 미야 씨가 내 기억 속에서는 단 한 번, 다테노 씨에게 목소리를 높인 적이 있다.

"얼굴이 커서 미안하게 됐군!"

큰 목소리였다. 온 스튜디오에 그 목소리가 울려 퍼졌다. 다테노 씨가 당황했다. 그녀는 곤혹스러워하면 눈이 예뻐 보

1 舘野仁美
2 平林享子
3 エンピツ戦記 − 誰も知らなかったスタジオジブリ

인다. 한 점을 바라보며 동공이 움직이지 않게 되기 때문이다. 그 자리에 있던 사람 모두가 굳어버렸다. 숨을 삼켰다.

그 경위는 이랬다. 마침 『이웃집 토토로』가 작화에 들어간 직후에 일어난 일이었던 것으로 기억한다. 다테노 씨가 체크했던 동화는 메이의 클로즈업. 화면 가득 메이의 얼굴이 있었다. 책상의 배치는 정확하게 기억나지 않지만 미야 씨 바로 뒤에 그녀의 자리가 있었다. 그리고 옆자리 사람에게 조그맣게 웃으며 그녀가 말을 걸었다.

"메이 얼굴이 화면에 딱 들어가."

그 찰나에 일어난 일이었다.

"얼굴이 커서 미안하게 됐군!"

미야 씨가 왜 목소리를 높였을까? 그 이유에 대해, 그 자리에 있었던 나는 순식간에 모든 것을 이해했다. 얼굴이 큰 메이의 모델은 다름 아닌 미야 씨 본인이었다.

미야 씨의 얼굴은 옆으로 길다. 그 사실을 놀림받았다고 미야 씨가 멋대로 오해한 것이다. 반면 다테노 씨는 그런 생각은 추호도 하지 않았다. 물론 악의도 없었다.

영화의 기획단계에서 미야 씨는 사츠키와 메이의 아빠 캐릭터를 두 종류 만들었다. 하나는 실제로 영화에서 쓰게 된 얼굴이 긴 타입. 또 하나가 옆으로 긴 얼굴이었다. 그 두 가지 그

림을 들고 미야 씨는 스튜디오를 돌았다. 어느 쪽이 낫다고 생각하는지 스태프에게 물어보며 다녔다. 결과 얼굴이 긴 타입이 압도적인 지지를 얻어 그쪽으로 정해졌다. 그때 미야 씨가 낙담하던 모습을 나는 똑똑히 기억한다.

이 사건은 미야 씨에게 두 가지를 가져다주었다. 미야 씨라는 사람은 때때로 목소리를 높이기도 한다. 하지만 그 사실을 남들보다 훨씬 마음에 두는 사람이기도 하다. 그 후 미야 씨는 다테노 씨에게 특별히 다정한 사람이 되었다. 그리고 동시에 메이라는 캐릭터에게 특별한 감정을 품고 그림을 그리게 되었다.

다테노 씨는 원래 유능한 사람이다. 그 유능함의 배경에 있던 것이 그녀의 지기 싫어하는 성격과 노력. 그런 그녀가 메이의 동화를 체크할 때 이제까지 이상으로 힘을 쏟아, 그 힘을 발휘했다.

이 에피소드를 다테노 씨가 기억하고 있을지 어떨지 나는 모른다. 하지만 그녀의 한마디가 그 후 온 일본의 사랑을 받게 되는 메이의 매력을 낳았으리라고 나는 확신한다.

-「메이의 탄생」-다테노 히토미, 히라바야시 교코
『연필 전기-아무도 몰랐던 스튜디오 지브리』
주오코론신샤 2015년

（띠지에 실린 말）

세키네 씨에게서는 영화의 카피를 배웠다.

『세키네 다다오의 영화 캐치프레이즈 기술』 도쿠마쇼텐, 2012년

영화를 만들어도 이 사람은 '명감독'이 되었을 것이다.

오치아이 히로미쓰 『전사의 휴식』 이와나미쇼텐, 2013년

이 도사 사투리가 일본을 바꾸었다.

시바 료타로 『료마가 간다』 제5권, 분슌분코, 2013년

조물주[God]의 대리인

『다케타니 다카유키 정밀 디자인 화집―조형을 위한 디자인과 어레인지』
그래픽사, 2014년

다네다 씨에게 미술을 부탁하길 정말 잘 했다!

다네다 요헤이 『지브리의 세계를 만들다』 가도카와one테마21, 2014년

나의 책장에 평생 소중히 할 책이 늘어났다.

『전설의 영화미술감독들×다네다 요헤이』 스페이스샤워네트워크, 2014년

인간은 무언가를 품지 않고서는 살아갈 수 없다.

마미 씨, 그런 뜻이죠?

스나다 마미 『한순간 구름의 틈새에서』

포플러사, 2016년

한 편의 작품이 세계를 바꿀 때가 있다.

한 가지 몽상을 한다.

미야자키 하야오가 그린 그림이, 똑같이 그대로 움직인다면 어떻게 될까. 캐릭터도 배경도, 그의 그림만으로. 그것을 실현하는 것이 프레드릭 백 씨의 애니메이션이었다.

다카하타 이사오나 미야자키 하야오가 백 씨의 작품을 만난 것은 지금으로부터 25년 이상 전으로 거슬러 올라간다. 로스앤젤레스에서 『크랙!』[1]을 본 두 사람은 상기되어 귀국하자마자 그 매력에 대해 나에게 들려주었다. 이르기를 스토리와

1 Crac, 1981년

테마, 그리고 표현이 일치하고 있다고. 특히 표현에서는 우리가 만드는 셀 애니메이션과는 선을 달리하는 작품이었다고. 우리가 만드는 애니메이션에서는 배경에 캐릭터를 녹아들게 하기란 어려운데, 셀화로 움직이는 캐릭터는 밋밋하고 배경은 치밀하게 그리면 그릴수록 캐릭터와는 질감이 다른 그림이 된다. 심지어 수많은 스태프가 분업해 그림을 그린다.

시간이 흘러 『나무를 심은 사람』이 일본에 찾아왔다. 그것은 백 씨가 해왔던 일의 정점이라고도 할 만한 작품이었다.

그 후 K 씨를 통해 백 씨와 우리의 교류가 시작되었는데, 백 씨는 작품과 인품이 멋지게 하나가 된 사람이라는 점에도 놀랐다.

백 씨와 만난 후 다카하타 이사오는 장편 애니메이션 『이웃의 야마다 군』에서 실제로 배경에 캐릭터를 녹아들게 했으며, 한편 미야자키 하야오는 『벼랑 위의 포뇨』에서 CG를 완전히 버리고 그림책의 삽화 같은 배경을 채용해 수제 애니메이션, 그것도 가능한 한 움직임이 많은 애니메이션에 철저하게 집착했다.

한 작품이 세계를 바꿀 때가 있다. 애니메이션은 진화한다. 『나무를 심은 사람』 이후 세계의 애니메이션은 크게 바뀌었다.

-「프레드릭 백 전시회」
도쿄도 현대미술관 2011년

그래도 우리가 매일

특촬[1] 박물관을 만들고 싶다. 협력해줄 수 있을까.

어느 날, 오랜 친구 안노 히데아키가 갑자기 그런 말을 꺼냈다. 2010년 여름으로 기억한다.

들자 하니 특촬을 만들어온 사람, 그리고 회사도 수요가 줄어들어, 이제까지 만들고 보관해온 미니어처, 수많은 자료 등이 이대로 두면 사라져버릴 위험성이 생겼다는 것이다. 많은 사람에게 그런 것들은 거의 의미가 없을지도 모르지만, 특촬 팬인 자신에게는 가슴이 아픈 일이고, 자신 말고도 그런 사람

1 특수촬영물의 줄인 말로 사람이 인형옷을 입거나, 미니어처를 사용해 촬용한 영상물을 뜻한다.

이 사실은 많이 있으리라 여긴다. 어렸을 때 특촬 TV 시리즈나 영화를 보며 밝은 미래를 꿈꾼 사람은 수없이 있었을, 아니 있을 것이라는 안노의 열의에 감복을 받았지만, 방법이 어려웠다. 어떻게 하면 실현할 수 있을까?

이럴 때는 여러 사람의 의견을 물어볼 수밖에 없다. 당장 사람들을 모아 이 이야기를 꺼내자, 우선 현대미술관의 여름 전시를 해보는 건 어떻겠냐는 이야기가 나왔다.

어떤 미니어처와 다양한 자료가 남아있는지, 우선은 그것을 알아보고 소유한 사람들의 협조를 얻는 것이 박물관 실현의 첫걸음이다. 매우 현실적인 안이었다.

설득력이 있었다. 그와 동시에 머릿속에서 상상이 부풀어 올랐다. 온갖 특촬 미니어처들이 한자리에 모인다. 손님들에게 그것은 의미가 있는 일이고, 무엇보다 재미있을 것 같았다. 어차피 아이들 눈이나 속일 조형물이지만 여기에 목숨을 걸었던 장인의 기술. 아이들 눈속임이라 해서 적당히 만든 것은 없다.

이런 세계에야말로, 사실은 일본인의 저력을 보여줄 좋은 견본이 있었을 것이다.

이런 시대이기에 그런 장인들의 '그래도 우리가 매일' 어떤 것을 만들었는지 돌이켜보는 것도 나쁘지 않다.

그리고 짧은 특촬 필름도 만들기로 했다. 안노가 떠올린 기획은 '거신병 도쿄에 나타나다'. 거신병 캐릭터를 사용하는 건에 대해서는 미야자키 하야오의 승낙을 얻었다. 안노의 벗 히구치 신지도 참가가 결정되어, 태세가 갖추어졌다. 남은 것은 2012년 여름을 기다릴 뿐.

-「관장 안노 히데아키 특촬박물관-미니어처로 보는 쇼와 헤이세이의 기술」
도쿄도 현대미술관 2012년

애니메이터라는 직업

미야자키 하야오라는 사람도 곤도 가쓰야에게는 한 수 미치지 못함을 인정한다.

어째서일까. 이유는 두 가지 있다. 하나는 그림과 연기가 뛰어나서. 또 하나는 그의 성격 때문에. 제멋대로랄까, 태도가 뻔뻔하다. 미야자키 하야오 밑에서 일을 하는 사람은 지금도 예전에도 많았지만, 사실은 이것이 중요한, 매우 중요한 포인트가 된다.

애니메이션 하면 당연히 일은 그림을 그리는 것이다. 그렇다고는 하지만 내용은 다채롭다. 캐릭터가 등장하고, 그것이 움직인다. 이것은 애니메이터. 그 이외에도 캐릭터가 연기할

배경을 그리는 미술도 있고, 배경의 색을 생각하며 캐릭터의 색채를 결정하는 마무리라는 작업도 있는데, 가장 힘든 것이 애니메이터다. 각 파트별로 책임자가 있지만 애니메이터의 경우 미야자키 하야오가 책임자이기 때문이다.

미야자키 하야오는 원래 가장 뛰어난 애니메이터이며, 콘티를 그릴 때부터 머릿속에 연기에 대한 이미지가 있다. 서툰 그림과 연기를 그려 올리면 즉시 미야자키 하야오의 수정이 들어간다. 그리고 꾸지람을 듣는다. 애니메이터들은 그를 두려워하며 위축된다. 평소 실력을 발휘할 수 없게 된다.

그럴 때 상황을 좌우하는 것이 그 사람이 가진 성격이다. 무슨 말을 듣든, 자신이 그린 그림에 수정이 들어가든 말든 그런 건 상관하지 않고 마이페이스로 일을 해내는 것이 중요하다. 곤도 가쓰야는 그런 성격을 가지고 있다. 그의 그런 강한 면모는 어디에서 함양된 것일까.

이 업계에 들어왔을 때 곤도 가쓰야는 미야자키 하야오가 당시 속했던 스튜디오의 애니메이터 모집에 응모했다. 그리고 1차 시험에는 통과했지만 실기시험과 면접에서 떨어졌다. 시험관은 물론 미야자키 하야오였다. 그 후 여러 가지 일을 거쳐 지브리에는 『천공의 성 라퓨타』 때부터 참가했는데, 그가 어떤 마음으로 지브리에 왔는지 확인한 적은 없지만 상상하

기는 어렵지 않다.

본인이 어떻게 생각하는지는 둘째 치고, 그의 대표작은 『마녀 배달부 키키』와 『벼랑 위의 포뇨』일 것이다. 키키를 그릴 때, 그는 여자아이를 그리는 데에는 미야자키 하야오보다도 낫다는 정평을 얻었다. 그가 그린 사춘기 소녀에게는 섹시함이 있었다. 그 후 실생활에서 딸을 얻은 그는 『포뇨』에서 새로운 경지를 열었다. 기운이 넘치는 어린 여자아이를 멋들어지게 표현해낸 것이다.

포뇨의 모델은 그의 외동딸. 사랑하는 딸을 위해 그는 닛신 제분의 광고 필름 「코냐라」에 참가했다. 필름의 마지막에 여자아이가 회사명을 외치는데, 그것이 그의 딸 목소리다.

-「지브리의 애니메이터 곤도 가쓰야 전시회」
니이하마 시립향토미술관 2012년

'위를 보고 걷자'와 미국과 단카이 세대

미국과의 전쟁에 패배한 후, 일본에 미국 문화가 쏟아져 들어왔다. 그중 하나가 노래였다. 그 후 얼마 지나 TV 방송이 시작되는데, 노래 프로그램으로는 두 종류가 있었다.

하나는 미소라 히바리라든가 시마쿠라 치요코, 미하시 미치요 같은 이가 등장하는 어른용 가요 프로. 또 하나가 미국의 히트곡에 일본어 가사를 입혀 젊은 가수가 노래하는 젊은이용 프로였다.

가요곡은 처음부터 경원시했다. 일본 노래 특유의 가락을 생리적으로 받아들일 수 없었다. 전쟁에 패배한 일본이 싫었던 것도 이유였다고 생각한다. 아마도.

반면, 설령 일본인이 부르더라도 미국의 팝송은 매력이 넘쳤다. 일본보다도 강한 나라이며, 또한 TV에서 처음으로 본 미국인의 생활, 그 나라에서 유행하는 노래를 부르지 않으면 시대에서 뒤처지는 기분이었다.

그리고 우리는 중학생이 되어 라디오에서 흘러나오는 미국 노래의 오리지널을 접하게 되었다. 코니 프란시스가 부르는 '베케이션'은 히로타 미에코가 아무리 미국풍으로 불러도 이길 수 없었다.

처음 샀던, 이제는 그리운 추억이 된 도넛 음반을 똑똑히 기억한다.

조니 소머즈의 노래였던 「Johnny Get Angry」. 지금도 가사를 보지 않고 부를 수 있다.

우리는 어느 사이엔가 일본 젊은이가 부르는 미국 노래를 듣는 것을 참을 수 없게 되었다. 부끄럽다는 기분이었으며, 진짜가 있지 않으냐 싶었다.

그때 등장한 것이 규짱, 사카모토 규였다.

규짱도 처음에는 미국 노래를 일본어로 불렀으나, 어째서인지 다른 사람이 부르는 것과는 다르게 들렸다. 시간 순서는 기억이 애매하지만, 규짱이 일본에서 태어난 살짝 미국풍의 노래를 동시에 불렀던 것과 관계가 있을 것 같다.

그중에서도 「규짱의 즌타탓타」는 충격적인 노래였다.

그때까지 어른을 위해 만들어지던 노래와는 선이 달랐다. 주인공은 소년이었다. 그것은 우리의 노래였다. 우리는 이 노래를 그 무렵 생긴 자기 방에서 혼자, 인생의 응원가로 흥얼거리게 되었다. 규짱이 주연한 『아와모리 군 시리즈』도 보러 갔다. 그리고 나는 규짱의 창법을 마스터해 학교에서 이를 선보이게 되었다. 당시 동급생은, 도시오는 규짱 흉내를 내서 노래를 잘 하는 것이라고 자랑했다고 한다.

나중에 알게 된 것이지만 작사 작곡은 아오시마 유키오.

이 사람도 도지사가 되기 전까지는 우리 시대의 영웅 중 하나였다.

그리고 '위를 보고 걷자'의 탄생에 우리는 입회했다.

그것은 소년의 노래가 아니었다. 일본인의 노래였다. 일본에서 태어난, 이제까지 아무도 만든 적이 없는 일본인이 만든 가사와 곡이었다.

그 곡이 바다를 건너, 빌보드에서 1위가 되었다는 말을 들었을 때, 그 기쁨과 희열은 보통이 아니었다. 일본이 미국에 이긴 것은 아니지만 그런 자긍심을 가진 순간이었다.

초등학생 때 TV에서 미국의 생활을 보고 동경과 선망을 품었으며, 동시에 『소년 선데이』와 『소년 매거진』의 전쟁 기사를

읽고 뒤늦게 군국소년이 되어, 중학교에 올라가 기타에 손을
대고, 미국 노래를 듣는 것만이 아니라 불러대기도 하고, 고등
학생이 되자 도에이 영화의 8.15 시리즈를 보며 분개했다. 대
학에서 학생운동의 커다란 테마 중 하나는 반미였다.

올해 들어 알게 된 것이 있다.

우리의 세대는 미국이라는 나라에 희롱당한 인생이었음을.

-「위를 보고 걷자」 전시회-기적의 노래에서 희망의 노래로」
세타가야 문학관 2013년

소소한 야심

　우연한 만남이었다. 작년 여름에 있었던 일이다. 유령화[1]를 즐기고자 젠쇼안[2]을 방문했다. 그것은 나에게 지난 몇 년 동안 이어진 여름의 연례행사였다.

　반쯤 보았을 때였다. 낯선 유령화가 늘어서 있었다. 처음 눈에 들어온 것이 모란등롱[3]이었다. 오쓰유와 오코메 두 사람이 허공에 떠 있다. 시노스케 선생의 모란등롱 이야기를 막 들은 터라 그림과 겹쳐 보였다. 오쓰유가 정말로 아름다웠다. 머

1　幽靈畫. 에도 시대부터 메이지 시대에 걸쳐 그려진 일본화의 양식 중 하나. 말 그대로 유령을 그린 그림. 일본화 중에서도 가장 어려운 기법을 가진 것으로 꼽힌다.

2　全生庵

3　牡丹燈籠

리카락의 풀어진 부분이, 손의 기품이. 어렸을 때의 그리운, 그러나 무서웠던 추억. 반초 사라야시키의 오기쿠 망령도 더할 나위 없이 아름다웠다.

넋을 놓고 보고 있으려니 작가의 이름이 눈에 들어왔다. 이토 세이우. 혼란스러웠다. 나에게 세이우는 세메에, 시바리에[1]의 달인이었다. 세이우가 이렇게 가녀리고 아름다운 그림을 그릴 리가 있나. 갈등이 솟았다. 동행한 친구는 내가 그러거나 말거나 그림을 즐기고 있었다. 그리고 친구가 훌륭하다고 말하며 나에게 보라고 종용한 것이 매다는 등롱이었다. 이건 오봉 제등일까요? 대담한 구도와 섬세한 선이 맞물려 등롱에 비친 남자의 얼굴이 형언할 수 없을 정도로 무서웠다. 그날은 마치 꿈과 같은 하루여서 강렬한 인상을 나에게 남겼다.

얼마 지나지 않아, 그것이 정말로 훌륭한 그림이었던 것이 마음에 걸려 다시 한번 젠쇼안을 찾아갔다. 확신을 얻었다. 내 눈은 틀림없었다. 이번에는 나에게도 여유가 있었다. 고양이 괴담에 나오는 고양이의 귀여움이나 지옥의 가마뚜껑이 열리는 모습에서는 세이우의 유머러스한 일면도 즐길 수 있었다. 그리고 관계자에게 물었다. 도록은 없습니까? 없었다. 그러자

1 세메에(責め絵), 시바리에(縛リ絵)는 춘화(春畫)의 양식 중 하나. SM과 같은 내용을 다룬다.

그 사람이 가르쳐주었다. 이번이 첫 공개라 그 외에도 많은 작품이 있을 것 같다고. 모든 작품을 보고 싶다는 생각이 들었다.

세이우에게 왜 나는 마음이 끌렸을까. 한마디로 세이우의 치밀한 필치에 매료되었다. 새하얀 종이에 붓을 두고 스윽 그려낸다. 진함과 옅음, 빠름과 느림은 그리면서 순식간에 판단한다. 그 빠른 전환. 보고 있기만 해도 무엇과 바꿀 수 없는 쾌감이 든다. 그것은 조수희화의 실물을 처음으로 봤을 때의 흥분과 비슷했다. 인쇄물로는 미미하게 재현할 수 없는 것이 붓놀림이다. 온몸을 쾌감이 휩쓸었다. 비교하는 것이 주제넘은 짓이지만 나도 서툴다는 것을 알면서도 붓을 들고 글을 쓰며 그림을 그린다. 그렇기에 그 훌륭한 붓놀림에 압도되었다. 고수가 아니라면 저렇게는 그릴 수 없다.

나의 다른 친구 중 그림에 박식한 사람이 있었으므로 세이우에 대해 이야기하자, 놀랍게도 그는 자신의 친척이라는 말을 했다. 어머니 쪽 먼 친척뻘인데 친척들은 그 사실을 다들 숨기고 있다고 했다. 내가 과거에 속했던 도쿠마쇼텐의 대선배에게도 들었다. 가난하며, 일을 알선해달라 부탁하기 위해 집에 곧잘 들른다고 했다.

세이우가 그린 그림은 세간의 평가가 낮다. 나도 편견이 있었다. 하지만 이번 전시에서 공표된 세이우의 그림은 그런 것

들과 선을 달리한다고 믿고 이번 전시를 제안했다. 세이우에 대한 세간의 평가를 뒤집어보고 싶다. 나의 소소한 야심이었다.

세이우의 족자는 모두 고산[1] 컬렉션의 기증이라고 적혀 있었다. 나는 고산 선생의 마지막 무대에 간 적이 있다. 기노쿠니야 홀이었던 것으로 기억한다. 고산 선생이 등장해 아무 말도 하지 않은 채, 한동안 같은 자세인 채 앉아만 있었다. 언제 라쿠고가 시작될까, 견디기 힘든 침묵이 있었다. 그러자 제자로 보이는 분이 등장해 고산 선생을 안고 안으로 들어갔다. 선생이 돌아가신 것은 그 직후였다.

나는 고산 선생이 세이우를 만나게 해준 것이라고 믿고 있다.

-「이토 세이우 유령화전」에도 도쿄 박물관 2016년.
초출은 『이토 세이우 유령화집-야나기야 고산 컬렉션』
스튜디오 지브리 2016년

1 小さん, 만담가인 제5대 야나기야 고산(柳家小さん)을 말한다. 『폼포코 너구리 대작전』에서는 츠루가메 스님의 목소리를 맡기도 했다.

무상의 바람

―『지로초 삼국지』

마키노 마사히로 감독 『지로초 삼국지[1]』 시리즈(도호, 1952~1954년)의 큰 특징은 매화마다 테마가 명쾌하다는 점이다. 이 문장을 쓰고 시리즈 전체를 다시 보고서 그 사실을 깨달았다. 이번에 특히 마음에 든 것이 제6부의 『여행까마귀 지로초 일가』. 최근 친숙했던 사람의 때 이른 죽음을 직접 본 탓인지 사람의 목숨이 덧없다는 것을 꼼꼼하게 그려낸 이 이야기에 마음이 끌렸다.

고슈의 사루야 간스케를 베고 수배당해 도망쳐 나온 지로

――――――――――

1 次郎長三国志

초 일가에게 세간의 눈은 싸늘했다. 관리에게 쫓기는 몸이므로 마음 쉴 날이 없다. 머물 숙소도 없다. 친했던 사람들도 일가를 감싸줄 수는 없다. 그랬다간 공범이 되고 만다. 그런 여행 속에서 지로초의 아내 오초의 몸은 점점 나빠진다.

난감해진 일가를 보다 못한 이시마쓰의 소꿉친구 시치고로가 일가를 자신의 집으로 데려간다. 그렇다고는 해도 가난하며 집은 폐가나 다를 바 없다. 시치고로가 집에 들어가자 기다리고 있던 아내 오소노가 시치고로를 상대로 이런 못된 사람들을 머물게 할 수는 없다는 말을 해 느닷없이 부부싸움이 시작된다.

집 밖에서는 시치고로에게 안내를 받아 온 지로초 일가가 그 장절한 싸움을 잠자코 듣고 있다. 하지만 마침내 참지 못하고 모두가 포복절도한다. 개도 먹지 않는다는 부부싸움은 남이 보기에는 개그일 뿐이므로. 오초도 따라서 웃고 만다. 지로초가 오초에게 말한다. "자네가 웃는 모습을 오랜만에 봤군." 여기가 이 영화의 클라이맥스. 아무리 괴로워도 웃음이 있으면 사람은 살아갈 수 있다.

요즘 영화는 모두 기적으로 가득하다. 있을 수 없는 일들을 그려내는 데 감동이 있다. 하지만 이 시리즈는 있을 수 없는 일은 아무것도 일어나지 않는다. 있을 수 있는 일만 가지고 영화를 성립시켰다. 심지어 관객의 입장에서 보면 모든 에피소

드가 누구에게나 있었을 법한 일뿐. 그리고 반드시, 거기에 웃음과 눈물이 있다. 그러니 감명이 깊다.

　―병이 악화한 오초는 일가가 지켜보는 가운데 조용히 죽음을 맞는다. 일가 모두가 울면서 시신을 떠나보낸다. 영화의 첫머리에 등장하는 노래가 인상적이다.

　젊음이 영원하다 생각지 마라 무상의 바람은 시간을 가리지 않을진대

　시리즈를 통틀어 좋아하는 장면이 있다. 지로초도 인간이므로 어려운 일이 있으면 금방 부하들에게 의논을 청한다. 정신이 들고 보면 일가가 모두 함께 의논하고 있다. 그런 지로초 일가를 보고 있으면 나는 행복한 기분에 사로잡힌다.

-『열풍』 2012년 1월호
초출은 DVD 「지로초 삼국지 제2집」 해설서

어린 시절의 기억

—『헬로우! 준이치』(감독 이시이 가쓰히토 / 배급 티조이 /
2014년 개봉)

어린이가 주인공인 일본 영화가 사라진 지 오래됐다.

『헬로우! 준이치』는 그런 시대에 도전한 야심작이다.

학교생활이나 놀이, 그리고 아이들 사이의 교류 등 아이들
의 천진난만함을 꼼꼼하게 그려낸 영화다.

지진과 원자력 발전소 사고가 있은 후 일본의 아이들을 격
려하고 싶다.

이시이 가쓰히토 감독이 이 영화를 만들고자 한 동기는 그
한 가지.

배우들도 거의 보수를 받지 않고 이 영화에 참가했다고 한다.

그리고 초등학생 이하는 무료 관람이라는 아이디어가 태어

났지만, 이 때문에 개봉이 어려워졌다. 아이들이 봐주었으면. 하지만 입장료가 무료가 되면 영화관 사람도 큰 수입은 바랄 수 없으므로 난감할 수밖에 없다.

지기인 이시이 감독에게서 장문의 메일이 도착한 것은 그럴 때였다. 재작년 9월, 지브리가 『바람이 분다』를 한창 제작할 때였지만 우선 한 번 만나 의논을 해보고자 했다. 내가 생각한 것은 티조이의 기이 씨였다. 평소 영화 흥행에서 큰 신세를 지고 있지만 이런 이야기에 나서줄 사람은 그 말고는 찾아볼 수 없다. 그 자리에서 전화를 걸자 즉단즉결, 두말없이 응해주었다. 그리고 이야기는 척척 진행되어 이온시네마의 오야마 씨에게도 협력을 얻어, 놀랍게도 95개 스크린에서 개봉하게 되었다.

이 영화를 보며 떠오른 옛날 일본 영화가 있다. 시미즈 히로시 감독의 작품 『바람 속의 아이』다. 전쟁 전에 만들어진 어린이 주인공 영화의 걸작인데, 내 마음속에서 두 작품에 등장하는 아이들이 겹쳐졌다. 어느 시대에도 아이들은 변하질 않는다. 두 작품에 공통된 것은 스토리다운 스토리가 없음에도 아이들이 생생하다는 점이다.

얼마 전 러시아의 애니메이션 작가 유리 노르시테인[1] 씨가 지브리에 놀러 왔다. 그와 나, 그리고 미야자키 하야오 셋이 이야기를 나누었다. 노르시테인 씨의 한마디가 가슴에 남았다.

　인생에서 중요한 것은 어린 시절의 기억과 친구다.

1　Yuri Norstein

바람이 불면

—『인생 후르츠』(감독 후시하라 겐시 / 배급 도카이 TV
방송 / 2017년 공개)

90세의 남편과 97세의 아내. 65년간 둘이 살아왔다. 65년
간 함께 살며 서로 존댓말로 이야기한다. "야, 너"가 아니다.
부를 때는 항상 "아빠", "엄마", 혹은 이름으로 부른다. "슈우
땅", "히데코 씨" 하고. 그 거리감이 좋다.

영화에서 보자면 두 분 모두 상당히 고집이 센 것 같다. 그렇
기에 딸 부부와 만나는 것도 한 달에 한 번꼴. 그 거리감도 좋다.

사람은 지나치게 가까우면 그 양호한 관계가 무너지기 쉬
워진다.

이 영화는 잡목림과 함께 노부부 두 사람이 어떤 하루하루
를 보내는가, 그 2년간을 꼼꼼하게 따라간 다큐멘터리다.

두 사람을 보고 있으면 정말로 바쁘다. 아침부터 밤까지. 하지만 즐거워 보인다. 할 일은 산더미처럼 많다. 거의 자급 자족 생활이기 때문이다. 계절 채소, 과일. 그런 것들을 잘 길러내야만 한다. 채소가 70종, 과일이 50종. 죽순, 감자, 우메보시, 여름밀감, 버찌, 감, 밤, 딸기, 복숭아, 수박, 호두 등등. 베이컨 같은 것을 준비하는 데 사흘이 걸린다. 만드는 것은 남편의 일. 소쿠리에 나눠 담아 정리하는 것은 아내의 일이다.

집은 목조 단층 건물. 남편이 존경하는 건축가 안토닌 레이먼드의 집을 본뜬 다다미 30첩짜리 원룸. 천장이 매우 높다. 그 끄트머리에 있는 책상에서 남편은 매일 편지를 열 통 쓴다. 그리고 남편은 주특기인 일러스트를 더한다. 상당히 잘 그린다. 생활비는 두 달에 한 번 들어오는 연금 32만 엔이다.

남편은 나고야의 근교에 있는 고조지 뉴타운의 계획에 관여했던 건축가다. 하지만 남편이 생각한 마스터플랜이 그대로 실현되는 일은 없었다. 산을 깎고 계곡을 메워 마을 뒷산은 사라졌다. 두 사람은 그 한구석에 300평의 토지를 구입했다. 평평해진 토지에, 그 일부라도 좋으니 뒷산과 잡목림을 부활시키는 것에 생애를 바치기로 한 것이다.

두 사람의 가치관은 서로 마주 보지 않는 것. 마주 보면 사소한 일로 사람은 갈등을 일으킨다. 두 사람은 한 꿈을 함께

꾸는 것이 중요하다고 생각하며 살아왔다.

　잡목림에 있는 낙엽수의 낙엽을 모아 흙으로 되돌린다. 그것이 부엽토가 된다. 남편은 '흙의 상태에 따라 식물은 건강하게 자란다'고 생각한다. 그것을 아내가 거든다. 남편이 매우 좋아하는 채소는 감자. 아내는 먹지 않는다. 싫어하기 때문이다. 그 사실이 흐뭇하다. 장을 보는 것은 아내의 일이다. 전철을 타고 덜컹덜컹, 지하철을 갈아타고 나고야의 번화가, 사카에의 지하에 있는 식품판매장으로. 그곳에서 한 달 치 쇼핑을 한다. 가게 사람과는 수십 년을 알고 지낸 단골이다. 그중에는 가게를 물려받은 제2대 점장도 있다. 남편은 참치 뱃살도 매우 좋아한다.

　그러던 어느 날, 남편이 죽는다. 여느 때처럼 밭의 잡초를 뜯은 후, 누워서 낮잠을 자고, 그대로 돌아오지 않는 사람이 되었다. 아내는 몹시 좌절하지만, 지금까지의 생활 습관이 그녀를 도왔다. 장례식을 끝마친 뒤, 아내는 매일 아침 남편을 위해 밥을 짓기 시작한다. 물론 요리는 남편이 좋아했던 감자 요리다.

　두 사람이 사는 고조지는 나고야에서 태어난 나에게는 친숙한 지명이다. 나고야를 떠나 상경한 지 50년이라는 세월이 지났다. 슬슬 지나온 길을 돌아보며 남은 인생을 생각해야 할 때가 왔다. 언젠가 기회를 내 남몰래 이 집을 방문해보고 싶다.

<div align="right">

-『인생 후르츠』
극장용 팸플릿 2017년

</div>

『업』

감독 피트 닥터, 밥 피터슨 / 배급 디즈니 / 2009년 개봉

영화를 보는 내내 이 할아버지는 미야 씨라고 생각했습니다.
노인들이 기운 넘치는 시대로군요.

『한 장의 엽서』

감독 신도 가네토 / 배급 도쿄 테아트르 / 2011년 개봉

99세의 이성.

『뱀파이어』

감독 이와이 슌지 / 배급 포니캐년 / 2012년 개봉

고독한 영혼의 난교—.
주인공 흡혈귀가
이와이 슌지와 똑같았다.
무섭다!

『동경가족』

감독 야마다 요지 / 배급 쇼치쿠 / 2013년 개봉

이대로는 안 돼! – 카피는 이렇게 가면 될까요.

『딥 레드 러브』

감독 고나카 가즈야 / 배급 아이에스 필드 / 2013년 개봉

이렇게 가슴 아픈 영화를 본 것은 정말 오랜만이었습니다.

『리틀 하우스』

감독 야마다 요지 / 배급 쇼치쿠 / 2014년 개봉

작은 집의 커다란 비극. 인생에는 설명이 필요 없는 일이 있다.

『네브래스카』

감독 알렉산더 페인 / 배급 롱라이드 / 2014년 개봉

훌륭했다.
영화란 무엇인가?
오랜만에 만끽했습니다.
늙은 아버지와 아들의 이야기이면서도,
보는 사이에 미국의 현대사를 본 기분이 들었다.

『겨울왕국』

감독 크리스 벅, 제니퍼 리 / 배급 디즈니 / 2014년 개봉

이 영화가 재미있다고 생각한 것은 여주인공이 남자의 손을 빌리지 않는다는 점.

그 점에서 지금이라는 시대가 보였습니다. 원작 「눈의 여왕」의 주인공이 가지고 있던 정신을 잘 계승하면서, 자기희생을 통해 나아가는 모습은 미야자키의 작품과도 통하는 면이 있었습니다. 총감독 존 라세터는 소중한 미국인 친구. 신뢰하는 사람이 만든 것은 신뢰할 수 있습니다.

『her그녀』

감독 스파이크 존스 / 배급 아스믹 에이스 / 2014년 개봉

인간도 사랑을 안 날이 있다. AI도 사랑을 아는 날이 있다.

『이별까지 7일』

감독 이시이 유야 / 배급 팬텀 필름 / 2014년 개봉

절망은 희망의 시작. 대걸작이었습니다.

『빅 히어로』

감독 돈 홀, 크리스 윌리엄스 / 배급 디즈니 / 2014년 개봉

저는 항상 '영화의 품격은 배경미술로 결판이 난다'고 생각합

니다. 오랜 친구 존 라세터에게 "도쿄와 샌프란시스코를 합친 도시를 만들었다"고 들었습니다만, 이야기의 무대인 샌프란시스코는 고층빌딩이나 도로만이 아니라 변두리의 골목길에서 간판 등 작은 물건에 이르기까지 참으로 잘 그려졌습니다. 남녀노소에게 추천할 수 있는 작품입니다.

『넥스트 제네레이션 패트레이버 : 수도결전』

감독 오시이 마모루 / 배급 쇼치쿠 / 2015년 개봉

오시이 마모루가 그려왔던 미래가 하나하나 실현되어가는 것이 현대다. 환갑이 지난 오시이 마모루는 SF가 현실이 된 시대를 넘어설 수 있을까?

『연인들』

감독 하시구치 료스케 / 2015년 개봉
배급 쇼치쿠 브로드캐스팅 / 아크 필름즈

세상에는
좋은 바보와 나쁜 바보와
악질적인 바보가 있다.

『립반윙클의 신부』

감독 이와이 슌지 / 배급 도에이 / 2016년 개봉

인터넷에서 물건을 사듯

나나미는 인터넷에서 애인을 손에 넣었다.

그러나 간단히 손에 넣은 것은
간단히 어디론가 가버리고 만다.

그는 나나미의 곁을 떠났다.
그런 실의에 빠진 나나미의 앞에 나타난 것은,
마시로라는 여자.

계정명은 립반윙클.

두 사람의 생활이 시작된다.

단 한 번도 SNS를 써보지 않은
두 사람의 생활이.

자기 자신임을 중단하고,
모두가 타인의 가면을 쓰고 있다.
그런 시대에 도전하는
이와이 슌지의 '현대와의 격투'가
재미있었다.

스튜디오 지브리
스즈키 도시오

自分であることを中断し。
みんなが他人の仮面をかぶっている。
そんな時代に挑む
岩井俊二の「現代との格闘」が
面白かった。 スタジオジブリ
鈴木敏夫

『스포트라이트』

감독 톰 매카시 / 배급 롱라이드 / 2016년 개봉

냄새나는 것에 뚜껑을 덮지 않는다.
인간에게 가장 중요한 것은 언론의 자유.
이 영화를 보며 절절히 생각했다.
이런 영화에 작품상을 주는
미국이라는 나라의 깊이가 부럽다고.

『주토피아』

감독 바이런 하워드, 리치 무어 / 재러드 부시
배급 디즈니 / 2016년 개봉

이런 영화가 왜 탄생했을까?
동물들이 주인공이니 어린이용이라고 생각하면 큰 착각.
이 작품은 자본주의의 끝에 어떤 사회가 태어났는가를 암시하고 있다.
디즈니 영화 중에서도 뛰어난 걸작입니다!

『소곤소곤 별』

감독 소노 시온 / 배급 닛카쓰 / 2016년 개봉

재채기를 하는 것은 남자가 아닌 여자.
이 영화를 보면서 문득 다니카와 순타로를 떠올렸다.
걸작입니다.

『이레셔널 맨』

감독 우디 앨런 / 배급 롱라이드 / 2016년 개봉

사회의 규칙에 속박되어 큰 스트레스와 마음의 굴절을 느낀다. 그런 현대인에게 우디 앨런이 보내는, 무거운 마음이 가벼워지는 이야기.

어? 왜 그쪽으로 가버리는 거야? ? ?

『신 고질라』

총감독 안노 히데아키 / 감독 · 특수촬영기술 감독 히구치 신지
배급 도호 / 2016년 개봉

인간은 이따금 희망에 기만당하지만,
절망이란 것은 있을 수 없다.
이 영화가, 이 나라에서,
이 시대에 만들어졌다는 데에
크나큰 감사와 성원을 보내고 싶다.

『너의 이름은.』

감독 신카이 마코토 / 배급 도호 / 2016년 개봉

인류가 최후에 걸리는 것은
희망이라는 이름의 병이다.
—영화를 보면서
생텍쥐페리의 이 말이
몇 번이나 뇌리를 가로질렀다.

『시네마 가부키 슈퍼 가부키 II 원피스』

연출 요코우치 켄스케 / 이치카와 엔노스케
배급 쇼치쿠 / 2016년 개봉

슈퍼 가부키 II 『원피스』는 보는 이를 압도한다.
여봐란듯이 여봐란듯이 되풀이되는, 볼거리에 철저한 그 내용.
가부키는 원래 이런 것이었음이 틀림없다!

『암고양이들』

감독 시라이시 가즈야 / 배급 닛카쓰 / 2017년 공개

'지금' '여기'에서 살아간다. 걸작입니다!

짧은 꿈이여, 그저 광기로

제대로 된 영감이 되고 싶다는 나의 바람을 산산조각으로 박살 낸 사람이 미야자키 하야오였다. 지금 돌이켜보면 미야 씨는 용의주도하게, 매우 오래전부터 착착 준비하고 있었다. 내가 『붉은 거북』을 완성하느라 바빴던 때의 일이다. 이러저러해 1년 쯤 전이다. 나를 붙잡고는 몇 번이나 몇 번이나 같은 말을 되풀이했다.

"스즈키 씨는 영화를 만들어야 합니다."

대체 무슨 소리를 하는 거람. 영문을 알 수 없었다. 미야 씨가 망령이 났나? 처음에는 그렇게도 생각했다. 10년에 걸쳐 만들어온 『붉은 거북』이 겨우 완성된다. 나는 영화를 만들었

던 것이다. 그걸 모를 미야 씨가 아니다. 하지만 미야 씨는 되풀이했다.

"스즈키 씨는 영화를 만들어야 합니다."

그러던 중 이런 이야기가 들려왔다. 『붉은 거북』에 전혀 관심을 보이지 않았던 미야 씨가 영화를 봤다. 스태프 중 한 사람이 모니터로 완성된 영화를 체크하던 때였다. 정신이 들고 보니 미야 씨가 뒤에 서서 영화에 몰입하고 있었다고 한다.

그 직후였다. 미술관을 위한 단편 『애벌레 보로』를 만들던 미야 씨는 그날 오전 중에 체크하고 OK를 냈던 컷 전부에 리테이크를 지시했다.

『붉은 거북』이 미야 씨에게 불을 지폈다. 자극을 주었다. 스태프 사이에서 긴장감이 돌았다. 『붉은 거북』은 전부 수작업이다. 연기 또한 훌륭하다. 동시에 이렇게도 생각했음이 분명했다. 『붉은 거북』이 지브리의 마지막 작품으로 개봉되는 것은 참을 수 없다고.

며칠 후, 나와 잡담을 나누던 중 미야 씨가 갑자기 이런 말을 꺼냈다.

"그 스태프가 있다면 장편을 만들 수 있어요."

미야 씨는 모순의 인간이다. 늘 동시에 두 가지 일을 생각한다. 그리고 언제나 발단 없이 본론에 들어간다. 나는 그건

불가능하다고 진지하게 전했다.

"온 유럽의 손그림 애니메이터가 모였던 겁니다. 그걸 다시 모으기란 지극히 어려워요."

물론 미야 씨는 영화를 봤다고 입이 찢어져도 말하지 않는다. 나도 언제 봤느냐고 하는 멋없는 질문은 하지 않았다.

픽사가 시작한 3D CG 덕에 세계의 애니메이션은 돌변했다. 컴퓨터로 애니메이션을 만든다. 그것이 현재 세계 애니메이션의 추세가 되어, 손그림 애니메이션은 곤경에 빠졌다. 일본도 예외는 아니다. 일본의 젊은이들도 3D CG의 세계에 들어왔지만, 손그림에 대한 희망자는 격감했다. 그 결과 일본에서도 유능한 손그림 애니메이터의 질과 양이 피폐해졌다. 능숙한 애니메이터들은 모두 나이를 먹었고, 뒤를 이은 세대에서 눈에 띄는 재능은 드러나지 않게 되었다.

그런 미야자키 하야오도 『애벌레 보로』에서는 작화의 일부를 3D CG에 맡겼다. 하지만 미야 씨에게 3D CG는 이제까지와는 영 다른 것이었다. 손그림을 만드는 것처럼 자기 마음대로는 돌아가지 않았다.

그로부터 몇 달이 지났다. 미야 씨가 책 한 권을 내게 건넸다.

"읽어보세요."

아일랜드인이 쓴 아동문학이었다. 미야 씨는 매달 반드시 세 권에서 다섯 권의 아동서를 읽는다. 그중 한 권이었다. 초여름의 무더운 날. 나는 그 책을 단숨에 읽었다. 그리고 재미있다고 생각했으며, 지금 이 시대에 장편 영화로 삼기에 딱 좋은 내용이라고 판단했다. 이튿날 아침 그 사실을 전하자 미야 씨는 만족스러운 표정이었다.

"하지만 어떤 내용으로 할지가 어려워요. 원작 그대로는 영화가 되지 않으니."

그리고 덧붙였다.

"지브리는 영화를 만들어야 해."

그것은 정론이다. 할 수 있다면 하고 싶다. 하지만 대체 누가 만들 것인가. 이 시점에서 미야 씨도 자기가 만들겠다고 말을 꺼내지는 않았다.

계절은 장마철이 되었다. 미야 씨가 다른 기획을 가져왔다. 이번에도 외국 아동서였다. 나는 다시 하룻밤 만에 읽었다. 미야 씨가 질문했다.

"어느 쪽으로 할까요."

나에게 망설임은 없었다.

"물론 처음에 본 책이죠."

7월에 막 들어섰을 무렵이었다. 미야 씨가 기획서를 썼다.

그곳에는 세 가지가 적혀 있었다.

첫째. '은퇴 선언' 철회.

둘째. 이 책에는 자극을 받았지만 원작으로는 삼지 않는다. 오리지널로 만든다. 그리고 무대는 일본으로 한다.

셋째. 전편 손그림으로 한다.

물론 감독은 미야 씨였다. 이후 두 사람이 나눈 대화는 작년 가을에 방영된 NHK 스페셜『끝나지 않는 사람 미야자키 하야오』에 자세히 실려 있다. 프로그램에서 내가 미야 씨에게 대답한 코멘트가 세간에서 화제가 되었다.

"만들다가 미야 씨가 죽어버리면 이 작품은 크게 히트할 겁니다."

시청자는 그 장면을 보고 뭐라고 생각했을까.

미야자키 가문은 장수하는 가계가 아니라고 미야 씨가 말한 적이 있다. 미야 씨의 아버님은 79세로 돌아가셨고, 작년에 맏형도 77세로 객사하셨다. 나는 미야 씨의 동생 시로 씨와 친한데, 그의 표현을 빌자면 '미야자키가에서 80세의 벽을 넘은 사람은 없다'고 한다. 올 1월에 미야 씨는 76세가 되었다.

76세에 장편 영화를 만든다. 그러면서 방식도 바꾸지 않는

다. 미야 씨는 작화 체크를 전부 할 생각이다. 당연히 제작 기간도 장기가 될 것이다.

대체 이 영화의 전체 예산은 얼마가 될까. 그리고 제대로 완성할 수 있을까.

작년 말, 나는 12월 30일까지 일했다. 숙련된 애니메이터 혼다 다케시 군에게 작화감독을 맡기고자 설득하기 위해서였다. 이 신작의 핵심이 될 인물이 혼다 군이었다. 그는 올봄부터 어떤 대형 기획의 총 작화감독을 맡게 되어 있다. 그것을 이쪽으로 끌고 온다는 계산이었다. 혼다 군은 "사실은 양쪽 다 하고 싶지만 그럴 수는 없죠" "그러니 이쪽을 하겠습니다" 라고 말해주었다. 나는 즉시 고가네이에 있는 지브리로 향했다. 미야 씨에게 보고하기 위해. 미야 씨는 홀로 아무도 없는 스튜디오에서 신작을 위한 콘티를 그리고 있었다.

그로부터 3년 반의 세월이 흘렀다. 미야 씨의 은퇴 선언에 기뻐했던 것은 나를 제외하면 아무도 없었다. 온 일본이 슬픔에 잠겼다. 그런데도 그때, 나만이 단상에서 싱글벙글 웃고 있었다. 노후의 즐거움. 어깨의 짐을 덜었다. 여러 가지 말이 떠올랐다. 앞으로 무얼 할까. 그렇게 생각하자 기쁨을 억누를 수가 없었다. 찰나의 꿈이었다— 짧은 꿈이여, 그저 광기로. 이렇게 된 이상, 할 수밖에 없다.

*

『지브리의 문학』이라는 제목의 아이디어를 들었을 때, 너무 거창한 거 아니냐고 처음에는 생각했다. 하지만 그 직후에 '아니, 재미있네' 하고 생각을 뒤집었다. 전작이 '철학'이고 이번이 '문학'. 그렇게 되면 세 번째 책은 뭐가 될까. 그런 생각을 했더니 서점 앞에 세 권이 나란히 늘어선 '지브리 시리즈'가 문득 눈에 떠올랐다. 좋지 않은가. 제안해준 것은 담당 편집자 니시자와 아키카타 군, 39세, 독신. 동경대를 나온 인텔리 청년. 학창 시절에는 프로레슬링을 했다지만 정말인지는 알 수 없다. 그는 제목 외에도 이 책의 두 가지를 해주었다.

지난 5년 동안 내가 곳곳에서 써 갈겼던 잡문을 중심으로, 대담과 좌담을 더해서 편집했다. 다시 말해 구성은 모두 그의 손에 의한 것이다. 처음에는 젊은 사람을 대상으로 한 인생 논집 같은 책을 구상했던 것 같지만, 자료를 읽어나가다가 테마가 바뀐 모양이다. 제목에 대한 힌트는 대담 좌담의 상대를 문학자로 좁혔던 데에서 왔다. 그의 설명을 듣자마자 나는 수긍하고, '문학'이라는 제목에 찬성했다. 가토 슈이치 씨의 말에 따르면 문학의 범위는 원래 음악까지 포함되어 한없이 넓다

고 한다.

　니시자와 군과 나의 교류는 지브리 작품 『게드 전기』 무렵으로 거슬러 올라간다. 이와나미쇼텐에서 사원을 상대로 강연을 해달라는 부탁을 받았다. 그 청중 중 한 사람이 니시자와 군으로, 질문 시간에 손을 들더니 『에반게리온』에 대해 질문을 했다. 니시자와 군은 당시 겨우 29세였던 것으로 기억한다. 그 후로 그와의 교류가 시작되었지만, 함께 책을 만드는 것은 처음 있는 일이다. 그 틈새에 나눈 잡담으로는 현대란 무엇인가에 대한 이야기가 많았으며, 나로서도 그의 견해와 분석이 재미있어 이야기는 몇 번이나 심야까지 계속됐다.

　두 번째는 책의 띠지를 이케자와 나쓰키 씨에게 부탁했던 것이다. 처음에 그에게서 이케자와 씨가 어떻겠냐는 말을 들었을 때 나는 즉시 반대했다. 내가 존경하는 이케자와 씨가 써준다면 그야 기쁘겠지만, 그것과 이것은 이야기가 다르다. 부끄러우니 그만두라고 강하게 부정했다. 나의 잡문을 모은 이 책에 이케자와 씨가 띠지 문구를 쓰다니, 상상만 해도 무서운 이야기였다. 게다가 거절당하는 것도 마음이 저어되었다.

　"이케자와 씨가 맡아주셨어요." 니시자와 군에게 그 말을 들은 것은 그런 제안을 잊어버렸을 때쯤이었다. 그 찰나 나는 니시자와 군의 얼굴을 빤히 바라보았다. 그의 표정에 '해냈다'

는 만족감과 자신감이 넘쳐났다. 출판은 서비스업이라는 것이 나의 지론이다. 나는 지브리 입사 전에 출판사에서 기자와 편집자를 한 경험이 있다. 니시자와 군에게 부족한 것은 바로 그 중요한 서비스 정신이라고 생각했으므로 진심으로 놀랐다. 니시자와 군, 자네를 40이 다 된 단순한 인텔리 청년이라고 얕잡아본 나를 용서해 주시게. 이 자리를 빌려 사죄하고 싶네. 세월은 사람을 바꾼다. 그로부터 10년, 세월이 흘렀다고 생각하면 감개무량하다.

매번 있는 일이지만 지브리의 편집부장 다이 유카리 씨에게 신세를 졌다. 그녀는 나의 모든 출판물을 보고 확인해준다.

그건 그렇고 이케자와 씨의 띠지 말입니다만, 정말로 써주셨던가요? 아직까지 니시자와 군에게서는 써주셨다는 연락이 없습니다.

2017년 2월 8일
스즈키 도시오

지브리의 문학

이 책은 '제너럴 매니저GM를 자처하며 지브리의 총사령탑 역할을 맡은 스즈키 도시오의 최신간(일본어 초판 2017년 3월 28일 발행)이다. '지브리'라는 고유명사가 들어가면 그것이 온전히 미야자키 하야오 감독의 몫이라 생각하는 사람들도 있겠지만, 지브리는 다리가 셋인 솥鼎처럼 미야자키 하야오, 다카하타 이사오 그리고 스즈키 도시오에 의해 지탱되었다.

스즈키 도시오는 대학에서 문학을 전공했고, 출판사 도쿠마쇼텐에 입사해 주간잡지를 거쳐, 1978년 『아니메주』 창간에 참가했고 부편집장과 편집장을 거쳤다. 『아니메주』 편집장이던 1981년 스즈키 도시오는 『미래소년 코난』과 『루팡3

세 칼리오스트로의 성』에 대한 팬들의 평가가 높자 미야자키 하야오 특집을 게재했다. '만화 영화의 마술사 미야자키 하야오 모험과 낭만의 세계'라는 기사였다. 첫 페이지에 나우시카의 초안을 공개하는 등 미야자키 하야오의 세계를 전폭적으로 선보였다. 심지어 취재 중에 듣게 된 신작 애니메이션 기획을 토대로 잡지 지면에 만화를 연재하도록 하고 『바람계곡의 나우시카』(1984)를 제작, 개봉할 수 있도록 이끌었다. 도쿠마쇼텐 소속으로 『천공의 성 라퓨타』(1986), 『반딧불이의 묘』(1988), 『이웃집 토토로』(1988), 『마녀 배달부 키키』(1989)의 제작에 관여한 후, 1989년 10월에는 지브리로 자리를 옮긴다. 그후 『추억은 방울방울』(1991)부터 지브리의 모든 작품의 기획을 책임진다.

스즈키 도시오는 잡지 편집자 출신 기획자로, 고집쟁이인 동시에 놀라운 창조성을 보여주는 미야자키 하야오를 도왔다. 스즈키 도시오는 미야자키 하야오와 처음 만났을 때 에피소드를 풀어놓는다. 『바람계곡의 나우시카』를 기획할 때, 도에이 시절부터 미야자키 하야오와 함께 일했던 선배 오쓰카 야스오에게 조언을 구했는데, "어른이라고 생각하면 화나. 애라고 생각하면 화날 일도 없어"라는 답을 듣는다.

스즈키 도시오는 프로듀서로 작품을 기획하고, 예산을 편

딩하고, 마케팅을 진행하는 전반적인 업무를 해내면서, 미야자키 하야오를 진심으로 이해하고 그의 세계를 받아들였다. 서문 '호조키와 스튜디오 지브리'에서 스즈키 도시오는 가마쿠라 시대 가인 가모노 조메이의 수필집 『호조키』를 읽으려 했던 동기가 불순했음을 고백한다. 책을 읽게 한 동기는 막 알고 지내게 된 "미야자키 하야오를 이해하고 싶다는 그 한 가지였다." 미야자키 하야오가 당시 홋타 요시에의 『호조키사기』에 매혹되었기 때문이다. 『호조키사기』는 일본의 문학가이며 진보 사상가인 홋타 요시에가 1177년 안겐 대화재를 비롯한 연이은 자연재해를 르뽀처럼 기록한 "『호조기』를 읽으면서 대체 일본은 어떻게 변해가는가를 생각"하는 내용의 책이다. 스즈키 도시오가 보기에 홋타 요시에는 난세를 살아간 역사의 관찰자, 기록자였던 인물들에게 깊은 관심을 가진 사람이었지만, 미야자키 하야오는 다른 데 관심이 있었다. 책에 묘사된 헤이안 말기와 도쿄의 풍경에 대해 망상에 망상을 거듭해, 그것을 부풀려나가는 데에 열심이었다. 그렇게 세부에 이르기까지, 구체적 현실적으로 생생하게 상상을 펼쳐나가며 인간과 문명에 대해 비관론자가 되었다. 스즈키 도시오는 미야자키 하야오가 즐겨 읽던 책을 통해 미야자키 하야오라는 예술가가 보여준 '마음속의 깊은 어둠'이라는 '창조의 원점'에

다가갔다.

"나는 이 『호조키사기』를 읽으면서 나 자신의 인생을 결정했다. 미야자키 하야오식의 오독誤讀을 이해하면서, 동시에 책의 내용을 파악했다. 그것이 내가 할 일이라고 생각했기 때문이다. 그렇게 해야만 그의 생각이 세상으로 이어진다. 나는 진심으로 그렇게 생각했다."

그의 진심은 결국 미야자키 하야오와 세상을 이어주었다. 이렇듯 『지브리의 문학』에는 스즈키 도시오가 정신적 동지 미야자키 하야오와 어떻게 작품을 만들고, 지브리를 이끌어 갔는지를 보여주는 글이 많다.

구태여 지브리 작품에 대한 그의 글만을 묶어 '문학'이라는 제목을 붙일 이유는 없다. 이 책의 핵심은 2~4장이다. 1장이 지브리 애니메이션에 대한 짧은 글이고, 5장이 다른 영화에 대한 글이라면, 2장 '인생의 책장'은 스즈키 도시오의 독서 이력과 책에 대한 수필을 묶었다. 3장 '즐거운 작가들과 대화'는 주로 소설들과 대담을 모았다. 4장 "'지금' '여기'를 거듭해서"는 수필 모음이다. 이렇게 놓고 보면 분량도 글의 특징도 '문학'에 어울린다.

스즈키 도시오는 "과거 문학은 약자를 위해 존재했으며, 강한 인간에게 문학 따위는 필요가 없었다. 그 본질은 지금 이

시대에도 변함이 없다"고 말한다. 지브리 애니메이션도 스즈키 도시오가 생각하는 문학처럼 약자를 위해 존재하는 것이 본질인지도 모르겠다.

이 책에는 다양한 글이 묶여있지만 복잡하지 않고 단문으로 명쾌하다. 마치 스타카토처럼 끊긴다. 문장뿐 아니라 구성도 그렇다. 책 서문에서 미야자키 하야오의 창조적 원점과 지브리 작품을 해설하더니, 그림책에서 고전, 사상서를 넘나드는 독서목록을 보여준다. 『교단X』의 나카무라 후미노리 등 젊은 작가들과의 대담은 자유롭게 주제를 넘나들고, 수필은 일상의 조각들을 선보인다. 이 모든 것이 스즈키 도시오의 문장처럼 스타카토로 끊어졌다 연결된다.

위대한 애니메이션 프로듀서이자 문필가인 스즈키 도시오의 풍모가 반짝인다. 그는 1955년부터 지금까지 계속 새로운 단어를 추가하며 출간되는 사전 『고지엔』처럼 그 자리에 있어 좋은 사람이다.

박인하(만화평론가)

GHIBLI NO BUNGAKU
by Toshio Suzuki
©Toshio Suzuki 2017
Originally published in 2017 by Iwanami Shoten, Publishers, Tokyo.
This Koreanedition published in 2017
by DAEWON C. I. Inc, Seoul
by arrangement with Iwanami Shoten, Publishers, Tokyo

지브리의 문학

2판 1쇄 인쇄 | 2024년 5월 16일
2판 1쇄 발행 | 2024년 5월 31일

지은이 | 스즈키 도시오
옮긴이 | 황의웅
감수 | 박인하

발행인 | 황민호
콘텐츠4사업본부장 | 박정훈
편집기획 | 강경양 이예린
마케팅 | 조안나 이유진 이나경
국제판권 | 이주은 김연
제작 | 최택순 성시원 진용범

주소 | 서울특별시 용산구 한강대로 15길 9-12
전화 | (02)2071-2018 팩스 | (02)797-1023
등록 | 제3-563호
등록일자 | 1992년 5월 11일

ISBN 979-11-7245-166-0 14600
ISBN 979-11-7245-104-2 (세트)

※이 책은 대원씨아이㈜와 저작권자의 계약에 의해 출판된 것이므로, 무단 전재 및 유포, 공유, 복제를 금합니다.
※이 책 내용의 전부 또는 일부를 이용하려면 반드시 저작권자와 대원씨아이㈜의 서면동의를 받아야 합니다.
※잘못 만들어진 책은 판매처에서 교환해 드립니다.
※책 가격은 뒤표지에 있습니다.